Reading Room

Christine Göttler, Peter J. Schneemann, Birgitt Borkopp-Restle, Norberto Gramaccini, Peter W. Marx und Bernd Nicolai (Hrsg.)

Reading Room

Re-Lektüren des Innenraums

DE GRUYTER

Die Druckvorstufe dieser Publikation wurde vom Schweizerischen Nationalfonds zur Förderung der wissenschaftlichen Forschung unterstützt.

ISBN 978-3-11-059125-5
e-ISBN 978-3-11-059246-7
e-ISBN 978-3-11-059130-9

Library of Congress Control Number: 2018959159

Bibliografische Information der Deutschen Nationalbibliothek
Die Deutsche Nationalbibliothek verzeichnet diese Publikation in der Deutschen Nationalbibliografie; detaillierte bibliografische Daten sind im Internet über http://dnb.dnb.de abrufbar.

© 2019 Walter de Gruyter GmbH, Berlin/Boston

Coverabbildung: Ilya Kabakov, *The Reading Room*, Installation, 1996, Deichtorhallen, Hamburg,
 Fotografie von Quirin Leppert © 2018, ProLitteris Zürich
Satz: LVD Gesellschaft für Datenverarbeitung mbH, Berlin
Druck und Bindung: Beltz Grafische Betriebe GmbH, Bad Langensalza

www.degruyter.com

INHALTSVERZEICHNIS

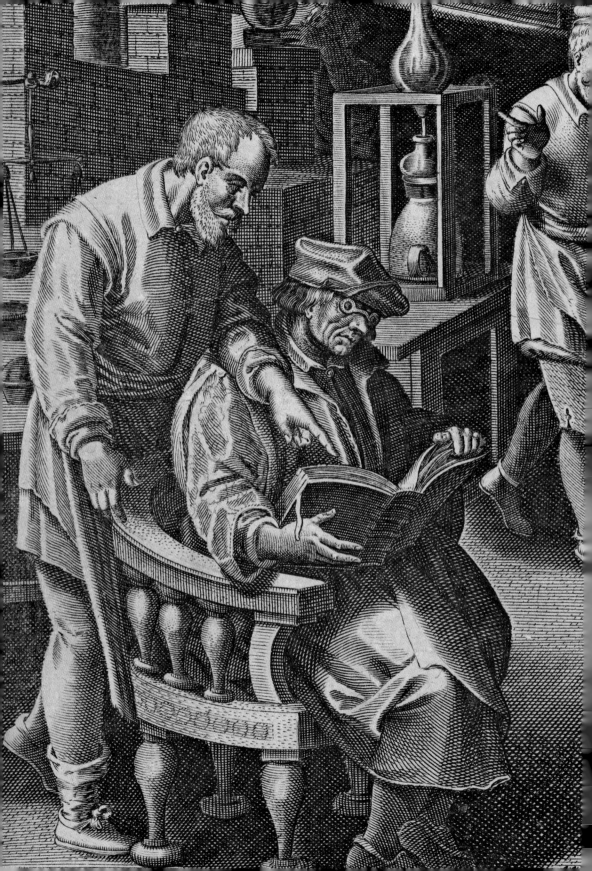

VORWORT

Ilya Kabakov realisiert 1996 in den Hamburger Deichtorhallen die totale Installation *Der Lesesaal* *(The Reading Room)*. Sie rekonstruiert die Wirklichkeit des sozialen Ortes einer Bibliothek in der russischen Provinz (Abb. 1). Die Strategien Kabakovs demonstrieren den Zusammenhang zwischen dem Regelwerk eines Raumes und der in ihm stattfindenden gemeinschaftlichen Tätigkeit. Die Wahrnehmung der an den Wänden hängenden Bilder ist nicht mehr zu trennen von institutionellen Ritualen und Anweisungen an Betrachterinnen und Betrachter zur Lektüre – Raum und soziale Handlung bedingen sich wechselseitig. In vergleichbarer Weise dokumentiert und inszeniert in den 1590er-Jahren die von Jan van der Straet in Florenz entworfene und in mehreren Auflagen in Antwerpen gedruckte Serie *Nova Reperta* »reale« Raumordnungen, in denen neues Wissen generiert wird (Abb. 2). Bei einem Großteil der dargestellten Architekturen handelt es sich um Werkstätten und Laboratorien, in denen Gruppen von Männern mit »neuen« Technologien experimentieren. Die fragmentarischen räumlichen Arrangements entsprechen nach Michel Foucault Heterotopien, lokalisierbaren Orten, die sich jedoch auf andere soziale und symbolische Räume beziehen, die starre Trennung von Innen und Außen unterlaufen und neue Episteme in Bewegung setzen.

Dies sind nur zwei Beispiele aus den vielen konkreten Lektüreübungen, mit denen sich eine interdisziplinäre Forschergruppe über sechs Jahre intensiv beschäftigt hat. Die vorliegende Publikation ist aus einem langjährigen, vom Schweizerischen Nationalfonds geförderten Forschungsprojekt hervorgegangen, das vom Institut für Kunstgeschichte der Universität Bern in Zusammenarbeit mit dem Institut für Medienkultur und Theater der Universität Köln von 2012 bis 2016 durchgeführt wurde. Die siebenundzwanzig Beiträge von achtzehn Autorinnen und Autoren legen innovative Deutungen komplexer Raumphänomene vor und beleuchten zentrale Fragestellungen, die gegenwärtig die Kunst-, Architekturgeschichte und Theaterwissenschaft beschäftigen. Die vorgelegten Reflexionen und Lektüren des Raumes negieren die Vorstellung einer linearen, alle Epochen umfassenden Chronologie. Die alphabetische Ordnung hebt denn auch den Gebrauchs- und Werkzeugcharakter des Bandes hervor, der weitere Überlegungen zu Räumen, Innenräumen und Lebenswelten anregen soll.

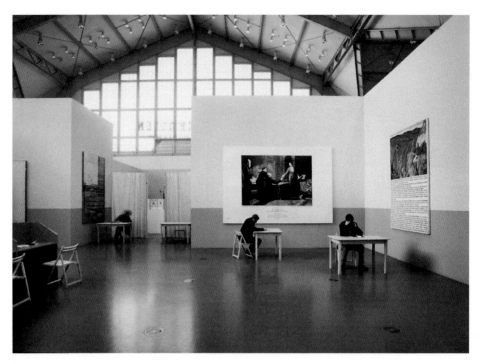

1 Ilya Kabakov, *The Reading Room*, Installation, 1996, Deichtorhallen, Hamburg.

Die versammelten »close readings« bilden einen Katalog von Schlüsselbegriffen und verstehen sich als experimentelle Annäherungen an unterschiedliche Positionen zu Raum und Innenraum, die gängige Lese- und Lektüremuster durchbrechen; sie unterscheiden sich von soziologischen, literaturwissenschaftlichen und historischen Studien zum Raum durch die explizite Ausrichtung auf materielle, visuelle und affektive Dimensionen des Innenraums. Die Auseinandersetzung mit physischen, sozialen und diskursiven Räumen und Innenräumen eröffnet neue Möglichkeiten für die kunsthistorische und theaterwissenschaftliche Arbeit. Der Fokus auf Innenräume in ihrem performativen Potenzial verschiebt zudem die Aufmerksamkeit von festen, homogenen Raumvorstellungen auf sich überlagernde Wahrnehmungen des Raums als Kontext und gesellschaftliches Interface.

Die hier versammelten Beiträge befassen sich mit unterschiedlichen Entwürfen, Modellen, Konstruktionen und Kodierungen von Innenräumen in der Kunst und visuellen Kultur von der Frühen Neuzeit bis in die Gegenwart. Ausgangspunkt ist ein heterogenes, dynamisches und relationales Verständnis des Innenraums, das die Vielfalt historischer, sozialer und medialer Kontexte berücksichtigt. Untersucht werden reale, fiktionalisierte und virtuelle Innenräume, die Imagination, Inszenierung und Repräsentation von Innenräumen und Innenwelten auf der Bühne

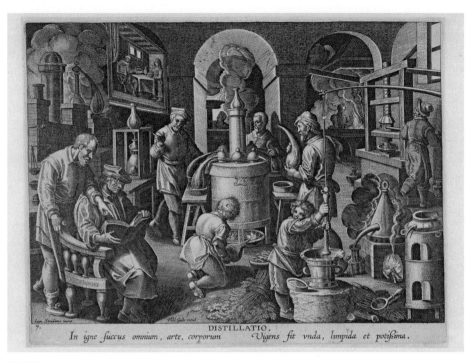

DISTILLATIO.

In igne fuccus omnium, arte, corporum Vigens fit vnda, limpida et potiſſima.

2 Unbekannter Künstler nach Jan van der Straet, »Distillatio«, aus *Nova Reperta*, um 1580–1605, Kupferstich, 20,4 × 26,8 cm, Rijksmuseum, Amsterdam, Inv.-Nr. RP-P-1944-1037.

oder in der Malerei, die Erzeugung von heterotopen, anagrammatischen und anachronen Raumsituationen. Es sollen Phänomene erschlossen werden, die so differente Räume wie Museen, Werkstätten, Bibliotheken, Flughäfen, durch Medien und Technologien geprägte Landschaften oder Lebenswelten thematisieren. Die engen Verflechtungen von natürlichen und sozialen Räumen wie auch deren generierendes, formierendes und transformierendes Potenzial ist Gegenstand der Untersuchungen. Übergangs- und Grenzsphären (wie etwa Schwellen und Passagen) verweisen schließlich auf die Durchlässigkeit und instabile Unterscheidung von Innen und Außen.

Wir danken dem Schweizerischen Nationalfonds, der unsere gemeinsame Arbeit am Innenraum während vier Jahren großzügig gefördert und auch die Publikation dieses Bandes finanziert hat. Die von den sechs Forschergruppen organisierten Konferenzen, Symposien, Workshops und Vortragsreihen haben uns einen fruchtbaren Austausch mit Kolleginnen und Kollegen über disziplinäre Grenzen hinweg ermöglicht, der die konzeptuelle und inhaltliche Orientierung der hier vorliegenden Beiträge nachhaltig geprägt hat. Unser Dank gilt Michèle Seehafer und Etienne Wismer für die Hilfe beim Erwerb der Bilder und Nutzungsrechte. Tabea Schindler hat als ehemalige wissenschaftliche Assistentin und Koordinatorin des SNF Sinergia-Projekts »The Inte-

rior: Art, Space, and Performance (Early Modern to Postmodern)« die Voraussetzungen für die Weiterentwicklung des Buches und nicht zuletzt eine rege Gesprächskultur geschaffen. Die Fertigstellung des Bandes wäre nicht möglich gewesen ohne die engagierte Beteiligung von Steffen Zierholz, der im Rahmen des Projekts promoviert hat und ab März 2016 als wissenschaftlicher Assistent die Redaktion sowie zu einem Großteil auch das Lektorat der Beiträge übernahm. Seine kritischen Kommentare haben die Qualität der einzelnen Beiträge zweifellos erhöht. Sehr zu danken haben wir Elisabeth Roosens für die engagierte Vermittlung des Manuskripts an den Verlag De Gruyter sowie Katja Richter und Anja Weisenseel von De Gruyter für die sorgfältige und kompetente Betreuung des Bandes. Es waren die Diskussionen über reale, fiktive, fiktionalisierte und virtuelle Raumsituationen, über den Raum als ikonografisches Motiv, architektonische Aufgabe oder museale Inszenierung, die alle am Projekt beteiligten Autorinnen und Autoren herausgefordert haben und uns neue Denkräume eröffneten.

Christine Göttler und Peter J. Schneemann, Los Angeles und Bern
30. April 2018

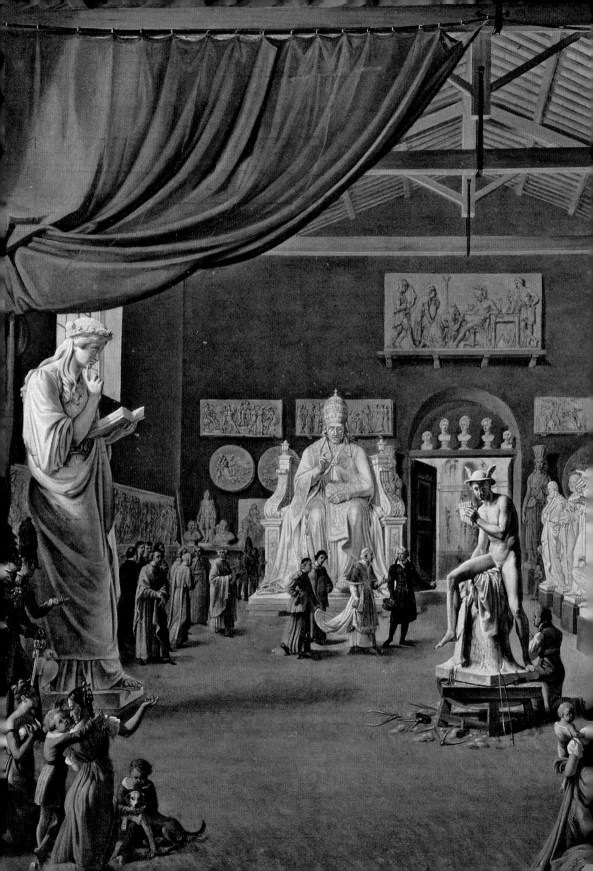

ATELIER

Werkstatt, Showroom, Museum, Tempel

↗ **Gegen-Räume, Lichtraum**
→ um 1800
→ Ausstellung, Genie- / Künstlerkult, künstlerische Arbeitsprozesse, Musealisierung, Sakralisierung, Selbstdarstellung, Werkstatt

»Thorwaldsens Atelier ist ein eigenes Museum, in das ich oft zurückkehren werde.«[1] Mit diesen Worten gab der deutsche Bildhauer Ernst Rietschel im Oktober 1830 den Eindruck der römischen Werkstatt seines dänischen Berufsgenossen Bertel Thorvaldsen wieder. Die Bezeichnung von Thorvaldsens Arbeitsstätte als Museum und als Ort, an den man immer wieder zurückkehren möchte, weist darauf hin, dass Rietschel das Künstleratelier auch als »auratischen« Ort des aufkommenden Künstlerkultes verstand, wie es für das frühe 19. Jahrhundert charakteristisch war. In Anlehnung an Walter Benjamins Definition der Aura eines Kunstwerks kann das Atelier als Raum gedeutet werden, der durch die Untrennbarkeit vom hier wirkenden Künstler mit Kult-, Originalitäts- und Authentizitätswert belegt ist.[2]

Der Begriff »Atelier« steht hier spezifisch für den Arbeitsort eines Künstlers. Damit wird einer in Denis Diderots und Jean Le Rond d'Alemberts *Enyclopédie* (1751) erstmals bezeugten Definition gefolgt, nachdem »Atelier« seit der Antike eine Werkstatt im allgemeinen Sinn bezeichnet hatte.[3] Das Künstleratelier ist nicht *per se* ein »auratischer« Raum, sondern wird durch menschliche Handlungen und Praktiken in einen solchen verwandelt. Folglich lässt sich bei der Untersuchung des Ateliers als eines spezifischen Innenraums mit Michel de Certeau von einem »Ort« sprechen, »mit dem man etwas macht«.[4] Die Praktiken, die aus dem Ort »Atelier« einen Raum machen, sind sowohl künstlerischer als auch sozialer Art, denn beim (Künstler-)Atelier handelt es sich nicht nur um eine Arbeitsstätte, sondern zugleich um einen Aufbewahrungsraum für Werkzeuge und Materialien sowie um einen gesellschaftlichen Treffpunkt.[5] Diese drei Komponenten begleiten das Verständnis der Künstlerwerkstatt seit der Antike, wobei sie in verschiedenen Zeitepochen unterschiedlich gewichtet wurden.

Die Jahrzehnte um 1800 markieren einen Wendepunkt in der Geschichte des Ateliers: Im Zuge der Aufklärung wandelten sich mit dem neuen gesellschaftlichen Status des Künstlers auch die Funktionen seiner Arbeitsstätte.[6] Die das Künstleratelier seit dem frühen 19. Jahrhundert prägenden Praktiken und Funktionen lassen sich mit den Begriffen »Herstellen«, »Ausstellen« und »Darstellen« fassen, entlang derer sich dieser Beitrag gliedert. Da Thorvaldsen entscheidend zur Transformation des Ateliers beitrug, soll er als zentrale Figur für die folgenden Überlegungen dienen. Am Beispiel seiner Arbeitsstätten in Rom, Kopenhagen und Nysø lassen

sich sowohl tradierte Vorstellungen als auch neue Tendenzen des Künstlerateliers an der Schwelle zur Moderne aufzeigen, die bis in die Gegenwart nachwirken.

Das seit der Aufklärung veränderte Künstlerverständnis war mit einem gesteigerten Interesse der Öffentlichkeit an der Person des Kunstschaffenden verbunden. Diese Entwicklung bestimmt bis heute die Vorstellung des »modernen Künstlers«, der nach Wolfgang Ruppert hauptsächlich durch seine Tätigkeit für den freien Kunstmarkt und den Geniekult definiert ist.[7] Für Ruppert ist der »moderne Künstler« vor allem ein Phänomen der zweiten Hälfte des 19. Jahrhunderts. Allerdings lassen sich die genannten Entwicklungen bereits bei Künstlern und deren Werkstattpraktiken um 1800 nachzeichnen, wie sich gerade bei Thorvaldsen sowie bei seinem Zeitgenossen Antonio Canova zeigt.

Herstellen

Der Atelierbetrieb um 1800 war durch Innovationen in Kunstpraxis und -patronage geprägt. Canova revolutionierte die bildhauerische Arbeitsweise, wobei sich insbesondere die neuartige Produktion großformatiger Gipsmodelle auf die Funktion des Ateliers auswirkte (Abb. 1).[8] Diese »Originalmodelle«, wie sie in Canovas Werkstatt genannt wurden, zeichneten sich durch den Anspruch auf Authentizität aus. Sie wurden als Einzelstücke im Künstleratelier aufbewahrt und ausgestellt, während sie von den Bildhauern und ihren Gehilfen oft mehrfach in Marmor ausgeführt wurden und sich so über die ganze Welt verteilen konnten. Diese Prozesse verdeutlichen, dass dem Atelier von nun an auch die »Aura« künstlerischer Originalität anhaftete.[9]

Thorvaldsens Arbeitsweise und Auftragspolitik sind ohne Canovas Neuerungen kaum denkbar. Doch ging er in seinem künstlerischen Unternehmertum wesentlich weiter als sein italienischer Kollege: Um die zahlreichen Aufträge nach seinem künstlerischen Durchbruch mit der *Jason*-Statue 1803 bewältigen zu können, baute Thorvaldsen mehrere Ateliers mit insgesamt fast vierzig Gehilfen auf. Diese Arbeitsteilung, die im Übrigen schon von Zeitgenossen wegen des oft geringen Anteils von Thorvaldsen an der Marmorausführung seiner Werke kritisiert wurde, ermöglichte eine beispiellose Produktivität und dadurch vergleichsweise tiefe Preise für seine Skulpturen.[10] Thorvaldsens Atelier hatte den Charakter eines Großbetriebs. Eine effiziente Arbeitsteilung hatte den künstlerischen Prozess bereits seit mehreren Jahrhunderten geprägt. Eine neue Erscheinung im Atelier um 1800 war hingegen, dass der Großbetrieb ganz bewusst auch als Mittel zur Selbstdarstellung und Inszenierung des Künstlers eingesetzt wurde. Über Thorvaldsen wird beispielsweise erzählt, dass er sich gelegentlich unter seine Gehilfen gemischt und die Besucher im Ungewissen darüber gelassen habe, wer der Meister der Werkstatt sei.[11] Das Atelier war somit der Ort, an dem der Mythos des neuen Künstlergenies sich materialisierte und zelebriert wurde.[12]

Im Spannungsfeld zwischen Künstlerkult und Massenproduktion begannen die Künstler des 19. Jahrhunderts, den verschiedenen Arbeitsschritten spezifische Räume zuzuweisen.[13] So besaß Thorvaldsen sowohl während seiner Zeit in Rom als auch nach seiner Rückkehr nach

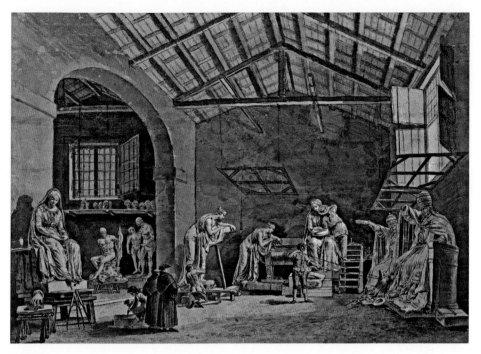

1 Francesco Chiarottini, *Canovas Atelier*, 1786, Bleistift, Tinte und Aquarell auf Papier, 38,5 × 56 cm, Museo Civico, Udine.

Dänemark 1838 mehrere Ateliers, die sich im Grad ihrer Öffentlichkeit und repräsentativen Funktion unterschieden: Sein *studio grande* an der römischen Piazza Barberini und sein Atelier auf Schloss Charlottenborg, dem Sitz der Königlichen Dänischen Kunstakademie im Stadtzentrum Kopenhagens, dienten der Herstellung und Ausstellung seiner Skulpturen sowie in Form von Empfangsräumen seiner Selbstrepräsentation als Künstler (Abb. 2). Erste Entwürfe und *bozzetti* führte Thorvaldsen in Rom hingegen in seiner Wohnung an der Via Sistina aus; in Dänemark zog er sich später für solche Arbeiten auf den Landsitz Nysø südlich von Kopenhagen zurück, wo ihm die Baronin Christine Stampe eine kleine Werkstatt errichten ließ (Abb. 3). Gleichzeitig hatten auch diese Räumlichkeiten durchaus öffentlichen Charakter, denn nicht nur Thorvaldsens große Ateliers konnten besichtigt werden, sondern auch seine Wohnung in Rom und seine Arbeitsstätte auf Nysø.[14] Demnach handelte es sich dabei nur begrenzt um Rückzugsorte; vielmehr nährte der Blick in scheinbar private Bereiche entsprechend dem romantischen Topos des einsamen Schöpfers den Künstlerkult (↗ Gegen-Räume).[15] Das Spiel mit Topoi wurde noch verstärkt durch die Benennung des Ateliers auf Nysø als »Vølunds Værksted« in Anlehnung an den Meisterschmied Wieland aus der nordischen Mythologie, der wie Hephaistos die Virtuosität in der Kunst eines Talent und hohe Geschicklichkeit erfordernden Handwerks personifizierte.[16]

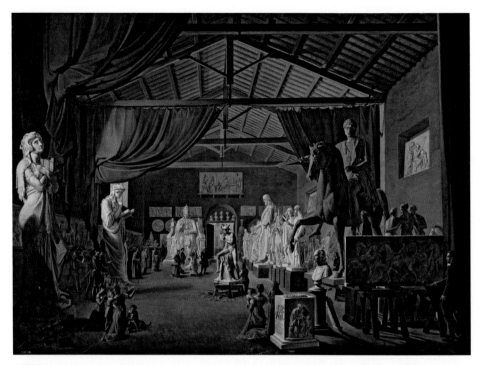

2 Ditlev Martens, *Papst Leo XII. besucht Thorvaldsens Atelier an der Piazza Barberini am St. Lukastag, 18. Oktober 1826*, 1828–1829, Öl auf Leinwand, 100 × 138 cm, Statens Museum for Kunst, Kopenhagen, Inv.-Nr. KMS196.

Ausstellen

Der öffentliche Charakter des Künstlerateliers wird besonders deutlich, wenn es zugleich als Ausstellungs- und Verkaufsraum der dort geschaffenen Werke dient. An dieser in der zweiten Hälfte des 18. Jahrhunderts aufkommenden Praxis lässt sich – wie an den Pariser Salons der Zeit – ein neues Künstler(selbst)verständnis festmachen, für das Oskar Bätschmann die Bezeichnung des »Ausstellungskünstlers« vorgeschlagen hat.[17] Der Ausstellungskünstler ist durch seine Orientierung an und Abhängigkeit von einer urteilenden Kunstöffentlichkeit charakterisiert, wie sie besonders von Pierre Bourdieu beschrieben worden ist.[18]

Die bildhauerische Praxis war seit Canova durch das Ausstellen des kreativen Prozesses in Form von großformatigen Gipsmodellen geprägt. In der Folge entwickelte sich die Besichtigung von Künstlerateliers zu einem festen Programmpunkt der Romreisenden. Im Zuge des neuen Künstlerverständnisses sowie der *Grand Tour* etablierte sich das Künstleratelier somit zur »Touristenattraktion«, wodurch sein öffentlicher Charakter verstärkt wurde. Diesen Status behielt die

3 Johan Frederik Busch, *Vølunds værksted*, um 1860–1880, Reproduktion der Originalfotografie, 17 × 22 cm, Thorvaldsens Museum, Kopenhagen.

Künstlerwerkstatt vor allem in Rom auch im 19. Jahrhundert bei, während der individuelle Atelierbesuch in Paris und London immer mehr durch regelmäßig stattfindende Salons und Ausstellungen der dortigen Akademien abgelöst wurde.[19]

Besonders populär war bei den Romreisenden ein Besuch in Thorvaldsens *studio grande* an der Piazza Barberini, von dem mehrere zeitgenössische Beschreibungen erhalten sind.[20] Dieses Tag und Nacht geöffnete Atelier wurde nicht nur als Museum erfahren, wie das einführende Zitat von Rietschel zeigt; es erweckte bei einigen Besuchern auch den Eindruck eines Sakralraums, so etwa bei Thorvaldsens Biografen Just Mathias Thiele: »Der gesamte Raum, der, was seine Größe betrifft, fast mit einer Kirche zu vergleichen ist, wird durch herabhängende Vorhänge in drei Teile geteilt.«[21] Weiter nennt Thiele die in diesen drei Bereichen ausgestellten Werke, wobei er mit Blick auf den innersten Teil des Ateliers vom »Allerheiligsten des Studios« spricht und den Raum dadurch umso mehr mit einer Kirche oder einem Tempel assoziiert (↗ Lichtraum).[22]

Darstellen

In Thieles Beschreibung von Thorvaldsens *studio grande,* die in Ditlev Martens' Gemälde von 1828–1829 ihre bildliche Entsprechung findet, klingt bereits die Sakralisierung Thorvaldsens an, die den Kult um ihn gerade in seinen späten Lebensjahren prägen sollte. Die Sakralisierung und Musealisierung von Thorvaldsens Arbeitsstätten stehen in direktem Zusammenhang mit dem frühromantischen Genie- und Künstlerkult. Dieser prägte das Verständnis des Ateliers insgesamt, indem die Arbeitsstätte zunehmend als Spiegelbild des Künstlers betrachtet wurde.[23] Um diese »Aura« zu erhalten, begann man im frühen 19. Jahrhundert, Wohn- und Arbeitsräume berühmter Persönlichkeiten zu bewahren.[24] Auch die *Gipsoteca canoviana* im venetischen Possagno und das Thorvaldsen-Museum in Kopenhagen können im Zusammenhang mit der Tendenz zur Musealisierung von Künstlerateliers betrachtet werden, die bis heute Hochkonjunktur hat.

Martens' Gemälde von Thorvaldsens *studio grande* hält den Besuch Papst Leos XII. beim dänischen Bildhauer fest, der das Kirchenoberhaupt durch die Ausstellung der Originalgipse führt (Abb. 2). Die Gruppe macht vor dem 1824–1831 ausgeführten Grabmal für Papst Pius VII. im Petersdom halt und bestaunt die monumentale Christusfigur, die Thorvaldsen 1821 für die Kopenhagener Frauenkirche entworfen hatte. Die Nobilitierung des Ateliers durch den Papstbesuch reflektiert sich auch in den veränderten Größenverhältnissen, die den Raum wie ein Kirchenschiff erscheinen lassen. Thorvaldsens galante Pose und vornehme Kleidung verdeutlichen überdies, dass das Atelier seit dem frühen 19. Jahrhundert immer mehr zum Ort der Repräsentation und Selbstdarstellung des Künstlers wurde.[25] Im Gegensatz zu Francesco Chiarottinis 1786 entstandener Zeichnung von *Canovas Atelier* wird der handwerkliche Arbeitsprozess in den Bildern von Thorvaldsens Werkstatt zugunsten einer repräsentativen, ja musealen Wirkung ausgeblendet (Abb. 1).[26] Bereits hier wird deutlich, was Rachel Esner mit Blick auf Atelierdarstellungen des 20. und 21. Jahrhunderts bemerkt hat: Dieses Bildthema verweist auf »eines der grundlegendsten Probleme des Künstlers in der modernen Welt: den Konflikt zwischen Autonomie und Auftrag, zwischen den Anforderungen des Diskurses um den modernen Künstler und der tatsächlichen Realität desselben«.[27]

Die das Künstleratelier um 1800 charakterisierenden Praktiken des Herstellens, Ausstellens und Darstellens verdeutlichen zugleich die performativen Aspekte, welche die Werkstatt in einen »auratischen« Innenraum verwandeln. Während das Herstellen und Ausstellen auf die an diesem Ort geschaffenen Werke referieren, kann sich das Darstellen sowohl auf das Künstleratelier als Bildthema wie auch auf die Selbstinszenierung des Künstlers in seinem Arbeitsumfeld beziehen. Damit spiegelt das Atelier um 1800 – sei es als repräsentativer Ausstellungs- und Verkaufsraum oder als Rückzugsort des Künstlergenies – das künstlerische Selbstverständnis zwischen Aufklärung und Romantik. Gleichzeitig wird damit ein neuer Raumtyp für das bürgerliche Zeitalter kreiert, der bis in die Gegenwart als Referenzraum gilt.

Tabea Schindler

Literaturverzeichnis

Baronesse Stampes Erindringer om Thorvaldsen, hrsg. von Rigmor Stampe, Kopenhagen 1912.

Oskar Bätschmann, *Ausstellungskünstler. Kult und Karriere im modernen Kunstsystem,* Köln 1997.

Oskar Bätschmann u. a., »De l'atelier au monument et au musée«, in: *Perspective,* 1, 2014, S. 43–54.

Walter Benjamin, »Das Kunstwerk im Zeitalter seiner technischen Reproduzierbarkeit«, in: ders., *Das Kunstwerk im Zeitalter seiner technischen Reproduzierbarkeit. Drei Studien zur Kunstsoziologie,* 10. Aufl., Frankfurt am Main 1977, S. 7–44.

Pierre Bourdieu, »Elemente zu einer soziologischen Theorie der Kunstwahrnehmung«, in: ders., *Zur Soziologie der symbolischen Formen,* übers. von Wolfgang Fietkau, 2. Aufl., Frankfurt am Main 1974, S. 159–201.

Pierre Bourdieu, *Die Regeln der Kunst. Genese und Struktur des literarischen Feldes,* übers. von Achim Russer und Bernd Schwibs, Frankfurt am Main 1999 (franz. Originalausgabe: *Les règles de l'art. Genèse et structure du champ littéraire,* Paris 1992).

Michel de Certeau, *Kunst des Handelns,* übers. von Ronald Voullié, Berlin 1988 (franz. Originalausgabe: *L'invention du quotidien,* Bd. 1: *Arts de faire,* Paris 1980).

Denis Diderot und Jean Le Rond d'Alembert, *Encyclopédie, ou Dictionnaire raisonné des sciences, des arts et des métiers,* Bd. 1, Paris 1751.

Michael Diers, »atelier / réalité. Von der Atelierausstellung zum ausgestellten Atelier«, in: Michael Diers und Monika Wagner (Hrsg.), *Topos Atelier. Werkstatt und Wissensform (Hamburger Forschungen zur Kunstgeschichte. Studien, Theorien, Quellen,* 7), Berlin 2010, S. 1–20.

Erinnerungen der Malerin Louise Seidler, hrsg. von Hermann Uhde, Berlin 1922.

Rachel Esner, »Pourquoi l'atelier compte-t-il plus que jamais?«, in: *Perspective,* 1, 2014, S. 7–9.

Stefano Grandesso, *Bertel Thorvaldsen (1770–1844),* Cinisello Balsamo 2010.

Pascal Griener, »La notion d'atelier de l'Antiquité au XIXe siècle. Chronique d'un appauvrissement sémantique«, in: *Perspective,* 1, 2014, S. 13–26.

Nikolaj Frederik Severin Grundtvig, »Völunds Værksted«, in: *Brage og Idun. Et nordisk fjærdingårsskrift,* 2, 1, November 1839, S. 168–174.

Jean-Marie Guillouët u. a., »Enquête sur l'atelier. Histoire, fonctions, transformations«, in: *Perspective,* 1, 2014, S. 27–42.

Hugh Honour, »Canova's Studio Practice I. The Early Years«, in: *The Burlington Magazine,* 114, 828, März 1972, S. 146–156, 159.

Hugh Honour, »Canova's Studio Practice II. 1792–1822«, in: *The Burlington Magazine,* 114, 829, April 1972, S. 214–229.

Alexis Joachimides, *Verwandlungskünstler. Der Beginn künstlerischer Selbststilisierung in den Metropolen Paris und London im 18. Jahrhundert,* Berlin und München 2008.

Philippe Junod, »L'atelier comme autoportrait«, in: Pascal Griener und Peter J. Schneemann (Hrsg.), *Images de l'artiste – Künstlerbilder (Neue Berner Schriften zur Kunst,* 4), Tagungsband Comité International d'Histoire de l'Art, Universität Lausanne, Bern und New York 1998, S. 83–99.

Eva Kernbauer, *Der Platz des Publikums. Modelle für Kunstöffentlichkeit im 18. Jahrhundert (Studien zur Kunst,* 19), Diss. Trier 2007, Köln 2011.

Johannes Myssok, »Modern Sculpture in the Making. Antonio Canova and Plaster Casts«, in: Rune Frederiksen und Eckart Marchand (Hrsg.), *Plaster Casts. Making, Collecting and Displaying from Classical Antiquity to the Present (Transformationen der Antike,* 18), Berlin und New York 2010, S. 269–288.

Bodo Plachta, *Künstlerhäuser. Ateliers und Lebensräume berühmter Maler und Bildhauer,* Stuttgart 2014.

Rita Randolfi, »Una finestra sugli ateliers di De Fabris, Thorvaldsen e Tadolini. Le ›Memorie di Roma‹ di Giovanni Corboli Bussi«, in: Mario Guderzo (Hrsg.), *Gli ateliers degli scultori (Quaderni del Centro Studi Canoviani, 8)*, Tagungsband Gipsoteca canoviana, Possagno, Crocetta del Montello und Possagno 2010, S. 75–90.

Wolfgang Ruppert, *Der moderne Künstler. Zur Sozial- und Kulturgeschichte der kreativen Individualität in der kulturellen Moderne im 19. und frühen 20. Jahrhundert,* Frankfurt am Main 1998.

Peter Springer, »Thorvaldsen zwischen Markt und Museum«, in: *Künstlerleben in Rom. Bertel Thorvaldsen (1770–1844). Der dänische Bildhauer und seine deutschen Freunde*, hrsg. von Gerhard Bott und Heinz Spielmann, Ausst.-Kat. Germanisches Nationalmuseum Nürnberg; Schleswig-Holsteinisches Landesmuseum Schloss Gottorf Schleswig, Nürnberg 1991, S. 211–221.

Harald C. Tesan, »Vom hässlichen Entlein zum umworbenen Schwan. Ein dänischer Künstlerunternehmer in Rom«, in: *Künstlerleben in Rom. Bertel Thorvaldsen (1770–1844). Der dänische Bildhauer und seine deutschen Freunde*, hrsg. von Gerhard Bott und Heinz Spielmann, Ausst.-Kat. Germanisches Nationalmuseum Nürnberg; Schleswig-Holsteinisches Landesmuseum Schloss Gottorf Schleswig, Nürnberg 1991, S. 223–240.

Just Mathias Thiele, *Den danske billedhugger Bertel Thorvaldsen og hans værker,* Bd. 2, Kopenhagen 1832.

Adeline Walter, *Die Einsamkeit des Künstlers als Bildthema. 1770–1900,* Diss. Frankfurt am Main 1983, Reinheim 1983.

Anmerkungen

1 Ernst Rietschel an Christian Daniel Rauch, 4. 10. 1830, zit. nach Springer 1991, S. 218.

2 Zum Begriff der Aura eines Kunstwerks siehe Benjamin 1977, S. 11–20.

3 Diderot / d'Alembert 1751, S. 839. Zur Begriffsgeschichte generell siehe Griener 2014.

4 De Certeau 1988, S. 218.

5 Séverine Sofio, in: Guillouët u. a. 2014, S. 29.

6 Dabei gab es im 19. Jahrhundert deutliche Unterschiede zwischen Bildhauer- und Malerateliers, da Erstere in der Regel sowohl auf mehr Arbeitskräfte als auch auf größere finanzielle Mittel angewiesen waren; siehe dazu Pierre-Michel Menger, in: Guillouët u. a. 2014, S. 27.

7 Ruppert 1998.

8 Honour 1972; Myssok 2010.

9 Caroline A. Jones, in: Guillouët u. a. 2014, S. 31.

10 Springer 1991, S. 213; Tesan 1991, S. 225–226 und 232–233.

11 Springer 1991, S. 213.

12 Séverine Sofio, in: Guillouët u. a. 2014, S. 39.

13 Griener 2014, S. 21. Zu den Vorreitern dieser Entwicklung gehörten Canova und Jacques-Louis David; siehe dazu Honour 1972 bzw. Séverine Sofio, in: Guillouët u. a. 2014, S. 36.

14 Springer 1991, S. 218.

15 Zum Topos des einsamen Künstlers siehe Walter 1983.

16 Grundtvig 1839; *Baronesse Stampes Erindringer om Thorvaldsen,* 1912, S. 26–34; Jørnæs 2011, S. 221–222.

17 Bätschmann 1997.

18 Bourdieu 1974 und 1999.

19 Joachimides 2008, S. 39–40; Kernbauer 2011; Esner 2014, S. 7; Séverine Sofio, in: Guillouët u. a. 2014, S. 39.

20 Springer 1991, S. 213; Tesan 1991, S. 227; Grandesso 2010, S. 252; Randolfi 2010, S. 79–81.

21 Thiele 1832, S. 131: »Det hele Rum, der, ihenseende til Störrelse, nærmest er at ligne med en Kirke, er ved nedhængende Dækker adskildt i tre Dele.« Einen ähnlichen Vergleich zog auch Louise Seidler; siehe dazu *Erinnerungen der Malerin Louise Seidler,* 1922, S. 122.

22 Thiele 1832, S. 132: »Studiernes Allerhelligste«.

23 Junod 1998; Diers 2010, S. 3; Esner 2014, S. 7.

24 Giles Waterfield, in: Bätschmann u. a. 2014, S. 44; siehe auch Plachta 2014.

25 Séverine Sofio, in: Guillouët u. a. 2014, S. 39.

26 In Luigi Ricciardellis Zeichnung *Ludwig I. von Bayern besucht Thorvaldsens großes Atelier* (1829, Thorvaldsens Museum, Kopenhagen) sind zwar die Dimensionen realistischer dargestellt, doch ist auch hier niemand bei der Arbeit zu sehen. Dasselbe gilt für Joachim Ferdinand Richardts Gemälde *Thorvaldsen in seinem Atelier in der Kunstakademie auf Charlottenburg* (1840, Thorvaldsens Museum, Kopenhagen).

27 Esner 2014, S. 8.

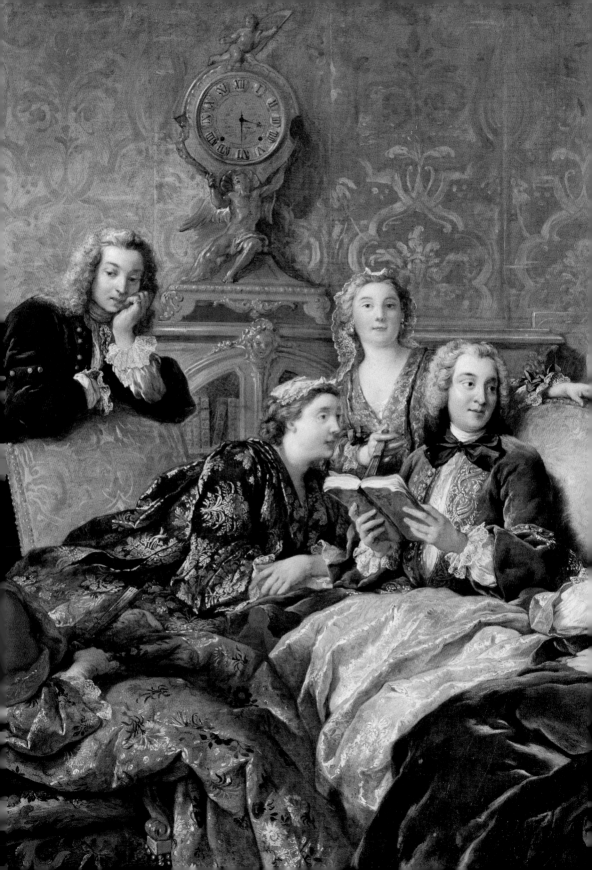

BOUDOIR UND SALON

Geschlechterstrategeme im höfischen Interieur

↗ **Designing the Social, Einrichten, Oikos, Schwellenraum**
→ 17. / 18. Jahrhundert
→ Konstruktion von Geschlechterrollen

Der Begriff »Boudoir« kommt in der *Régence* auf und bezeichnet ursprünglich einen Schmoll-winkel (franz. *bouder:* schmollen). Im Unterschied zum Salon, in dem der Intellekt und die guten Sitten herrschen, handelt es sich beim Boudoir um einen Ort, an dem Eros gebietet. Seine Ge-schichte reicht zurück ins feudale Schloss des Mittelalters. Das von einem Kamin beheizte fürst-liche Schlafzimmer der adeligen Frau, die Kemenate, war offizieller Empfangsraum und Ziel der Sehnsucht einer minnenden Ritterschaft.[1] In den *Lais de Marie de France* ist das Boudoir ein Zimmer, das der Schlossherr eigens für seine Geliebte einrichtete und das nur von ihm selbst betreten werden durfte.[2] Ein Wesensmerkmal des späteren Boudoirs in seiner erotischen Aufla-dung ist damit schon getroffen. Doch liegt der Unterschied darin, dass es sich im 18. Jahrhundert um einen Ort weiblicher Selbstdarstellung und nicht um ein männlich kontrolliertes Serail han-delt (↗ Schwellenraum). Die Herrin des Boudoirs bestimmt, wer hier Eintritt findet. Sie ist auch für die Innenausstattung zuständig (↗ Einrichten).

Die Definition des Boudoirs als Ort, an dem sich die sexuelle Macht der Frau entfalten darf und über die Konventionen der *bienséance* triumphiert, setzt den Paradigmenwechsel in der Salonkultur des 17. Jahrhunderts voraus. In der Kunst wird das neue Selbstverständnis in den Radierungen des Stechers und Theoretikers Abraham Bosse sichtbar: Das erste Blatt des Zyklus *Mariage à la ville* (1633) zeigt noch ein schmuckloses Wohnzimmer, aber schon im zweiten Blatt ändern sich die Parameter. *La visite à l'accouchée* zeigt das aufwendig möblierte und tapezierte Schlafzimmer der soeben niedergekommenen Gattin, die ihre Freundinnen empfängt. Die Kon-vivialität der Frauen steht auch in *Les femmes à la table en l'absence de leurs maris* (1636) sowie in der Folge der *Fünf Sinne* (1638) an erster Stelle. In *Le toucher* unterliegt ein Mann den eroti-schen Reizen seiner Dame, die selbstbewusst aus dem Bild blickt, während eine Bedienstete das Bett richtet. *La vue* zeigt *Madame* bei ihrer Toilette, während *Monsieur* mit einem Fernglas aus dem Fenster späht (Abb. 1).[3]

Die Salonkultur des 17. Jahrhunderts und eine damit zusammenhängende Ästhetik des Interieurs erlaubten neue Formen sozialer Interaktion (↗ Designing the Social). Während in den Schlössern Ludwigs XIII. noch die düstere, skulptural definierte Innenraumästhetik der späten Renaissance vorherrschte, darauf ausgerichtet, die »soziale Distanzierung der höfischen Gesell-schaft von den nicht-höfischen Kreisen« zu betonen (Elias), herrschte in den modernen Interieurs

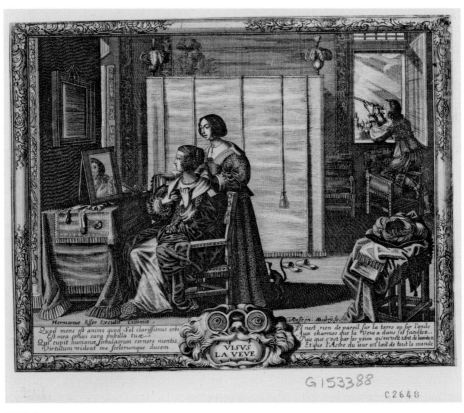

1 Abraham Bosse, *Der Sehsinn aus der Serie der fünf Sinne*, um 1638, Radierung, 21,2 × 30,2 cm (Platte), Bibliothèque nationale de France, département Estampes et photographie, Paris, Inv.-Nr. RESERVE QB-201 (30)-FOL.

des Pariser Stadtadels eine andere Stimmung.[4] Der »Geschlechterdialog« war an die Stelle des Herrschaftsmonologes getreten.[5] Die Marquise de Rambouillet, Marquise de Sablé, Madame de Choisy, Madame de Maure, die Gräfin de Verrue und Mademoiselle de Scudéry bevorzugten lichte Räume, helle Farben und dekoratives Raffinement. Der *chambre bleue* im Hôtel de Rambouillet (um 1620–1660) fiel dabei eine entscheidende Rolle zu. Die Tapeten und das Mobiliar, ganz in Blau gehalten, das mit silbernen *Fleurs-fermées*-Mustern kontrastierte, verliehen dem Ambiente eine strahlende Festlichkeit. Den Eindruck verstärkten lange, von der Decke bis zum Boden reichende Fenster, wie sie Bosse in den *Vierges folles* zeigt, die als *très gai* empfunden wurden.[6] Aus der Mode gekommen waren autoritäre Setzungen, die die Individualität jedes einzelnen Zimmers betonten und eine bestimmte Etikette vorschrieben. Stattdessen luden jetzt die Abfolge der Räume und die Einheitlichkeit des Dekors zum Flanieren ein. Diese Neuerung wurde augenblicklich bemerkt. Sir Christopher Wren, der Paris 1665 besucht hatte, zeigte sich

besonders davon beeindruckt, dass in den Salons die Frauen das Sagen hatten: »The Women, as they make here the Language and Fashions, and meddle in Politicks and Philosophy, so they sway also in Architecture.«[7]

Mit der Etablierung der Salonkultur ging die Umkehr des jahrhundertealten Paradigmas einher, das dazu neigte, die »Maskulinisierung der Straße« auf das Interieur zu übertragen (↗ Einrichten).[8] Mit der neuen, feminin geprägten Salonkultur verbanden sich andere Rituale des Innenlebens. Voltaire analysiert diese Veränderung rückblickend im *Siécle de Louis XIV* (1750). Hochstehende Frauen hätten eine »Schule der Höflichkeit« ins Leben gerufen, mit dem Ziel, das Bildungsniveau zu heben und die Männer von den Lastern und Ausschweifungen der Straße fernzuhalten. An die Stelle öffentlicher Lustbarkeiten (»cette vie de cabaret«) sei eine bis dahin ungekannte *décence* getreten. Zuvor nämlich habe jeder geglaubt, er müsse, auch in Innenräumen, die Unsitten seines Standes zur Schau tragen. Beispielsweise fielen Angehörige des Militärs durch ungestüme Lebhaftigkeit auf, die Vertreter der Justiz durch die abstoßende Feierlichkeit ihres Benehmens und die Angehörigen der Universität oder Ärzteschaft durch ihre pompösen Talare. Selbst die Kaufleute trugen eigene Roben, wobei gerade die reichsten am unangenehmsten wirkten. Eine solche, rein auf Außenwirkung bedachte Kostümierung sei hinfällig geworden, fährt Voltaire fort, als sich das Leben von den Straßen und Plätzen in die Salons verlagerte.[9]

Voltaire kommt im zweiten Abschnitt seiner Darlegung auf das Verhältnis von »école de politesse« und »intérieur des maisons« zu sprechen. Wie in der Kleidung und im Habitus sei auch im Bereich des Wohnens eine exzessive Selbstdarstellung aus der Mode gekommen. Der Luxus hörte zwar nicht auf; er manifestierte sich aber nicht länger in aufwendigen Fassaden, sondern in bequemen Inneneinrichtungen.[10] Damit entfielen zugleich lästige Usancen, die dem Verlangen nach kollektiver Intimität im Weg gestanden hatten – etwa die als unerlässlich erachteten Heerscharen livrierter Pagen. Die Wertschätzung von Innenausstattungen ging so weit, dass selbst Kutschen davon betroffen waren. Machten die älteren Staatskarossen durch ihr Äußeres auf sich aufmerksam, waren jetzt kleinere und komfortablere Modelle auf dem Markt. Für Voltaire erweist sich in diesen Veränderungen die kulturelle Dominanz des modernen Frankreich gegenüber anderen Nationen: »Wir haben den leeren Pomp und den äußerlichen Prunk jenen Nationen überlassen, in denen man nichts anderes tut, als sich in der Öffentlichkeit zu zeigen, und wo man die wahre Lebensart nicht kennt.« Damit meint Voltaire insbesondere das moderne Italien.[11]

Vor allem Jean-François de Troys Gemälde geben einen Begriff von der neuen *aisance* und *commodité,* die sich in den Salons des 18. Jahrhunderts ausbreiteten. *La lecture de Molière* um 1725 zeigt einen hocheleganten, ganz in Gold-, Silber- und Rosafarben getauchten Salon, in dem sich ein von Frauen geleiteter Zirkel trifft (Abb. 2). Üppig gepolsterte Bergeren, die in der Nähe eines Kamins stehen, und ebenso die weiten, bequemen Gewänder der Frauen sind als Ausdruck der *commodité* zu verstehen. Nichts wirkt steif oder gezwungen; nichts, was die rohe Außenwelt bereithielte, vermag in dieses erlesene Ambiente Eintritt zu finden. Eine subtile Affektregie, die Gefühle duldet, aber keine Leidenschaften zulässt, verbindet die Gruppe. Der Vorleser ist offenbar bei einer amourösen Passage angelangt und hält empfindsam inne. Ein

2 Jean-François de Troy, *La lecture de Molière*, um 1725, Öl auf Leinwand, 74 × 93 cm, Privatsammlung.

wenig betroffen sehen die Verliebten einander an; zwei Frauen blicken wächterinnenhaft nach außen, als wollten sie verhindern, dass Unbefugte die vertraute Stimmung stören. Unterschiede des Geschlechts und des Standes sind auf ein Minimum reduziert. Die *salonniers* sind ganz unter sich; das Interieur umgibt sie wie ein Kokon. Leon Battista Alberti hätte ein Bild wie dieses mit Abscheu erfüllt, denn es entspricht seinem Schreckensbild der Verweichlichung und Verweiblichung der Männer, die es sich im gemütlichen Wohnzimmer *tra le femminelle* bequem machen und darüber ihren Dienst am *bonum commune* vergessen.[12]

Und doch behielten Xenophon und Alberti am Ende Recht (↗ Oikos). Nichts sollte die gesellschaftliche Krise stärker beschleunigen als die von Voltaire verherrlichte Verlagerung des Lebens von der Straße in die privilegierte Atmosphäre der Salons. Dass sich der Luxus neu nach innen statt nach außen richtete, barg sozialen Sprengstoff. Denn was nützte es den Bürgern von Paris, dass die Interieurs immer prächtiger wurden, sie selbst aber immer ärmer? Das Kapital verpuffte im Privaten und die Nation ging leer aus. Bereits 1745 hatte Germain Boffrand in seinem *Livre d'architecture* darüber geklagt, dass die Prachtliebe der Privatiers zu Lasten des öf-

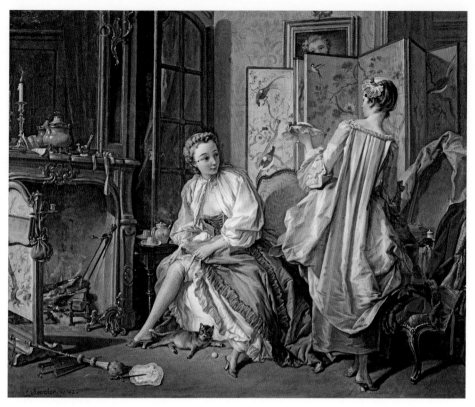

3 François Boucher, *La toilette*, 1742, Öl auf Leinwand, 52,5 × 66,5 cm, Museo Thyssen-Bornemisza, Madrid, Inv.-Nr. 58(1967.4).

fentlichen Raumes ging.[13] Die Revolution von 1789 richtete sich in ihrer Anfangsphase daher vor allem gegen die Privilegien des Adels und nicht gegen die Monarchie an sich.

Das Boudoir wurde nicht zuletzt deshalb zum Inbegriff von moralischer Dekadenz, weil es die Liebe zum Verborgenen auf die Spitze trieb. Die Werte der Aufklärung – Vernunft und Transparenz – wurden in ihr Gegenteil verkehrt. Eine Konfrontation des dekorabstinenten Interieurs in Jacques-Louis Davids *Madame Récamier* (1800, Musée du Louvre, Paris) mit den Interieurs der Kokotten etwa bei Jean-Frédéric Schall lässt diesen ideologischen Gegensatz begreifbar werden. Die schon in de Troys *Lecture de Molière* doppelgesichtig gewordene *école de politesse* streift hier ihre Maske ab und zeigt das wahre, dem bürgerlichen Schamgefühl konträre Gesicht der Libertinage. Im Boudoir entfielen die Vorschriften der Affektkontrolle, die die Etikette des *cercle* den Teilnehmenden abverlangte. Jene Frauen, die sich im Salon dezent gaben und die Contenance wahrten, ließen im Boudoir alle Hemmungen fallen. Nicht nur die Wandbilder sprachen die Sprache der Liebe, auch die übrige Ausstattung diente der sinnlichen Initiation: »Tout parle de tendresse, Tout peint la volupté, Tout invite au plaisir«.[14] Zum Boudoir gehört auch eine gewisse

Unordnung – weibliche Utensilien, die achtlos herumliegen. François Boucher hat dem lasziven Charakter des Boudoirs zwei seiner besten Gemälde gewidmet. Ein Interieur wie jenes in *La toilette* (1742) birgt für den Liebenden köstliche Spuren (Abb. 3). Neben Sitz- und Lagergelegenheiten gehören zum Inventar des Boudoirs der Wandschirm, hinter dem man sich entkleidet (gelegentlich als Versteck eines Voyeurs dienend), sowie ein Bett – nicht dasjenige, in dem man nachts allein schläft, sondern ein Liebesbett. Jacques Rochette de La Morlière bezeichnet es 1751 als Altar der Wollust.[15] Es steht in einer Nische hinter rosa- und silberfarbigen Damastvorhängen, die sich nach Belieben auf- oder zuziehen lassen. Den Maximen des Sinnlichen folgt auch die übrige Einrichtung. Farbige Steine und fernöstlicher Dekor verbreiten einen Hauch von Exotik. Kerzen, die hinter Vorhängen aus grünem Taft stehen, verbreiten ein Zwielicht, das geeignet scheint, die Eroberungen der Liebe zu erhellen und die Niederlagen der Tugend zu verbergen.

Im Boudoir des 18. Jahrhunderts, wo das Gefühl der Enge Programm war, erzeugten rundum aufgehängte Spiegel geradezu psychedelische Effekte. Entscheidend war hier die Multiplikation des Eros – in der Kunst und in der Natur. Mercier de Compiègne beschreibt 1787 eine Episode, in der die Protagonisten ein mit Spiegeln ausgestattetes Boudoir betreten, die galante Szenen zeigen.[16] Dass Spiegel die Lust steigerten, hatte sich in Bordellen bewährt. Das zurückgeworfene Bild objektiviert den Liebesakt und erlaubt dem Libertin, sich zugleich als Akteur und Voyeur zu erleben.[17] Gegen Ende des Jahrhunderts werden Spiegelbilder mit provokativen pädagogischen Anweisungen kombiniert. Als die unschuldige Eugénie in Marquis de Sades *Philosophie im Boudoir* ihre Lehrmeisterin Madame de Saint-Ange fragt, »wozu diese vielen Spiegel rings herum« dienen, antwortet diese: »Dieselben sollen dazu dienen, alle unsere mehr oder minder indezenten Positionen unserer körperlichen süßen Reize hundertfältig widerzuspiegeln und zugleich all denen, die sich auf dieser Ottomane den süßen Freuden der geschlechtlichen Wonnen hingeben, diese ihre wollüstigen Genüsse in allen möglichen lasziven Stellungen wiederzugeben und sie auf diese Weise ins Unbegrenzte zu erhöhen und zu potenzieren.«[18] Der Orgasmus wird jetzt zum Inbegriff dessen, was das intime Interieur zu bieten vermag. Man gewinnt den Eindruck, als hinge diese Wendung ins Pornografische mit der Tatsache zusammen, dass das Boudoir nach 1789 zur letzten Bastion der überwundenen Privilegien des Adels geworden war, die im Bereich des Scheins ein imaginäres Weiterleben führten. Der Zenit aber war längst überschritten.

Um 1800 wird das Boudoir aus seiner erotischen Enklave befreit.[19] Die Fenster des bürgerlichen Schlafzimmers stehen weit offen: Luft und Sonne dringen herein, so wie es *Die Morgenstunde* von Moritz von Schwind (um 1860, Sammlung Schack, München) zeigt. Während sich hier der Weg in das hygienische, auf Regeneration und Reproduktion fokussierte Schlafzimmer unserer Tage öffnet, erlebt das Rokoko-Boudoir in den Hochburgen des Eros, bei den Kurtisanen und *femmes fatales* des späten 19. Jahrhunderts, eine letzte Blüte. In Emile Zolas Roman *Nana* (1880) nehmen Dekor und Farben des Boudoirs auf die Inszenierung des Fleisches Bezug; das Bett ist ein Thron oder Altar geworden, von dem es heißt, ganz Paris solle hier zusammenströmen, um Nanas souveräne Nacktheit zu verehren.[20]

Norberto Gramaccini

Literaturverzeichnis

Leon Battista Alberti, *Opere volgari,* Bd. 1: *Libri della famiglia (Scrittori d'Italia,* 218), hrsg. von Cecil Grayson, Bari 1960.

André Blum, *Abraham Bosse et la société française au dix-septième siècle (Archives de l'Amateur),* Paris 1924.

Stephanie Bung, »Von der *chambre bleue* zum *salon vert.* Der französische Salon des sechzehnten Jahrhunderts«, in: Judith Klinger und Susanne Thiemann (Hrsg.), *Geschlechtervariationen. Gender-Konzepte im Übergang zur Neuzeit (Potsdamer Studien zur Frauen und Geschlechterforschung,* 1), Potsdam 2006, S. 215–232.

Norbert Elias, *Die höfische Gesellschaft. Untersuchungen zur Soziologie des Königtums und der höfischen Aristokratie* [1969], 7. Aufl., Frankfurt am Main 1994.

Jakob von Falke, *Aus alter und neuer Zeit. Neue Studien zur Kultur und Kunst,* Berlin 1895.

Journal des Luxus und der Moden, 22, September 1807.

Lais de Marie de France, übers. und komm. von Laurence Harf-Lancner, hrsg. von Karl Warnke, Paris 1990.

Stefan Muthesius, *The Poetic Home. Designing the 19th-Century Domestic Interior,* London und New York 2009.

Adrian W. B. Randolph, »Renaissance Genderscapes«, in: Joan E. Hartman und Adele Seeff (Hrsg.), *Structures and Subjectivities. Attending to Early Modern Women,* Newark 2007, S. 21–49.

Nicolas-Edme Rétif de la Bretonne, *Die Abenteuer hübscher Frauen,* übers. von Helmut Fleskamp, München 1966 (franz. Originalausgabe: *Les contemporaines, ou Aventures des plus jolies femmes de l'âge présent,* Paris 1875).

Donatien Alphonse François de Sade, *Die Philosophie im Boudoir oder Die lasterhaften Lehrmeister,* übers. von A. Schwarz, Köln 1995 (franz. Originalausgabe: *La philosophie dans le boudoir. Ouvrage posthume de l'auteur de Justine,* London [Paris?] 1795).

Henri Sauval, *Histoire et recherches des antiquités de la ville de Paris,* 3 Bde., Paris 1724.

Peter Thornton, *Seventeenth-Century Interior Decoration in England, France and Holland (Studies in British Art,* 412), 3. Aufl., New Haven und London 1981.

Peter Thornton, *Authentic Decor. The Domestic Interior. 1620–1920,* 3. Aufl., London und New York 1993.

Voltaire, *Le Siècle de Louis XIV,* 2 Bde., Paris 1750.

Émile Zola, *Nana,* Paris 1880.

Anmerkungen

1 Von Falke 1895.
2 *Lais de Marie de France,* 1990, S. 39.
3 Blum 1924, S. 75–123.
4 Elias 1994, S. 120.
5 Bung 2006, S. 220.
6 Sauval 1724, S. 200–201.
7 Wren, *Parentalia,* zit. nach Thornton 1981, S. 10.
8 Randolph 2003, S. 33.
9 Voltaire 1750, S. 150.

10 Muthesius 2009, S. 157.
11 Voltaire 1750, S. 150.
12 Alberti 1960, S. 216.
13 Boffrand, *Des décorations intérieures et des ameublements,* zit. nach Thornton 1993, S. 100.
14 Pierre Beaumarchais, *Oeuvres,* zit. nach von Falke 1895, S. 118–119.
15 La Morlière, *Histoire indienne,* zit. nach von Falke 1895, S. 181–182.
16 De Compiègne, *Manuel des boudoirs ou Essais érotiques,* zit. nach von Falke 1985, S. 181–182.
17 Rétif de la Bretonne 1966, S. 210.
18 De Sade 1995, S. 36.
19 *Journal des Luxus und der Moden,* 1807, S. 22.
20 Zola 1880, S. 456.

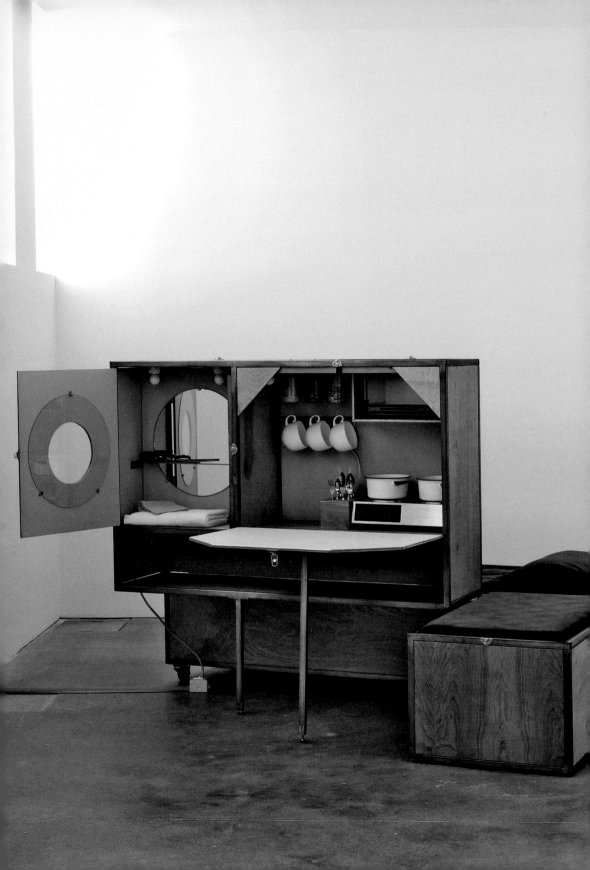

DESIGNING THE SOCIAL

Zeitgenössische Installationskunst zwischen Zelle und Museumscafé im Verweis auf Utopien der Moderne

↗ **Gegen-Räume, Geschichtsräume, Verortung und Transfer**
→ Gegenwart
→ Dienstleistung, Funktionalität / Pseudofunktionalität, Heterotopie, Lifestyle, Nicht-Ort, Proberaum, Retro-Kultur, Utopie

Die gestalterische Sprache von Innenräumen, ihre Architektur und Möblierung, ihr Dekor und ihre Ausstattung, prägt unser Verhalten. Jeder Raum enthält Handlungsanweisungen und verweist auf spezifische Nutzungen. Ebenso können Prozesse der Interaktion und der Kommunikation als »raumbildend« beschrieben werden (Bollnow 1963; Michel de Certeau 1988); die menschliche Handlung vermag gegebene Räume umzudeuten und neue zu konstituieren.

Unter dem Begriff *Designing the Social* werden hier künstlerische Konzepte gefasst, die das Potenzial der Raumgestaltung mit der Erprobung alternativer Gesellschaftsmodelle verbinden (↗ Gegen-Räume). Durch eigene räumliche Settings befragen Künstler und Künstlerinnen den Innenraum in seinem Vermögen, soziale Modelle zu adressieren. Bestimmend für diese Konzepte ist der Anspruch, durch den Raum nicht nur gesellschaftliche Organisationsformen abzubilden, sondern diese Wechselbeziehung produktiv werden zu lassen für neue Gemeinschaftserlebnisse.

»Jeder typische Raum wird durch typische gesellschaftliche Verhältnisse zustande gebracht, die sich ohne die störende Dazwischenkunft des Bewusstseins in ihm ausdrücken. Alles vom Bewusstsein Verleugnete, alles, was sonst übersehen wird, ist an seinem Aufbau beteiligt. Die Raumbilder sind Träume der Gesellschaft. Wo immer die Hieroglyphe irgendeines Raumbildes entziffert wird, dort bietet sich der Grund der sozialen Wirklichkeit dar.«[1]

Dem Design kommt im Hinblick auf das Interesse an »sozialen Räumen« eine Schlüsselstellung zu. Die gesellschaftliche Funktionstypologie der Räume, ihre jeweilige zeitgeschichtliche Ausdifferenzierung und Gewichtung, dient den designgeschichtlichen Referenzen als Bezugspunkt. Private Küche und öffentliches Café, Bibliothek und Schulzimmer, Zelle und Lounge, Bühne oder Übungsraum, es wird sich schwerlich ein Raumtypus finden, den die aktuelle Kunst nicht in seinem Regelwerk aufgreift.

Die Installationskunst öffnet sich über Aneignung und Konstruktion dieser Räume hin zu konkreten gesellschaftlichen Prozessen. Ideologische und utopische Aufladungen der Raumkon-

Andrea Zittel, *A to Z 1994 Living Unit II,* 1994, Installation (Detail).

struktion verbinden die Frage des Designs explizit mit einer politischen Positionierung künstlerischer Interventionen. Die Verortung der diversen Raumentwürfe und Raumpraktiken im Kunstbetrieb ist von vielen Brüchen geprägt, da symbolisch überhöhte »Raumbilder« neben realen und der Alltagsfunktion zugeführten Settings (zum Beispiel Museumscafés) stehen. Die Rezipierenden werden zu aktiven Nutzern, die neue Szenarien entstehen lassen. Der institutionelle Museumsraum erhält durch Verweissysteme auf den Nachtclub, das Warenhaus oder die Heilanstalt Umdeutungen oder dient als Metarahmung für umfassende Raum-Regelwerke (↗ Verortung und Transfer).

Geschichte

Die Geschichte des Raumdesigns stellt sich als eine Geschichte des gesellschaftlichen Anspruchs gestalterischer Sprache dar. Auch die Moderne war dem Gedanken einer sozialen Kraft der einheitlichen Formung von Architektur und Ausstattung verpflichtet. Die erzieherische Geste ließ nicht den geringsten Zweifel am Status des Designs als Prinzip, welches alle Lebensbereiche gesellschaftlich relevant durchdringen sollte.

Die Vorstellung, durch Architektur oder Innenausstattung Handlungen zu optimieren oder gar zu steuern, erinnert an die ideologisch geprägten Versuche der Rationalisierung des Bauens, wie sie vom Bauhaus und dem »Neuen Frankfurt« in den 1920er-Jahren unternommen wurden oder sich in der Idee des »Condensed Living« in den 1970er-Jahren manifestierte.[2]

Wenn in der Kunst der Gegenwart die Trennung zwischen der freien Hochkunst und einem funktionsgebundenen Design von Künstlern wie Tobias Rehberger, Jorge Pardo und Franz West überschritten werden, kann durchaus eine Anknüpfung an die Ideengeschichte der Avantgarden des 20. Jahrhunderts erkannt werden. Im Kontext von Ausstellungen oder Institutionen werden nun Räume als gesellschaftliche Realitäten begriffen und gestaltet. Diese Künstler präsentieren ebenso selbstverständlich Displays und Museums-Mobiliar, wie sie auch raumfüllende »autonome« Installationen in den *White Cube* setzen oder im öffentlichen Raum intervenieren. In ihren Arbeiten ist die Auseinandersetzung mit der Designsprache unmissverständlich, die als Moment der Zeitgenossenschaft, als Anbindung an gesellschaftliche Nutzungen und an spezifische Lebensentwürfe strategische Bedeutung erhält.

Die Traditionslinien und Kontinuitäten der künstlerischen Bearbeitungen von Funktionskontexten werden durch zeitgenössische Aneignungen wieder in das Bewusstsein gerufen: Die Entwürfe der Abstraktion für Speisezimmer (Fritz Glarner), die Möbelentwürfe von einem Minimalisten (Donald Judd), der Einsatz von Einwegspiegelglas, wie es die moderne Bürohausarchitektur verwendet (Dan Graham) oder die Untersuchung der Beziehung zwischen Moderne und institutioneller Szenografie (Heimo Zobernig) fragten immer wieder nach dem konkreten Rezipienten. Der Raum als Kontextmodell blieb dabei nicht abstrakt, sondern nutzte das Design als Bindeglied zur spezifischen sozialen Bedingung.

Der Aufruf des Designs als Schlüsselmoment wird umso deutlicher, desto stärker historisierende »Retroeffekte« eingesetzt werden. Entwürfe von Theo van Doesburg, die Auseinander-

setzung um die Frankfurter Küche oder das Bauhaus dienen dabei als prominente Referenzfelder. Zitierendes Formenvokabular und charakteristische Farbpalette oder auch Materialien lassen das utopische Potenzial der Innenraumgestaltung häufig als eine gebrochene Erinnerung an ideologische Entwürfe erleben.[3] Nach Simon Reynolds ist »Retro« im engeren Sinne die Domäne von Ästheten, Connaisseuren und Sammlern, »also von Leuten mit beinahe akademischem Wissenshorizont«. Retro zeigt »die selbstreflexive Fetischisierung eines bestimmten Zeitraums« an.[4]

Ideologie

Die Leitsätze der Moderne über die wechselseitigen Bezüge von Form und Funktion und die didaktischen Zielsetzungen bilden einen wichtigen Bezugspunkt für die Überhöhung und Deklination der Funktionsräume des Lebens in den Projekten des Ateliers van Lieshout. Unter dem Label AVL werden etwa funktionstüchtige, skulpturale Küchen, Wohnwagen oder mobile Büros angeboten.

Das Konzept des niederländischen Kollektivs, in dem Designer, Architekten und Techniker unter der Leitung von Joep van Lieshout zusammenarbeiten, gipfelte 2001 in der Ausrufung des autonomen Staates *AVL Ville*. Ausgestattet mit einem Krankenhaus, Fabrikationsanlagen, einer Kantine und einer Farm werden alle Organisationseinheiten als Infrastruktur auch im Sinne einer Gestaltungsaufgabe demonstriert (Abb. 1).[5] Flexibilität und Mobilität betonen einen prozessorientierten Umgang mit der Architektur.

Van Lieshouts Raumgestaltungen zeigen immer wieder den raschen Umschwung von einer Utopie in eine Dystopie.[6] Der reale Nutzen seiner Entwürfe – 1 : 1 Modelle – und ihre Ausstellung als skulpturale Werke im institutionellen Kontext schließen sich nicht aus. So unterhaltsam manche der Designexperimente zu sein scheinen, so ernsthaft ist ihre Anbindung an aktuelle Fragen von Gemeinschaft und Vereinzelung, Kommunikation und Hierarchie, Selbstversorgung und Nachhaltigkeit. Die Raumgestaltung wird ebenso als kleinste Einheit, als Unit, als Container, als Zelle oder Kapsel beschrieben, die alle Notwendigkeiten des Lebens vereint, wie als sozialer Übungsraum und Ergebnis einer Kollektivleistung erprobt.

Andrea Zittel ruft in ihren Behausungsentwürfen die Urform menschlichen Wohnens auf. Ihre *Living Units* konstituieren sich aus einem einzelnen Raum ohne Untergliederung, in dem das Notwendigste verrichtet werden kann (Abb. 2). Die »Wohneinheiten« bieten jedoch im Gegensatz zum Gemeinschaftsraum der Großfamilie nur minimalen Platz für eine einzelne Person und adressieren somit die Frage nach den Grundbedürfnissen menschlichen Wohnens.[7] Die mobilen Kapseln erinnern an das Modell des Wohnwagens und rekurrieren auf die Vorstellung einer nomadischen Lebensweise. Sie bieten eine Lebensform losgelöst von überflüssigen Konsumgütern und standortspezifischen Verpflichtungen an. Die Künstlerin belässt es keineswegs bei einer metaphorischen Geste. Die Entwürfe werden von ihr und ihren Gästen bewohnt und real belebt. Dabei geht der Werkbegriff von Zittel über die Organisation der räumlichen Parameter hinaus: Das Mobiliar, die Haushaltsutensilien und auch die Kleidung sind Teil einer konkreten Ausformu-

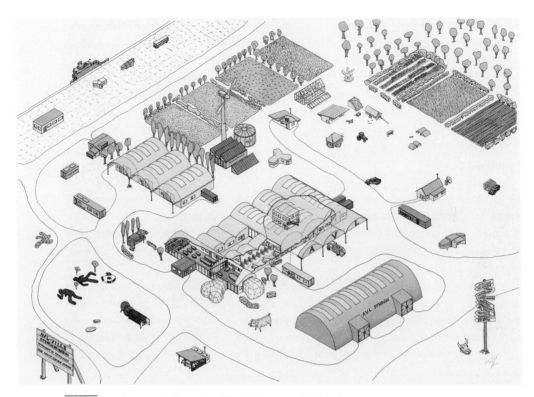

1 Atelier Van Lieshout, *AVL-Ville*, 2000, Aquarell auf Papier.

lierung des Designs, das Zittels Kunstanspruch offenlegt: gesellschaftliche Strukturen jenseits des etablierten Autonomiebegriffs zu ergründen. Der utopische Gedanke manifestiert sich in einer einheitlichen Ästhetik, die Elemente der Mode und des Designs der 1970er-Jahre mit der Cyber-Ästhetik von Science-Fiction-Filmen verbindet. Darin angelegt ist eine Ambivalenz, die den konzeptuellen Charakter von Zittels Werkbegriff begründet: Ästhetisch beziehen sich ihre Modelle auf historische Architektur- und Designformate, die ihrerseits zum Entstehungszeitpunkt als innovative Zukunftsmodelle präsentiert wurden und gesellschaftsreformerisch motivierte Ansprüche beinhalteten.

Der Utopiegedanke wird bei Zittel folglich auch visuell aufgerufen und in die Behausungen eingeschrieben. Gerade die programmatische Ästhetik jedoch zeichnet Zittels *Units* für die zeitgenössischen Betrachtenden und aktiven Bewohnerinnen und Bewohner trotz ihrer Benutzbarkeit als Entwürfe aus, die sich zur aktuellen Realität weniger kritisch als vielmehr parallel existierend verhalten. Verstärkt wird dies durch die Tatsache, dass Zittels *Units* und Gebrauchsgegenstände auch als Objekte im musealen Kontext präsentiert werden. Obwohl man in die Vergangenheit zu blicken glaubt, wird ein Zukunftsmodell entworfen. Die Wohnmodelle von

2 Andrea Zittel, *A to Z 1994 Living Unit Customized for Eileen and Peter Norton*, 1994, Installation, 93,3 × 213,4 × 96,5 cm (geschlossen), 144,8 × 213,4 × 208,3 cm (geöffnet).

Zittel siedeln sich an der Schnittstelle zwischen *Period Room* (↗ Geschichtsräume) und Zukunftsphantasie an. Der Innenraum entfaltet als Interieur ein Potenzial, nicht nur die Vergangenheit zu rekonstruieren, sondern auch eine mögliche Zukunft zu imaginieren. In diesem Kontext beinhaltet der Retro-Stil eine differente Aussage. Die Idee respektive das künstlerische Konzept von Zittel behaupten eine stärkere gesellschaftliche Relevanz.

Damit dies funktioniert, müssen solche Räume nach Silke Steets Gegenmomente bilden zu sozial und politisch determinierten Räumen. Es stellt sich die Frage, inwiefern solche Räume im Kunstkontext folglich immer symbolisch bleiben.

Gesellschaft und Ideologie

Nina Möntmann hat überzeugend gezeigt, wie sich in der aktuellen Kunstpraxis das Verständnis und die Behandlung von sozialen Räumen verändert haben. An die Stelle der Belebung des Museums oder des Galerieraumes durch gemeinschaftliche Tätigkeiten, wie etwa das Kochen,

3 Theaster Gates, *12 Ballads for Huguenot House*, 2012, Installation, documenta 13, Kassel.

ist das Interesse getreten, neue Räume durch Projekte entstehen zu lassen, die von Künstlerinnen und Künstlern in einer Community verwirklicht werden.

So sind Regelwerke des Schlafens und des Essens, des Lesens zu raumbildenden Momenten erhoben worden. Das Design wird zu einem gesellschaftlichen Werkzeug. Theaster Gates stellt nicht nur die Möbel in einem kollektiven Akt aus Vintage-Holz her. Wenn mit einem japanischen Keramiker ein *Soul-Kitchen-Set* erstellt wird, dann geht es auch hier um elementare Funktionen von Design, das dem Ziel dient, durch neue Räume eine Zusammenführung gesellschaftlicher Gruppen zu erreichen.

Auf der documenta 13 konzipierte Gates mit *12 Ballads for Huguenot House* in einem bestehenden Gebäude einen Ort für soziale Prozesse (Abb. 3).[8] Das alte Hugenottenhaus in Kassel wurde durch die gemeinschaftliche Umnutzung als Veranstaltungsort, temporäre Bleibe und Begegnungsraum in seiner situativen Qualität begriffen, in dem neue temporäre Gemeinschaften gebildet werden können.[9] Das gesamte Design des Hauses war darauf ausgerichtet, das Gemeinschaftsleben zu harmonisieren und zu vereinheitlichen. Für die aktuellen Positionen ist die Vorstellung zentral, dass mit konkreten Aktivitäten neue Räume geschaffen werden können.

Peter J. Schneemann

Literaturverzeichnis

Marc Augé, *Nicht-Orte (Beck'sche Reihe,* 1960), 2. Aufl., München 2011 (franz. Originalausgabe: *Non-Lieux. Introduction à une anthropologie de la surmodernité,* Paris 1992).

Otto Friedrich Bollnow*, Mensch und Raum,* Stuttgart 1963.

Nicolas Bourriaud, *Relational Aesthetics,* Dijon-Quetigny 2002.

Michel de Certeau, *Kunst des Handelns,* übers. von Ronald Voullié, Berlin 1988 (franz. Originalausgabe: *L'invention du quotidien,* Bd. 1: *Arts de faire,* Paris 1980).

Joachim Fest, *Der zerstörte Traum. Das Ende des utopischen Zeitalters,* Berlin 1991.

Kay Fingerle und Eghard Woeste, »Condensed Living«, in: *Arch+,* 152 / 153, Oktober, 2000, S. 56–60.

Julieta Gonzalez, »Marjetica Potrc. The Politics of the Uninhabitable« in: *Afterall. A Journal of Art, Context, and Enquiry,* 9, 2004, S. 56–62.

Alexandra Griffith Winton, »»A Man's House Is His Art‹. The Walker Art Center's ›Idea House‹ Project and the Marketing of Domestic Design 1941–1947«, in: *Journal of Design History,* 17, 4, 2004, S. 377–396.

Christiana Hageneder, »Wohnen außer Haus«, in: *Arch+,* 151, Juli, 2000, S. 46–50.

Tibor Joanelly, »Escape Espace. Die privatisierte Utopie«, in: *Archithese,* 6, 2006, S. 48–51.

Rem Koolhaas, »Junkspace«, in: *October,* 100, 2002, S. 175–190.

Siegfried Kracauer, »Über Arbeitsnachweise. Konstruktion eines Raumes« in: ders., *Straßen in Berlin und anderswo,* Frankfurt a. M. 2009, S. 72–82 (Erstausgabe Frankfurt a. M. 1964).

Stefano Marzano, »Das Haus der nahen Zukunft«, in: *Arch+,* 152 / 153, Oktober, 2000, S. 32–35.

Nina Möntmann, *Kunst als sozialer Raum. Andrea Fraser, Martha Rosler, Rirkrit Tiravanija, Renée Green,* Köln 2002.

Nina Möntmann, »Neue Gemeinschaften in der Kunst«, in: Friederike Wappler (Hrsg.), *New Relations in Art and Society / Neue Bezugsfelder in Kunst und Gesellschaft,* Zürich 2012, S. 56–63.

Paola Morsiani und Trevor Smith (Hrsg.), *Andrea Zittel. Critical Space,* Houston 2005.

Richard Noble, *Utopias (Whitechapel: Documents of Contemporary Art),* Cambridge 2009.

Georges Perec, »Species of Spaces / Espèces d'espaces«, in: ders., *Species of Spaces and Other Pieces,* hrsg. von John Sturrock, rev. Aufl., London 1999, S. 6. (franz. Originalausgabe: *Espèces d'espaces,* Paris 1974).

Tineke Reijnders, »Escapist Survivalism. From AVL to AVL-Ville and Back Again«, in: *The Low Countries,* 11, 2003, S. 168–175.

Simon Reynolds*, Retromania. Warum Pop nicht von seiner Vergangenheit lassen kann,* übers. von Chris Wilpert, Mainz 2012 (engl. Originalausgabe: *Retromania: Pop Culture's Addiction to Its Own Past,* London 2011).

Katharina Schlüter, *Installationen. Systeme im Raum. Vier Positionen 1990–2001. Monica Bonvicini, Michael Elmgreen & Ingar Dragset, Franka Hörnschemeyer und Gregor Schneider,* Diss. Hamburg 2008.

Sabine Maria Schmidt (Hrsg.), *Atelier van Lieshout. Stadt der Sklaven,* Köln 2008.

Peter J. Schneemann, »Zu Gast im fremden Raum. Das Interieur als Vermittlungsmoment des Nomadischen«, in: *Chambre de luxe. Künstler als Hotelier und Gäste,* hrsg. vom Kunstmuseum Thun, Ausst.-Kat. Kunstmuseum Thun, Nürnberg 2014, S. 24–33.

Thomas Schölderle, *Utopia und Utopie. Thomas Morus. Die Geschichte der Utopie und die Kontroverse um ihren Begriff,* Baden-Baden 2011.

Georg Simmel, »Der Raum und die räumliche Ordnung der Gesellschaft«, in: *Untersuchungen über die Formen der Vergesellschaftung,* Frankfurt a. M. 1992, S. 687–790.

Valerie Smith, »Between Walls and Windows. Architektur und Ideologie« in: *Between Walls and Windows. Architektur und Ideologie,* hrsg. von Valerie Smith, Ausst.-Kat. Berlin, Haus der Kulturen der Welt, Berlin 2012, S. 8–19.

Beate Söntgen, »In der weißen Zelle. Absalons Kunst des Wohnens«, in: *Absalon,* hrsg. von Susanne Pfeffer, Ausst.-Kat., Berlin, KW Institute for Contemporary Art, Köln 2011, S. 209–311.

Silke Steets, »Öffentliche Wohnzimmer. Raumkonstitution in popkulturellen Netzwerken«, in: Elisabeth Tiller und Christoph Oliver Meyer (Hrsg.), *RaumErkundungen. Einblicke und Ausblicke,* Heidelberg 2011, S. 303–320.

Utopia & Contemporay Art, hrsg. von Christian Gether u. a., Ausst.-Kat. Kopenhagen, Arken Museum of Modern Art, Ostfildern 2012.

Atelier van Lieshout, »Albtraum der Effizienz« in: *Archithese,* 6, 2006, S. 34–37.

John A. Walker, *Glossary of Art, Architecture and Design since 1945,* 3. überarb. und erw. Aufl., Boston 1992.

Martin Warnke, »Zur Situation der Couchecke«, in: Jürgen Habermas (Hrsg.), *Stichworte zur ›Geistigen Situation der Zeit‹,* Bd. 2, *Politik und Kultur,* Frankfurt a. M. 1979, S. 673–687.

Lois Weinthal (Hrsg.), *Toward a New Interior,* New York 2011.

Annett Zinsmeister, »Constructing Utopia. Kurze Geschichte der architektonischen Utopie«, in: *Archithese,* 6, 2006, S. 12–17.

Andrea Zittel, *Between Art and Life,* Mailand 2010.

Anmerkungen

1 Kracauer 2009, S. 72–82.
2 Fingerle / Woeste 2000.
3 Smith 2012.
4 Reynolds 2012, S. 20.
5 Siehe dazu Koolhaas 2002.
6 Reijnders 2003.
7 Schneemann 2014, S. 26.
8 Schneemann 2014, S. 27.
9 Möntmann 2012.

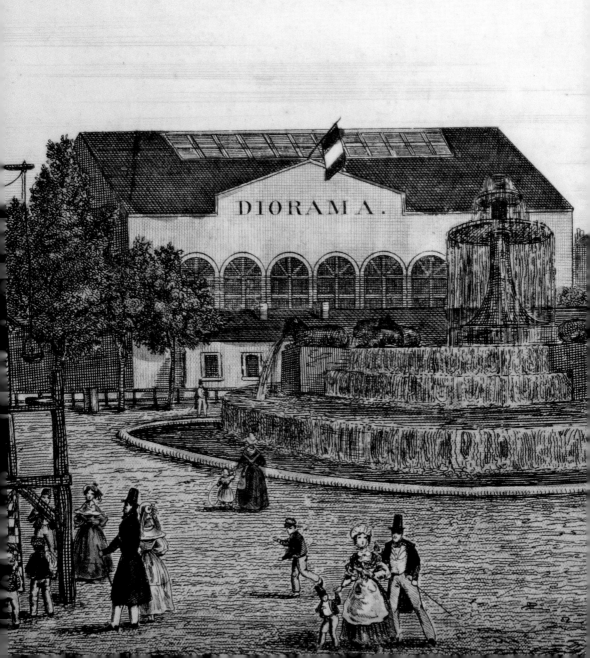

DIORAMEN

Wenn Außenräume mit Museumsräumen verschmelzen

↗ **Eremitage / Einsiedelei, Kapelle, Realraum versus Illusionsraum, Scena**
→ 19.–21. Jahrhundert
→ Anthropologie, Illusion, Museum, Pädagogik, Politik, Umwelt, Unterhaltung

Das Wort »Diorama«, eine Verbindung der griechischen Wörter *dia* (durch) und *horao* (Sicht), wurde um 1822 von Louis Daguerre erfunden.[1] Louis Daguerre war nicht nur ausgebildeter Maler, sondern auch Bühnenbildner sowie Erfinder des frühen Fotografie-Verfahrens, das unter dem Namen Daguerreotypie bekannt wurde. Das 1822 eröffnete Diorama von Daguerre glich einem Theater, in welchem die Zuschauer zwei Ansichten bewundern konnten: zum einen die durch den Maler Charles Marie Bouton realisierte Innenansicht der Trinity Chapel der Kathedrale von Canterbury, zum anderen eine von Daguerre geschaffene Darstellung des Sarner Tals im Kanton Obwalden (Schweiz). In der Dunkelheit des Theaters wurde den Besuchern hinter einer Glasscheibe zuerst die Kapelle gezeigt. Ein Rotationssystem ermöglichte es ihnen, nach einer Viertelstunde die Landschaft zu betrachten. Sowohl in der Innenansicht wie auch in der Landschaft simulierten wechselnde Beleuchtungen den Wechsel der Tageszeiten: von der Nacht zur Morgendämmerung, vom Tag zum Abendrot.[2] In manchen Dioramen wurde mit Hilfe farbiger, sich überlagernder Leinwände sogar der Wechsel der Jahreszeiten inszeniert. Ähnliche ältere optische Vorrichtungen wie etwa die kleinformatigen »Diaphanoramen« des Schweizer Malers Franz Niklaus König, eine Art transluzider Malerei in kleinen Holzkästen, hatten die Öffentlichkeit bereits für eine solche Art der Unterhaltung vorbereitet.

Zwischen Bild und Raum

Daguerre fügte später gelegentlich dreidimensionale Objekte, wie etwa Bäume, hinzu, um realistische Effekte zu erzeugen. So präsentierte er in den 1830er Jahren eine gemalte Sicht auf Chamonix mit einer Kuhweide und einem Chalet, die akustisch von Alphörnern begleitet wurde.[3] Der Begriff »Diorama« wird seit den Anfängen sowohl für diese Form illusionistischer Malerei als auch für den Raum, nämlich das Theater, in dem die Animation stattfindet, verwendet (↗ Scena). Dies verdeutlicht ein aus dem 19. Jahrhundert stammender kolorierter Stich eines Theaters, über dessen Eingang in großen Lettern das Wort »Diorama« geschrieben steht (Abb. 1).

Als die Dioramen im Sinne Daguerres an Attraktivität verloren, erfuhr der Begriff allmählich eine Erweiterung. Nach 1900 fanden Dioramen vermehrt auch in Kontexten der Naturkunde

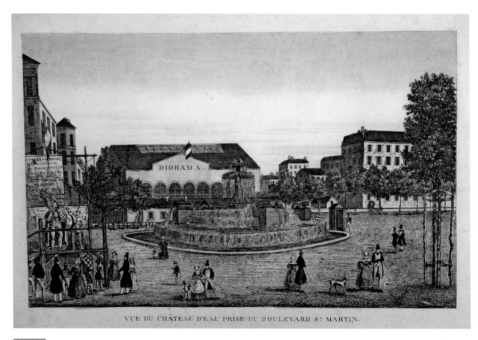

VUE DU CHÂTEAU D'EAU PRISE DU BOULEVARD S⁺ MARTIN.

1 Unbekannter Künstler, *Vue du Château d'eau prise du Boulevard Saint Martin*, um 1830, Radierung, 24,1 × 39,1 cm, Getty Research Institute, Los Angeles.

und Anthropologie Anwendung, wobei sich je nach Sprachgebrauch auch die Semantik des Wortes veränderte. Im Englischen bezeichnet das Wort »Diorama« auch Vitrinen, in denen präparierte Tiere oder menschliche Figuren in einer rekonstruierten Umgebung gezeigt werden – sogenannte »Habitat Groups« oder »Life Groups«. Die Ausstellungen reichen von der Inszenierung eines einzelnen Vogels bis zur Montage ganzer Tiergruppen vor dem Hintergrund illusionistischer Malereien (↗ Realraum versus Illusionsraum).[4] Der Begriff »Diorama« kann sich zudem auf Installationen menschlicher Körper aus Gips oder Wachs beziehen. Die ersten Beispiele wurden 1851 im Crystal Palace gezeigt; oftmals waren Vertreter kolonialisierter Bevölkerungsgruppen dargestellt. Dass Dioramen auch der Selbstdarstellung westlicher Kolonialherrschaft dienten, wurde beispielsweise zu Beginn des 20. Jahrhunderts in der internationalen Ausstellung in Roubaix deutlich, in der sich koloniale Dioramen neben Dioramen mit lokalen Landschaften fanden.

»Diorama« wird im *Etymological Dictionary of the English Language* von 1903 als »a term applied to various optical exhibitions« und im *Companion Dictionary of the English Language* als »a mode of painting and scenic exhibition, so arranged as to produce a complete optical illusion« definiert.[5] Beide Definitionen legen den Schwerpunkt auf die optischen Wirkungen des Dioramas. Im Verlauf der zweiten Hälfte des 19. Jahrhunderts übten Dioramen einen entscheidenden Einfluss auf das Erscheinungsbild von Museen in allen Teilen der Welt aus. Die Zwischenkriegszeit ist eine Periode der raschen Verbreitung, aber auch der Verfestigung der

2 Unbekannter Künstler, *Diorama mit indigener Zeremonie*, um 1964, Nationalmuseum für Anthropologie, Mexiko-Stadt.

Installationen; das gesteigerte Interesse an der optischen Vorrichtung wurde schon als »dioramania« beschrieben.[6] Dioramen blieben auch in der zweiten Hälfte des 20. Jahrhunderts integraler Bestandteil der globalen Museografie, wie beispielsweise die zahlreichen Dioramen des 1964 eröffneten Nationalmuseums für Anthropologie in Mexiko-Stadt zeigen (Abb. 2).

Optik und Politik

Während in der Anthropologie Dioramen oft als eine rückständige Ausstellungsform begriffen werden, gelten sie in der Mediengeschichte als Vorreiter des Kinos. Sowohl in der Kunstgeschichte als auch in der Mediengeschichte bildete der Sehsinn den Ausgangspunkt des Studiums von Dioramen. Mit Bezug auf Walter Benjamin hat Jonathan Crary für das 19. Jahrhundert das Aufkommen des mobilen Zuschauers konstatiert, der die Dinge in ihrer Vielzahl, gleichsam in einer Flut, wahrnimmt, statt ihre Singularität zu begreifen.[7] Nach Alison Griffiths sind Dioramen vergleichbar mit dem Standbild einer Filmszene, das durch die Bewegung des Betrachter verlebendigt wird. Diese Beziehung zwischen Bewegung und Blick des Betrachters bezeichnet sie treffend als »Promenade«.[8] Die andere von Griffiths im Kontext dieser Blickbeziehungen evozierte Erfahrung ist die des Konsums: Die verglasten Räume, in denen die Figuren und Objekte

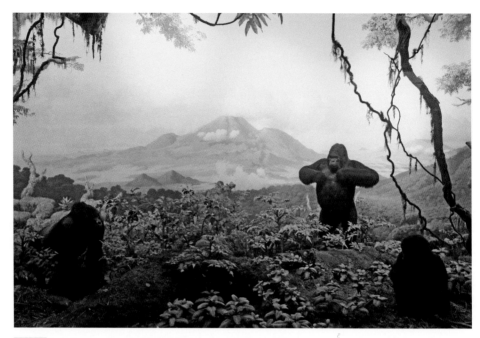

3 Carl Akeley, *Diorama mit Gorilla*, um 1930, American Museum of Natural History, New York.

organisiert sind, gleichen formal den Vitrinen der Dioramen oder den Arkaden der kommerziellen Architektur am Ende des 19. Jahrhunderts. Die Zuschauer werden im Sinne Crarys zu beweglichen Augen ohne eine eigentliche Körperlichkeit, obwohl Dioramen sehr wohl eine körperliche Dimension haben. Diese Materialität kann am besten erfahren werden, wenn die Betrachter, wie es manchmal möglich ist, selbst in der Vitrine stehen.[9]

1975 erschien Umberto Ecos berühmter Essay »Viaggio nell'iperrealtà«, der mit einer Beschreibung der inzwischen demontierten Dioramen des Museum of the City of New York beginnt.[10] Der Autor nimmt uns mit auf seine Reise entlang der Westküste der USA, auf der er die zahlreichen Wachsmuseen besichtigt und die unterschiedlichen Grade der Authentizität und Fiktion, Realität und Imitation hinterfragt. Die Installationen werden zu Beispielen für das, was Eco nordamerikanische Hyperrealität nennt.[11] Der Begriff wurde zu einem vielrezipierten Meilenstein in der Geschichte der Postmoderne.

Ein zweiter entscheidender Text in der Geschichte der Dioramen ist der 1984 in der Zeitschrift *Social Text* publizierte Aufsatz von Donna Haraway, »Teddy Bear Patriarchy: Taxidermy in the Garden of Eden, New York City, 1908–1936«, der den tierweltlichen Dioramen des Naturhistorischen Museums in New York gewidmet ist. Die von Haraway untersuchten Dioramen wurden vom Künstler und Präparator Carl Akeley, Freund und Jagdbegleiter von Präsident Theodore Roosevelt, kreiert (Abb. 3). Die Autorin vergleicht die Suche nach den perfekten Vertretern einer Art, welche Akeleys Jagd nach Gorillas motivierte, mit der zeitgenössischen Eugenik. Haraway

beschreibt zudem Taxidermie und Fotografie als Technologien im Dienst eines Ideals von Konservierung. Es geht um die Bewahrung von Biotopen, aber auch um den Erhalt einer vom Zerfall bedrohten Welt. Allgemeiner versteht Haraway Dioramen als »meaning-machines« im Dienst eines evolutionären Diskurses, dessen Werte sie vorführen.[12] Zusammengefasst sind dies Paternalismus, Rassismus und Sexismus. Die tierweltlichen Dioramen in New York avancierten zum Paradigma, das die rezeptionsästhetische Zurichtung für alle anderen Installationen determiniert hat. Auf diese richtete sich die ganze Aufmerksamkeit der Besucher, während die anthropologischen Dioramen desselben Museums bis heute viel zu wenig beachtet werden.[13] Bislang wurde auch deren kollektive und heterogene Autorenschaft (Künstler, Jäger, Präparatoren, Elektriker usw.) kaum erforscht. Eine Untersuchung anthropologischer Dioramen würde jedoch die einmalige Gelegenheit bieten, über Authentizität und Kunstproduktion – auch als politisches Problem – kritisch zu reflektieren.

Eine Ästhetik des Dioramas

Ab den 1940er Jahren schufen Künstler vermehrt Dioramen, wobei diese als eine Montage verschiedener Elemente, wie der Malerei, Skulptur, Kleidung, natürlicher und künstlicher Artefakte, in Erscheinung treten. In der Ausstellung *The Art of Assemblage* im MOMA in New York 1961 schlug der Kunsthistoriker und Kurator William Seitz vor, die Assemblage als Medium zu studieren. Die dieser Kategorie zugeordneten Werke umfassten kubistische Montagen und surrealistische Gedichte sowie Arbeiten von zumeist amerikanischen Künstlern wie Joseph Cornell, Robert Rauschenberg oder Betye Saar.[14] Etwa ab den 1950er Jahren nahmen zahlreiche Künstler mehr oder weniger direkt die Form des Dioramas auf. Das Museum der Künste in Philadelphia zeigte dem Besucher 1969 Marcel Duchamps aus gemischten Medien komponiertes Werk *Étant donnés*, einen durch Gucklöcher ersichtlichen nackten Frauenkörper in einer Landschaft. Die in derselben Zeit entstandenen Werke von Edward Kienholz vereinen lebensgroße Puppen und Artefakte in spektakulären Installationen, so beispielsweise in *Five Car Stud* (1969–1972). Kienholz praktizierte selbst den Naturabguss, um die hyperrealistischen Figuren anzufertigen. Der amerikanische Künstler George Segal stellte ebenfalls selbst Gipsabgüsse nach der Natur her, die er schließlich im urbanen Raum beispielsweise bei Sitzbänken, Verkehrsampeln oder Fahrrädern platzierte. Ab den 1970er Jahren fotografierte Hiroshi Sugimoto die Dioramen des Naturhistorischen Museums in New York. Seine schwarzweiß gehaltenen Aufnahmen verwischen die Grenze zwischen Fiktion und Realität.[15] In jüngerer Zeit zitiert *S. A. C. R. E. D.* von Ai Weiwei mehr oder weniger direkt die Installationen aus dem Naturhistorischen Institut in New York.

Eine Geschichte der Kunstinstallationen, welche die Dioramen mit einbeziehen, wäre von großem Interesse. Diese müsste vielleicht mit den Kapellen mit den lebensgroßen Figuren des Wallfahrtsortes Sacro Monte di Varallo im 16. und 17. Jahrhundert und den *Mises-en-scène* mit Tieren und Skeletten des 18. Jahrhunderts beginnen (↗ Eremitage / Einsiedelei, Kapelle). In der Tat arrangierten bereits frühere Displays, wie jene der italienischen *Presepe*, menschliche Figuren

in einer Landschaft und oftmals auch in Interieurs, beispielsweise rund um Jesu Krippe im Stall. Somit hat das Diorama nicht nur eine längere Geschichte, als es seine Begriffsgeschichte suggeriert, sondern auch die Besonderheit, Szenen des Innen- und Außenraumes in unterschiedlichen Settings zu zeigen. In dieser Hinsicht können Dioramen mit Michel Foucaults berühmter Terminologie als heterotopische und heterochronische Räume bezeichnet werden[16]. Sie erlauben die Kohabitation und Überlagerung verschiedener Orte in einem einzelnen Gebäude, wie einer Kirche oder einem Museum, und stellen somit Grenzen zwischen Innen- und Außenraum in Frage.

<div align="right">Noémie Étienne</div>

Literaturverzeichnis

Tony Bennett, *Pasts Beyond Memory. Evolution, Museums, Colonialism,* New York und London 2004.

William Chambers, *Chamber's Etymological Dictionary of the English Language,* hrsg. von Andrew Findlater, London 1903.

Jonathan Crary, *Techniques of the Observer. On Vision and Modernity in the Nineteenth Century,* Cambrige und London 1992 (1990).

Louis Daguerre, *Historique et description des procédés du Daguerréotype et du Diorama,* Paris 1839.

Umberto Eco, *Travels in Hyperreality. Essays,* übers. von William Weaver, San Diego u.a. 1986, S. 3–58.

Noémie Étienne, »Dioramas in the Making. Caspar Mayer and Franz Boas in the Contact Zone(s)«, in: *Getty Research Journal,* 9, 2017, S. 57–74.

Noémie Étienne, »La matérialité politique des dioramas«, in: *Dioramas,* hrsg. von Laurent le Bon, Ausst.-Kat. Palais de Tokyo, Paris 2017, S. 186–193.

Noémie Étienne, »Memory in Action. Clothing, Art, and Authenticity in Anthropological Dioramas (New York, 1900)«, in: *Material Culture Review,* 79, Spring, 2014, S. 46–59.

Michel Foucault, »Des espaces autres, Hétérotopie (1967)«, in: Daniel Defert und François Ewald (Hrsg.), *Dits et écrits,* Bd. 4, Paris 1984, S. 752–762.

Alison Griffiths, *Shivers Down Your Spine,* New York 2008.

Alison Griffiths, *Wondrous Difference. Cinema, Anthropology, and Turn-of-the-century Visual Culture,* New York 2002.

Christine Göttler, »The Temptation of the Senses at the Sacro Monte di Varallo«, in: Wietse de Boer und Christine Göttler (Hrsg.), *Religion and the Senses in Early Modern Europe (Intersections. Interdisciplinary Studies in Early Modern Culture,* 26), Leiden und Boston 2013, S. 393–451.

Donna Haraway, »Teddy Bear Patriarchy. Taxidermy in the Garden Even, 1908–1936«, in: *Social Text,* 11, Winter 1984/85, S. 19–64.

Ira Jacknis, *The Storage Box of Tradition,* Washington und London 2002.

Ivan Karp und Steven Lavine (Hrsg.), *Exhibiting Cultures. The Politics of Museum Display,* Washington 1991.

Britta Lange, *Echt. Unecht. Lebensecht. Menschenbilder im Umlauf,* Berlin 2006.

Guillaume Legall, *La peinture mécanique. Le diorama de Daguerre,* Paris 2013.

James A. H. Murray, *A Companion Dictionary of the English Language. Comprising Words in Ordinary Use, Terms in Medicine, Surgery, the Arts and Sciences,* London 1903.

Stephen Quinn, *Windows on Nature. The Great Habitat Dioramas of the American Museum of Natural History,* New York 2006.

Karen Rader und Victoria E. M. Cain, *Life on Display. Revolutionizing U. S. Museums of Science and Natural History in the Twentieth Century,* Chicago 2014.

Suee Dale Tunnicliffe und Annette Scheersoi (Hrsg.), *Natural History Dioramas. History, Construction, and Educational Role,* Berlin 2015.

Mark Sandberg, *Living Pictures, Missing Persons. Mannequins, Museums, and Modernity,* Princeton 2003.

Vanessa Schwartz, *Spectacular Realities. Early Mass Culture in Fin-de-Siècle Paris,* Berkeley 1998.

Susan Tennerielle, *Spectacle Culture and American Identity, 1815–1940,* New York 2013.

Birgit Verwiebe, *Lichtspiele. Von Mondscheintransparent zum Diorama,* Stuttgart 1997.

Karen Wonders, *Habitat Diorama. Illusions of Wilderness in Museums of Natural History,* Uppsala und Stockholm 1993.

Anmerkungen

1 Siehe Legall 2013.
2 Daguerre 1839, S. 75–79.
3 Kamcke / Hutterer in: Dale Tunnicliffe und Scheersoi 2015, S. 10.
4 Quinn 2006.
5 Chambers 1903, S. 126; Murray 1903, S. 191: »Diorama: A mode of painting and scenic exhibition, so arranged as to produce a complete optical illusion«.
6 Tennerielle 2013, S. 178–179.
7 Crary 1991, S. 20–21.
8 Griffiths 2002, S. 49.
9 Étienne 2017, S. 186–193.
10 Eco 1986, S. 3–58.
11 Siehe Eco 1986.
12 Haraway 1984/85, S. 52: »And dioramas are meaning-machines. Machines are time slices into the social organisms that made them. Machines are maps of power, arrested moments of social relations that in turn threaten to govern the living.«
13 Meine Habilitationsschrift an der Universität Bern (*Des autres et des ancêtres. L'art du diorama à New York, 1900*) befasst sich mit der Erforschung dieser Installationen.
14 »Assemblage is a new Medium«, William C. Seitz, *The Art of Assemblage,* New York, Museum of Modern Art, 1961, S. 87.
15 Hiroshi Sugimoto, *Dioramas,* New York 2014.
16 Foucault 1984 (1967), S. 752.

EINRICHTEN

Der Innenraum als Handlungsraum weiblicher Identität und Intimität

↗ **Boudoir und Salon, Oikos**
→ 1800–1900
→ Gesellschaftsporträt, Identität, Konsum, Malerei, Moral

In seinem Gemälde *The Awakening Conscience* von 1853 zeigt der englische Maler William Holman Hunt ein aufwendig eingerichtetes Interieur (Abb. 1). Der Blick fällt in einen üppig möblierten, doch beengt wirkenden Innenraum, in dem sich ein Paar aufhält. Die junge Frau, noch in ihrer Morgentoilette, hat einen bunt gemusterten Schal locker um ihre Hüften geschlungen und bedeckt so kaum ihren hellen Unterrock.[1] Der Mann, auf dessen Schoß sie sitzt, trägt Straßengarderobe, wobei Samtanzug, Seidenschal und Manschetten auf Wohlstand und einen hohen gesellschaftlichen Status schließen lassen. Der Zylinder auf dem Tisch könnte als Indiz dafür gelten, dass sein Aufenthalt in diesem Zimmer nicht von Dauer ist. Im Raum selbst herrscht Unordnung: Auf dem Teppichboden sind Stickutensilien verstreut, ein Handschuh sowie ein Liedtext wurden achtlos fallengelassen, und unter dem Tisch hat eine Katze einen Vogel erjagt.[2] Der goldene Wandbehang entspricht dem Charakter des glänzenden Mobiliars und bildet einen Farbkontrast zur roten Grundfarbe des Bodens. Die Dissonanzen im Interieur übertragen sich auf das Verhalten der Personen: Die Hände ringend, die Arme in den Schoß gestemmt, die Augen weit aufgerissen und in die Ferne gerichtet, versucht die junge Frau, sich aus der Umarmung ihres Besuchers zu lösen. Dieser sieht nur ihren Rücken, sodass die Emotionen der Frau nach außen an den Betrachter gerichtet sind, dessen Anteilnahme sie erzeugen sollen.

Das Interieur ist im Stil des historistischen Rokoko der 1830er-Jahre gehalten. Dass in dem Zimmer keine originalen Möbel stehen, sondern bloße Repliken, verraten ihre glänzenden, hellen und unversehrten Oberflächen sowie diverse Dekorationsstücke, die als Kitsch zu bezeichnen sind. Ein solches Interieur entsprach dem Geschmack der damals aufstrebenden und zu Reichtum gelangten englischen Mittelschicht, die sich auf den überholten aristokratischen Lebensstil des vergangenen Jahrhunderts zu berufen versuchte, um über eine nicht-adlige Herkunft hinwegzutäuschen.[3] Im Jahr 1853, als Holman Hunt sein Bild malte, das heißt, wenige Jahre nach der Londoner Weltausstellung von 1851 und der dort laut gewordenen Kritik an der zeitgenössischen Möbelindustrie, war ein Ambiente wie jenes in *The Awakening Conscience* allerdings bereits aus der Mode gekommen und wurde als dekadent verurteilt. Seine minutiöse Rekonstruktion dieses Stils im Bild, das als eines der Hauptvertreter der präraffaelitischen Bruderschaft gilt, lässt sich somit als Hinweis darauf verstehen, dass der Raum und die darin

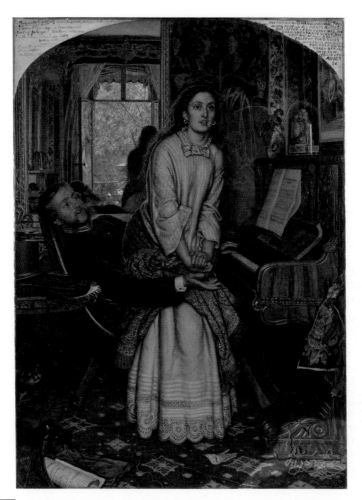

1 William Holman Hunt, *The Awakening Conscience*, 1853, Öl auf Leinwand, 76,2 × 55,9 cm, Tate Britain, London, Inv.-Nr. T02075.

verortete Intimität nicht im positiven, sondern im negativen Sinn verstanden werden sollen (↗ Boudoir und Salon). Der Kritiker Frederick George Stephens schrieb 1861 zu diesem Bild: »It showed the interior of one of those maisons damnées which the wealth of a seducer has furnished for the luxury of a woman who has sold herself and her soul to him.«[4] Folglich ist die Dargestellte nicht die Repräsentantin einer als vorbildlich erachteten Inneneinrichtung, sondern eine gefallene Frau in entsprechender Umgebung: Der Maler selbst benannte das Haus, in dem sich dieses Zimmer befand, als »Courtesan House«.[5] Holman Hunt zeigt die Frau in dem Moment, da ihr Gewissen erwacht und sie sich der fatalen Rolle des Missbrauchs ihrer Person

2 George Elgar Hicks, *Woman's Mission. Companion of Manhood*, 1863, Öl auf Leinwand, 76,2 × 64,1 cm, Tate Britain, London, Inv.-Nr. T00397.

und ihres Körpers gewahr wird.[6] Mit ihrem erwachenden Gewissen verliert zugleich die auf den ersten Blick üppig wirkende Inneneinrichtung jeden Glanz. Sie offenbart sich der abgebildeten Dame und dem Betrachter als billiger Plunder und Augentäuschung, die es zu ersetzen gälte.

Als das Gemälde 1854 in der *Royal Academy* ausgestellt wurde, scheint jedoch die Mehrheit der Besucher seine tiefere moralische Botschaft nicht verstanden zu haben. Dies veranlasste John Ruskin, am 25. Mai 1854 einen Brief in der *London Times* zu veröffentlichen und das Publikum auf die evident aufklärerische Aussage des Bildes hinzuweisen:

»People gaze at it in a blank wonder, and leave it hopelessly; so that, although it is almost an insult to the painter to explain his thoughts in this instance, I cannot persuade myself to leave it thus misunderstood. [...] Nothing is more notable than the way in which even the most trivial objects force themselves upon the attention of a mind which has been fevered by violent and distressful excitement. [...] There is not a single object in all that room, common, modern, vulgar (in the vulgar sense, as it may be), but it became tragical, if rightly read. That furniture, so carefully painted, even to the last vein of the rosewood – is there nothing to be learned from that terrible lustre of it, from its fatal newness; nothing there that has the old thoughts of home upon it, or that is ever to become a part of home?«[7]

Dieses Zitat macht deutlich, dass im England des 19. Jahrhunderts moralischer Verfall und Wohnstil direkt aufeinander bezogen wurden, folglich die Einrichtung eines Interieurs – ob gemalt oder real – Rückschlüsse auf die bewohnenden Personen zulässt.

George Elgar Hicks' Gemälde *Woman's Mission. Companion of Manhood* (1863) präsentiert ebenfalls ein Paar in einem Innenraum (Abb. 2).[8] Links lehnt der Herr des Hauses an einem Kaminsims – erschüttert von der soeben per Post erhaltenen Trauerbotschaft. Wahren Halt findet er bei seiner Frau und Lebensgefährtin, der Hauptfigur des Bildes. Wie bei Holman Hunt verkörpert sie das Interieur; allerdings drückt dieser Innenraum nicht falschen und pervertierten Geschmack aus, sondern ist in eine Atmosphäre von Wärme, Harmonie und Geborgenheit getaucht. Die Ordnung ist makellos, die Einrichtung in allen Details zurückhaltend und erlesen, jeder einzelne Gegenstand fügt sich dem Ganzen und trägt zu der wohltuend heimeligen, persönlichen Atmosphäre bei. Hicks kritisiert keine Missstände, sondern widmet sich erkennbar der Visualisierung des vorbildlichen viktorianischen Heims mit der Ehefrau im Zentrum der Wohnung. Sie entspricht dem von Coventry Patmore vielfach gepriesenen »Angel in the House«.[9]

Die populären Einrichtungskolumnen aus der zweiten Hälfte des 19. Jahrhunderts beleuchten eine ähnliche Dichotomie, wie sie in den divergenten Innenraumbildern von Holman Hunt und Hicks zutage tritt. So betonte Isabella Beeton in ihrer 1859 bis 1861 monatlich in *The Englishwoman's Domestic Magazine* erscheinenden Kolumne *Book of Household Management*, dass das Wesen der Frau und deren Werte sich auf den Haushalt übertragen sollten (↗ Oikos).[10] Beeton bot ihren Leserinnen Hilfestellungen aller Art an, die vor allem um Fragen der Kleidung, Partnerschaft und Einrichtung des Hauses kreisten. Die in Hicks' Gemälde dargestellte Ehefrau entspricht diesem Bild: Ihre Kleidung ist auf die des Mannes abgestimmt und weder von leuchtender Farbe noch von auffälliger Musterung.[11] Auch die Einrichtung entspricht Beetons Vorstellungen: Sie sollte sauber und gleichzeitig diskret sein; jeder Gegenstand sollte im Raum aufgehen und mit den darin befindlichen Dingen ein harmonisches Ganzes bilden.[12]

Dieselben Gedanken griff Mary Eliza Haweis ab den späten 1870er-Jahren in ihren zuvor als Kolumnen im *St. Pauls Magazine* erschienenen Publikationen *The Art of Beauty and the Art of Dress* und *The Art of Decoration* auf. Auch für sie bestand eine enge Verbindung zwischen

der Kleidung der Frau und dem Ameublement als Kleid der Wohnung: »Furniture is a kind of dress, dress is a kind of furniture, which both mirror the mind of their owner, and the temper of the age; which both minister to our comfort and culture, and they ought to be considered together.«[13] Während Holman Hunt in *The Awakening Conscience* diesbezüglich einen unauflösbaren Missklang darstellte, dominiert bei Hicks ein warmer, die Figuren und die Einrichtung verbindender Grundton, dessen physisches Korrelat die Wärme des Kaminfeuers ist, die das Zimmer diskret beleuchtet und durchdringt. Die lindernde Wirkung, die die Kleidung der Frau und die Einrichtung der Wohnung auf das Gemüt des von Sorgen geplagten Ehemanns auszuüben vermochten, entspricht den Anweisungen Beetons und Haweis' und den damit verknüpften Normen und Werten ihrer Zeit.

Das in Malerei und Literatur idealisierte Eigenheim wurde im Zuge der Etablierung der englischen Mittelschicht in der zweiten Hälfte des 19. Jahrhunderts zum Sinnbild von deren sozialer und kultureller Identität. Dabei waren die populären Ratgeber- und Einrichtungskolumnen zugleich Ausdruck des fortschrittlichen Wohngeschmacks und Spiegel der für die Mittelschicht relevanten Moralvorstellungen. Ihr Einfluss auf die Gestaltung von Innenräumen, sei es in der Realität oder auf dem Bildträger, ist unbestreitbar und sticht in der vergleichenden Analyse der nach 1850 entstandenen Interieurs markant hervor. Zu unterstreichen ist die Verschmelzung von Interieur, Handlung und Moral – die Einrichtung liefert den Schlüssel zum Verständnis der Bilderzählung. Das gilt, wie gezeigt wurde, auch im Fall offensichtlicher Travestie. Wenn nämlich Holman Hunt seinen moralischen Appell gegen Laster und Prostitution direkt an den *schlechten Geschmack* der Wohnungseinrichtung knüpft, dann rekurriert er ebenso auf die Normen der zeitgenössischen Ratgeberliteratur wie Hicks bei seiner Schilderung des *guten Geschmacks* und dessen Folgen für das Bestehen der Familie. Haweis brachte in *The Art of Decoration* den französischen Neo-Rokoko-Stil der 1830er-Jahre mit den im Gemälde erscheinenden »vulgar gaudy red and gold monstrosities« in Verbindung.[14] Die Tatsache, dass ein solcher als vulgär geltender Raum einer bestimmten Frauenrolle zugeordnet werden kann, mag als Hinweis für die Korrelationen zwischen Interieur und Gender gelten.

Wichtig für die Interaktion von Malerei und Ratgeberliteratur bei der Konstituierung der ästhetischen und moralischen Identität der neuen Mittelschicht ist, dass die Einrichtung des Interieurs selbst mit der Erschaffung eines Gemäldes verglichen wird.[15] Haweis und ihre Kolleginnen sind von diesem Bewusstsein durchdrungen, wie sich beispielsweise in folgenden Aussagen zeigt: »by decorating our homes we are planning out the picture we mean to live in« oder »a room is like a picture; it must be composed with equal skill and forethought«.[16] Diese Zitate verdeutlichen, dass die Autorinnen nicht nur von der ästhetischen Bewegung getragen wurden, sondern sich selbst als Künstlerinnen wahrnahmen. Die Erschaffung eines gepflegten Heims wurde als Kulturtechnik begriffen, für die vor allem Frauen prädisponiert waren. Raumkunst war aber weit mehr als ein bloßes Anhäufen von Luxusgütern; in Wahrheit handelte es sich um ein moralisches Konstrukt, das zur Zivilisation der Menschheit einen wesentlichen Beitrag leistete.

Simone Neuhauser

Literaturverzeichnis

Isabella Beeton, *Beeton's Book of Household Management,* London 1994 (Originalausgabe: London 1859–1861).
Judith Bronkhurst, *William Holman Hunt. A Catalogue Raisonné,* London und New Haven 2006.
Vanda Foster, *Visual History of Costume. The Nineteenth Century,* London und New York 1984.
Mary Eliza Haweis, *The Art of Beauty and the Art of Dress,* New York 1878.
James T. Lightwood, *Charles Dickens and Music,* 2005 (E-Book, Originalausgabe: London 1912).
Coventry Patmore, *The Angel in the House,* Teddington 2006 (Originalausgabe: London 1854–1862).
John Ruskin, »The Nature of Women«, in: ders., *Sesame and Lilies. Two Lectures,* Bd. 2: *Lilies of Queen's Gardens,* 2. Aufl., Rockville 2008, S. 66–67. (Originalausgabe: London 1865).
Frederick George Stephens, *William Holman Hunt and His Works. A Memoir of the Artist's Life, with Description of His Pictures,* London 1860.

Anmerkungen

1 Vanda Foster verweist in ihrer Analyse des Bildes vor allem auf das Fehlen eines Eherings, um die Frau als Geliebte zu identifizieren. Siehe Foster 1984, S. 75.

2 Auf dem Boden liegend und bewusst platziert, werden diese Elemente zu Symbolen der prekären moralischen Situation und der Gefangenschaft der Frau.

3 Die neureiche Mittelschicht der 1850er-Jahre neigte dazu, ihre Räume mit Mustern und dominanten Goldapplikationen einzurichten. Vgl. dazu das Triptychon *Past and Present* von Augustus Egg (1858, Tate Britain, London).

4 Stephens 1860, S. 35.

5 Bronkhurst 2006, S. 165.

6 Charles Dickens verwies immer wieder auf die Bedeutung der Musik in Zeiten emotionaler Probleme; siehe hierzu Lightwood 2005. Der sich auf dem Notenständer des Klaviers befindende Liedtext *Oft in the Stilly Night* stammt vom irischen Poeten Thomas Moore. Das Motiv der verlorenen Unschuld wird durch die Blätter im linken Bildvordergrund nochmals aufgegriffen. Es ist der Liedtext *Tears Idle Tears* zu *The Princess* von Alfred Lord Tennyson von 1853, der lautet: »The singing arrouses the woman's consciousness of ›the evil which has befallen her‹«.

7 http://www.engl.duq.edu/servus/PR_Critic/LT25may54.html (zuletzt abgerufen am 18. Februar 2015).

8 *Woman's Mission: Companion of Manhood* bildete den Mittelteil eines Triptychons, das links von *The Guide of Childhood* und rechts von *Comfort of Old Age* flankiert wurde. Beide Bilder gelten heute als verloren.

9 Patmore 2006.

10 Beeton 1994. Beetons Ratschläge entsprechen eben denen John Ruskins und seinem bereits 1851 definierten Frauenbild: »The man's power is active, progressive, defensive. He is eminently the doer, the creator. [...] But the woman's power is for rule, not for battle, – and her intellect is for sweet ordering, arrangement and decision. She sees the qualities of things, their claims, and their places. Her great function is praise: she enters into no contest« (Ruskin 2008, S. 66).

11 Beeton 1994, S. 5.

12 Beeton 1994, S. 2–5.

13 Haweis 1878, S. 17.

14 Haweis 1878, S. 30.

15 Die gewichtige Rolle der Zeitschriften als meinungsbildende Ratgeberliteratur lässt sich anhand des von Oscar Wilde ab 1890 in der Zeitschrift *Lippincott's Monthly Magazine* in mehreren Folgen publizierten Werks *The Picture of Dorian Gray* nochmals verdeutlichen.

16 Haweis 1878, S. 15 bzw. S. 10.

EREMITAGE / EINSIEDELEI

(Innen-)Räume der Wildnis und Wüste am vormodernen Hof

↗ **Kapelle, Spiegelräume, Zeugen und Erzeugen**

→ 16.–19. Jahrhundert

→ Affektive Räume, Heterotopie, Imaginationsraum, Natur

Der 1734 erschienene achte Band des *Grossen Universal-Lexicons* von Johann Heinrich Zedler definiert die Eremitage oder »Einsiedlerey« als »ein niedriges im Schatten in einem Busche oder Garten gelegenes Lust-Gebäude, mit rauhen Steinen, schlechtem Holtz-Werck, Mos- oder Baum-Rinden inwendig bekleidet, und gleichsam wie wild zugerichtet, daß man darinnen der Einsamkeit pflegen oder frische Lufft schöpffen möge«.[1] Als »Einsiedler, Wald-Bruder, Eremita, Anachoreta« wird derjenige bezeichnet, der entweder aus »natürlicher Lust zur Einsamkeit« oder um »Gott in der Stille zu dienen [...] in einem Walde, Wüsteney, Thale, oder auf einem Berge seine Wohnung aufschlägt«.[2] Am Beispiel der frühen Anachoreten in der ägyptischen Wüste hebt der (anonyme) Autor die natürlichen Wohnstätten, die vegetarische Ernährung von »Früchte[n] der Erde und Wurtzeln« und die aus Palmblättern oder Kamelhaaren selbst gefertigte Kleidung hervor.[3] Die Gleichsetzung von Eremitage, Einsiedelei und Lustgebäude verweist auf die breite und widersprüchliche Semantik einer von der alltäglichen Umgebung isolierten, in eine »wilde« Natur versetzten Heimstatt der »Alleinwohnenden«, die sich durch eine schlichte, naturnahe und scheinbar »kunstlose« Ästhetik auszeichnet.

Als unbegrenzter, unkontrollierbarer und »leerer« Raum ist die Wüste sowohl heterotopischer »Anders-Raum« als auch Imaginationsraum, der unterschiedliche Referenzen, Identitäten und Wirklichkeiten generiert.[4] Die seit dem Ende des 15. Jahrhunderts stetig zunehmenden Darstellungen der Versuchungen des heiligen Antonius, des berühmtesten ägyptischen Anachoreten und Asketen, markieren die Wüste als Lebensraum böser Dämonen und Ort der Erscheinung Gottes. In der westlichen hagiografischen Literatur, etwa dem im 6. Jahrhundert kompilierten, in mehrere Sprachen übersetzten und in zahlreichen Handschriften und frühen Drucken überlieferten Sammelwerk *Vitaspatrum,* fungieren Gebirge, Schluchten und Wälder ebenfalls als Orte der Einsamkeit und Anachorese.[5] Ursprünglich bezeichneten *eremitoriae* und *clusae* jene in einer wilden und öden Landschaft gelegenen Behausungen, in die sich die frommen Männer und Frauen zurückzogen, um allein mit Gott zu sein.[6] Als Folge der sozialen Veränderungen am Übergang vom Mittelalter zur Frühen Neuzeit gelangten solche Zufluchtsorte zunehmend auch in die Höfe und in die Städte.[7] In der Betriebsamkeit des höfischen und urbanen Lebens wurde »Waldeinsamkeit« jedoch durch Praktiken, Objekte, visuelle und andere sensorische Reize erzeugt. Wie es aus dem Eintrag im zedlerschen Lexikon hervorgeht, verknüpften Eremitagen

unterschiedliche und zum Teil kontroverse Funktionen: Die Abgeschiedenheit in der künstlich hergestellten Natur ermöglichte Einsamkeit und Intimität, physische und spirituelle Rekreation, wobei sich Praktiken der Einsamkeit (wie Lesen, Schreiben und Beten) und Praktiken des Körpers (wie das »frische Luft Schöpfen«) wechselseitig ergänzten (↗ Zeugen und Erzeugen). Der Wildnis-Charakter von Zedlers Einsiedelei, die mit natürlichen, unbearbeiteten Materialien – rauen Steinen, schlichtem Holz, Moos, Baumrinden – »gleichsam wie wild zugerichtet« sei, betont deren isolierte Lage, fern jeglicher Zivilisation. Den von der Natur bereitgestellten beziehungsweise mit natürlichen Materialen errichteten und eingerichteten Behausungen entspricht die Kleidung aus Blättern und Tierfellen, wie sie schon für Adam und Eva nach der Vertreibung aus dem Paradies überliefert ist.

Einsamkeit und Soziabilität

Zwei im frühen 18. Jahrhundert fertiggestellte Eremitagen, die beide Magdalenenkapellen enthalten, verkörpern exemplarisch das für jene Zeit charakteristische Spannungsfeld der Eremitage als Ort der Einsamkeit und der höfischen Soziabilität, wie es auch im zedlerschen Lexikon zum Ausdruck kommt. Beide Eremitagen wurden vom Archäologen und Polyhistor Johann Georg Keyßler 1729 besucht und in dessen 1740 erschienener *Neuesten Reise* ausführlich beschrieben. Bei der 1717 geweihten Eremitage für das Jagd- und Lustschloss Favorite der Markgräfin Franziska Sibylla Augusta von Baden-Baden bei Rastatt handelt es sich um einen Zentralbau, dessen Kern die achteckige Magdalenenkapelle bildet (↗ Kapelle).[8] Nach Keyßler befand sich die Einsiedelei in einem »wilden Busch« in unmittelbarer Nähe des Schlosses und war »mit lauter grossen Stücken von Baumrinde an allen äussern Wänden bekleidet«. Eine weitere Besonderheit der Ausstattung sind die »ohne grosse Kunst gearbeitete[n] Statuen des Herrn Christi, Josephs und Mariä«.[9] Es handelte sich dabei um die Figurengruppe der Heiligen Familie an einem hölzernen Tisch, die noch heute im Speisezimmer der Eremitage zu sehen ist (Abb. 1). Ein vor die Anlage gestelltes Taburett suggeriert, dass derselbe Tisch einst auch von der Markgräfin für Mahlzeiten benutzt wurde.[10] Keyßler schreibt darüber hinaus, dass in »auf alten halb verfaulten Baumstämmen ruhenden Höhlen« im Garten lebensgroße Holzskulpturen »alte[r] Einsiedler« ausgestellt waren. Diese seien »theils mit haaren Decken bekleidet« gewesen.[11] Die Köpfe, Hände und Füße dieser Figuren waren aus Wachs hergestellt, einem künstlerischen Material, mit dem ein hohes Maß an Verismus erreicht werden konnte und in dem sich die Markgräfin womöglich selbst geübt hatte.

Wie sämtliche Interieurs wurden auch die Räume der Eremitage eigens von der Markgräfin gestaltet. Die gewollt »kunstlose« Ausstattung steht im Kontrast zu den nicht nur außerordentlich prunkvoll, sondern auch mit großer Kennerschaft und Sinn für internationalen Geschmack eingerichteten Räumen der Residenz. Sibylla Augusta sammelte leidenschaftlich kostbare *Pietra-dura*-Arbeiten, die sie zu einem Großteil in den großherzoglichen Werkstätten in Florenz in Auftrag gab. Ihr Interesse an asiatischen Luxusobjekten und -technologien kam in

1 *Heilige Familie an einem Holztisch*, um 1718, Bekleidete Holzpuppen mit Wachsgesichtern, vermutlich von Franz Pfleger, Eremitage des Schlosses Favorite, Rastatt.

ihrer Sammlung chinesischer Porzellane und Seidenstoffe sowie Kleinskulpturen chinesischer Gottheiten zum Ausdruck. Die nahezu obsessive Beschäftigung mit dem eigenen wandelbaren Selbst zeigte sich vielleicht am deutlichsten in dem auch von Keyßler erwähnten Spiegelkabinett, das rund siebzig Kostümbilder der Markgräfin und ihrer Familie enthält, die sich in den Spiegeln der Wände und der Decke vervielfachen (↗ Spiegelräume).[12] Das von Keyßler ebenfalls genannte »schlechte Bett ohne Vorhänge« der Eremitage findet sein Gegenstück in dem im Paradeschlafzimmer aufgestellten »Prunkbett«, das sich durch textilen und farblichen Reichtum auszeichnet.[13]

Die Architektur und Ausstattung der Rastatter Eremitage bildeten den passenden affektiven Rahmen für die Bußübungen der Markgräfin, die sie 1717 im Rahmen einer von den Jesuiten veranstalteten Prozession auch öffentlich ausführte.[14] Fürstlichen Frömmigkeitspraktiken diente auch die im Auftrag des Kurfürsten Max II. Emanuel 1725 begonnene Magdalenenklause im Wald des Schlossparks zu Nymphenburg bei München (Abb. 2).[15] Der während der Bauzeit verstorbene Kurfürst habe sich an jenen Ort zurückziehen wollen, um »geistlichen Betrachtungen obzuliegen, ohne jemanden bey sich zu haben, als seinen Beichtvater und einen Cammerdiener«.[16] Für Keyßler war die »Nymphenburgische Hermitage, welche etwas grosses in ihre[r] gleichsam versteckten Pracht hat«, das Gegenteil der »Badischen Einsiedeley«, die »ihre Annehmlichkeit der ausgesuchten Nachahmung der natürlichen Einfalt und ungekünstelten Beschaffenheit einer zur geistlichen Betrachtung bequemen Einöde« verdankte.[17]

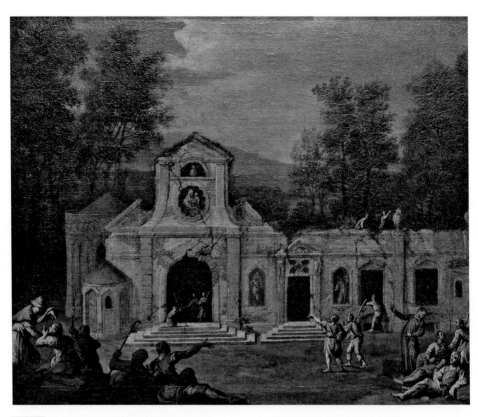

2 Franz Joachim Beich, *Magdalenenklause*, um 1730, Öl auf Leinwand, 55,3 × 62,2 cm, Schloss Nymphenburg, München, Inv.-Nr. 1978/212.

Bei seiner Beschreibung der Nymphenburger Magdalenenklause hebt Keyßler denn auch die »große Kunst« hervor, mit der Hofbaumeister Josef Effner den Eindruck provozierte, dass das als künstliche Ruine gestaltete Bauwerk im nächsten Moment zusammenfallen würde. Im südlichen Bereich des zweigeteilten Innenraums befindet sich eine grottierte Eingangshalle mit einer ebenfalls als Grotte gestalteten Kapelle der heiligen Maria Magdalena, die ihr Leben angeblich als Einsiedlerin in einer Grotte des Gebirges Sainte-Baume beschloss. Im nördlichen Bereich schließt sich die für den Kurfürsten bestimmte Wohnung an, deren Wände mit dunklem Eichenholz getäfelt und mit religiösen Kupferstichen geschmückt sind. Im Kellergeschoss befinden sich die Küche und die Wirtschaftsräume mit »Geschirr von schöne[m], ob gleich falschen Porcellan oder von Glas«. Keyßler spricht von »ganz schlecht und ohne Zieraten« gestalteten Kammern, in denen lediglich »eine kleine Bibliothec von geistlichen Büchern« zu finden war.[18] Die Überlagerung von zwei Raumtypen, nämlich einer Grotte (als Architektur der natürlichen Produktion) und einer Ruine (als Architektur des Verfalls), verweist auf neue räumliche Reflexionen und eine neue emotionale Kultur, in der rückwärtsgewandte Melancholie einen wichtigen Stellenwert gewinnt.

Künstliche Wildnis / natürliche Architektur

Nun bezog sich die Magdalenenklause mit ihrer Grotte explizit auf ältere Rückzugsorte, die Max Emanuels berühmter Urgroßvater, Herzog Wilhelm V. von Bayern, in Auftrag gegeben hatte. Es handelte sich dabei um den als »Wildnis« gestalteten und »grotta« (Grotte) genannten Gebetsraum, der in einem Hof im Ostflügel der Münchner Residenz, der sogenannten Wilhelminischen Veste (Herzog-Max-Burg), eingerichtet wurde, und um die neun Kapellen in der Umgebung seines Alterssitzes bei Schleißheim. Unsere Kenntnis dieser ab den 1590er-Jahren gebauten Eremitagen, die sich weder in der Residenz noch in Schleißheim erhalten haben, gründet sich auf den Bericht des Kunstagenten Philipp Hainhofer, der sich auf Wunsch von Wilhelm V. an Pfingsten 1611 während einer Woche in München aufhielt.[19]

Bei der Eremitage im Hof der Veste handelte es sich um die erste, »grotta« genannte fürstliche Eremitage. Nach Hainhofer bestand sie aus einem natürlichen Felsen mit in den Stein gehauenen Mönchszellen und einem Altar.[20] Die ungewöhnliche Anlage war mit Tannen und »wilden Bäumen« bepflanzt und hatte eine Quelle, die sich zu einem Bach und Weiher entwickelte, in dem Forellen schwammen; der Bach enthielt Naturabgüsse von Schlangen, Eidechsen, Kröten und Krebsen, die vielleicht gar vom Herzog selbst in Blei gegossen worden waren. An der Wand der mit Stroh bedeckten Hütte war eine Darstellung des heiligen Franziskus in der Wildnis zu sehen. Die Zelle, so Hainhofer, vermittle einen finsteren, melancholischen, andächtigen, furchtsamen Eindruck. Der von zwei Kartäusern bewohnte Raum wurde sowohl vom Herzog betreten, der nach seiner Abdankung geistliche Gewänder trug, wie auch ausgewählten Besuchern geöffnet. Für diese standen auf einer über dem Wasser errichteten Loggia ein Tisch und zwölf niedere, aus Stroh geflochtene Stühle bereit.

Hainhofer sah es als besondere Gunst, dass ihm der Herzog trotz seiner lutherischen Konfession Zugang zur stets geschlossenen »grotta« gewährte. Er pries ihre »wildächtige construction«, wobei diese ihn an die »Gemälde und Kupferstiche« erinnerte, die »Patres und Eremiten« abbilden.[21] Mit Letzteren war jene *Sylvae sacrae* betitelte Eremiten-Serie gemeint, die von den Brüdern Jan und Raphael Sadeler gestochen und 1594 in München verlegt worden war. Sie war dem bayerischen Herzog gewidmet, der sich ab demselben Jahr schrittweise aus den Regierungsgeschäften zurückzog. Es handelte sich um die zweite von den Brüdern Sadeler nach Entwürfen von Maerten de Vos gestochene Eremiten-Serie; die erste, *Solitudo* betitelt, war wohl kurz nach 1585 in Frankfurt erschienen.[22] Die Kupferstiche dieser Serien führen den Prozess der Konstruktion solcher »wilder« Einsamkeitsorte exemplarisch vor. Dabei überlagern sich in zeitlicher und örtlicher Verschiebung die Gegenwart der Betrachter und die im Gebet imaginierte Wildnis oder Wüste, in der sich die dargestellten Eremiten aufhielten.

Das wohl vom Münchner Jesuiten Matthäus Rader verfasste Paragramm in 18 Distichen, das die Folge der *Sylvae sacrae* einleitet, preist die Hände der beiden Brüder, welche die »höchste Hand« unterwiesen hat, und den bayerischen Herzog als »würdigen Liebhaber einer so großen Kunst«. Die Hand des Künstlers stellt nun »die belaubten Häuser, die Felsenwohnungen und Hütten« wieder her, die einst »von vom Himmel geliebten Männern bewohnt wurden«. Beschrie-

ben werden weiter die frugale Diät der Eremiten, deren physische Entbehrungen, Gebetswachen und Anstrengungen im Kampf gegen den »Herrn der Schatten« (Satan). Im Unterschied zur *Solitudo,* die vor allem die bekannten frühchristlichen Asketen vorstellt, beinhaltet die *Sylvaesacrae*-Folge auch mittelalterliche oder jüngere Eremiten, hauptsächlich aus dem alpinen Raum, die ihre Bußübungen und Meditationen in Höhlen und einfachen Hütten vollziehen, wie etwa der 1487 verstorbene Schweizer Einsiedler Niklaus von Flüe oder Bruder Klaus.

Nachdem Jan Sadeler 1595 München verlassen hatte, gab er, erneut in Zusammenarbeit mit Maerten de Vos, zwei weitere Serien von Eremiten heraus, die ebenfalls eine enorme Resonanz erzielten und mehrfach in Druckgrafik und Malerei kopiert und variiert wurden. Wir können davon ausgehen, dass auch die »grotta« Wilhelms V. in enger intermedialer Beziehung zu den Eremiten-Serien entstanden war. Während die in den mobilen Serien vorgestellten asketischen Behausungen nur »innerlich« bewohnt werden konnten, schuf Wilhelm V. mit der »grotta« ein religiöses Pendant zu dem in den 1580er-Jahren errichteten »Grottenhof«.[23] Orientierte sich der »Grottenhof« an Ovids *Metamorphosen* und thematisierte die Verwandlungskräfte der Kunst und Natur, stand in der von Kartäusern bewohnten »grotta« die religiöse Selbstformung und Konversion im Zentrum.

Affektkulturen und Artefakte

Die Kupferstichfolgen der Sadeler waren Teil einer neuen religiösen Kultur, die der »Materialität«, also der Gestaltung, Ausstattung, Möblierung und Beleuchtung, eine wichtige Rolle in der Intensivierung religiöser Emotionen und Affekte beimaß. Andreas Reckwitz hat auf die wechselseitigen Verflechtungen und Wirkungen von räumlichen Arrangements, Artefakten, Praktiken und Affektkulturen hingewiesen und die für einen spezifischen Gebrauch entworfenen Architekturen und Interieurs »affektive Räume« genannt.[24] Praktiken und Handlungen verändern die Wirkungen von Räumen, wie umgekehrt auch Räume und Interieurs Affekte ansprechen und hervorbringen (wie etwa im Beispiel der »grotta« Andacht, Furcht und Melancholie). Die von den Sadeler verbreiteten Bilder »natürlicher« Architekturen und Ausstattungen von Orten spiritueller Askese und Meditation reagierten auf die religiöse Sensibilität ihrer Betrachter und forderten sie auf, vergleichbare Einsiedeleien mit der Vorstellungskraft in der Wahrnehmung zu konstruieren. Gerade die jesuitische Technik der Zurichtung des Ortes *(compositio loci)* forderte eine detaillierte Vorstellung des Handlungsortes und -geschehens, die sämtliche Sinne in Anspruch nahm.[25]

In den Kupferstichfolgen wird die sinnliche Affizierung der Betrachter und Leser durch Variation der natürlichen Umgebung, der Jahres- und Tageszeit sowie der Lebensräume und Gewohnheiten der Eremiten und Eremitinnen erreicht. Die schlichten Behausungen wechseln zwischen Höhlen, Grotten, Baumstrünken und Hütten aus Holz und Stroh. Die Eremiten selbst sind beim Gebet, bei der Buße, der Kultivierung des Landes oder im Kampf gegen Dämonen dargestellt. Neben einzelnen Einsiedlern werden auch Anachoretengemeinschaften gezeigt.

3 Joseph Michael Gandy, *Mönchsgarten*, 1825, Aquarell, 475 × 310 mm, 12–14 Lincoln's Inn Fields, Sir John Soane's Museum, London.

Bei den von Wilhelm V. nach seiner Abdankung 1598 errichteten neun Kapellen von Schleißheim handelte es sich um eine der frühesten in einer »natürlichen Umgebung« situierten fürstlichen Eremitage überhaupt.[26] Wie die »grotta« waren die »einen Büchsenschuss« voneinander entfernten Eremitagen von Patres – Kartäusern, Franziskanern, Jesuiten – bewohnt; die Kapellen waren darüber hinaus mit Automaten ausgestattet, die sakrale Szenen in Bewegung setzten. So befand sich etwa im Inneren der Franziskus-Kapelle eine »nach dem Leben gemachte« Darstellung der Stigmatisation, wobei das aus Jesu Wunden spritzende Blut mittels roter Fäden nachgeahmt wurde. Vor der Klause war, an einen Baum gelehnt, eine weitere Statue des Franzis-

kus zu sehen, aus dessen Wunden Wasser floss; Wasser spritzte ebenfalls aus den Ästen des Baumes. Der zeit seines Lebens an künstlichen Naturgrotten und der Kunst der Natur interessierte Herzog von Bayern verlagerte nach seiner Abdankung dieses Interesse verstärkt in den Bereich der Frömmigkeit und Religion, die als *pietas bavarica* über die von den Wittelsbachern unterstützten Missionen auch global verbreitet wurden. Wir können hier von einer Hybridisierung religiöser und höfischer Kultur sprechen, welche für die fürstlichen Eremitagen bis weit in das 18. Jahrhundert hinein bestimmend bleiben sollte.

Der Architekt Sir John Soane knüpfte an diese Traditionen an, als er in seinem Haus in London, das zugleich seine umfassende Sammlung beherbergte, 1824 auch eine Mönchsstube, ein kleines Oratorium, eine Mönchszelle sowie einen Mönchsgarten einrichtete (Abb. 3). Die Mönchsräume dienten der »Inszenierung« der mittelalterlichen Artefakte, wobei die »gotische« Architektur, die Beleuchtung, die bunten Glasfenster und die dunkle Holzverkleidung eine melancholische Stimmung hervorbrachten, die Soane als besonders hilfreich gerade bei der Betrachtung von Kunstwerken ansah.[27] Soanes Fiktion des Padre Giovanni, der angeblich die Räume bewohnte, erzeugte darüber hinaus die Illusion der Gegenwart einer vergangenen Zeit, in der sich religiöse und ästhetische Affektkultur verschränkten.

<div align="right">Christine Göttler</div>

Literaturverzeichnis

Fabio Barry, »›Pray to Thy Father Which is in Secret‹. The Tradition of Coretti, Romitorii and Lanfranco's Hermit Cycle at the Palazzo Farnese«, in: Joseph Imorde u. a. (Hrsg.), *Barocke Inszenierung,* Tagungsband TU Berlin, Emsdetten und Zürich 1999, S. 190–221.

Otto Bürger und Winfried R. Pötsch, *Wilhelm V. Herrenhaus und Klausen in Schleißheim und ihre Spuren in die Gegenwart, Oberschleißheim 2012.*

Daniel Burger, »Die Herzog-Maxburg. Ein verschwundener Renaissancepalast in München«, in: Wartburg-Gesellschaft zur Erforschung von Burgen und Schlössern in Verbindung mit dem Germanischen Nationalmuseum (Hrsg.), *Die Burg zur Zeit der Renaissance (Forschungen zu Burgen und Schlössern,* 13), Tagungsband Wartburg-Gesellschaft, Kellerei Michelstadt im Odenwald, Berlin und München 2010, S. 151–168.

Saskia Durian-Ress, »Zur Rolle der Textilien in Schloss Favorite und in der Schlosskirche«, in: *Extra Schön. Markgräfin Sibylla Augusta und ihre Residenz,* hrsg. von Ulrike Grimm, Ausst.-Kat. Residenzschloss Rastatt, Petersberg 2008, S. 114–133.

Michel Foucault, *Die Heterotopien – Les hététerotopies. Der utopische Körper – Le corps utopique. Zwei Radiovorträge (Suhrkamp Taschenbuch Wissenschaft,* 2071), übers. von Michael Bischoff, Frankfurt 2013 (franz. Originalausgabe CD: *Utopies et Hétérotopies,* Paris 2004).

Sigrid Gensichen, »Bewahren – Zerstören. Die Gemäldesammlung der Markgräfin Sibylla Augusta von Baden-Baden (1675–1733) und ein Autodafé«, in: Landschaftsverband Rheinland (Hrsg.), *Männersache(n) – Frauensache(n). Sammeln und Geschlecht,* Tagungsband Landschaftsverband Rheinland; Dezernat für Kultur und Umwelt; Gleichstellungsamt, LVR-Industriemuseum Oberhausen, Köln 2007, S. 17–25.

Christine Göttler, »The Art of Solitude. Environments of Prayer at the Bavarian Court«, in: *Art and Religious Reform in Early Modern Europe*, hrsg. von Bridget Heal and Joseph Koerner, *Art History,* 40, 2 (Special Issue, April 2017), S. 405–429.

Christine Göttler, »›Sacred Woods‹. Performing Solitude at the Court of Duke Wilhelm V of Bavaria«, in: Karl A. E. Enenkel und Christine Göttler (Hrsg.), *Solitudo. Spaces, Places, and Times of Solitude in Late Medieval and Early Modern Cultures (Intersections. Interdisciplinary Studies in Early Modern Culture,* 56), Leiden und Boston 2018, S. 140–176.

Christine Göttler und Anette Schaffer, »Die Kunst der Sünde. Die Wüste, der Teufel, der Maler, die Frau, die Imagination«, in: *Lust und Laster. Die sieben Todsünden von Dürer bis Nauman,* Ausst. Kat. Kunstmuseum Bern und Zentrum Paul Klee, Ostfildern 2010, S. 42–61.

Ulrike Grimm, »›… Auf ihro hochfürstliche Durchlaucht mir gnädigstes gegebenes Concept‹. Sibylla Augusta von Baden-Baden als Bauherrin«, in: *Extra Schön. Markgräfin Sibylla Augusta und ihre Residenz,* hrsg. von Ulrike Grimm, Ausst.-Kat. Residenzschloss Rastatt, Petersberg 2008, S. 58–73.

Ulrike Grimm, *Favorite. Das Porzellanschloss der Sibylla Augusta von Baden-Baden,* hrsg. von den Staatlichen Schlössern und Gärten Baden-Württemberg, Berlin und München 2010.

Luisa Hager, »Eremitage«, in: *Reallexikon zur Deutschen Kunstgeschichte,* Bd. 5, hrsg. von Otto Schmitt, Stuttgart 1965, Sp. 1203–1229.

Philipp Hainhofer, »Die Reisen des Augsburgers Philipp Hainhofer nach Eichstädt, München und Regensburg in den Jahren 1611, 1612 und 1613«, in: *Zeitschrift des Historischen Vereins für Schwaben und Neuburg,* 8, 1881, S. 1–204.

In Europa zu Hause. Niederländer in München um 1600 – Citizens of Europe. Dutch and Flemish Artists in Munich c. 1600, hrsg. von Thea Vignau-Wilberg, Ausst.-Kat. Neue Pinakothek München, München 2005.

Johann Georg Keyßler, *Neueste Reise durch Teutschland, Böhmen, Ungarn, die Schweitz, Italien, und Lothringen worin der Zustand und das merckwürdigste dieser Länder beschrieben und vermittelt,* Hannover 1740.

Tim Knox, *Sir John Soane's Museum London,* London 2009.

Klaus Krüger, »Bildandacht und Bergeinsamkeit. Der Eremit als Rollenspiel in der städtischen Gesellschaft«, in: Hans Belting und Dieter Blume (Hrsg.), *Malerei und Stadtkultur in der Dantezeit. Die Argumentation der Bilder,* München 1989, S. 187–200.

Niklaus Largier, *Die Kunst des Begehrens. Dekadenz, Sinnlichkeit und Askese,* München 2007.

Thomas Macho, »Mit sich allein. Einsamkeit als Kulturtechnik«, in: Aleida und Jan Assmann (Hrsg.), *Einsamkeit. Archäologie der literarischen Kommunikation VI.,* München 2000, S. 27–44.

Susan Maxwell, »The Pursuit of Art and Pleasure in the Secret Grotto of Wilhelm V of Bavaria«, in: *Renaissance Quarterly,* 61, 2, 2008, S. 414–462.

Kai-Uwe Nielsen, *Die Magdalenenklause im Schloßpark zu Nymphenburg (Schriften aus dem Institut für Kunstgeschichte der Universität München),* 53), München 1990.

Andreas Reckwitz, »Affektive Räume. Eine praxeologische Perspektive«, in: Elisabeth Mixa und Patrick Vogl (Hrsg.), *E-Motions. Transformationsprozesse in der Gegenwartskultur,* Berlin und Wien 2012, S. 23–44.

Winfried Siebers, *Johann Georg Keyßler und die Reisebeschreibung der Frühaufklärung (Epistemata,* 494), Diss. Osnabrück 1998, Würzburg 2009.

Rudolf Sillib, *Schloss Favorite und die Eremitagen der Markgräfin Franziska Sibylla Augusta von Baden-Baden (Neujahrsblätter der Badischen Historischen Kommission, Neue Folge,* 17), 2. Aufl., Heidelberg 1929.

Wolfgang E. Stopfel, »Der Park des Schlosses Favorite bei Rastatt. 1. Teil: Der Barockgarten«, in: *Nachrichtenblatt der Denkmalpflege in Baden-Württemberg,* 4, Oktober 1967, S. 94–100.

Wolfgang E. Stopfel, »Die Magdalenenkapelle in Favorite und die Andachtsstätten der Sibylla Augusta«, in: *Aquae 93. Arbeitskreis für Stadtgeschichte Baden-Baden,* 26, 1993, S. 25–48.

Peter Thornton und Helen Dorey, *A Miscellany of Objects from Sir John Soane's Museum. Consisting of Paintings, Architectural Drawings and Other Curiosities from the Collection of Sir John Soane,* London 1992.

Urs Urban, *Der Raum des Anderen und Andere Räume. Zur Topologie des Werkes von Jean Genet (Epistemata,* 589), Würzburg 2007.

Ulla Williams und Werner J. Hoffmann, »Vitaspatrum (Vitae patrum)«, in: *Die deutsche Literatur des Mittelalters. Verfasserlexikon,* Bd. 10, hrsg. von Kurt Ruh u. a., 2. überarb. Aufl., Berlin und New York 1999, Sp. 449–466.

Johann Heinrich Zedler, *Grosses vollständiges Universal-Lexicon aller Wissenschafften und Künste,* Bd. 8, Halle und Leipzig 1734.

Reinhard Zimmermann, *Künstliche Ruinen. Studien zu ihrer Bedeutung und Form,* Diss. Marburg 1984, Wiesbaden 1989.

Anmerkungen

1 Zedler 1734, Sp. 1590.

2 Ebd., Sp. 597–598 (unter »Einsiedler«).

3 Ebd., Sp. 598 (unter »Einsiedler«).

4 Foucaults Radiovortrag »Die Heterotopien« wurde am 7. Dezember 1966 gesendet. Vgl. Foucault 2013, S. 7–22, 37–52. Zur Heterotopie als Imaginationsraum am Beispiel der Wüstenlandschaften Ägyptens und Syriens vgl. Urban 2007, S. 185.

5 Williams / Hoffmann 1999.

6 Hager 1965, Sp. 1203.

7 Zu Formen eremitischer Abgeschiedenheit und Askese in der italienischen Stadtkultur des 14. Jahrhunderts vgl. Krüger 1989.

8 Zur Eremitage der Markgräfin Franziska Sibylla Augusta von Baden-Baden vgl. Sillib 1929, S. 58–65; Stopfel 1967, S. 96; Stopfel 1993. Zur Markgräfin als Bauherrin von Schloss Favorite: Grimm 2008; Grimm 2010. Zu Keyßlers Reisebeschreibungen: Siebers 2009.

9 Keyßler 1740, S. 141.

10 Sillib 1929, S. 64.

11 Keyßler 1740, S. 141–142.

12 Ebd., S. 141.

13 Ebd., S. 141. Zum Paradebett der Markgräfin: Durian-Ress 2008, S. 118–120.

14 Gensichen 2007, S. 24.

15 Zur Magdalenenklause in München-Nymphenburg vgl. Zimmermann 1989, S. 65–69; Nielsen 1990.

16 Keyßler 1740, S. 78.

17 Ebd., S. 142.

18 Ebd., S. 78.

19 Vgl. dazu auch Göttler 2017.

20 Vgl. im Folgenden Hainhofer 1881, S. 63–65. Vgl. auch Burger 2010, S. 162–164.

21 Hainhofer 1881, S. 65. Hainhofers Ausdruck »wildächtige construction« bezieht sich wohl auf die täuschend wild gestaltete Ausstattung.

22 Zu den Eremiten-Serien vgl. *In Europa zu Hause,* 2005, S. 365–401.

23 Maxwell 2008.

24 Reckwitz 2012.

25 Largier 2007, S. 34–42.

26 Hainhofer 1881, S. 119–128. Vgl. *In Europa zu Hause,* 2005, S. 374–376; Bürger / Pötsch 2012.

27 Thornton / Dorey 1992, S. 58; Knox 2009, S. 97.

FRAGMENTIERUNGEN

Szenografische Prozesse der Dekonstruktion und Rekonstruktion

↗ **Verortung und Transfer**

→ 1960 bis Gegenwart

→ Konstruktion / Dekonstruktion, Formale versus ikonografische Räume, Kontaminierte Räume

Die Auseinandersetzung mit dem Haus und dem Wohnraum erfolgt in der Moderne und der Kunst der Gegenwart über die gegenläufigen Prozesse von Konstruktion und Dekonstruktion. Rem Koolhaas demonstrierte auf der Architekturbiennale 2014 in Venedig unter dem Titel *Fundamentals* programmatisch die grundlegenden Elemente der Architektur. In einer ebenso enzyklopädischen wie fragmentarischen Ausstellung, begleitet von einem umfangreichen »Raumbuch«, lenkte er den Blick auf die Traditionen der elementaren, wenn auch häufig unspektakulären Funktionsmodule der Architektur: »floor, wall, ceiling, roof, door, window, façade, balcony, corridor, fireplace, toilet, stair, escalator, elevator, ramp [...]«.[1] In ganz ähnlicher Weise ließe sich eine Geschichte erzählen, wie die Installationskunst akribisch alle Bestandteile des Raumes durchdekliniert. Welcher Elemente bedarf es, um das Haus als Metapher und als Rahmen anzuzeigen? Welche Codierungen und Decodierungen sind über Tür und Fenster, Dach und Boden zu leisten?

Der Modus der Fragmentierung führt zu einem universellen Vokabular, das es den Rezipierenden ermöglicht, die fiktiven, neuen, anagrammatischen Behausungen zu »lesen«.

Der formalen Sprache eines gereinigten Raumes als Wahrnehmungsdispositiv der Moderne stehen Fragmente eines Realraumes gegenüber, die als Rauminstallationen hoch komplexe Ver- und Entschlüsselungen von geschichtlichen und gesellschaftlichen Bezugssystemen demonstrieren. Das Haus als anthropologische Konstante appelliert an vertraute Erfahrungen. Die installativen Versatzstücke fremder Gebäude innerhalb der repräsentativen und objektivierten Ausstellungssäle bedingen Verschiebungen und Hybridisierungen, die ein Spannungsverhältnis zwischen privatem und öffentlichem Raum potenzieren.

Gordon Matta-Clark, der ein Studium der Architektur absolviert hatte, nahm in den 1970er-Jahren Eingriffe in Häuser vor, die er wie eine monumentale Skulptur behandelte. Neben dokumentarischen Fotografien seiner *Anarchitecture* präsentierte er großformatige Fragmente, die er in den Kunstraum transferierte (↗ Verortung und Transfer). Damals interessierten sich die Künstlerinnen und Künstler in New York weniger für architektonische Meisterleistungen und spektakuläre Oberflächen als vielmehr für Spuren einer urbanen Wandlung, den Beginn der Gentrifizierung, die sich nicht zuletzt in verlassenen Gebäuden und neuen Typologien einschrieb.[2] Die Analyse der Bausubstanz bezog das Material, den Staub und Dreck ein. Aufbau und

Abbau, Konstruktion und Zerlegung der Grundelemente eines Hauses verschränkten sich in den radikalen Eingriffen in die dreidimensionale Struktur.

Die Arbeit am Gebäude hatte immer einen starken performativen Aspekt, der die Architektur in ihrer Wechselwirkung zwischen den Alltagstätigkeiten der Menschen und den Elementen eines Hauses begreift. Wie Dan Graham, der Matta-Clark zeitweise begleitete, interessierte sich Letzterer keineswegs nur für alte Gebäude, für eine romantische Erinnerung, sondern auch für aktuelle Stadtprojekte, Vororte und Infrastrukturen, die ein neues Vokabular und neue soziale Interaktionen ausformten. Letztendlich ist damit die radikale Frage gestellt, welche Eingriffe in die Architektur welche Wirkungen ermöglichen und wie die Funktionselemente des Hauses gesellschaftliche Verschiebungen spiegeln.

Vokabular

Spätestens seit den 1960er-Jahren kann man Entwicklungen einer künstlerischen Auseinandersetzung mit dem Gestaltungsvokabular der Architektur beschreiben, die dezidiert anthropologische und soziologische Fragestellungen impliziert. Das Haus und seine Bestandteile berühren uns unmittelbar mit Fragen von Individuum und Gemeinschaft, von Heimat und Verortung, von öffentlich und privat. Künstlerische Thematisierungen der Architektur als Regelwerk legen Subtexte von Abgrenzung, Proportion und Dekor offen. Zur Debatte stehen die Interdependenzen zwischen der Gestaltung scheinbar prototypischer Funktionselemente und gesellschaftlicher Prozesse. Welche Räume entstehen durch neue Formen der Arbeitsorganisation oder wie spiegeln sich die Konsumenten in den Glasfronten der Shopping-Malls?[3]

Künstler wie Roman Ondák oder Oscar Tuazon zeigen, wie auch mit einer höchst gewöhnlichen, fragmentarischen Zimmerecke oder der Materialität einer Wandkonstruktion ein spezifisches soziales Milieu, die gestalterische Sprache einer bestimmten Nachbarschaft evoziert werden kann.[4] Dabei ist es bemerkenswert, welch analytischer Blick auch auf Elemente des Innenraums gerichtet wird, die in der Moderne eher ein Schattendasein geführt haben. So lässt sich etwa die Rückkehr der Tapete oder des Vorhangs konstatieren. Ob bei Robert Gober oder bei Mai-Thu Perret und Monika Sosnowska – die Tapete als Index für Raumkonzepte gehört zum zentralen Repertoire in der zeitgenössischen Installationskunst. Es scheint dabei entscheidend zu sein, dass die Präzision des Vokabulars die Arbeit mit Verschiebungen und Neukombinationen ermöglicht. Böden, Bodenbeläge, Türen und Treppen, Stecker oder Leisten sprengen in ihren Konnotationen jedes rein formale Spiel mit Wand, Kubus und Öffnung. Haim Steinbach listet solche Einrichtungselemente ebenso auf wie Helen Marten.[5] Es sind Vokabeln von Inszenierung und Re-Inszenierung, die in ihrer Kombinatorik immer wieder zwischen physischer Präsenz als Spolien und unverbindlichem Oberflächenschein als Kulissen zu beschreiben sind. Die formale Geschlossenheit des Werkbegriffes, wie er in der Vorstellung einer Skulptur mit dem Anspruch der Gegenwärtigkeit adressiert wird, reicht als Referenz in den folgenden Beispielen nicht aus.

Diese fragmentarischen Arrangements zielen in ihrer Analytik auf den Status des Räumlichen in der Geschichte des Displays: Räumliches Setting und Kunstwerk werden über die Frage nach der Rhetorik des Zeigens miteinander verbunden. Wand und Regal, Dekor und Farbe können nicht von einem autonomen und isolierten Kunstobjekt abgegrenzt werden. Stattdessen werden Handlungen und Konstellationen situativ evoziert. Narrationen entstehen, deren Text unbestimmt bleibt. Das Fragment hat die besondere Funktion, für ein verlorenes Ganzes zu stehen, aus dem das dislozierte Objekt herausgelöst wurde.[6] Künstlerische Arbeiten der Gegenwart nutzen das Fragment jedoch nicht nur als kompensatorisches Moment des Verlustes, sondern als aktives Vokabular einer Neuentwicklung und Neuerfindung von architektonischem und gesellschaftlichem Raum.

Indizien

Das Publikum kann sich einer Lektüre des Raumfragments nicht entziehen, die auf seine Alltagswahrnehmung außerhalb des Museums zurückgreift. Oscar Tuazon verbaute in seinem Beitrag *For Hire* für die Whitney Biennale 2012 Absperrgitter und Abgrenzungen, deren dekorative Sprache, entliehen von den Straßen der Upper East Side, seltsam vertraut wirkte (Abb. 1). Die skulpturale Verschränkung von Stahlträger, Treppe und Duschwanne appellierte an ein wiedererkennendes Sehen, an Assoziationen zwischen Baumarkt, Sicherheitsdesign und Dystopie.

Das Besondere an den hier beschriebenen Raum- und Einrichtungsindizien liegt in ihrer Vertrautheit. Als Funktionseinheiten erweitert sich ihre skulpturale Qualität. Das Gleiche gilt in umgekehrter Lesart – die Präsenz der Treppe oder das Muster einer Milchglasscheibe und das Ornament eines Gitters werden mit Bedeutungen überlagert, die diese Elemente für unsere Orientierung in der Welt haben. Es sind die Grundbedürfnisse der Demarkation, der Appropriation von Raum als Privatsphäre, Ordnung und Repräsentation, die dadurch vergegenwärtigt werden. Vertrautheit und Entfremdung, intimer Raum oder fremdes Territorium: Die affektiv erfolgte Zuordnung wechselt anhand kleinster Verschiebungen. Hinzu kommt, dass das fragmentierte Haus, man denke an die Werke Gregor Schneiders, intensive Erinnerungen auszulösen vermag. Besonders die Arbeit mit Spuren, Abdrücken und Abnutzungen vermag das Fragment mit einer Erinnerungskultur zu verknüpfen. Auch olfaktorische oder akustische Strategien zielen auf ein Überschreiten der metaphorischen Verwendung hin zu einer physischen und psychisch intensiven Erlebbarkeit.[7]

Die Fragmentierung des Hauses beinhaltet auf der anderen Seite die Möglichkeit einer konstanten Neukonfiguration. Aus der Isolation der Raumelemente entsteht das Spiel des »anagrammatischen Raumes«. In dieser Verwendung eines Begriffes, den Peter Weibel für den künstlerischen Umgang mit dem menschlichen Körper fruchtbar gemacht hat, wird die latente Herausforderung der Postmoderne fassbar, das Vokabular des Interieurs zu immer wieder neuen, transitorischen Narrationen zu verbinden.[8]

1 Oscar Tuazon, *For Hire*, 2012, Installation, Maße variabel, verschiedene Materialien, im Rahmen der *Whitney Biennial 2012*, Whitney Museum of American Art, New York.

Das Erinnerungsfragment kann in diesen Neufügungen zum Beginn einer Imagination alternativer, zukünftiger Raumordnungen werden. Die deutlich erkennbaren Module und ihre Funktionsgeschichte vermögen es, den Rezipierenden neue Handlungen und Haltungen imaginieren zu lassen.

Umraum

In diesen Lektüreangeboten von fragmentarischen Gebäudekonstruktionen wird die Frage nach der Beziehung zum umgebenden Galerieraum virulent. Verweist das Vokabular des Bauens auf Prozesse der Konstruktion oder Dekonstruktion, entsteht ein Spannungsverhältnis zur bestehenden Rahmung. Konträr zu den in sich geschlossenen *Period Rooms* und den vollständigen immersiven Umschließungen der »›totalen‹ Installationen« (Ilya Kabakov) entfaltet das Fragment einen dialogischen Bezug zum Umraum. Es werden nicht nur Brüche und Leerstellen, Verschiebungen und Anachronismen betont; die scheinbar banalen Versatzstücke und der offene Prozess ihrer Verknüpfung beginnen zu wuchern und eigenen Gesetzmäßigkeiten zu folgen.

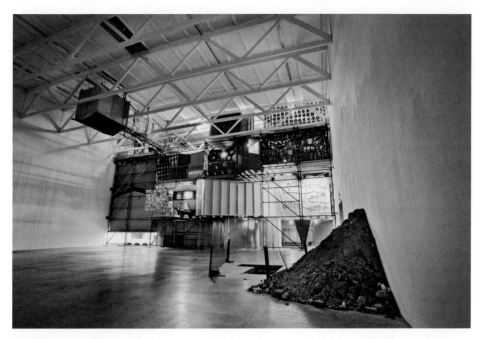

2 John Bock, *FischGrätenMelkStand,* 2010, Installation, Maße variabel, verschiedene Materialien, Arbeit im Vordergrund: Adrian Lohmüller, *Umzug und Amnesie,* 2010, Temporäre Kunsthalle Berlin.

John Bocks monumentale Installation *FischGrätenMelkStand* füllte 2010 die große weiße Ausstellungsbox der Temporären Kunsthalle Berlin mit engen, ineinanderverschachtelten und übereinandergestapelten Räumen (Abb. 2).[9] Die Faszination dieser Installation basierte dabei weniger auf den darin versammelten Werken von Freunden/Freundinnen und Kollegen/Kolleginnen als auf der programmatischen Auseinandersetzung mit dem anagrammatischen Raum als Ausstellungsdispositiv. Eine gewaltige Stahlkonstruktion trug eine ganze Typologie von Raumelementen: Plastik-Buden, einen alten Wohnwagen, Wellblech- und Sperrholzverschläge, Keller und Kanzeln. Die Besucher zwängten sich in kleine überfüllte Höhlen und stickige Kämmerchen, kletterten über Brücken auf Aussichtsplattformen, die sich dort öffneten, wo wuchernde Räume die Außenwand des schlichten Kunsthallen-Baus von Adolf Krischanitz durchbrachen.

Solche künstlerischen Strategien des Durchstoßens von Wänden, der Arbeit mit Aus- und Durchbrüchen, die den Realitätsanspruch der neuen Strukturen, ihre physischen Implikationen für den realen Raum demonstrieren, erweisen sich als prototypisch für zeitgenössische Bearbeitungen von Architektur als ebenso physische wie ideologische Konstruktion. Riesige, ungehobelte Balken zimmerte Tuazon in der Kunsthalle Bern 2010 ortsspezifisch zu einem Gefüge zusammen, das die harmonische Raumgliederung des neoklassizistischen Ausstellungsgebäudes radikal unterläuft.[10] Das Raumfragment beschränkt sich nicht auf eine Erscheinung als zu schützende und zu zeigende Skulptur, sondern impliziert fremde Nutzungen und mögliche Umnut-

3 Pedro Cabrita Reis, *Upstairs,* 2004, 409 × 401 × 160 cm, Stahlträger und Holz, im Rahmen der Ausstellung *Sometimes One Can See the Clouds Passing By*, Kunsthalle Bern.

zungen des gegebenen Präsentationsortes. Die ausladenden Konstruktionsgesten treten als tiefgreifende Befragung der gesellschaftlichen Konstruktionen von Schutzraum, Kunstraum, politischer Bühne oder bürgerlichem Kunstsalon hervor. Welche räumlichen Ausgestaltungen spiegeln welches Verständnis von Kunst wider? Und welche Referenzkonzepte lassen Wirkungspotenziale der Kunst neu definieren?

Die Arbeit von Tuazon für die Kunsthalle Bern vergegenwärtigte eine ganze Reihe von Installationen in der Geschichte dieser Institution, die wiederholt das Motiv des Bauens und des Wohnens in einer Weise aufgegriffen hatten, in der nicht immer zu entscheiden war, ob die Besucher Resten einer fremden Konstruktion gegenüberstanden oder aber Modulen für Neubauten: 2004 hatte auch Pedro Cabrita Reis in großen Gesten von unmittelbarer Materialität mit Stahlträgern, Ziegelsteinen und Scheiben eindrückliche Behausungsmotive in die Kunsthalle montiert (Abb. 3). Wieder fanden sich Fensterrahmen und eine Tür, ein quergelegtes Treppenfragment sowie Ansätze einer Wand, die in den Außenraum führte.

Das Haus als anthropologische Grundkonstante, als Behausung der Kultur und der Menschen, wird in eine dynamische Qualität überführt, die Prozesse der Konstruktion und Zerlegung, der Imagination und Lektüre erlaubt. Interieurs erweisen sich als verdinglichte Gesten der Zusammenfügung von heterogenen Materialien und Objekten. Die Ausdifferenzierung des Raumes in seine einzelnen Fragmente bildet die Basis für Prozesse seiner Neukonstruktion. Sie befragt das gesellschaftlich determinierte Vokabular des Raumes.

<div style="text-align: right">Peter J. Schneemann</div>

Literaturverzeichnis

Andrew Benjamin, »Dekonstruktion und Kunst / Die Kunst der Dekonstruktion«, in: ders. und Norris Christopher (Hrsg.), *Was ist Dekonstruktion?,* übers. von Katharina Dobai, München und Zürich 1990, S. 33–54 (engl. Originalausgabe: *What is Deconstruction?,* London 1988).

Dan Graham. Video-Architecture-Television. Writings on Video and Video Works 1970–1978, hrsg. von Benjamin H. D. Buchloh, Halifax 1979.

Der anagrammatische Körper. Der Körper und seine mediale Konstruktion, hrsg. von Peter Weibel, Ausst.-Kat. Zentrum für Kunst und Medientechnologie Karlsruhe, Karlsruhe 2000.

Rosalyn Deutsche, *Evictions. Art and Spatial Politics,* Cambridge, Mass. 1996.

FischGrätenMelkStand, hrsg. von John Bock und Angela Rosenberg, Ausst.-Kat. Temporäre Kunsthalle Berlin, Köln 2010.

Fundamentals. 14th International Architecture Exhibition, hrsg. von Rem Koolhaas, Ausst.-Kat. 14. Architekturbiennale Venedig, Venedig 2014.

Haim Steinbach. Once Again the World is Flat, Ausst.-Kat. CCS Bard Hessel Annandale-on-Hudson; Kunsthalle Zürich; Serpentine Galleries London, Zürich 2014.

Kilian Rüthemann. Double Rich, Kat. zu den Ausst. *Sooner Rather Than Later; Double Rich;* Attacca, hrsg. von Salvatore Lacagnina u. a., Kunsthaus Glarus; Istituto Svizzero di Roma; Museum für Gegenwartskunst Basel, Ostfildern 2010.

Barbara Kirshenblatt-Gimblett, »Objects of Ethnography«, in: Ivan Karp und Steven D. Lavine (Hrsg.), *Exhibiting Cultures. The Poetics and Politics of Museum Display,* Tagungsband Smithsonian Institution, Washington, London und Washington 1991, S. 386–443.

Udo Kittelmann (Hrsg.), *Gregor Schneider. Totes Haus Ur. La Biennale di Venezia 2001,* Ostfildern 2001.

Oscar Tuazon. I Can't See, hrsg. von Oscar Tuazon u. a., Ausst.-Kat. Le Centre international d'art et du paysage Île de Vassivière; Kunsthalle Bern; Parc Saint Léger. Centre d'art contemporain Pougues-les-Eaux, Paris 2010.

Roman Ondák, Kat. zu den Ausst. *Roman Ondák. Time Capsule; Roman Ondák. Enter the Orbit; Roman Ondák. Within Reach of Hand or Eye,* hrsg. von Julian Heynen u. a., Modern Art Oxford; Kunsthaus Zürich; Kunstsammlung Nordrhein-Westfalen, Köln 2013.

William Tronzo (Hrsg.), *The Fragment. An Incomplete History,* Los Angeles 2009.

Philip Ursprung, »»Moment to Moment – Space«. Die Architekturperformances von Gordon Matta-Clark«, in: Erika Fischer-Lichte und Benjamin Wihstutz (Hrsg.), *Politik des Raumes. Theater und Topologie,* Tagungsband Sonderforschungsbereich 626 Freie Universität Berlin, ICI Berlin, München und Paderborn 2010, S. 151–162.

Anmerkungen

1 *Fundamentals* 2014.
2 Ursprung 2010, S. 152.
3 *Dan Graham* 1979. Vgl. besonders die darin enthaltenen Aufsätze »Conventions of the Glass Window«, »The Glass Divider, Light and Social Division«, »Glass Used in Shop Windows / Commodities in Shop Windows«, »Glass Buildings: Corporate ›Showcases‹«.
4 *Oscar Tuazon* 2010; *Roman Ondák* 2013.
5 Steinbach und Marten wurden parallel kuratiert in der Kunsthalle Zürich, vgl. *Haim Steinbach* 2014.
6 Vgl. den Begriff des »Fragments« für die Diskussion ethnologischer Ausstellungen in: Kirshenblatt-Gimblett 1991, S. 386–443, besonders S. 388.
7 Kittelmann 2001. Zur Bedeutung des Hauses für Erinnerungsbilder vgl. auch die Ausstellung *Heimsuchung. Unsichere Räume in der Kunst der Gegenwart* im Kunstmuseum Bonn 2013.
8 *Der anagrammatische Körper* 2000.
9 *FischGrätenMelkStand* 2010.
10 *Oscar Tuazon* 2010.

GEGEN-RÄUME

Die utopische Dimension des Raums

↗ **Boudoir und Salon, Designing the Social, Eremitage / Einsiedelei, Gesamtkunstwerk, Passagen**
→ Europäische Moderne seit der Aufklärung
→ Heterotopie, Rückzugsräume, Soziale Bindung, Utopie

Gegen-Räume als reales Phänomen sind ein Resultat des »großen Projekts der Moderne«, das Habermas als genuin europäische Kulturleistung apostrophiert.[1] Sie lösen die mittelalterlichen und frühneuzeitlichen Rückzugsorte wie Eremitagen ab (↗ Eremitage / Einsiedelei). Gegen-Räume setzen als Prämisse eine bewusste Reflexion über die Situierung des Einzelnen im Raum, im Gebäude oder darüber hinaus in der Gesellschaft voraus (↗ Designing the Social). Dadurch wird eine generelle, insbesondere das 19. Jahrhundert prägende Verlusterfahrung offenbar, die dem Gegen-Raum utopische und dystopische Qualitäten beimisst.

Auf einer diskursiven Ebene ist der Begriff erst im letzten Drittel des 20. Jahrhunderts durch Michel Foucault und Henri Lefebvre eingeführt worden mit weitreichenden Folgen für die Literatur- und Kunstwissenschaft.[2] Im Kontext des architektonischen Raums spielt Foucaults Begriff der Heterotopie für die Gegenwart im Zusammenhang mit globalisierten Räumen, die sich als Gegen-Räume formieren, eine zentrale Rolle. Foucault definiert Gegen-Räume wie folgt:

> »Es gibt Durchgangszonen wie Straßen, Eisenbahnzüge und Untergrundbahnen. Es gibt offene Ruheplätze wie Cafés, Kinos, Strände und Hotels. Es gibt schließlich geschlossene Bereiche der Ruhe und des Zuhauses. Unter all diesen verschiedenen Orten gibt es nun solche, die vollkommen anders sind als die übrigen. Orte, die sich allen anderen widersetzen und sie in gewisser Weise sogar auslöschen, ersetzen, neutralisieren oder reinigen sollen. Es sind gleichsam Gegenräume. Die Kinder kennen solche Gegenräume, solche lokalisierten Utopien, sehr genau. Das ist natürlich der Garten. Das ist der Dachboden oder eher noch das Indianerzelt auf dem Dachboden.«[3]

Foucault benennt hier eine ganze Reihe von Raum- und Innenraumtypen, die die Situierung der Gegen-Räume nicht allein als Utopie erscheinen lässt, sondern sie als Heterotopien in einem ambivalenten Verhältnis zwischen utopischen und dystopischen Eigenschaften verortet. Orte

───────

Peter Bissegger, *Rekonstruktion des Merzbaus von Kurt Schwitters im Zustand von 1933*, 1981–1983, Sprengel Museum, Hannover.

wie Ferienresorts oder *Gated Communities* repräsentieren eine solche Ambivalenz, während Gefängnisse oder psychiatrische Anstalten Dystopien verkörpern.[4] Es ist offensichtlich, dass Gegen-Räume sowohl private als auch öffentliche Räume umfassen können, die im Folgenden getrennt für unser Thema nutzbar gemacht werden.

Individualräume, wie das Boudoir im 18. Jahrhundert, erhalten den Charakter von Gegen-Räumen im Rahmen der aufklärerischen Emanzipation, der neuen Rolle der Frau (↗ Boudoir und Salon) sowie einer Kultur der Libertinage, die in den weiteren Kontext einer Neuausrichtung von Affekten im Laufe des 18. Jahrhunderts eingebunden ist.[5] In diesem Zusammenhang kann auch der Landschaftsgarten um 1800 als Ganzes oder auch nur durch seine Architekturen (Goethes Gartenhaus, Weimar; Gotisches Haus, Wörlitz) als Gegen-Raum begriffen werden, in dem Tabubrüche und neue Lebensformen möglich sind. Johann Wolfgang von Goethe hat diesem Komplex in den *Wahlverwandtschaften* (1809) ein literarisches Denkmal gesetzt.[6]

Eine veränderte Lesart des Gegen-Raumes entwickelte das 19. Jahrhundert. Walter Benjamin hat es als »wohnsüchtig« und die Wohnung selbst als ein schützendes »Futteral« charakterisiert.[7] Damit geht eine veränderte Auffassung des Interieurs einher: »Für den Privatmann tritt erstmals der Lebensraum in Gegensatz zu der Arbeitsstelle. Der erste konstituiert sich als Interieur. Das Kontor ist sein Komplement. Der Privatmann, der im Kontor der Realität Rechnung trägt, verlangt vom Interieur in seinen Illusionen unterhalten zu werden. Diese Notwendigkeit ist umso dringlicher als er seine geschäftlichen Überlegungen nicht zu gesellschaftlichen zu erweitern gedenkt.«[8] Das Artifizielle des Interieurs wird nicht nur durch seinen Kunstcharakter unterstrichen, sondern auch durch die Anhäufung von Kunst in dessen räumlichen Grenzen. Benjamin formuliert es zugespitzt: »Das Interieur ist die Zufluchtsstätte der Kunst. Der Sammler ist der wahre Insasse des Interieurs. Er macht die Verklärung der Dinge zu seiner Aufgabe.«[9] Sammler-Villen und Künstlerhäuser werden zu Inbegriffen dieser Form von individualisierten Gegen-Räumen. Ludwig II. als König von Bayern hat den anachronistischen Visionen einer vormodernen Herrschaftsform in seinen Bauten Ausdruck verliehen, wobei er die Illusion der Bühne geschickt in seine Innenräume einbezieht. Mittelalter und Absolutismus sind zwei Folien von Projektion, die er als vereinzeltes und vereinsamtes Individuum lebt. Damit gerät seine Gestalt in die Nähe der Kunstfiguren und Künstlerselbstbilder der zweiten Hälfte des 19. Jahrhunderts. In Linderhof, einer Anlage des Neo-Rokoko, wird nicht nur der gesamte Formenapparats Cuvilliés' der Münchner Schlösser evoziert, sondern mit der Venusgrotte (1876) – angelehnt an Wagners Tannhäuser –, die er später in Neuschwanstein wiederholen lässt, entsteht ein multimedialer Imaginationsraum, der, ausgestattet mit modernsten Wasser-, Licht- und Bühnentechnik, Rückzugsort und Illusionsraum zugleich ist.[10] Hans Gerhard Evers hat diese Form der Selbstreferentialität psychologistisch als »Selbst-Verspinnung« und »Selbst-Verweigerung« umschrieben.[11] Dieser Konzeption entspricht als literarisches Pendant der »Anti-Roman« *À rebours* von Joris-Karl Huysmans (1884), wo der Protagonist Jean Floressas Des Esseintes, Inbegriff der Dekadenz, in selbstgewählter Vereinsamung sein Haus als Ort seiner Illusionen ausgestaltet. Dort geht er schließlich an dieser Traumwelt zugrunde.[12] Das Interieur als Gegen-Raum wird hier im Sinne Benjamins zum Ort der Alltagsferne und der Verklärung. Entfremdung, Projektion und Konstruk-

1 Adolf Loos, *Schlafzimmer meiner Frau,* 1903, unbekannter Fotograf, aus: Adolf Loos, »Das Schlafzimmer meiner Frau«, in: *Kunst. Halbmonatsschrift für Kunst und alles Andere,* 1, 1903, H. 1, Abb. XII.

tion kennzeichnen nicht nur bei Huysmans den Ort des Künstlers: »Wie denn überhaupt für Des Esseintes die Künstlichkeit das Erkennungszeichen des menschlichen Genies zu sein schien.«[13] Als normative Setzungen entstehen Künstlerhäuser, wie das von Alma Tadema in London oder Franz Stuck mit seiner Münchner Villa als individuelles Gesamtkunstwerk mit nietzeanischem Pathos (↗ Gesamtkunstwerk).[14] Peter Behrens wandelt es in seinem ersten Haus auf der Darmstädter Mathildenhöhe (1901) zu einem Schaustück imaginierter Lebenspraxis, das ästhetisch, nicht sozial konnotiert ist.[15]

Den Gegen-Räumen der Jahrhundertwende wohnt ein voyeuristischer Zug inne, indem der vorgeblich private Rückzugsort zum öffentlichen Schaustück wird. Hinzu tritt eine symbolistische Dimension, die auf die Stellung der Kunst und des Künstlers verweist, aber auch die Aushandlung des Geschlechterverhältnisses betrifft.[16] Diese Diskrepanz zwischen Kunst und Leben zeigt sich gerade in der Psychologisierung und Pathologisierung künstlerischer Konzeptionen nach 1900 mit Schwerpunkten in Wien und München, die vor der Folie von Georg Simmels konstatierter Nervosität des modernen Großstadtlebens wie ein Gegenpol aufscheint.[17] 1903 veröffentlicht Adolf Loos ein intimes Interieur unter dem Titel »Schlafzimmer meiner Frau«, einen

2 Kurt Schwitters, *Merzbau,* Hannover, 1920–1936 (1943 zerstört), Originalfotografie von 1932/33, Kurt Schwitters Archiv, Sprengel Museum, Hannover.

Raum, den er trotz seines Kunstcharakters (oder gerade deshalb) lebenslang in Gebrauch halten sollte (Abb. 1).[18] Im Gegensatz zu den Interieurs des 19. Jahrhunderts ist hier der Raum gleichsam abstrahiert und zur Oberfläche geworden. Die raumbegrenzenden Elemente sind einer inwendigen Installation gewichen, deren Mittelpunkt das altarartige Bett bildet. Die Materialien, Angorafell auf Boden und Bettsockel sowie weißer Damast an Wänden und als Bettbezug, verstärken den fetischhaften Charakter der Installation.[19] Die offene Sexualisierung des Interieurs wird bewusst zu einem öffentlichen Statement gemacht, ein »eigenartiges[s] Vermischen von Literatur, Kunst und Leben, von Intimen und Öffentlichen«.[20] Architektonisch repräsentiert dieser Gegen-Raum Loos' Konzeption von Architektur als Gefäß, eine Weiterentwicklung der Bekleidungs-

theorie von Gottfried Semper und Otto Wagner; künstlerisch weist er den Weg in die surrealistischen Interieurs von Friedrich Kiesler oder zu den Pelzkunstwerken einer Peggy Guggenheim, die zu Gegenentwürfen der klassischen Moderne werden. Kiesler, der mit seinen drei Räumen für das Museum »Art of the Century« von Peggy Guggenheim 1942 in New York eine surrealistische und eine abstrakte Galerie einrichtet, verbindet das Display der Kunstwerke des Surrealismus mit einem raumschiffartigen, an ein Space-Lab erinnernden Innenraum, der als Gegen-Raum Höhle und Kunstwerk zugleich ist und klar heterotopischen Charakter annimmt.[21] Ein vergleichbare, individualistische Setzung hat Kurt Schwitters mit seinem 1922 begonnenen ersten Merzbau in Hannover vorgenommen (1943 zerstört), der als privater kristalliner Kunstraum sein Atelier transformierte und in den Lebensraum der Wohnung nach und nach hineinwuchs (Abb. 2).[22]

Zwei Jahrzehnte nach Loos wird der Zusammenhang von Kunst und Leben erneut diskutiert, diesmal mit dem Ziel, Architektur als (Bau-)Kunst zu überwinden und sie fest im Leben zu verankern. Einer der Wortführer dieser funktionalistischen Bewegung ist Adolf Behne mit dem Schlagwort »nicht mehr geformter Raum, sondern gestaltete Wirklichkeit«.[23] Als Ausdruck dieser neuen Haltung entsteht 1926 das *Coop Interieur* des Schweizers Hannes Meyer, das ganz aus seriellen und Alltags-Erzeugnissen zusammengestellt ist. Meyer, der als zweiter Bauhausdirektor ab 1928 neben Ernst May zu einem Hauptvertreter des Funktionalismus wird, entwirft das *Coop Interieur* aus reformiertem Geist als spartanischen Gegen-Raum zum überfrachteten Gesamtkunstwerk um 1900. Programmatisch sagte er: »Das Gestern ist tot: Tot die Bohème, Tot Stimmung, Valeur, Grat und Schmelz […] Das Künstleratelier wird zum wissenschaftlichen Laboratorium und seine Werke sind Ergebnisse von Denkschärfe und Erfindungskraft […] Das neue Kunstwerk ist eine Totalität, kein Ausschnitt, keine Impression. Das neue Kunstwerk ist mit primären Mitteln elementar gestaltet.«[24] In diesem Kontext sind auch die laboratoriumsartigen Berliner Interieurs von Marcel Breuer zu verstehen. Breuer propagiert manifestartig mit der Wohnungsgestaltung für Erwin Piscator (1927), aber vor allem im »Haus für einen Sportsmann« auf der Bauausstellung in Berlin 1931 neben der seriellen Form seiner Möbel – wobei einige doch Einzelanfertigungen waren – vor allem die aktive Lebensform des modernen Menschen (Mannes). Der gestählte Sportsmann, der Turner oder Boxer, beginnt sein Training gleich morgens nach dem Aufstehen im Sportraum, der zugleich »Schlafzimmer für den Herrn« ist. Im Gegensatz zu Meyer und Behne wird hier der zum »Sportsmann« gewandelte Dandy angesprochen; das Sportlaboratorium als Gegen-Raum einer müßiggängerischen Upperclass, die in den zwanziger Jahren eine neue Form aktiver Freizeitgestaltung entwickelt.[25] Laboratorium und Atelier sollten zwei Raumformen bleiben, die für die Gegenwartskunst von entscheidender Bedeutung bleiben sollten.

Gegen-Räume sind allerdings auch in einem umfassenderen Sinne zu verstehen als nur begrenzt auf Künstlerräume und individuelle Rückzugsorte. In der Moderne des industriellen Zeitalters entstehen mit neuen Bauaufgaben auch neue Raumformen, die unter gewissen Vorzeichen auch den Charakter von Gegen-Räumen bzw. Heterotopien annehmen können. Sie befanden sich als Nutzbauten mitten in der Gesellschaft, ragten aber durch Form, Größe und Material aus ihr heraus, indem sie eine Art »Überbau« verkörperten. Es geht weniger um die eindrucksvollen Hochhäuser des ausgehenden 19. Jahrhunderts, die einen geringen Öffentlichkeitsgrad hat-

3 Joseph Paxton, *Crystal Palace,* Sydenham, 1853/54 (1936 zerstört), Große Galerie, Fotografie von Philip Henry Delamotte, um 1854, British Library, London.

ten, sondern um Ausstellungsbauten, die wie der Kristallpalast in London 1851 einen Wahrnehmungsschock auslösten und als nie dagewesene Gebäude aufgefasst wurden, die den traditionellen Sehgewohnheiten und Architekturauffassungen diametral entgegen gesetzt waren (Abb. 3). Mit seiner Länge von 563 Metern, mehr als 70 000 Quadratmetern Grundfläche (das Vierfache von St. Peter in Rom) und fast einer Million Kubikmetern umbautem Raum sowie seiner vollständigen Ausführung als Glas-Eisen-Holzkonstruktion war der Bau vergleichslos.[26] »Dieser Riesenraum hatte etwas Befreiendes. Man fühlte sich in ihm geborgen und doch ungehemmt. Man verlor das Bewusstsein der Schwere, der eigenen körperlichen Gebundenheit. Aber die baulichen Wirkungen, die solche Wirkungen hervorriefen, sind denen der früheren Baukunst entge-

gengesetzt: keine Schönräumigkeit, [...] keine Formverfeinerung vom Boden zur Decke hinauf, keine einzige ›Schmuckform‹ – nur gleichmäßige Helle.«[27] Als nach der Ausstellung der Bau etwas verändert in Sydenham 1853/54 wiedererrichtet wurde, kam eine inhaltliche Komponente hinzu: Der Riesenraum war konzipiert als »Universaltempel« zur »Erziehung der großen Massen des Volkes und der Veredlung des Erholungsgenusses«.[28] Die »Gläserne Arche« umfasste Assemblage aus Gipsabgüssen und Nachbauten der Weltgeschichte der Kunst sowie eine technologische, zoologische und geographische Sammlung und eine Kunstsammlung. Sie umfasste das damalige Weltwissen und hatte dies museal als Repräsentation des zivilisatorischen Fortschritts in eine zeitlose Sphäre überführt, als einen Ort des allumfassenden Archivs.[29] Diese Konzeption leitete den kurz darauf erfolgten Aufbau des South Kensington Museum (Victoria and Albert Museum). »Der Gedanke, alles zu sammeln, gleichsam ein allgemeines Archiv aufzubauen, alle Zeiten, Formen und Geschmacksrichtungen an einem Ort einzuschließen, einen Ort für alle Zeiten zu schaffen, der selbst außerhalb der Zeit steht [...] und auf diese Weise unablässig, die Zeit an einem Ort zu akkumulieren, der sich selbst nicht bewegt, all das gehört unserer Moderne an.«[30]

In der Gegenwart, die vielmehr durch eine Ortlosigkeit hochfrequentierter Baukomplexe bestimmt ist (Hochhäuser, Shopping-Malls, Flughäfen) bilden sich Gegen-Räume gerade in solchen Strukturen aus (↗ Passagen). An diesen Nicht-Orten im Sinne Marc Augés lagern sich die Gegen-Räume unserer Zeit an.[31] Sie sind mit dem foucaultschen Modell der Lagerung oder der Platzierung zu erklären.[32] Die abgekapselten Lounges der Flughäfen beispielsweise, die überdies noch eine voyeuristische Dimension besitzen, indem sie wie in Dubai den Blick auf die Flughalle ermöglichen, werden so zu Gegen-Räumen der globalisierten Gegenwart.

<div align="right">Bernd Nicolai</div>

Literaturverzeichnis

Marc Augé, *Nicht-Orte (Beck'sche Reihe,* 1960), übers. von Michael Bischoff, 2. Aufl., München 2011 (franz. Originalausgabe: *Non-lieux. Introduction à une anthropologie de la supermodernité,* Paris 1992).

Adolf Behne, *Der moderne Zweckbau,* München 1926 (Reprint, Berlin 1999).

Walter Benjamin, *Das Passagenwerk (Gesammelte Schriften,* 5), 2 Bde., hrsg. von Rolf Tiedemann, Frankfurt am Main 1982.

Dieter Bogner und Susan Davidson, *Peggy Guggenheim & Frederick Kiesler. The Story of Art of this Century,* Ostfildern 2006.

Beatriz Colomina, »The Split Wall. Domestic Voyeurism«, in: Beatrice Colomina (Hrsg.), *Sexuality and Space,* Princeton 1992, S. 73–131.

Beatriz Colomina, »Endless Interiors. Friedrich Kiesler's Architecture as Psychoanalysis«, in: August Sarnitz und Inge Scholz-Strasser (Hrsg.), *Private Utopia. Cultural Setting of the Interior in the 19th and 20th Century,* Berlin und Boston 2015, S. 124–150.

Valentin Dander, *Zones Virtopiques. Die Virtualisierung der Heterotopien und eine mediale Dispositivanalyse am Beispiel des Medienkunstprojekts Zone*Interdite,* Innsbruck 2014.

Susanne Deicher, »Imaginäre Praxis«, in: Annette Tietenberg (Hrsg.), *Das Kunstwerk als Geschichtsdokument. Festschrift Hans-Ernst Mittig,* München 1999, S. 100–129.

Hans Gerhard Evers, *Ludwig II. von Bayern. Theaterfürst, König, Bauherr. Gedanken zu seinem Selbstverständnis,* München 1986.

Michael Foucault, »Von anderen Räumen«, in: Jörg Dünne und Stefan Günzel (Hrsg.), *Raumtheorie. Grundlagentexte aus Philosophie und Kulturwissenschaften (Suhrkamp-Taschenbuch Wissenschaft,* 1800), Frankfurt 2006, S. 317–329.

Michel Foucault, *Die Heterotopien. Les hétérotopies. Die utopischen Körper. Les corps utopique. Zwei Radiovorträge. Zweisprachige Ausgabe (Suhrkamp-Taschenbuch Wissenschaft,* 2071), übers. von Michael Bischoff, Frankfurt 2013 (franz. Originalausgabe CD: *Utopies et Hétérotopies,* Paris 2004).

Chup Friemert, *Die gläserne Arche,* Berlin 1983.

Jürgen Habermas, *Die Moderne – ein unvollendetes Projekt,* 3. Aufl., Leipzig 1994.

Heid Helmhold, »Beau désordre – Raum und Begehren in der Libertinage«, in: *Wochenkuckucksheim,* 10, 1, September 2005 (2006), online 2017, http://www.cloud-cuckoo.net/openarchive/wolke/deu/Themen/051/Helmhold/helmhold.htm.

Christine Hoh-Slodcyk, *Das Haus des Künstlers im 19. Jahrhunderts (Materialien zur Kunst des neunzehnten Jahrhunderts, Bd.* 33), München 1985.

Joris-Karl Huysmans, *Gegen den Strich,* Roman, aus dem Französischen von Brigitta Restorff, mit einem Nachwort von Ulla Momm, 4. Aufl., München 2011 (franz. Originalausgabe: *À rebours,* Paris 1884).

Gert Kähler, »Wohnung und Moderne. Die Massenwohnung in den zwanziger Jahren«, in: *Wolkenkuckucksheim,* 2, 1, Mai, 1997, S. 1–53, online 2017, http://www.cloud-cuckoo.net/openarchive/wolke/deu/Themen/971/Kaehler/kaehler_t.html.

Georg Kohlmaier und Barna von Satory. *Das Glashaus. Ein Bautyp des 19. Jahrhunderts (Studien zur Kunst des 19. Jahrhundert, Bd.* 43), München 1981.

Niklaus Largier, *Die Kunst des Begehrens. Dekadenz, Sinnlichkeit und Askese,* München 2007.

Henri Lefèbvre, »Die Produktion des städtischen Raums«, in: *Arch+,* 34, 1977, S. 52–57.

Alfred Gotthold Meyer, Eisenbauten. Ihre Geschichte und Ästhetik, Esslingen 1907.

Hannes Meyer, »Die Neue Welt«, in: *Das Werk,* 13, 7, 1926, S. 205–224 (wiederabgedruckt in: *Hannes Meyer 1889–1954. Architekt, Urbanist, Lehrer,* Ausst.-Kat. Bauhaus Archiv Berlin; Deutsches Architekturmuseum Frankfurt, Berlin 1989, S. 70–73.

Fritz Neumeyer, »Der neue Mensch. Körperbau und Baukörper in der Moderne«, in: Vittorio Magnago Lampugnani und Romana Schneider (Hrsg.), *Expressionismus und Neue Sachlichkeit (Moderne Architektur in Deutschland 1900 bis 1950,* 2), Stuttgart 1994, S. 14–31.

Bernd Nicolai, »Der ›Moderne Zweckbau‹ und die Architekturkritik Adolf Behnes«, in: Magdalena Bushart (Hrsg.), *Adolf Behne. Essays zu seiner Kunst- und Architekturkritik,* Berlin 2000, S. 173–196.

Bernd Nitzschke, *Männerängste, Männerwünsche,* München 1980.

Tatjana Okresek-Oshima, *Lebensform im Kunstformat. Life-Form in the Art-Format. Surrealism on Display in the Art of the Century,* Kat. zur Ausstellung *Lebensform im Kunstformat. Life-Form in the Art-Format. Surrealism on Display in the Art of the Century* hrsg. von Monika Pessler, Österreichische Friedrich und Lilian Kiesler Privatstiftung Wien, Wien 2011, online 2017, http://www.kiesler.org/cms/media/pdf/Booklet_Surrealism%20on%20Display_Kiesler%20Foundation.pdf.

Michael Petzet und Werner Neumeister, *Ludwig II. und seine Schlösser. Die Welt des bayerischen Märchenkönigs,* München u. a. 2005.

Ursula Ritzenhoff, *Johann Wolfgang Goethe. Die Wahlverwandtschaften. Erläuterungen und Dokumente,* Stuttgart 2004.

Roland L. Schachel, »Aufgaben einer Loos-Biographie«, in: *Adolf Loos,* Ausst.-Kat Graphische Sammlung Albertina Wien, Wien 1989, S. 15–40.

Georg Simmel, »Die Großstädte und das Geistesleben«, in: Georg Simmel, *Aufsätze und Abhandlungen 1901–1908,* Bd. 1, hrsg. von Rüdiger Kramme, Angela und Otthein Rammstedt, Frankfurt am Main 1991 (*Georg Simmel, Gesamtausgabe,* 7), S. 116–131.

Maria Stavrinaki, »Total Work of Art vs. Revolution. Art, Politics, and Temporalities in the expressionist architectural Utopias and the ›Merzbau‹«, in: Anke Finger und Danielle Follett (Hrsg.), *The Aesthetics of the total Artwork,* Baltimore 2011, S. 253–276.

Beat Wyss, *Der Wille zur Kunst,* Köln 1996.

Anmerkungen

1 Habermas 1994.
2 Henri Lefèbvre 1977, S. 19.
3 Foucault 2013, S. 10.
4 Dander 2014, S. 60–64.
5 Helmhold 2006.
6 Ritzenhoff 2004.
7 Benjamin 1982, S. 292.
8 Benjamin 1982, S. 1229.
9 Benjamin 1982, S. 1230.
10 Petzet/Neumeister 2005, S. 69–76.
11 Evers 1986, S. 147–149.
12 Momm, in: Huysmans 2011, S. 265; Largier, 2007, S. 29–33 und passim.
13 Huysmans 2011, S. 33.
14 Hoh-Slodcyk 1985, S. 128–139.
15 Ebd. S. 115–120; zur Betonung als Schaustück Deicher 1999, S. 123.
16 exemplarisch Otto Weiniger, Geschlecht und Charakter, Wien 1903, kritisch gewürdigt als »Männerängste – Männerwünsche um 1900«, in: Nitzschke 1980, S. 9–32.
17 Simmel 1903, S. 121.
18 Schachel 1989, S. 34 f.
19 Colomina 1992, S. 91–93.
20 Schachel 1989, S. 34.
21 Bogner, Davidson 2006; Okresek-Oshima 2011, S. 14–16; Colomina 2015, S. 124–150.
22 Stavrinaki 2011, S. 253–276.
23 Behne 1926, S. 53; Nicolai 2000, S. 188.
24 Meyer 1989, S. 73.
25 Wyss 1996, S. 192; Kähler 1997, S. 42.
26 Kohlmaier und von Satory 1981, S. 416.
27 Meyer 1907, S. 69, zit. n. Kohlmaier und von Satory 1981, S. 425.
28 Kohlmaier und von Satory 1981, S. 426.
29 Friemert 1983.
30 Foucault 2006, S. 325.
31 Augé 2011.
32 Foucault 2006, S. 320.

GESAMTKUNSTWERK

Parvenü-Kultur und Reformkonzepte des Interieurs

↗ **Designing the Social, Gegen-Räume, Membran**
→ 19.–20. Jahrhundert
→ Historismus, künstlerische und soziale Konstruktion, Normativität, Raumbilder, Reformstil, Utopie

Seit der Romantik bildet sich ein System des Gesamtkunstwerks unter Einbeziehung aller Gattungen einschließlich der Musik aus, wie es Philipp Otto Runge nach 1802 programmatisch in seinem Zyklus der Zeiten ausformulierte.[1] Doch erst der Ansatz von Richard Wagner in *Das Kunstwerk der Zukunft* (1850) veränderte das Gesamtkunstwerk hin zu einem Totalkunstwerk unter Einbeziehung aller Kunstgattungen.

> »Das große Gesammtkunstwerk, das alle Gattungen der Kunst zu umfassen hat, um jede einzelne dieser Gattungen als Mittel gewissermaßen zu verbrauchen, zu vernichten zu Gunsten der Erreichung des Gesammtzweckes aller, nämlich der unbedingten, unmittelbaren Darstellung der vollendeten menschlichen Natur, – dieses große Gesammtkunstwerk erkennt er [der Künstler] nicht als die willkürlich mögliche That des Einzelnen, sondern als das nothwendig denkbare gemeinsame Werk der Menschen der Zukunft.«[2]

Damit war die öffentliche Rolle des Gesamtkunstwerks angesprochen, das gesellschaftliche, ja utopische Dimensionen annehmen konnte und bis in die Totalitarismen der ersten Hälfte des 20. Jahrhunderts Wirkkraft entfalten sollte (↗ Designing the Social). Odo Marquard hat eine weitere Dimension eröffnet, die Verbindung von gesellschaftlichem Überbau und verändertem Status von Kunstwerk und Künstler im ersten industriellen Zeitalter: »Das System [wird] zum Kunstwerk und das Kunstwerk zum System.«[3] Der Schöpfergenius des Künstlers entspricht einer säkularisierten Weltordnung, die in der nietzscheanischen Konzeption des »Übermenschen« und einem daraus resultierenden Totalkunstwerk kumuliert.

Wie ist unter diesen Voraussetzungen der Begriff des Gesamtkunstwerks auf das Interieur im Zeitalter der Moderne seit der Aufklärung anzuwenden? Gibt es eine zeitliche Begrenzung, die das gesamtkünstlerische Interieur um die Wende zum 20. Jahrhundert enden lässt? Nach Walter Benjamin hatte der Jugendstil das Interieur nachhaltig erschüttert, ja »liquidiert«.[4] Die

Ludwig Mies van der Rohe, *Haus Tugendhat,* Brünn/Brno, 1929–1930, Wohnraum.

nietzscheanische Transformation zum Totalkunstwerk um 1900 macht deutlich, dass es mehr bedurfte als einer Abstimmung der unterschiedlichen Gattungen innerhalb einer Raumkonfiguration, ja dass der teleologische, auf einen idealen Endpunkt hinzielende Charakter des Gesamtkunstwerks ein entscheidendes Moment auch eines transformierten Gesamtkunstwerks innerhalb der Moderne ist. Ästhetisch entscheidend waren konzeptionelle Raum- und Stimmungsbilder, Rückzugsorte und Gegenräume, zum Teil mit politischen Implikationen in einem Zeitalter einer »soziokulturellen Revolution, die bedingt ist durch eine Revolution des Individuums«, wobei die Kultur der Aufsteiger (Parvenüs) und Lebensreformkonzepte zwei Pole markieren (↗ Gegen-Räume).[5]

Einer ersten Phase bis gegen 1860 im haussmannschen Paris unter Napoleons III. folgte eine zweite, die mit der Repräsentation des von Jost Hermand apostrophierten »gründerzeitlichen Parvenü« in Frankreich und Deutschland zusammengeht.[6] Eine neue Stufe erreicht das normativ gedachte Gesamtkunstwerk des Wohnens im Zuge der Raumkunstbewegung und des Reformstils vor dem Ersten Weltkrieg, deren Nachwirkungen noch in der klassischen Moderne zu finden sind. Waren es im ersten Abschnitt noch Aushandlungsprozesse, folgten Repräsentationsdispositive der aufgestiegenen Bourgeoisie und schließlich normative Setzungen als Totalkunstwerk.

Zu Beginn der Entwicklung, im Zuge der Spätromantik, entwarf Karl Friedrich Schinkel ein idealistisch determiniertes Gesamtkunstwerk, das als Versöhnung verschiedener gesellschaftlicher Interessen zu lesen ist. Schinkel unterstrich dabei die schöpferische Rolle des Architekten: »Der Architekt ist seinem Begriff nach der Veredler aller menschlichen Verhältnisse, er muß in seinem Wirkungskreise die gesamte schöne Kunst umfassen. Plastik, Malerei und die Kunst der Raumverhältnisse nach Bedingungen des sittlichen und vernunftsgemäßen Lebens des Menschen schmelzen bei ihm zu einer Kunst zusammen.«[7] Ein repräsentatives Beispiel dieser Auffassung stellt das Schloss Charlottenhof im Park von Sanssouci dar. Als Wohnsitz für den nachmaligen König Friedrich Wilhelm IV. von Preußen in den 1820er Jahren erbaut, stellte es nicht nur ein beziehungsreiches Gesamtkunstwerk des Spätklassizismus dar, sondern verkörperte darüber hinaus eine gesellschaftliche Idealvorstellung des damaligen Kronprinzen, der Haus und Garten als »Siam«, als Inbegriff des »Land[es] der Freien« verstand.[8]

Die bewusste Reflexion über die Diskrepanz zwischen romantischer Verklärung des Herrscheramtes und dem industriellen Fortschritt seiner Zeit veranlasste unter anderem Ludwig II. von Bayern mittels eines persönlich determinierten Gesamt-»Kunstwerks der Zukunft«, »Phantasmagorien« zu schaffen, die als Projektionen des eigenen Ichs zu lesen sind, gleichzeitig im wagnerschen Sinne aber auch als »Werke des Lebens selbst«.[9]

Einen der Höhepunkte des Gesamtkunstwerks des 19. Jahrhunderts stellt neben dem haussmannschen Paris zweifelsohne die Wiener Ringstraße dar. Trotz ihres heterogenen Charakters, der den historistischen Stilpluralismus exemplarisch repräsentiert, konnte sich die Neorenaissance als Leitbild von Bourgeoisie und Adel gleichermaßen durchsetzen. Die Oper von August Sicard von Sicardsburg und Eduard van der Nüll sowie die Projekte Gottfried Sempers brachten konsistente, hochqualitative Raumprogramme hervor, die in einem imperialen Neo-

barock gesteigert wurden.[10] In Bezug auf das private bzw. halböffentliche Interieur der Bourgeoisie ist ein Aspekt von besonderer Bedeutung, den Hermand als Repräsentationsform des »gründerzeitlichen Parvenüs« umschrieben hat. Exemplarisch für die neue Parvenükultur, als »Orgien in Dekoration (sic!)«, die Hermand noch durchwegs negativ als Ausdruck des schlechten Geschmacks und der Unsicherheit deutete, stehen die Bauten und Interieurs der Familie Ephrussi in Wien und Paris.[11] Es sind die schier unbegrenzten Möglichkeiten einer persönlichen Repräsentation, die gleichzeitig den Aufstieg und die gelungene Emanzipation vor allem des jüdischen Großbürgertums dokumentieren sollte. Die Bemerkung, dass es bei Ephrussi aussähe wie im Foyer der Oper, verdeutlicht nicht nur die Übernahme von Raummustern öffentlicher Bauten in den Privatbereich, sondern auch die labile, kritisch beäugte Stellung der Aufsteigerfamilie.[12] Mit Theophil Hansen war der »Stararchitekt« der Ringstraße von Ignaz Ephrussi für sein Palais beauftragt, der gleichzeitig die Paläste Telesco und von Werthenstein für die jüdische Klientel schuf.[13] Diese äußerste Prachtentfaltung als Ausdruck der neuen gesellschaftlichen Stellung bourgeoiser Familien trat in Konkurrenz zum Adel, der nach den Revolutionen von 1830 und 1848 von klassizistischen-bürgerlichen Repräsentationsformen Abstand nahm, nach Benjamin ein Kennzeichen der alles verschmelzenden Form des bourgeoisen Bonapartismus und seiner leichteren österreichischen Variante des »Kakaniens«.[14] Was mit dem legendären Atelier von Franz Makart 1872/73 gleichzeitig mit Ephrussi als neobarockes Raumkunstwerk begonnen hatte, geht als eines der letzten Symbole des historistischen Gesamtkunstwerks mit der Titanic am 15. April 1912 unter.[15]

Die Kritik an dieser Art des Gesamtkunstwerks kam von zwei Seiten, einmal gegen 1900 aus den Reihen der Wiener Secession und ihrem architektonischen Wortführer Otto Wagner, zum anderen schon weit vorher seitens der britischen Reformbewegung der Arts & Crafts. Beide verbanden die Sachlichkeits- und Nützlichkeitsidee mit einer grundsätzlichen Historismuskritik. Philip Webbs Red House (1858/59), das der Raumkunst von William Morris einen kongenialen Rahmen gab, war ein Bau »without ornaments« und die Manifestation einer gegen das Gothic Revival gerichteten Einfachheit.[16] Hermann Muthesius, in Deutschland Wortführer einer Reform der Wohnkultur nach englischem Vorbild, sah hier ein »hervorragendes Beispiel an der Pforte der Entwicklung des modernen englischen Hauses« unter dem Banner der Sachlichkeit. Sachlichkeit sollte das Schlagwort der im Deutschen Werkbund kulminierenden Reformbewegung werden.[17]

Die Villa Bloemenwerf in Uccle bei Brüssel (1894–1896) von Henry van de Velde kann in diesem Zusammenhang nicht nur als direkte Rezeption des Red House verstanden werden, sondern auch als das Manifest des künstlerischen Umbruchs von der autonomen bzw. dekorativen Malerei über die angewandte Kunst hin zur Neuformulierung des Gesamtkunstwerks als Raumkunst.[18] Im Falle van de Veldes war es das sehr persönliche Statement eines jungen Malers, der sich, vergleichbar mit Peter Behrens und Bruno Paul, zu einem der einflussreichsten Raumkünstler nach 1900 wandeln sollte.

Der britische Strang und die Wiener Reformbewegung trafen in der 8. Secessionsausstellung 1900 in Wien aufeinander, an der der Schotte Charles Rennie Mackintosh zusammen mit seiner Frau Margret MacDonald als Teil der Glasgow Four ausstellte.[19] Dort erfuhren die beiden

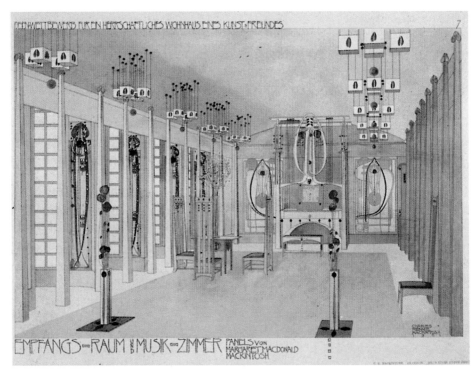

1 Charles Rennie Mackintosh und Margaret MacDonald, *Haus eines Kunstfreundes*, *Empfangs-raum und Musikzimmer*, 1901, in: Charles Rennie Mackintosh, *Haus eines Kunstfreundes. Architekturen, farbige Innenräume, einen herrschaftl. Landsitz in allen Teilen darstellend,* Darmstadt 1902, Taf. 7.

vom Wettbewerb zum Haus eines Kunstfreundes, von Alexander Koch, einem der Promotoren der Darmstädter Künstlerkolonie, in die gleichzeitig der Wagner-Schüler Josef Maria Olbrich berufen wurde. Der Wettbewerb erhielt weit über die damalige hessische Hauptstadt hinaus große Aufmerksamkeit, besonders durch die Publikation der drei Entwürfe von Mackay Hugh Baillie Scott, Mackintosh und Leopold Bauer 1902 durch Koch.[20]

In neuartiger Weise wird das Haus zum autonomen Kunstobjekt stilisiert, zur Raumkunst, die zur bildenden Kunst nicht nur in Konkurrenz steht, sondern diese ersetzen soll. Muthesius sieht bei Mackintosh den großen Gesamteindruck durch einen strengen, lineareren Stil gewahrt, indem die Zimmer selbst zum Kunstwerk gewandelt sind (Abb. 1).[21] Im Umfeld der Wiener Werk-stätte wird Josef Hoffmann dieses neuartige Gesamtkunstwerk mit dem Palais Stoclet in Brüssel (1906–1911) zu einem Höhepunkt steigern, in dem der »Umstilisierung vom Dasein zum ästhe-tischen Erlebnis der höchstmögliche Stellenwert zukam«.[22] Diese Tendenz zeichnete sich sowohl in Wien als auch in Darmstadt und Weimar ab und führte bereits um 1900 zur Kritik an der Nor-mativität dieser Interieurkonzepte. Adolf Loos' Essay »Vom armen reichen Mann« ist gegen die

allumfassende Form des künstlerischen Raumkunstwerks gerichtet, in dem die Bewohnerin und der Bewohner zur Figur werden:

> »Es darf aber nicht verschwiegen werden, daß er [der Hausherr] es vorzog, möglichst wenig zu Hause zu sein. Nun ja, von so viel Kunst will man sich auch hie und da ausruhen. Oder könnten Sie in einer Bildergalerie wohnen? Oder Monate lang in ›Tristan und Isolde‹ sitzen? Nun also! Wer wollte es ihm verdenken, wenn er neue Kräfte im Café, in der Restauration oder bei Freunden und Bekannten für seine Wohnung sammelte. Er hatte sich das anders gedacht. Aber der Kunst müssen Opfer gebracht werden.«[23]

Gab es einerseits die beißende Kritik an der normativen Zuspitzung des privaten Lebensbereichs, so waren es andererseits die selbsternannten Eliten der neuen Künstler und Kunstkritiker, die mit nietzscheanischem Pathos eine alle Lebensbereiche ästhetisierende Festkultur als neuen gesellschaftlichen Entwurf einforderten. Angesichts der Darmstädter Künstlerkolonie, des stadtkronenhaften Ernst-Ludwig-Hauses als Fest- und Ateliergebäude von Olbrich sowie seines eigenen Hauses konnte Behrens 1901 deklamieren: »Wir sind geweiht und vorbereitet für die grosse Kunst der Weltanschauung.«[24] Die beiden Pole der Theatralisierung des Privathauses und das Reformtheater, in dem jeder zum »Mitkünstler« erhoben wird, bestimmten seine Argumentation.[25] Susanne Deicher hat aufgezeigt, wie das Haus Behrens innerhalb der Ausstellung »Ein Dokument Deutscher Kunst« 1901 in Darmstadt zum modellhaften Schaustück einer »imaginären Praxis« einer elitären, sich auf Friedrich Nietzsche berufenden Festkultur erhoben wurde.[26] Diese Form des Gesamtkunstwerks als Basis eines neuen Entwurfs der kaiserzeitlichen Gesellschaft konnte in dieser abgehobenen Form keine Wirkung entfalten. Behrens selbst steht nach 1907 für eine Wendung, die den Gesamtkunstwerksgedanken in einer kollektiven, klassenübergreifenden Industriekultur verankert, welche damit der Motor der wirtschaftlichen und gesellschaftlichen Entwicklung vor dem Ersten Weltkrieg wird.

Dem steht die Idee des individuellen Gesamtkunstwerkes gegenüber, das Behrens in seinem eigenen Haus modellhaft vorführt. Kult und Kunst bestimmen die Theatralik der Raumfolgen, von dem pseudosakralen Musikzimmer mit altarhaftem Bildschmuck über den ätherisch leichten Speisesalon bis zum atelierhaften Arbeitszimmer, das Abstraktion in der Raumgestaltung mit der konkreten Programmatik der Bildwerke verbindet.[27] Abstraktion sollte neben dem Kultischen die Grundlage des nietzscheanischen Totalkunstwerks werden und schlug en passant die Brücke zum Kristallinen als Schlagwort des neo-romantischen Gesamtkunstwerks. Ostentativ fand sich das Symbol des Kristalls, parallel zu dem von Behrens gestalteten Einband von Nietzsches *Zarathustra*, an den Eingangstüren des Hauses Behrens.

Ein Zentrum des Nietzschekultes war Weimar, wo mit dem Nietzsche-Archiv in den Jahren 1902/03 ein festlicher Privatraum durch van de Velde geschaffen wurde, der eine weitere Dimension eröffnete. Der kontrastierend in schlichter Buchen-Wandtäfelung mit heller Putzdecke gestaltete Raum verklammert im wahrsten Sinne mit elegant geschwungenen Holzzargen Wand und Decke. Der Saal besticht durch eine Einfachheit, unterstrichen durch die gleichsam schwe-

2 Henry van de Velde, *Nietzsche-Archiv,* Weimar, 1902/1903, Fest- und Vortragssaal.

bende Decke, ein Eindruck, den Zeitgenossen, wie Paul Kühn, mit dem Begriff »Abstraktionsver-
mögen« belegten. Diese Einfachheit markierte nicht nur den Beginn einer sachlichen Raum-
kunst, sondern erreichte auch monumentale Züge, bei gleichzeitig organischer Linienführung
mit den Qualitäten einer »Wohnskulptur« (Abb. 2).[28] Im Gegensatz zum individualistischen »Fut-
teral« des bourgeoisen Unternehmers, auf das Benjamin abgehoben hatte, entsteht hier ein pa-
thetisches Gesamtkunstwerk mit kultischen und überindividuellen Zügen. Die personengebun-
dene Nietzsche-Gedenkstätte erhält ihr kollektives Pendant in den Theater-Projekten van de
Veldes, von denen nur das Theater auf der Werkbundausstellung in Köln 1914 als ephemerer Bau
verwirklicht wird. Noch einen Schritt weiter ging Bruno Taut, indem er bildkünstlerische Abstrak-
tion mit der Idee des Gesamtkunstwerks verband.[29]

Auf der Kölner Ausstellung 1914 konnte Taut sein legendäres Glashaus als Hommage an
Paul Scheerbart realisieren. Dieses war für ihn der Inbegriff einer autonomen, ›abstrakten‹ Archi-
tektur: »Das Glashaus hat keinen anderen Zweck als schön zu sein.«[30] In dem opaken Höhlen-
raum gab es keine Wände und Decken, nur farbige Glasmembranen und durch Wasserkaskaden
inszenierte Raumsequenzen (Abb. 3). Gleichwohl stellte das Glashaus eine riskante Gratwande-
rung zwischen kitschgefährdetem Werbepavillon für die Glasindustrie und symbolgeladenem

3 Bruno Taut, *Glashaus (Pavillon der Glasindustrie)*, Werkbundausstellung Köln 1914 (1918 zerstört).

Gesamtkunstwerk dar.[31] Aus dem »Erheben der primitivsten Form zum Symbol«, so verkündet Taut, leite sich der Bezug »zum klingenden Gesamtrhythmus« des gotischen Doms und zum neuen kristallinen Gesamtkunstwerk ab. Das alles wurde im Vorgriff auf den beschworenen Gemeinschaftsbau des Bauhausmanifestes von 1919 vor Ausbruch des Ersten Weltkrieges »als Anregung für zukünftige Architektur« bereits umgesetzt. Auf beiden Ebenen des individualistischen und kollektiven Gesamtkunstwerks war es die Reformbewegung unter dem Dach des Deutschen Werkbundes, die diese Konzepte in die klassische Moderne der Zwanziger- und Dreißigerjahre transformierte. Erich Mendelsohn, Ludwig Mies van der Rohe und auch Taut beriefen sich im Villenbau auf Olbrich und van de Velde. Die expressionistischen Ideen von Kristall und Höhle als neue Stadtkronen transformierten sich in neusachliche Bauten der Gemeinschaft, denen wie bei Hannes Meyers Gewerkschaftsschule in Bernau oder Gropius' Bauhausgebäude in Dessau ein normativer bzw. manifestartiger Gesellschaftsentwurf zugrunde lag.[32]

 1931 wurde am Beispiel einer heutigen Inkunabel des Neuen Bauens, Mies van der Rohes Haus Tugendhat in Brünn/Brno, von Justus Bier das Problem des modernen Gesamtkunstwerks aufgeworfen (Abb. 4). Indirekt bezieht sich Bier auf den »Armen reichen Mann« von Loos, indem er die Räume als so perfekt gestaltet beschreibt, »daß man nicht wagen dürfe, hier irgendein

4 Ludwig Mies van der Rohe, *Haus Tugendhat*, Brünn/Brno, 1929–1930, Arbeitsbereich.

altes oder neues Stück in diese ›fertigen‹ Räume hereinzutragen, mit Wänden, die kein Bild zu hängen gestatten, weil die Zeichnung des Marmors, die Maserung der Hölzer an die Stelle der Kunst getreten ist«.[33] Ähnlich wie in den Reformvillen der Jahrhundertwende moniert er hier die Form des Schauwohnens, die wie bei Behrens die eigentliche Wohnfunktion überlagert, und fragt schließlich, ob »die Bewohner die großartige Pathetik dieser Räume dauernd ertragen werden, ohne zu rebellieren«.[34] Die Villa Tugendhat kann in diesem Sinne gelesen werden, als Fortsetzung jener normativen Wohnkonzepte, die Mies, als Mitarbeiter von Behrens, direkt vor Augen hatte und an denen er sich mit dem Entwurf zur Villa Kröller-Müller 1912 selbst beteiligte.[35] Interessanterweise hat die zeitgenössische tschechische Kritik angemerkt, dass hier das »Format der repräsentativen Villa nicht aufgegeben wurde« und der Bau trotz aller modernen Formensprache auch rückwärtsgewandte Züge trage.[36] Hingegen haben Fritz und Grete Tugendhat in ihrer Replik die neue Freiheit der Raumdisposition als die eigentliche Errungenschaft ihres Hauses betont.[37] Auch Bier sah diese kompromisslose Form moderner Raumkunst als Vorbereitung »für grössere Aufgaben«.[38]

Die in den Konzepten der Reformkunst um 1900 wurzelnde Raumkunst als Gesamtkunstwerk war künstlerisch und ideologisch in den Dreißigerjahren durch den Nationalsozialismus kompromittiert worden. Die auf Wagner fußende, nietzscheanisch überhöhte Gesamtkunstwerksidee wurde politisch instrumentalisiert nicht nur in Masseninszenierungen, sondern publi-

kumswirksam bis in den Wohnbereich hinein, so mit der Neuen Reichskanzlei von Albert Speer oder dem Berghof auf dem Obersalzberg von Roderich Fick.[39] Anders verhielt es sich in Amerika, wo Wohnkonzepte von Frank Lloyd Wright von ihm selbst oder mit Projekten wie den Case Study Houses weit in die fünfziger Jahre hineingetragen wurden (↗ Membran).

Eine rekonfigurierte Gesamtkunstwerksidee spielt in der Gegenwartskunst im Sinne eines kritischen und utopischen Potenzials unter Bezug auf das expressionistische Gesamtkunstwerk eine gewisse Rolle. Zugespitzt hat dies Thomas Hirschhorn in der Rauminstallation *Crystal of Resistance*, dem Schweizer Beitrag auf der Biennale 2011 im Sinne einer Entgrenzung von Innen und Außen: »My work can only have effect if it has the capacity of transgressing the boundaries of the ›personal‹, of the academic, of the imaginary, of the circumstantial, of the context and of the contemplation. With ›crystal of resistance‹ I want to cut a window, a door, an opening or simply a hole, into reality. That is the breakthrough that leads and carries everything along.« In der Gegenwartskunst und -architektur wird das Gesamtkunstwerk als universeller Denkraum und grenzüberschreitendes räumliches Gebilde inszeniert. Es greift damit auf die provokative Kraft der ersten Gesamtkunstwerksprojekte zurück und eröffnet zugleich den »Gegenraum« für die Gegenwart.[40]

<div align="right">Bernd Nicolai</div>

Literaturverzeichnis

Werner Adriaenssens, »Bloemenwerf, Manifest eines Berufswechsels«, in: Thomas Föhl und Sabine Walter (Hrsg.), *Leidenschaft, Funktion und Schönheit. Henry van de Velde und sein Beitrag zur europäischen Moderne,* Weimar 2013, S. 156–171.

Gabriel Badea-Päun, *Le style second Empire, architecture, décors et art de vivre*, Paris 2009.

Dieter Bartetzko, *Illusionen in Stein. Stimmungsarchitektur des Nationalsozialismus*, Neuausgabe, Berlin 2012.

Peter Behrens, *Feste des Lebens und der Kunst. Eine Betrachtung des Theaters als höchsten Kultursymbols, der Künstlerkolonie in Darmstadt gewidmet,* Leipzig 1900.

Walter Benjamin, *Das Passagen-Werk (Gesammelte Schriften,* 5), 2 Bde., hrsg. von Rolf Tiedemann, Frankfurt 1982.

Justus Bier, »Kann man im Haus Tugendhat wohnen?«, in: *Die Form,* 6, 1931, S. 392–394.

Eva Börsch-Supan (Hrsg.), *Karl Friedrich Schinkel. Arbeiten für König Friedrich Wilhelm III. von Preußen und Kronprinz Friedrich Wilhelm IV. (Karl Friedrich Schinkel. Lebenswerk,* 21), Berlin 2011.

Gerda Breuer (Hrsg.), *Haus eines Kunstfreundes. Mackay Hugh Baillie Scott, Charles Rennie Mackinthosh, Leopold Bauer,* Stuttgart 2002 (Reprint der Originalausgabe von Alexander Koch, Darmstadt 1903).

Michael Brix und Monika Steinhauser, »Geschichte im Dienste der Baukunst. Zur historischen Architektur-Diskussion in Deutschland«, in: Michael Brix und Monika Steinhauser (Hrsg.), *»Geschichte allein ist zeitgemäss.« Historismus in Deutschland,* Lahn-Giessen 1978, S. 198–327.

Susanne Deicher, »Imaginäre Praxis. Ideologie und Form in Peter Behrens' unbewohntem Haus auf der Darmstädter Mathildenhöhe«, in: Annette Tietenberg (Hrsg.), *Das Kunstwerk als Geschichtsdokument. Festschrift Hans-Ernst Mittig,* München 1999, S. 100–129.

Anke Finger, *Das Gesamtkunstwerk der Moderne,* Göttingen 2006.

Ole W. Fischer, *Nietzsches Schatten. Henry van der Velde – von der Philosophie zu Form,* Berlin 2013.

Alfred Fogarassy, *Die Wiener Ringstraße. Das Buch,* Stuttgart 2014.

Richard Hamann und Jost Hermand, *Stilkunst um 1900 (Deutsche Kunst und Kultur von der Gründerzeit zum Expressionismus, 4),* Berlin 1967.

Theophil Hansen, »Das Haus des Herrn Ritter von Ephrussi«, in: *Allgemeine Bauzeitung,* 39, 1874, S. 15–16, Bl. 1–6.

Jost Hermand, »Der gründerzeitlichen Parvenü«, in: *Aspekte der Gründerzeit,* hrsg. von Peter Hahlbrock und Herta Elisabeth Killy, Ausst.-Kat., Akademie der Künste, Berlin, Berlin 1974, S. 7–15.

Thomas Hirschhorn, »*Crystal of Resistance at the Venice Art Biennale 2011*, in: designboom 2011 (https://www.designboom.com/art/thomas-hirschhorn-crystal-of-resistance-at-venice-art-biennale-2011/; Zugriff 3.2.2018).

Vendula Hnídková, »Die An- und Abwesenheit der Villa Tugendhat im Kontext der tschechischen Architektur«, in: Kerstin Plüm (Hrsg.), *Mies van der Rohe im Diskurs: Innovationen – Haltungen – Werke. Aktuelle Positionen,* Bielefeld 2013, S. 159–170.

Sheila Kirk, *Philip Webb. Pioneer of Arts & Crafts Architecture,* Chichester 2005.

Alexander Koch (Hrsg.), *Die Ausstellung der Darmstädter Künstlerkolonie,* Darmstadt 1901 (Reprint 1979).

Krisztina Lajosi, »Wagner and the (Re)mediation of Art. Gesamtkunstwerk and Nineteenth-Century Theories of Media«, in: *Frame. Journal of Literary Studies,* 16, 1, 2003, S. 42–60.

Michaela Lindinger, »Die Aufsteiger von Wien. ›Sag mal, was ist eigentlich ein Baron?‹«, in: Wolfgang Kos und Ralph Gleis (Hrsg.), *Experiment Metropole. 1873: Wien und die Weltausstellung,* Wien 2014, S. 206–213.

Adolf Loos: »Vom armen reichen Manne«, in: Adolf Loos, *Gesammelte Schriften,* Bd. 1, hrsg. von Gerhard Opel, Wien 2010, S. 262–267.

»M 188 Room Setting for the Eighth Exhibition of the Vienna Secession«, in: Hunterian Art Gallery (Hrsg.), *Mackinstosh Architecture, Context, Making and Meaning*, Glasgow 2014 (http://www.mackintosh-architecture.gla.ac.uk/catalogue/pdf/M188.pdf; Zugriff 28. 3. 2018).

Hans Mackowsky, *Karl Friedrich Schinkel. Briefe, Tagebücher, Gedanken,* Berlin 1922.

Robert Musil, *Der Mann ohne Eigenschaften,* 5 Bde., Salzburg 2016.

Hermann Muthesius, *Das Englische Haus. Entwicklung, Bedingungen, Anlage, Aufbau, Einrichtung und Innenraum,* 3 Bde., Berlin 1904/05.

Bernd Nicolai, »Der ›kommende Mann unserer Baukunst‹. Peter Behrens und die Begründung der Moderne im späten Kaiserreich um 1910«, in: Klaus Rheidt (Hrsg.), *Peter Behrens, Theodor Wiegand und die Villa in Dahlem*, Mainz 2004, S. 82–107.

Bernd Nicolai, »Die Werkbundausstellung in Köln 1914 – Lackmustest der ersten Moderne«, in: Martino Stierli (Hrsg.), *Kunst und Architektur an der Epochenschwelle. Das Hauptgebäude der Universität Zürich von 1914 (Schwabe Interdisziplinär, 8),* Basel 2016, S. 123–152.

Friedrich Pollak, »Hans Makart«, in: *Neue Deutsche Biographie,* 52, 1906, S. 158–164 (https://de.wikisource.org/wiki/ADB:Makart,_Hans, Zugriff 14. 3. 2018).

Heinz Schönemann, *Karl Friedrich Schinkel. Charlottenhof, Potsdam-Sanssouci,* Stuttgart und London 1997.

Eduard F. Sekler, *Josef Hoffmann, das architektonische Werk,* 2. Aufl., Salzburg 1986.

Der Hang zum Gesamtkunstwerk, hrsg. von Harald Szeemann, Ausst.-Kat. Kunsthaus Zürich u. a., Aarau und Frankfurt am Main 1983.

Kristallisationen, Splitterungen, Bruno Tauts Glashaus, hrsg. von Angelika Thiekötter, Ausst.-Kat. Werkbund-Archiv Berlin u. a., Basel 1994.

Titanic. A Passenger's Guide, London 1912 (Reprint London 2011).

Grete und Fritz Tugendhat, »Die Bewohner des Hauses Tugendhat äussern sich«, in: *Die Form*, 6, 1931, S. 437–438.

Richard Wagner, »Das Kunstwerk der Zukunft (1850)«, in: Richard Wagner, *Gesammelte Schriften und Dichtungen von Richard Wagner*, Bd. 3, Leipzig 1887.

Edmund de Waal, *Der Hase mit den Bernsteinaugen*, München 2013 (engl. Originalausgabe *The Hare with Amber Eyes*, London 2010).

Jan Werquet, *Historismus und Repräsentation. Die Baupolitik Friedrich Wilhelms IV. in der preußischen Rheinprovinz*, Berlin 2010.

Norbert Christian Wolf, *Kakanien als Gesellschaftskonstruktion. Robert Musils Sozialanalyse des 20. Jahrhunderts,* Köln u. a. 2011.

Anmerkungen

1 Brix und Steinhauser 1978, S. 300.

2 Wagner 1887, S. 60; siehe auch Zürich u. a. 1983, S. 166; der Begriff erstmals bei Trahndorff 1827, der von einem Gesamtkunstwerk »von allen Seiten der Künste« spricht, zit. n. Finger 2006, S. 16.

3 Odo Marquard, »Gesamtkunstwerk und Identitätskonstruktion«, in: Szeemann 1983, S. 40–49, hier S. 40.

4 Benjamin 1982, S. 52 »Erschütterung des Interieurs«, dagegen spricht er ebd., S. 69, im franz. Manuskript von »liquidation«, das hier eher im Sinne von Ausverkauf als von Abwicklung zu verstehen ist.

5 Finger 2006, S. 8, dort auch zur teleologischen Dimension.

6 Hermand 1974, vgl. Gabriel Badea-Päun 2009.

7 Mackowsky 1922, S. 192

8 Börsch-Supan 2011, S. 135; Schönemann 1997, S. 7 f.

9 Benjamin 1982, S. 52; Marquard in: Szeemann 1983, S. 44, vgl. Schlösser und Bauten Ludwigs II., in: Bayerische Landesbibliothek online https://www.bayerische-landesbibliothek-online.de/ludwigii-bauten, Zugriff 08. 11. 2017.

10 Fogarassy 2014.

11 Hermand 1974, S. 8; de Waal 2013.

12 Lindinger 2014, S. 208–210.

13 Hansen 1874, S. 15–16, Bl. 1–6; de Waal 2013, S. 123–134.

14 Benjamin 1982, S. 185, 196; zur österreichischen Variante Musil 2016, Bd. 1, Kap. 8; siehe auch Wolf 2011.

15 Pollak 1906, S. 161–162, wo er das Atelier Makarts als maßstabsetzend bezeichnet: »Nun beginnt die Unterjochung der Mode – alles trägt, schmückt sich und sein Heim nach Makart's Dictatur.« Titanic 1912 (Reprint 2011), S. 59.

16 Kirk 2005, S. 30.

17 Muthesius 1904, Bd. 1, S. 107.

18 Adriaenssens 2013, S. 165.

19 Glasgow 2014.

20 Breuer 2002 (engl. Ausgabe 1904).

21 Hermann Muthesius, »Das Haus eines Kunstfreundes, Vorwort 1903«, in: Breuer 2002, S. 58, 92.

22 Sekler 1986, S. 92; zum Palais Stoclet allgemein ebd. S. 76–100, 300–310 (WV 101).

23 Loos 1900, in: Opel 2010, S. 265.

24 Behrens 1900, S. 13; vgl. Deicher 1999, S. 118.

25 Behrens 1900, S. 17.

26 Deicher 1999, bes. S. 119–121.

27 Koch 1901, S. 15.

28 Kühn 1903, zit. n. Fischer 2013, S. 542.

29 Nicolai 2016, S. 139–141.

30 Bruno Taut im Bauprospekt zum Glashaus, Köln 1914, zit. n. Joachim Krause, »Kosmisches Haus in Leichtbauweise«, in: Basel u. a. 1994, S. 95, Anm. 5.

31 Vgl. Basel u. a. 1994, S. 32–37.

32 Vgl. Nicolai 2016, S. 133–135.

33 Bier 1931, S. 393.

34 Ebd.

35 Nicolai 2004, S. 111–113.

36 Hnídková 2013, S. 166.

37 Tugendhat 1931, S. 437 f.

38 Bier 1931, S. 394.

39 Bartetzko 2012.

40 Hirschhorn 2011.

GESCHICHTSRÄUME / NARRATIVE RÄUME

Der zeitgenössische Period Room als Reflexionsmodell zu Konstruktion und Aneignung von Geschichte

↗ **Fragmentierungen, Realraum versus Illusionsraum, Verortung und Transfer**
→ Gegenwart
→ Anwesenheit / Abwesenheit, Index / Spur, Konstruktion von Geschichte, Nostalgie, Period Room, Rekonstruktion

Der Innenraum vermag Geschichten zu erzählen, Momente zu konservieren und Vergangenheit zu vergegenwärtigen. Es ist das Modell des *Period Room,* das in der zeitgenössischen Kunst eine Renaissance erlebt.[1] Der historische, narrative Raum wird von zeitgenössischen Künstlern und Künstlerinnen, Kuratoren und Kuratorinnen in seiner Kontextqualität als Alternative zum neutralen *White Cube* genutzt.[2] Die Auseinandersetzung mit einem museologischen Format zeigt das Interesse der Gegenwartskunst an, den Raum und seine Ausstattung als Verdinglichung von sozialen Regelwerken und Identitätsmustern zu nutzen. In dieser Funktion überlagert sich die künstlerische Tätigkeit mit kuratorischen Implikationen und Praktiken. Der narrative Raum, der Geschichte als räumliche Konstruktion und Rekonstruktion, als Erinnerung und Imagination materialisiert, hat in der Installationskunst zu eigenständigen Werkformen gefunden. Die Rezipierenden sind mit fiktiven, verlassenen Handlungsräumen konfrontiert, die zu einer Lektüre von Spuren abwesender Protagonisten, fremder Identitäten und versteckter Geschichten auffordern.

Die Inszenierung von Erfahrungsräumen, die als Evidenzmoment fungieren, führt zu Installationen, die das alte Modell neu interpretieren. Als realistisches Setting hat sich der konstruierte, in sich geschlossene Innenraum in der zeitgenössischen Kunst zu einem Format entwickelt, in dem die Evokation spezifischer Ereignisse erprobt wird.

Dabei wird ähnlich wie beim *Trompe-l'œil* mit verschiedenen Stadien zwischen Täuschung und Erkenntnis operiert. Der immersiven Kraft und dem atmosphärischen Eintauchen stehen Reflexionen der eigenen Position als Besuchende, Beteiligte oder Beobachtende gegenüber. In unterschiedlicher Konsequenz wird über die Konstruktion der Vergegenwärtigung von Geschichte mittels des Raumes reflektiert: Erfahrung durch Partizipation versus distanzierte Lektüre. Dem Status der Materialität und ihrer Implikation für die Suche nach Authentizität kommt dabei eine besondere Rolle zu.

Francis Alÿs, *Fabiola*, 12. März–28. August 2011, Sammlung von 370 Bildnissen der heiligen Fabiola, Installation (Detail), Schaulager® im Haus zum Kirschgarten, Basel.

Die unter dem Begriff »narrative Räume« beschriebenen Beispiele werden als kritische Reflexion über die Konstruktion von Geschichte, Prozesse der Rekonstruktion und Strategien der Vergegenwärtigung verstanden. Sie legen – so die These – die duale Qualität des künstlerischen und kuratorischen Umgangs mit dem Interieur als historisch, kulturell und gesellschaftlich codiertem Raum offen.

Period Room

Der museale *Period Room,* wie er seit dem 19. Jahrhundert vornehmlich in Museen mit soziokultureller oder kunstgewerblicher Ausrichtung eingerichtet wird, nimmt eine zentrale Position im Prozess der Historisierung von Kultur und Gesellschaft ein.[3] Er dient der Vermittlung historischer Stilrichtungen, zeigt Sammlungstrends und Dekorationstechniken oder erzählt nationale Geschichten. Im Fokus der Aufmerksamkeit steht nicht ein Interesse an der spezifischen Verarbeitung oder der Ikonografie einzelner Objekte, sondern ihre Verortung innerhalb eines Gebrauchskontextes und damit die Gesamtwirkung des Innenraums. Der klassische, musealisierte *Period Room* ist in seiner Wirkungsstrategie folglich illustrativ und exemplarisch. Er zielt auf eine möglichst homogene und geschichtlich verbürgte Erscheinung. Seine Hauptcharakteristika dienen dem Eindruck von Authentizität und der Bewahrung eines historischen Moments.[4] Der retrospektive Blick wird räumlich verdichtet und exemplifiziert. Der *Period Room* lässt sich damit als Format in eine Denktradition der »raumgewordenen Vergangenheit« einordnen, wie sie Walter Benjamin in seinem 1927 bis 1940 entstandenen, jedoch Fragment gebliebenen *Passagen-Werk* vertritt.[5] Knut Ebeling stellt bei seiner Analyse des historischen Raumes zwei komplementäre Zugänge fest: Verräumlichung der Geschichte versus Historisierung des Raumes.[6] Im institutionalisierten Kulturbetrieb macht sich diese Tendenz durch die Fixierung und Bewahrung historischer Orte und Gedenkstätten bemerkbar, die als Denkmäler, Schaustätten oder Pilgerziele fungieren. Der historische wie auch geografische Ort wird damit ein wesentlicher Baustein in der Formation kultureller Identität. Nach Jan Assmann vermöge sich die Vergangenheit als solche in keinem Gedächtnis zu bewahren, sondern hänge davon ab, was die Gesellschaft jeweils neu rekonstruieren könne.[7]

Die Konstellation, dass in musealen Zusammenhängen trotz der Anzeige eines (räumlichen) Kontextes die sozialen, kulturellen und politischen Faktoren weitgehend ausgeblendet werden, beschreibt Jeremy Aynsley am Beispiel der Nachbildung der Frankfurter Küche durch das Museum für angewandte Kunst Wien: »The modern is captured as a frozen moment – the way that occupants customised and adapted an architect's work are not incorporated into the reconstruction.«[8]

Das zeitgenössische künstlerische Interesse am rekonstruierten Raum richtet sich unseres Erachtens aber auf eben solche anachronen Konfrontationen und Diskontinuitäten. Es sind die Rezipierenden, die als Beobachtende und als Akteurinnen und Akteure das Setting bespielen. Künstler und Künstlerinnen wie Yinka Shonibare und Kiki Smith nutzten die *Period Rooms* des

1 Francis Alÿs, *Fabiola,* 12. März–28. August 2011, Sammlung von 370 Bildnissen der heiligen Fabiola, Schaulager® im Haus zum Kirschgarten, Basel.

Brooklyn Museums als Setting für Interventionen. An der Schnittstelle zwischen künstlerischer Intervention und kuratorischen Fragestellungen ist auch die Präsentation von Francis Alÿs' *Fabiola*-Sammlung im Haus zum Kirschgarten in Basel anzusiedeln (Abb. 1). Der belgische Künstler sammelt seit rund zwanzig Jahren Bildnisse der heiligen Fabiola, Schutzpatronin der Misshandelten und Witwen. Für die Präsentation seiner circa 370 Porträts umfassenden Sammlung wählt Alÿs die Orte sehr präzise – stets handelt es sich dabei um historische Räume und Kontexte.[9] In Basel entstand durch die Intervention von Alÿs ein neuer, fiktiver Raum, der verschiedene Prozesse und Mechanismen der Ausstellungspraxis sichtbar machte.

 Das historische Wohn- und Geschäftshaus stammt aus dem ausgehenden 18. Jahrhundert und wurde für einen Basler Seidenbandfabrikanten erbaut. Seit 1951 dient es als Museum für die Wohnkultur des 18. und 19. Jahrhunderts.[10] Das Haus funktioniert in sich selbst wie ein *Period Room,* indem es die bürgerliche Wohnkultur zeigt. Als Kontext für die Installation von Alÿs tritt der vollständig eingerichtete Innenraum in seiner illustrativen Funktion wie auch potenziell immersiven Wirkung jedoch in den Hintergrund der Aufmerksamkeit und verschränkt sich mit den ausgestellten Gemälden. Die über 300 installierten Porträts der katholischen Heiligen infiltrieren die gesamten Räumlichkeiten des Hauses und stehen im Kontrast zum protestantisch-großbürgerlichen Interieur. Das Resultat dieses intendierten Bruches offenbart die Mecha-

nismen des musealen Kontextes im Prozess kultureller Historisierung. Alÿs verdeutlicht durch die Strategien des Sammelns und des kontextualisierenden Präsentierens die bewertenden und damit autoritären Prozesse des Ausstellungsbetriebs.

Wie Lynne Cook betont, wird ein historisierender Kontext in der Regel Alten Meistern vorbehalten.[11] Durch die Installation in historischen Räumlichkeiten potenziert Alÿs die erzielte Wirkung: Die Praktiken der Bewertung, Selektion, Archivierung und Vermittlung als Kernkompetenzen des Museums werden offengelegt und der Einfluss des Kontextes auf die Deutung eines Objekts illustriert. Betrachtet man die *Fabiola*-Serie in der Gesamtheit ihrer unterschiedlichen Präsentationszusammenhänge, offenbart sich die Diversität kontextueller Deutungen eindrücklich. Wie Cook darlegt, entfaltet die Serie an den unterschiedlichen historischen Orten durchaus divergierende Deutungsmöglichkeiten.[12] Von einem kuratorischen Standpunkt aus kann die Hinwendung zur räumlichen Präsentation als Alternative oder gar Kritik an der musealen Praxis der Dekontextualisierung des Objektes verstanden werden.

Rekonstruktionen

Zeitgenössische künstlerische Strategien nehmen dabei gerne Umwertungen von Ausstellungssituationen in konkrete Lebensräume, Interieurs, vor. Die Liste solcher Um- und Einbauten führt von Gregor Schneider (*Haus u r*, ab 1985) bis zu Michael Elmgreen & Ingar Dragset (Biennale Beitrag 2009). Insbesondere als eigenständiges künstlerisches Format wirft der *Period Room* Fragen nach der Konstruktion von Geschichte auf und entlarvt dabei das fiktive Potenzial einer solchen Vergegenwärtigung und Demonstration von Historie.[13] Die Qualität der semantischen Rekonstruktion wird als Zugang zu historischen (auch traumatischen) Ereignissen nationaler Medienberichterstattung gewählt. Der Installationsraum demonstriert die Möglichkeit, anachrone materielle Evidenzen anzubieten. So unterschiedliche Künstler wie Mark Dion, Christoph Büchel, Simon Starling oder Robert Kusmirowski können exemplarisch angeführt werden für eine Praxis im aktuellen Kunstschaffen, die den Status von Realität mittels materieller Evidenz befragt.

Besonders deutlich wird dies in der künstlerischen Strategie von Kusmirowski. Für seine meist raumfüllenden Installationen bedient er sich vornehmlich der Methoden des Fälschens und Kopierens von Wirklichkeitsfragmenten.[14] In detailgetreuen Nachbildungen von Innenräumen evoziert Kusmirowski die Atmosphäre vergangener Zeiten (Abb. 2). Seine Imitate erwecken durch eine ausgeprägte Patina den Eindruck des Vergessenen, so als wären sie – völlig dem Lauf der Zeit überlassen – im Stillen gealtert. Damit erzielt Kusmirowski einen hohen Grad an Authentizität, wobei die Materialität seiner Objekte die Illusion bricht: Schließlich handelt es sich um Attrappen von Gegenständen, hergestellt vorzugsweise aus Gips, Klebstoffen, Harzen, Papier oder Pappe.[15] Durch seine scheinbaren Rekonstruktionen schafft der Künstler ein Referenzsystem zur jüngeren Vergangenheit und demonstriert Mechanismen der Konstruktion von Memorialmomenten und ihrer fetischisierenden Überhöhung.

2 Robert Kusmirowski, *Unacabine,* 2008, Holzbretter, Sperrholz, Zinnrohre, Öl und Acryl, 396 × 322 × 355 cm, Installationsansicht aus *After Nature* im New Museum of Contemporary Art, New York.

Ein noch stärkerer Fokus auf diese Mechanismen findet sich bei Büchel. In der Arbeit *Spider Hole* (2006) baute der Schweizer Künstler das Erdloch nach, in dem sich Saddam Hussein 2003 über mehrere Wochen versteckt gehalten haben soll (Abb. 3). Über eine kleine Leiter kann der Betrachtende in den originalgroßen Schutzraum hinabsteigen. Der Eingang des staubigen Erdlochs wurde als visueller Beleg für den Fall des ehemaligen Präsidenten des Iraks medial mythologisiert und entwickelte sich zum Symbol seines tatsächlichen politischen Sturzes. Büchel scheint mit seiner Nachbildung eine situative Erfahrung von Geschichte anzubieten. Der Mythos erhält durch die materielle Umsetzung Evidenz für einen historisch gewordenen Ort, der nur über Presseberichte bekannt ist, aber eine hohe symbolische Funktion für die Geschichtsschreibung besitzt.

Die künstlerischen *Period Rooms* arbeiten mit Techniken der Rekonstruktion, der Replik, der Verdoppelung und des Transfers (↗ Verortung und Transfer). Dabei wird durch explizite Referenzen mit der Evokation bedeutender historischer Ereignisse gearbeitet. Die unterschiedlichen Schritte sind höchst ausdifferenziert und durch die aufeinanderfolgenden medialen Wechsel – vom Zeitungsbild zum Nachbau zur Narration – wird eine Umkehrleistung in der Beziehung von Realität und Repräsentation vollzogen: Die Repräsentation wird realer als das, was wir von der Realität wahrnehmen.

3 Christoph Büchel, *Spider Hole,* 2006, Installationsansicht, 300 × 265 × 190 cm, Palais de Tokyo, Paris.

Die beschriebenen künstlerischen Positionen vereinen in sich folglich Fragestellungen zu zwei zeitgenössischen Perspektiven: Die kritische Beleuchtung geschichtsphilosophischer Methoden sowie der Tendenz, dass institutionell aufbereitete Information bereitwillig als Wahrheit rezipiert wird.[16]

Peter J. Schneemann und Barbara Biedermann

Literaturverzeichnis

Jan Assmann, *Das kulturelle Gedächtnis. Schrift, Erinnerung und politische Identität in frühen Hochkulturen (C.H. Beck Kulturwissenschaft),* München 1992.

Jeremy Aynsley, »The Modern Period Room – A Contradiction in Terms?«, in: Penny Sparke u.a. (Hrsg.), *The Modern Period Room. The Construction of the Exhibited Interior 1870 to 1950*, London und New York 2006, S.8–30.

Stephen Bann, »Beyond Fabiola. Henner In and Out of his Nineteenth-Century Context«, in: *Francis Alÿs. Fabiola. An Investigation,* Kat. zur Ausst. *Hispanic Society of America,* hrsg. von Lynne Cooke und Karen Kelly, New York 2008, S. 31–42.

Walter Benjamin, *Das Passagenwerk*, 2 Bde., hrsg. von Rolf Tiedemann, Frankfurt am Main 1983.

Robert Blackson, »Once More … with Feeling. Reenactment in Contemporary Art and Culture«, in: *Art Journal,* 66, 1, 2007, S. 28–40.

Olivia Bristol und Leslie Geddes Brown, *Dolls' Houses. Domestic Life and Architectural Styles in Miniature from the 17th Century to the Present Day,* London 1997.

Julius Bryant, »Museum Period Rooms for the Twenty-first Century. Salvaging Ambition«, in: *Museum Management and Curatorship,* 24, 1, 2009, S. 73–84.

Lynne Cooke, »Fabiola auf Wanderschaft«, in: *Francis Alÿs. Fabiola (Schaulager-Hefte),* hrsg. von der Laurenz-Stiftung / Schaulager Basel, Ausst.-Kat. Haus zum Kirschgarten Basel, Basel 2011, S. 6–21.

Jennifer Crawford, *Period Rooms, Theatres and Anniversaries. The Evocation of Memory in the Display and Interpretation of Material Culture,* Manchester 2003.

Knut Ebeling, »Historischer Raum. Archiv und Erinnerungsort«, in: Stephan Günzel (Hrsg.), *Raum. Ein interdisziplinäres Handbuch,* Stuttgart 2010, S. 121–133.

Charles Esche, »Undomesticating Modernism«, in: *Afterall. A Journal of Art, Context and Inquiry,* 1, 1999, S. 90–96.

Ivan Gaskell, »Costume, Period Rooms, and Donors. Dangerous Liaisons in the Art Museum«, in: *The Antioch Review,* 62, 4, 2004, S. 615–623.

RoseLee Goldberg, »Francis Alÿs. Marking Time«, in: *The Modern Procession,* New York 2004, S. 102.

Robert Hewison, *The Heritage Industry. Britain in a Climate of Decline (A Methuen Paperback),* London 1987.

Keith Jenkins, *Re-Thinking History,* London und New York 1991.

More Real? Art in the Age of Truthiness, hrsg. von Elisabeth Armstrong, Ausst.-Kat. SITE Santa Fe; Minneapolis Institute of Arts Minneapolis, München 2012.

Joanna Mytkowska, »Entzweite Zeit«, in: *Robert Kusmirowski,* Kat. zur Ausst. *Robert Kusmirowski. The Ornaments of Anatomy (Kataloge für junge Künstler,* 106), hrsg. von Yilmaz Dziewior, Kunstverein in Hamburg, Osterfildern-Ruit 2005, S. 16–27.

Andreas Nierhaus und Irene Nierhaus (Hrsg.), *Wohnen zeigen. Modelle und Akteure des Wohnens in Architektur und visueller Kultur (wohnen ± ausstellen,* 1), Bielefeld 2014.

Brian O'Doherty, *In der weißen Zelle. Inside the White Cube,* übers. von Wolfgang Kemp, Berlin 1996 (engl. Originalausgabe: »*Inside the White Cube. The Ideology of the Gallery Space«,* in: *Artforum,* 1976).

Robert Kusmirowski, Kat. zur Ausst. *Robert Kusmirowski. The Ornaments of Anatomy (Kataloge für junge Künstler,* 106), hrsg. von Yilmaz Dziewior, Kunstverein in Hamburg, Osterfildern-Ruit 2005.

Penny Sparke u. a. (Hrsg.), *The Modern Period Room. The Construction of the Exhibited Interior 1870 to 1950,* London und New York 2006.

Barbara Stoeltie, *Rooms to Remember. Interiors Inspired by the Past,* Holbrook, Mass. 1999.

Anmerkungen

1 Bristol / Brown 1997; Esche 1999; Stoeltie 1999; Crawford 2003; Sparke 2006; Bryant 2009.
2 O'Doherty 1996.
3 Aynsley 2006, S. 11; Sparke 2006, S. 7.
4 Ebd.
5 Benjamin 1983, Bd. 2, S. 1041.

6 Ebeling 2010, S. 121.

7 Assmann 1992, S. 40.

8 Aynsley 2006, S. 18.

9 Cooke 2011, S. 9 f. Die Serie wurde bisher an folgenden Orten gezeigt: Curare, Mexico-Stadt (1994); Hispanic Society of America, New York (09.2007–04.2008); Los Angeles County Museum of Art (09.2008–03.2009); National Portrait Gallery, London (05.–09.2005); Abadia de Santo Domingo de Silos, Nordspanien (10.2009–02.2010); Haus zum Kirschgarten, Basel (04.–08.2011).

10 HMB – Museum für Wohnkultur, online 2014, http://www.hmb.ch/ueber-das-museum/vier-ausstellungshaeuser/Museumfuerwohnkultur.html.

11 Cooke 2011, S. 9.

12 Ebd., S. 10–18.

13 Jenkins 1991; siehe dazu auch Blackson 2007.

14 Mytkowska 2005, S. 17.

15 Ebd.

16 Ebeling 2010, S. 124; *More Real? Art in the Age of Truthiness* 2012, S. 6.

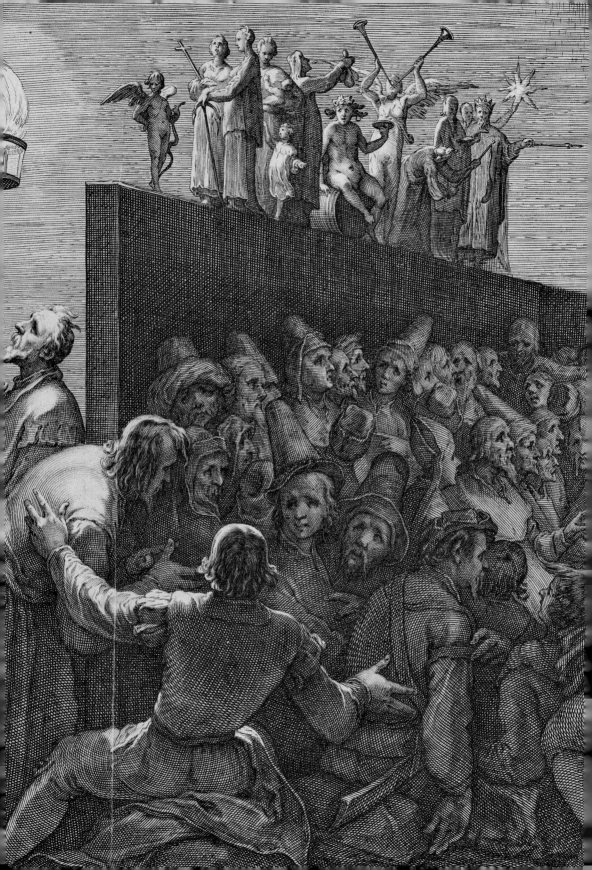

HÖHLE / WELT

Weltabwendung und Welt-Bild-Stiftung

↗ **Gegen-Räume, Lichtraum, Scena, Unterwelt, Zeugen und Erzeugen**
→ Antike, Neuzeit, 20. Jahrhundert
→ Epistemologie der Künste, Imagination, Wahrnehmung und mediale Bedingungen

Es gehört zu den Besonderheiten der europäischen Geistesgeschichte und Gedankenwelt, dass einer der eindrucksvollsten Texte zum Thema der Imagination und der Wirkmächtigkeit von künstlerischer (oder besser künstlicher) Darstellung gleichzeitig auch ein flammendes Plädoyer gegen diese Form der Darstellung zu sein scheint: In *Politeia* imaginiert Platon in seinem berühmten Höhlengleichnis eine Situation gefesselter Menschen, die an der ihnen gegenüberliegenden Wand nur die Schattenbilder der Wirklichkeit sehen. Für Platon ist die Situation Ausdruck der Notwendigkeit, sich aus dieser Lage zu befreien und sich direkt dem Licht selbst zuzuwenden (↗ Lichtraum).

Man hat dieses Gleichnis lange Zeit als Beleg für Platons Theaterfeindschaft gedeutet. Gleichwohl entwirft die Schilderung selbst eine spektakuläre Theaterszene – sowohl in der Beschreibung des Schattenspiels als auch in der Dramaturgie von Befreiung und Rückkehr (↗ Scena). Martin Puchner hat daher zu Recht auf die Theatralität dieser angeblich so theaterfeindlichen Überlegung aufmerksam gemacht.[1]

Eine bildliche Darstellung des Gleichnisses von Jan Saenredram aus dem Jahr 1604 zeigt nicht nur die unterschiedlichen Stadien der Erkenntnis, von denen Platon spricht, sondern er führt mit großer Detailfreude auch die Schattenfiguren beziehungsweise die sie verursachenden Puppen aus (Abb. 1).[2] Betrachtet man die kleine Schar genauer, so erstaunt die »bunte Mischung«, die uns hier entgegentritt: In der Mitte, weinlaubumkränzt ein Dionysos auf einem Fass, rechts neben ihm eine geflügelte Gestalt mit einer doppelten Posaune, daneben wiederum vier Gestalten, von denen eine sichtlich eine Krone trägt, während am rechten Rand ein Stern (erkennbar an einem Stock befestigt) zu sehen ist. Auf der anderen Seite des bocksfüßigen Dionysos findet sich eine eher unbestimmte Schar von Gestalten, von denen die beiden äußeren Gestalten gen Himmel blicken und ein Kreuz in den Händen halten, während am linken Rand der Szene ein kleiner geflügelter Cupido steht. An der gegenüberliegenden Wand aber sehen wir, wie sich die Gestalten zu klareren und für uns erkennbaren Szenerien zusammenfügen – der Engel und die Heiligen Drei Könige lassen die Ikonografie von Weihnachten erscheinen, während durch den Bildrand die weitere Ausgestaltung unserer Imagination überlassen wird.

Während Saenredram im Bildaufbau der dreistufigen Erkenntnisfolge Platons treu bleibt, fällt doch die prominente Ausgestaltung der Schattenspielszene ins Auge, die die Aufmerksam-

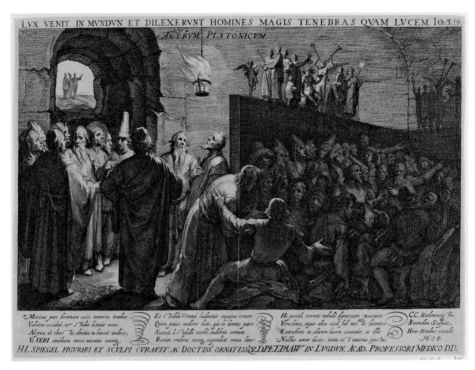

1 Jan Saendredam nach Cornelis van Haarlem, *Die platonische Höhle,* 1604, Kupferstich, 46,4 × 29,4 cm, Rijksmuseum, Amsterdam, Inv.-Nr. RP-P-1887-A-11925.

keit des Betrachters bindet. So bringt die bildliche Ausgestaltung jene innere Spannung von Platons Gleichnis zum Ausdruck, die künstlerische Darstellung zwar gegenüber der reinen Erkenntnis zu verwerfen, ihr aber doch auch eine hohe Sinnlichkeit zuzusprechen.

Der Philosoph Hans Blumenberg hat in seiner Studie *Höhlenausgänge* (1989) Platons Überlegungen eine diametral entgegengesetzte Lesart der Höhle gegenübergestellt: Ausgehend von der in der Philosophischen Anthropologie vorformulierten These vom Menschen als »Mängelwesen«[3] ist für Blumenberg die Höhle in der Entwicklungsgeschichte des Menschen jener Raum, der überhaupt erst die Möglichkeit von Kultur durch die Dispensierung des Darwin'schen »survival of the fittest« bietet (↗ Unterwelt, Zeugen und Erzeugen):

> »Kultur besteht darin, daß die Natur es sich leisten kann oder zuzulaßen gezwungen wird, ihr selektives Verhalten zugunsten der physisch und reproduktiv Tüchtigsten zurückzunehmen, einzuschränken, auszusetzen und durch abschirmende Empfindungen neuer Art: Wertempfindungen, Vergnügen, Genuß, überbieten zu lassen. Ohne den Schutz für die Mitesser, ohne den Schonraum der Höhle und die Macht der Mütter in der Höhle wäre die Entstehung der kulturell typischen Figuren in der Menschheitsgeschichte undenkbar.«[4]

So wird der Schutzraum der Höhle in Blumenbergs Lesart zu einem Möglichkeitsraum: »Wir müssen daran erinnern, daß nach dem Verlassen des Waldes die Lebensteilung in Höhle und freie Wildbahn eintritt. Der geschlossene Raum erlaubt, was der offene verwehrt: die Herrschaft eines Wunsches, der Magie, der Illusion, die Vorbereitung der Wirkung durch den Gedanken.«[5]

Blumenberg orientiert sich hier an Hans Jonas, dessen Überlegungen zum *homo pictor*, dem Menschen als bildermachendem Wesen, ebenfalls mit einem fiktiven Gang in die Höhle beginnen: Jonas imaginiert in seinem Versuch einer Bestimmung der *conditio humana* Forscher, die eine mit Bildern ausgestattete Höhle betreten. Er bezieht sich explizit auf die Malereien aus Altamira, die einen Blick in jene historisch nicht denkbare Vorgeschichte des Menschen erlauben. Für Jonas sedimentiert sich in der Fertigkeit und Möglichkeit, Bilder zu erzeugen, die keiner unmittelbaren Nützlichkeit entspringen, eine zentrale Eigenschaft des Menschen, der sich eben nicht in seinen biologischen Zwecken erschöpft.[6] Für Jonas wird das Höhlenbild zum materiellen Ausdruck der Freiheit des Menschen: der Freiheit gegenüber dem unmittelbaren Augenblick, der vom Menschen eben nicht instinktiv bewältigt werden kann, sondern im nachträglichen (oder auch prospektiven) Bild seinen Ausdruck findet. Diese Freiheit aber fordert zwei konstitutive Fähigkeiten: zum einen die Fertigkeit des Menschen, ein Bild überhaupt materiell herzustellen, zum anderen die Fertigkeit, sein inneres Bild durch den äußeren Ausdruck zu einem sozialen Faktum werden zu lassen, das zirkulieren und kommuniziert werden kann.

> »So nach außen gesetzt bietet das Bild der Zeit wirksameren Trotz als in seiner prekären inneren Bewahrung. Was dem Fluß der Dinge abgewonnen war, wurde dort dem Fluß des Ich anvertraut. Wieder nach außen versetzt verharrt es in sich selbst, in seiner Anwesenheit unabhängig von den Stimmungen und Reizen, die die Arbeit des Gedächtnisses mitbestimmen. In der äußeren Darstellung ist ferner das Bild mitteilbar geworden, der gemeinsame Besitz aller, die es anschauen. Es ist eine Objektivierung individueller Wahrnehmung, vergleichbar derjenigen, die in verbaler Beschreibung vollbracht wird.«[7]

Blumenberg wiederum nimmt diese Bestimmung des *homo pictor* auf, um auf die dialektische Spannung von Höhle und Welt hinzuweisen: »Der *homo pictor* ist nicht nur der Erzeuger von Höhlenbildern für magische Jagdpraktiken, sondern das mit der Projektion von Bildern den Verlässlichkeitsmangel seiner Welt überspielende Wesen.«[8] Der »Verlässlichkeitsmangel der Welt« ist spiegelbildlich zum Möglichkeitsraum der Höhle zu sehen, der eben die rein biologischen Gesetzmäßigkeiten eines Rechts des Stärkeren dispensiert (↗ Gegen-Räume). Die Höhle allein aber, so Blumenberg, ist zum Überleben nicht hinreichend: »Das Dilemma der Höhle ist, daß sich zwar in ihr leben, nicht aber der Lebensunterhalt finden läßt. Das Leben in der Höhle wird versorgt durch das Verlassen der Höhle [...].«[9] Höhle und Welt – mit ihren je unterschiedlichen Möglichkeiten und Anforderungen – können also nicht einfach als Gegensätze, sondern müssen als dialektisch verschränkte Aspekte des Menschseins gedeutet werden: »So wird die Höhle Stützpunkt für die Bewältigung der Wirklichkeit im *Vorgriff* auf deren Horizonte.«[10]

Im Gegensatz zum Tier, dessen instinktives Verhältnis zur Umwelt ihm ein selbstverständliches, »natürliches«, das heißt unhinterfragtes, aber auch unhinterfragbares Verhältnis zu seiner Umgebung bietet, ist der Mensch durch eine ständige Störung zur Positionierung aufgefordert: »Wenn der Mensch in einer völlig konstanten Umwelt leben könnte, die ihm weder Überraschungen noch Mangellagen anböte, wäre Neugierde ein ganz unverständliches und lebenswidriges Verhalten. Sie ist angemessene Verhaltensweise in einer Wirklichkeit, in der eine Grenze, ein Horizont auch immer mit Ungewißheit belastet sind und deren gedankliche oder reelle Überschreitung den Sinn haben, die Ungewißheit zu vermindern, die Auslieferung an Überraschung und Gefährdung herabzusetzen, die von dort herüberkommen könnte.«[11] Das »Bildermachen«, das an die Bedingung der Höhle geknüpft, aber auf die Welt bezogen ist, liest sich so als ein existenziell notwendiger Vorgang der Welt-Ordnung; während Platon die Bilder als »Schein« und Trug gegenüber der reinen Wirklichkeit verwirft, begreift die Philosophische Anthropologie im Licht von Jonas und Blumenberg sie als unverzichtbare Elemente einer Orientierung des Menschen, die ihm eben nicht durch Instinkt vorgegeben ist. Die beiden fiktiven Orte von Höhle und Welt markieren dabei die Spannung der menschlichen Existenz.

Die von Jonas und Blumenberg avisierte Urszene der Höhle ist dabei keineswegs als eine »reale«, phylogenetische Deutung zu verstehen, wie Blumenberg selbst einräumt, sondern als eine Denkfigur, die sich wiederum als zentrale Achse in ihren je unterschiedlichen kulturellen und historischen Weiterungen beobachten lässt.[12] So thematisiert William Shakespeare etwa im Prolog zu *Henry V* – in einer historischen Situation, in der die *scena* auch eine bauliche Entsprechung gefunden hat – das Spannungsverhältnis zwischen dem Raum der Darstellung und dem Dargestellten: »But pardon, gentles all, / The flat unraisèd spirits that hath dared / On this unworthy scaffold to bring forth / So great an object. Can this cock-pit hold / The vasty fields of France? Or may we cram / Within this wooden O the very casques / That did affright the air at Agincourt?«[13] Shakespeare etabliert hier eine metatheatrale Ebene – programmatisch das folgende Spiel umrahmend –, die das Spannungsverhältnis von »Höhle«, im Sinne des abgeschlossenen Raumes, und Welt thematisiert.

Shakespeares Prolog thematisiert nicht allein die Bedingungen seiner künstlerischen Darstellung, sondern verweist auch explizit auf die aktive Mitwirkung des Publikums in diesem Akt kollektiver Imagination: »Piece out our imperfections with your thoughts«[14]. Hierbei handelt es sich nicht allein um eine abstrakte künstlerische Erklärung oder um eine bloße *captatio benevolentiae*; vielmehr steckt Shakespeare das Verhältnis wechselseitiger Bedingtheit so ab, dass der entscheidende Bezug auf die Welt (als narrativ zu ordnendes Chaos) erkennbar wird.

Während sich Shakespeare mit seinem Prolog innerhalb eines ansonsten ungebrochenen Systems bewegt, hat Johann Wolfgang von Goethe in *Faust I* das Verhältnis von Höhle und Welt in eine komplexe *mise en abyme* gesetzt: Schon das Wechselspiel von *Vorspiel auf dem Theater* und *Prolog im Himmel* unterstreicht die Künstlichkeit beziehungsweise den ästhetisch-konstruierten Charakter der Fabel. Im Horizont der hier verfolgten Fragestellung liest es sich schon programmatisch, wenn es in der *Zueignung* heißt: »Ihr naht euch wieder, schwankende Gestalten, / [...]. Ihr bringt mit euch die Bilder froher Tage, / Und manche liebe Schatten steigen auf; [...].«[15]

Die eigentliche Fabel lässt sich zu Beginn als eine konsequente Auseinandersetzung mit dem Verhältnis von Höhle und Welt lesen, wenn es schon in der Regieanweisung heißt: »In einem hochgewölbten, engen gotischen Zimmer[.]«[16] Konsequent thematisiert Faust selbst die Differenz von Welt und seiner »Höhle«: »Weh! Steck ich in dem Kerker noch? / Verfluchtes, dumpfes Mauerloch, / Wo selbst das liebe Himmelslicht / Trüb durch gemalte Scheiben bricht! / Beschränkt von diesem Bücherhaut, / […] Das ist Deine Welt! das heißt eine Welt!«[17] Die hier sich andeutende Krise einer als Beschränkung erlebten Differenz von Höhle und Welt steigert sich durch die Beschwörung des Erdgeists noch hin zu einer existenziellen Verzweiflung. Ausdrücklich wird hier die Differenz zwischen Erkenntnis (man könnte auch Imagination sagen) und unmittelbarer Welterkenntnis ausbuchstabiert:

> »*Geist*. In Lebensfluten, im Ratensturm
> Wall' ich auf und ab,
> Webe hin und her!
> Geburt und Grab,
> Ein ewiges Meer,
> Ein wechselnd Weben,
> Ein glühend Leben,
> So schaff' ich am sausenden Webstuhl der Zeit
> Und wirke der Gottheit lebendiges Kleid.
> *Faust*. Der du die weite Welt umschweifst,
> Geschäftiger Geist, wie nah fühl' ich mich dir!
> *Geist*. Du gleichst dem Geist, den du begreifst,
> Nicht mir!«[18]

Die von Goethe erfundene Figur des Erdgeists, die sich nicht völlig in die durch den *Prolog im Himmel* gestifteten Rahmen einbinden lässt, markiert die Entgrenzung der »Höhle« hin zu einer Ebene der Realität, die Fausts Drang und Erkenntnisvermögen in einem ontologischen Sinne übersteigt. Dies löst bei Faust eine Krise aus, die ihn beinahe bis zum Selbstmord treibt; ein Gedanke, der allein durch das akustische Eindringen der Welt vertrieben wird.[19] Auch verwindet Goethe zwei Ebenen des »Außen«, indem er, neben dem Glockengeläut, dem »Chor der Engel« den »Chor der Weiber« zur Seite stellt. Man kann in dieser kurzen Folge durchaus einen Verweis auf den *Quem-queritis*-Tropus der Osterliturgie sehen und damit eine weitere Steigerung der selbstreferentiellen Verweisstruktur. Goethe entwirft hier eine komplexe Struktur des Innen und Außen: Zwar führt der legendäre Osterspaziergang aus der »Höhle« des Studierzimmers in das Außen der frühlingshaften Natur, die aber gleichzeitig wieder als metaphorischer Vollzug der österlichen Botschaft der Befreiung vom Tode gelesen werden kann: »Vom Eise befreit sind Strom und Bäche / Durch des Frühlings holden, belebenden Blick[.]«[20] Die Auferstehung der Natur spiegelt sich in der bereits als Topos etablierten Auferstehung Christi. Welt und Höhlenbild bleiben in enger Umklammerung. Fritz Erler hat 1909 für das Münchener Künstlertheater für

2 Fritz Erler, *Entwurf zum Prolog im Himmel (Faust I),* 1909, Aquarell auf Papier, Münchener Künstlertheater, Theaterwissenschaftliche Sammlung Universität zu Köln, Inv.-Nr. 2522.

den *Faust* ein Bühnenbild geschaffen, das diese Verklammerung in besonderer Weise zum Ausdruck bringt (Abb. 2): Das Künstlertheater selbst, eingeweiht 1908, war eine Experimentierbühne, die sich durch eine extrem flache *scena* auszeichnete, die noch dazu durch ein inneres Portal wie ein Bild gerahmt wurde. Erlers Entwurf für den »Prolog im Himmel« übersetzt die überirdische Szene in ein Meer von gelber Farbe, vor der die Engel als Relief sich kaum abheben. Georg Fuchs, Spiritus Rector des Unternehmens, beschreibt die programmatische Dimension des verkürzten Bühnenraums, der eben nicht auf eine Illusionswirkung ziele, sondern auf die »schöpferische Kraft des Auges«.[21] Es gelte, die Malerei wieder in ihre Rechte einzusetzen und nicht mehr nur als Täuschungstechnik zu verstehen: »Wir haben die Malerei als echte Kunst der zeichnerisch und koloristisch belebten Fläche wieder auf der Bühne zu Ehren bringen dürfen. Ihr ist sogar bei der Charakterisierung der Schauplätze oft die Hauptaufgabe zugefallen, indem sie in monumental vereinfachter Weise den Hintergrund abschließt, wirklich flächenmäßig abschließt: ganz Architektur und doch ganz Fläche.«[22] Erler – so könnte man im Kontext der hier ausgeführten Überlegungen schlussfolgern – weitet die Höhle durch die Mittel der Malerei, bis sie sich tatsächlich auch bis zum Abstraktraum des Himmels formt.

3 Alfred Roller, *Bühnenbildmodell zu Faust I,* 1909, Berlin, Deutsches Theater, Theaterwissen-schaftliche Sammlung Universität zu Köln, Inv.-Nr. M73.

Alfred Roller hingegen hat für Max Reinhardt diese räumliche Spannung von Höhle und Welt 1911 tatsächlich in eine Weltmetapher übersetzt, indem er eine Drehbühne konstruiert hat, die im Möglichkeitsraum der *scena* den gesamten Kosmos der Fabel umspannt (Abb. 3). Dabei geht es weniger um eine realistische Abbildung als um einen Mechanismus der *scena*, der die von Goethe etablierte Metaebene weiterträgt. Denn die Mechanik der offen gezeigten Drehbühne präsentiert alle Handlungsorte, allerdings in mechanisch erzeugter Übergängigkeit: Die Figuren wandeln von einem Handlungsort zum nächsten – so entsteht vor den Augen des Publikums ein geschlossener Erzähl-Raum. Die Geschlossenheit aber wird durch den Drehme-chanismus der Bühne erzeugt, die einen Effekt erzeugt, den wir heute als filmisch begreifen würden.

Goethes Drama selbst – basierend auf dem Faustbuch, Marlowes *Doctor Faustus* sowie einem populären Puppenspiel – ist ein Spielplatz, der eine metatheatrale und metamediale *mise en abyme* überhaupt erst ermöglicht. Platons Misstrauen gegen die lügnerischen Bilder stellen die unterschiedlichen Aneignungen des *Faust* ein Weltbild gegenüber, dessen Wahrheit nicht in der Darstellung selbst, sondern im Angebot an das Publikum liegt. So reklamiert Goethe in iro-

nischer Weise die Erkenntnisfähigkeit jener sich nahenden Schatten für sein Welt-Spiel, die Platon zu verwerfen schien.

Peter W. Marx

Literaturverzeichnis

Hans Blumenberg, *Arbeit am Mythos,* Frankfurt am Main 1996a.

Hans Blumenberg, *Höhlenausgänge,* Frankfurt am Main 1996b.

Hans Blumenberg, *Theorie der Lebenswelt,* Berlin 2010.

Horst Bredekamp, »Kunstkammer, Spielpalast, Schattentheater. Drei Denkorte von Gottfried Wilhelm Leibniz«, in: *Kunstkammer, Laboratorium, Bühne: Schauplätze des Wissens im 17. Jahrhundert,* hrsg. von Helmar Schramm u. a., Berlin 2003, S. 265–281.

Georg Fuchs, *Die Revolution des Theaters. Ergebnisse aus dem Münchener Künstler-Theater,* Leipzig und München 1909.

Johann Wolfgang von Goethe, *Faust. Der Tragödie erster und zweiter Teil. Urfaust,* hrsg. und kommentiert von Erich Trunz, München 1989.

Hans Jonas, »Homo Pictor und die Differentia des Menschen«, in: *Zeitschrift für philosophische Forschung,* 15, 2, 1961, S. 161–76.

Martin Puchner, *The Drama of Ideas. Platonic Provocations in Theater and Philosophy,* Oxford und New York 2010.

William Shakespeare, »Henry V.«, in: *The Oxford Shakespeare. The Complete Works,* hrsg. und kommentiert von John Jowett u. a., 2. Aufl., Oxford 2005, S. 595–625.

Anmerkungen

 1 Puchner 2010, S. 5 f.
 2 Bredekamp 2003, S. 271 f.
 3 Blumenberg 2010, S. 66.
 4 Blumenberg 1996b, S. 32.
 5 Blumenberg 1996a, S. 14.
 6 Jonas 1961, S. 162.
 7 Ebd., S. 173.
 8 Blumenberg 1996a, S. 14.
 9 Blumenberg 1996b, S. 29.
10 Ebd., S. 36.
11 Blumenberg 2010, S. 54.
12 Blumenberg 1996b, S. 34.
13 Shakespeare 2005, S. 597.
14 Ebd., S. 597.
15 Von Goethe 1989, S. 9.
16 Ebd., S. 20.
17 Ebd., S. 21.

18 Ebd., S. 24.
19 Ebd., S. 29.
20 Ebd., S. 35.
21 Fuchs 1909, S. 117.
22 Ebd., S. 121.

KAPELLE

Der Sakralraum als Ort religiöser Subjektivierung

↗ **Eremitage / Einsiedelei, Realraum versus Illusionsraum, Schwellenraum**
→ 15.–17. Jahrhundert
→ Affekt, Einsamkeit / Rückzug, Geistliche Übungen, Landschaft, Präsenzerzeugung, Selbst / Subjekt, Selbstformation, Technologien des Selbst

Mit dem Aufkommen des Stiftungswesens im Mittelalter wurden private Kapellen zum festen Bestandteil des kirchlichen Sakralbaus.[1] Ihre kirchenrechtliche und liturgische Sonderstellung entsprach der räumlichen und atmosphärischen Segmentierung, welche die Kapelle vom eigentlichen Kirchenraum abgrenzte und sie als »privaten« Raum kennzeichnete. Ihre künstlerische Ausgestaltung musste daher den Wünschen des Stifters genügen – ohne dabei die liturgischen Bedürfnisse zu vernachlässigen – und avancierte zu einer der wichtigsten Formen der Kunstpatronage. Im Rahmen der katholischen Reform befasste sich erstmals Carlo Borromeo in seinen *Instructiones fabricae et supellectilis ecclesiasticae* (1577) detailliert mit Fragen zur Ausstattung von Familienkapellen. Seine umfangreichen Ausführungen zur Form standen dabei im scharfen Gegensatz zu den fehlenden Überlegungen zur Funktion der Kapellen.[2] Diese funktionale Unbestimmtheit ermöglicht es im Sinne Michel de Certeaus, den Raum der Kapelle in Abhängigkeit von spezifischen Praktiken zu beschreiben. Nach de Certeau ist der Raum ein »Ort, mit dem man etwas macht«.[3] Als solcher »praktisch behandelter Ort« kann die Kapelle als Ort der Liturgie, des Totengedächtnisses oder der sozialen Repräsentation definiert werden.[4]

Im Zuge des *spatial turn* fokussieren neue methodische Ansätze auf den Raum als primären Bezugsrahmen der Selbstformung und Subjektkonstitution. Diese Ansätze zeigen nach David W. Sabean und Malina Stefanovska, »how space and place play a fundamental role in producing the self, framing it, situating it, and giving it concrete expression«.[5] Es war besonders die Gebetspraxis, die für die spirituelle Selbstformung verantwortlich zeichnete und die eng mit den Fragen nach »der Form des Subjekts« und »der sozial-kulturellen (Selbst-)Modellierung des Menschen zum Subjekt« verbunden war.[6] War das private Gebet lange Zeit an die gemeinschaftliche Liturgie gebunden, erfolgte um 1300 eine allmähliche Hinwendung zu Andachtsformen, welche die individuelle Gotteserfahrung des Gläubigen in den Mittelpunkt rückten.[7] Das Bedürfnis nach religiöser Einsamkeit und einem Gespräch mit Gott allein machten den Kirchenraum, wie noch Franz von Sales in seiner *Einführung in das fromme Leben* (1609) betonte, zu einem bevorzugten Ort für Gebet und Meditation.[8]

Die Gebetspraxis ermöglichte es, die eigene Seele gemäß Genesis 1,26 (»Dann sprach Gott: Lasst uns Menschen machen als unser Abbild, uns ähnlich«) umzubilden, umzugestalten

und zu reformieren. So hob der Jesuit Alfonso Rodriguez in seinem Werk *Übung der christlichen Vollkommenheit und Tugend* (1609) die Bedeutung des Gebets gerade für die Selbsttransformation hervor. Denn durch das Gebet »erlangt das menschliche Herz einen wahren Adel, es schwingt sich über alle irdischen Dingen empor, es wird geistig und heilig und gewissermaßen in Gott verwandelt«.[9] Eine solche auf eine Selbstvervollkommnung des Individuums zielende Gebetspraxis entspricht Michel Foucaults Definition einer Selbsttechnologie – einer auf das Selbst gerichteten Praxis, die es dem Einzelnen ermöglicht, »eine Reihe von Operationen an seinem Körper oder seiner Seele, seinem Denken, seinem Verhalten und seiner Existenzweise vorzunehmen, mit dem Ziel, sich so zu verändern, dass er einen gewissen Zustand des Glücks, der Reinheit, der Weisheit, der Vollkommenheit oder der Unsterblichkeit erlangt«.[10]

In diesem Sinne versteht der vorliegende Beitrag die Kapelle als ein wesentliches Instrument der spirituellen Selbstformung, der Selbstsorge und der moralischen Subjektkonstitution. Als architektonisch, liturgisch und rechtlich abgesondertes Raumsegment innerhalb der Kirche war sie als »einsamer Ort« *(locus solitudinis)* für Gebet und Meditation geradezu prädestiniert.[11] Im Folgenden werden anhand von drei Fallbeispielen zentrale Aspekte spiritueller Selbstformation in der Frühen Neuzeit aufgezeigt. Sie veranschaulichen, wie die Praxis im und mit dem Raum religiöse Subjekte generierte.

Affektion

Niccolò dell'Arcas *Beweinung Christi* (1463–1490) in der Kirche Santa Maria della Vita in Bologna besteht aus sieben lebensgroßen Terrakottafiguren, die sich um den aufgebahrten Christus gruppieren (Abb. 1). Die extrem gesteigerte Dramatik sowie das erschütternde Pathos besonders der drei Marien verliehen der Gruppe eine singuläre Stellung.[12] Hundert Jahre später erhob der Bologneser Erzbischof Gabriele Paleotti in seinem *Discorso intorno alle imagini sacre e profane* (1582) die affektive Stimulierung des Betrachters durch »imagini fatte al vivo«, also lebensähnlich gestaltete Bilder, zum obersten Ziel sakraler Kunst.[13] Es ist bezeichnend, dass eben jener Paleotti 1584 eine dell'Arca ähnliche Beweinung von Alfonso Lombardi in die Krypta der Bologneser Kathedrale versetzen ließ, die zudem mit monochromen Wandbildern von Asketen und Asketinnen ausgeschmückt wurde.[14]

Die Darstellung der Affekte bei dell'Arca war jedoch nicht voraussetzungslos, sondern konnte an theologische Überlegungen anknüpfen. Thomas von Aquin und Bonaventura hatten sie im Kontext des sakralen Bildgebrauchs thematisiert. Zugleich fanden sie durch die spätmittelalterlichen Passionsbetrachtungen Eingang in die Frömmigkeitspraxis.[15] So wurde die Beweinung Christi in den einflussreichen, lange Bonaventura zugeschriebenen *Meditationes Vitae Christi* (1346–1360) aus der Perspektive Mariens als verstörendes Ereignis geschildert, das von heftigen Tränen, Jammer und Klagegeschrei begleitet wurde.[16] Die innere Zerrissenheit Mariens hat dell'Arca nicht nur mimisch eindrücklich festgehalten, auch ihr Gewand wird durch die innere Dramatik und Erregung massiv in Wallung versetzt.[17] Die Gestaltung der Gruppe als lebens-

1 Niccolò dell'Arca, *Die Beweinung Christi,* 1463–1490, Terrakotta mit Spuren von Polychromie, Maße unbekannt, Santa Maria della Vita, Bologna.

große, vollplastische Ganzfiguren verstärkte die affektive Wirkung zusätzlich. Zudem musste sie durch ihre ursprüngliche farbige Fassung ähnlich realistische Effekte erzielt haben wie später die Kapellen der norditalienischen *Sacri Monti* (↗ Realraum versus Illusionsraum).[18]

Dass dell'Arcas Gruppe im Licht dieser Meditationspraktiken betrachtet werden muss, legen entsprechende Quellen nahe. Diese benannten bis ins 17. Jahrhundert hinein niemals die Beweinungsgruppe selbst, sondern verwiesen stets auf den Raum des Aufstellungsortes. Seine Bezeichnung als Grab *(sepolcro)* stellte ihn in die zu dieser Zeit populäre Tradition der Nachbildungen der Heilig-Grab-Kapelle in Jerusalem.[19] Im Rahmen einer geistigen Pilgerfahrt verlebendigte der Betrachter die Gruppe um den toten Christus in der eigenen Imagination. Er war so unmittelbar in die dramatische Handlung involviert und vollzog meditativ seine Selbstaffektion. Wie rezeptionsgeschichtliche Zeugnisse belegen, äußerte sich eine erfolgreiche Affektübertragung in einem körperlichen Mitleiden *(compassio),* das sich sichtbar in Tränen manifestierte.[20] Der mit der Beweinung Christi verbundene Affekt der Zerknirschung des Herzens *(contritio cordis)* sollte die Abscheu über das vergangene sündhafte Leben hervorrufen und den Betrachter zu Umkehr und Buße drängen. Die Transformation in einen »affektiven Raum« machte die Kapelle so zum Ort einer Umgestaltung der eigenen Seele *(reformatio animae).*[21]

Rückzug

Die zwischen 1524 und 1527 entstandenen Landschaftsbilder Polidoro da Caravaggios an den Seitenwänden der Kapelle des Dominikanerpriors Fra Mariano del Piombo in San Silvestro al Quirinale in Rom gelten als früheste monumentale Landschaftsdarstellungen in einem Kirchenraum.[22] Sie enthalten Episoden aus dem Leben der heiligen Katharina von Siena, einer der einflussreichsten Persönlichkeiten der Ordensgeschichte, und der heiligen Maria Magdalena, der exemplarischen Büßerin (Abb. 2). Ihre Gegenüberstellung verweist auf eine dominikanische Bildthematik, die ganz im Zeichen der spirituellen Selbstformation stand.[23] Demnach diente das asketische Leben Maria Magdalenas in der Einsamkeit Südfrankreichs Katharina als Vorbild, um ihr eigenes Leben zu reformieren und es auf die Kontemplation himmlischer Dinge auszurichten.[24]

In diesen Gemälden wird die Natur zum primären Bedeutungsträger aufgewertet und kann so als symbolisch aufgeladener Ort des Rückzugs verstanden werden (↗ Eremitage / Ein-

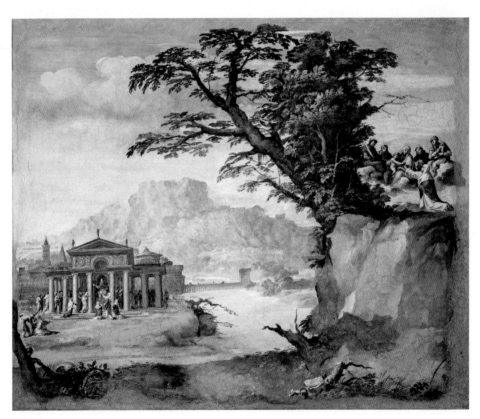

2 Polidoro da Caravaggio, *Landschaft mit Szenen aus dem Leben der Hl. Katharina von Siena*, 1524–1527, Fresko, 205 × 170 cm, Kapelle des Fra Mariano Fetti, San Silvestro al Quirinale, Rom.

siedelei). Die Gartenpavillons in den Bildern verschmelzen durch Loggien und offene Wandel-
gänge aufs engste mit der sie umgebenden Natur. Sie erinnern damit an Plinius' Beschreibung
einer *diaeta,* die auch den zeitgenössischen Villenbau inspiriert hatte.[25] Dass er diese *diaeta* mit
der Idee des Rückzugs aus der Stadt verbunden hatte, war auch für die »abgeschiedene« Lage der
Kirche von Bedeutung, galt doch der Quirinalshügel als bevorzugter Ort römischer *villeggiatura.*
Plinius war es auch, der den Anblick der Natur mit einem gemalten Landschaftsbild verglich.[26]

Die Idee des Rückzugs hatte das Leben der beiden heiligen Frauen in entscheidender
Weise geprägt, wenn auch in unterschiedlicher Form. Während Maria Magdalena in der Abge-
schiedenheit eines Felsenmassivs ein Büßerleben geführte hatte, schuf sich Katharina von Siena
eine »innere Zelle«, wo sie sich jederzeit in die Einsamkeit der Seele zurückziehen konnte.[27] Die
Übung des Rückzugs in die eigene Seele reichte bis in die Antike zurück. Marc Aurel verwarf in
den *Selbstbetrachtungen* den Rückzug in die Natur und schlug stattdessen eine spirituelle
Anachorese in sich selbst vor.[28] Ein solches »inneres Exil« entwarf auch Petrarca in *De vita solita-
ria.*[29] Wie bereits Plinius kontrastierte er das geschäftige Leben der Stadt mit der Einsamkeit der
Natur, die für ein kontemplatives Leben, sei es in dichterischer, philosophischer oder religiöser
Form, notwendig war: »Die Abgeschiedenheit ist heilig, einfach, unverdorben und die wahrhaft
reinste von allen menschlichen Lebensbedingungen.«[30] Besonders in der eremitischen Lebens-
form sah er ein paradigmatisches Modell der Natureinsamkeit. Folglich verwiesen die monu-
mentalen Landschaften auf die real gelebte Anachorese (bei Maria Magdalena) und zugleich
auch auf die spirituelle Anachorese (bei Katharina von Siena), die das eremitische Ideal für das
dominikanische Ordensleben aktualisierte und legitimierte.

Präsenz

Die Cappella della Natività im Gesù, der Mutterkirche der Jesuiten in Rom, erreicht durch eine
Reihe von Kunstgriffen eine bis dahin unbekannte Verdichtung der Bildpräsenz im Raum. Eine
solche Form der Präsenzerzeugung war unauflöslich mit den spirituellen Grundlagen des Ordens
verbunden. Heinrich Pfeiffer sah in der Zusammenstellung des Raumes aus den *Geistlichen
Übungen* des Ordensgründers Ignatius von Loyola (1548) die Voraussetzung für die illusionisti-
sche Raumgestaltung eines Andrea Pozzo.[31] Die Wechselwirkung zwischen mentalen und mate-
riellen Räumen ist jedoch schon zum Zeitpunkt der Ausstattungsarbeiten der Gesù-Kapellen
nachweisbar. So stellte Diego Miró in seinem Direktoriumsentwurf von 1581 einen deutlichen
Bezug zum Realraum her: »In der Zusammenstellung des Raumes vergegenwärtigt man sich
gleichsam den Ort, wo das Geschehen stattfand, oder einen anderen Ort. [...] Man kann sich
auch vorstellen, dass all jene Dinge auf ähnliche Weise an dem Ort präsent sind, an dem man
sich gerade aufhält. Diese letzte Weise ist zu bevorzugen.«[32]

Eine vergegenwärtigende Bildpraxis kann besonders gut im räumlichen Kontext umge-
setzt werden, da der Raum die leibliche Erfahrung des Betrachters mitberücksichtigt. Die Jesui-
ten nutzten die sich daraus ergebenden künstlerischen Möglichkeiten systematisch, um Bild-

3 Niccolò Circignani, *Prophet David,* 1584, Fresko, Maße unbekannt, Detail des Kuppelpendentifs der Cappella della Natività, Il Gesù, Rom.

raum und Betrachterwirklichkeit einander anzugleichen und ineinander zu verschränken. Mit der bewussten Verunklärung der ästhetischen Grenze verlor die bildliche Darstellung ihren Charakter der Repräsentation und gewann stattdessen eine aktuale, lebensähnliche Präsenz.[33]

In der Kapelle wurde durch drei bildkünstlerische Strategien eine gesteigerte Bildpräsenz im Raum realisiert, welche die Geburt Christi zu einem imaginativ nachvollziehbaren Selbsterlebnis verlebendigten. Zunächst verdichteten sich Niccolò Circignanis *Engelsglorie* und Hans von Aachens (heute verlorene) *Geburt Christi* durch eine narrative Verräumlichung des Handlungsgeschehens auf einen einzigen Handlungsmoment.[34] Die bildnerische Ausstattung des Raumes orientiert sich am aristotelischen Postulat der Einheit der Handlung und erleichtert dadurch die Aktualisierung und den persönlichen Nachvollzug der dargestellten Handlung. Dieser wurde durch die eigentümliche Setzung der Rückenfiguren Hans von Aachens in einen Schwellenraum weiter forciert (↗ Schwellenraum). Sie übernahmen als Augenzeugen die rhetorische Funktion des Vor-Augen-Stellens *(ante oculos ponere)* und waren zugleich inhaltlich motiviert. Im Sinne der *Geistlichen Übungen* stellten sie dem Betrachter ein Angebot zur imaginativen Partizipation bereit.[35] Schließlich wurde die Bildpräsenz durch eine materielle Verunklärung weiter gesteigert. So treten die gemalten Propheten der Kuppelpendentifs über ihre ausgeprägte Reliefwirkung in eine unmittelbare Beziehung zum Betrachterraum. Die Putten und Fruchtgirlanden dagegen wurden in Grisaille ausgeführt, fingieren also reliefierte Skulptur, die sich realiter im stuckierten

Cherubim in der Mittelachse des Raumes materialisiert (Abb. 3). Die auf diese Weise bewirkte Verunsicherung des Betrachters bezüglich des Material- und damit des Darstellungscharakters erfasste auch die Prophetenfiguren, die durch ihre Farbigkeit – im Gegensatz zu den körperlichen, gleichwohl leblosen plastischen Elementen – eine lebendige ästhetische Präsenz erzeugten.[36]

Kennzeichnend für einen affektiven oder vergegenwärtigenden Raum war der direkte Zusammenhang zwischen dem gebauten, künstlerisch ausgestalteten Innenraum und einer durch Gebetspraktiken geformten seelischen Innenwelt. Dieser Zusammenhang war im 17. Jahrhundert vor allem für die Ordenskirchen von Bedeutung, deren Kapellenausstattungen nun nicht mehr der Willkür der Stifter überlassen wurde, sondern einem einheitlichen und umfassenden Programm folgen mussten.[37] Gerade für Ordensangehörige wurde die Kapelle zu einem idealen Ort der spirituellen Selbstformation und der religiösen Subjektivierung.

<div align="right">Steffen Zierholz</div>

Literaturverzeichnis

Leon Battista Alberti, *Opere volgari,* Bd. 3: *Della pittura (Scrittori d'Italia,* 254), hrsg. von Cecil Grayson, Bari 1973.

Fabio Barry, »»Pray to thy Father which is in secret«. The Tradition of Coretti, Romitorii and Lanfranco's Hermit Cycle at the Palazzo Farnese«, in: Joseph Imorde u. a. (Hrsg.), *Barocke Inszenierung,* Tagungsband TU Berlin, Emsdetten und Zürich 1999, S. 190–221.

Ilaria Bianchi, *La politica delle immagini nell'età della Controriforma. Il cardinale Gabriele Paleotti teorico e committente (Biblioteca di storia dell'arte),* Bologna 2008.

Bonaventura, *Opera omnia,* Bd. 12: *Meditationes vitae christi,* hrsg. von Adolphe Charles Peltier, Paris 1868, S. 509–630.

Carlo Borromeo, »Instructiones fabricae et supellectilis ecclesiasticae«, in: Paola Barocchi (Hrsg.), *Trattati d'arte del cinquecento fra Manierismo e Controriforma (Scrittori d'Italia,* 222), Bd. 3, Bari 1962, 1–123.

Frank Büttner, »Vergegenwärtigung und Affekte in der Bildauffassung des späten 13. Jahrhundert«, in: Wolfgang Frühwald u. a. (Hrsg.), *Erkennen und Erinnern in Kunst und Literatur,* Tagungsband Schloss Reisensburg, Tübingen 1998, S. 195–213.

Raimund von Capua, *Die Legenda Maior (Vita Catharinae Senensis) des Raimund von Capua. Edition nach der Nürnberger Handschrift Cent. IV, 75,* 2 Bde., übers. und hrsg. von Jörg Jungmayr, Berlin 2004.

Michel de Certeau, *Kunst des Handelns,* übers. von Ronald Voullié, Berlin 1988 (franz. Originalausgabe: *L'invention du quotidien,* Bd. 1: *Arts de faire,* Paris 1980).

Des. C. Plinius Cäcilius Secundus Briefe (Langenscheidtsche Bibliothek sämtlicher griechischen und römischen Klassiker, 102), übers. von Wilhelm Binder und Ernst Klussmann, 3 Bde., Stuttgart 1869.

Ralph-Miklas Dobler, *Die Juristenkapellen Rivaldi, Cerri und Antamoro. Form, Funktion und Intention römischer Familienkapellen im Sei- und Settecento (Römische Studien der Bibliotheca Hertziana,* 22), Diss. Berlin 2004, München 2009.

Caroline van Eck, *Classical Rhetoric and the Visual Arts in Early Modern Europe,* Cambridge und New York 2007.

Karl A. E. Enenkel, »Petrarch's Constructions of the Sacred Solitary Place in *De vita solitaria* and Other Writings«, in: Karl A. E. Enenkel und Christine Göttler (Hrsg.), *Solitudo. Spaces, Places, and Times of Solitude*

in *Late Medieval and Early Modern Cultures (Intersections. Interdisciplinary Studies in Early Modern Culture,* 56), Leiden und Boston 2018, S. 31–81.

Mario Fanti, »Nuovi documenti e osservazioni sul ›Compianto‹ di Niccolò dell'Arca e la sua antica collocazione in S. Maria della Vita«, in: Grazia Agostini und Luisa Ciammitti (Hrsg.), *Niccolò dell'Arca (Rapporti,* 63), Tagungsband Bologna, Bologna 1989, S. 59–83.

Michel Foucault, »Technologien des Selbst«, in: Huck Gutman u. a. (Hrsg.), *Technologien des Selbst,* übers. von Michael Bischoff, Frankfurt am Main 1993, S. 24–63 (engl. Originalausgabe: *Technologies of the Self. A Seminar with Michel Foucault,* Tagungsband Universität Vermont, London 1988, S. 16–49).

Michel Foucault, *Hermeneutik des Subjekts. Vorlesungen am Collège de France (1981/82),* übers. von Ulrike Bokelmann, Frankfurt am Main 2004 (franz. Originalausgabe: *L'herméneutique du sujet. Cour au collège de France,* Paris 2001).

Achim Gnann, *Polidoro da Caravaggio (um 1499–1543). Die römischen Innendekorationen (Beiträge zur Kunstwissenschaft,* 68), Diss. Erlangen-Nürnberg 1994, München 1997.

Christine Göttler, *Die Kunst des Fegefeuers nach der Reformation. Kirchliche Schenkungen, Ablass und Almosen in Antwerpen und Bologna um 1600 (Berliner Schriften zur Kunst,* 7), Diss. Zürich 1991, Mainz 1996.

Christine Göttler, »The Temptation of the Senses at the Sacro Monte di Varallo«, in: Wietse de Boer und Christine Göttler (Hrsg.), *Religion and the Senses in Early Modern Europe (Intersections. Interdisciplinary Studies in Early Modern Culture,* 26), Leiden und Boston 2013, S. 393–451.

Howard Hibbard, »Ut picturae sermones. The First Painted Decorations of the Gesù«, in: Irma B. Jaffe und Rudolf Wittkower (Hrsg.), *Baroque Art. The Jesuit Contribution,* New York 1972, S. 29–49.

Annegret Höger, *Studien zur Entstehung der Familienkapelle und zu Familienkapellen und -altären des Trecento in Florentiner Kirchen,* Diss. Bonn 1976.

Constanze Itzel, *Der Stein trügt. Die Imitation von Skulpturen in der niederländischen Tafelmalerei im Kontext bildtheoretischer Auseinandersetzungen des frühen 15. Jahrhunderts,* Diss. Heidelberg 2004.

Randi Klebanoff, »Passion, Compassion, and the Sorrows of Women. Niccolò dell'Arca's ›Lamentation over the Dead Christ‹ for the Bolognese Confraternity of Santa Maria della Vita«, in: Diane Cole Ahl und Barbara Wisch (Hrsg.), *Confraternities and the Visual Arts in Renaissance Italy. Ritual, Spectacle, Image,* Cambridge und New York 2000, S. 146–172.

Stefan Kummer, »›Doceant Episcopi‹. Auswirkungen des Trienter Bilderdekrets im römischen Kirchenraum«, in: *Zeitschrift für Kunstgeschichte,* 56, 4, 1993, S. 508–533.

Diana M. Lasansky, »Body Elision. Acting out the Passion at the Italian ›Sacri Monti‹«, in: Julia L. Hairston und Walter Stephens (Hrsg.), *The Body in Early Modern Italy,* Tagungsband Johns Hopkins Universität Baltimore, Baltimore 2010, S. 249–273.

Milton J. Lewine, *The Roman Church Interior. 1527–1580,* Diss. New York 1960.

Ignatius von Loyola, *Directoria Exercitiorum Spiritualium (1540–1599) (Monumenta Historica Societatis Iesu,* 76), hrsg. von Ignatius Iparraguirre, Rom 1955.

Ignatius von Loyola, »Geistliche Übungen«, in: ders., *Gründungstexte der Gesellschaft Jesu (Deutsche Werkausgabe,* 2), übers. von Peter Knauer, Würzburg 1998, S. 85–269.

Norbert Michels, *Bewegung zwischen Ethos und Pathos. Zur Wirkungsästhetik italienischer Kunsttheorie des 15. und 16. Jahrhunderts (Kunstgeschichte. Form und Interesse,* 11), Diss. Hamburg 1985, Münster 1988.

Gabriele Paleotti, »Discorso intorno alle immagini sacre e profane«, in: Paola Barocchi (Hrsg.), *Trattati d'arte del cinquecento fra Manierismo e Controriforma (Scrittori d'Italia,* 221), Bd. 2, Bari 1961, S. 117–509.

Francesco Petrarca, *Das einsame Leben. Über das Leben in Abgeschiedenheit. Mein Geheimnis,* übers. von Friederike Hausmann, hrsg. von Franz Josef Wetz, 2. Aufl., Stuttgart 2005.

Heinrich Pfeiffer, »Pozzo e la spiritualità della Compagnia di Gesù«, in: Alberta Battisti (Hrsg.), *Andrea Pozzo,* Tagungsband Trient, Mailand 1996, S. 13–32.

Rudolf Preimesberger, »Zu Jan van Eycks Diptychon der Sammlung Thyssen-Bornemisza«, in: *Zeitschrift für Kunstgeschichte,* 54, 4, 1991, S. 459–489.

Paul Rabbow, *Seelenführung. Methodik der Exerzitien in der Antike,* München 1954.

Lanfranco Ravelli, *Polidoro a San Silvestro al Quirinale (Ateneo di Scienze, Lettere ed Arti di Bergamo,* 46, Beilage), Bergamo 1987.

Andreas Reckwitz, *Das hybride Subjekt. Eine Theorie der Subjektkulturen von der bürgerlichen Moderne zur Postmoderne,* Weilerswist 2006.

Andreas Reckwitz, »Affektive Räume. Eine praxeologische Perspektive«, in: Elisabeth Mixa und Patrick Vogl (Hrsg.), *E-Motions. Transformationsprozesse in der Gegenwartskultur,* Berlin und Wien 2012, S. 23–44.

Alonso Rodriguez, *Übung der christlichen Vollkommenheit,* übers. von Christoph Kleyboldt, Bd. 1, 3. Aufl., Mainz 1860 (span. Originalausgabe: *Ejercicio de perfección y virtudes christianas,* Sevilla 1609).

Stefan Roller, »›… als ob die Haar würklich von dem Kopff herauswachsen‹. Veristische Skulpturen und ihre Techniken. Einblicke in ein vermeintliches Randgebiet der Kunstgeschichte«, in: *Die große Illusion. Veristische Skulpturen und ihre Techniken,* hrsg. von Stefan Roller, Ausst.-Kat. Liebieghaus Frankfurt am Main, München 2014, S. 12–65.

Bernhard Rupprecht, »Villa. Zur Geschichte eines Ideals«, in: Hermann Bauer u. a. (Hrsg.), *Wandlungen des Paradiesischen und Utopischen. Studien zum Bild eines Ideals (Probleme der Kunstwissenschaft,* 2), Berlin 1966, S. 210–250.

David W. Sabean und Malina Stefanovska, »Introduction«, in: dies. (Hrsg.), *Space and Self in Early Modern European Cultures (UCLA Clark Memorial Library Series,* 18), Toronto 2012, S. 3–16.

Franz von Sales, *Philothea. Anleitung zum frommen Leben (Deutsche Ausgabe der Werke des heiligen Franz von Sales. Nach der vollständigen Ausgabe der Oeuvres de Saint François de Sales der Heimsuchung Mariä zu Annecy (1892–1931),* 1), übers. von Franz Reisinger, hrsg. von den Oblaten des hl. Franz von Sales, 3. Aufl., Eichstätt 2002 (franz. Originalausgabe: *Introduction à la vie dévote,* Lyon 1608).

Sebastian Schütze, *Kardinal Maffeo Barberini, später Papst Urban VIII., und die Entstehung des römischen Hochbarocks (Römische Forschungen der Bibliotheca Hertziana,* 32), München 2007.

Arnold A. Witte, *The Artful Hermitage. The Palazzetto Farnese as a Counter-reformation »diaeta« (LermArte,* 2), Rom 2008.

Arnold A. Witte, »Sociable Solitude. The Early Modern Hermitage as Proto-Museum«, in: Karl A. E. Enenkel und Christine Göttler (Hrsg.), *Solitudo. Spaces, Places, and Times of Solitude in Late Medieval and Early Modern Cultures (Intersections. Interdisciplinary Studies in Early Modern Cultures,* 56), Leiden und Boston 2018, S. 405–450.

Steffen Zierholz, »›To Make Yourself Present‹. Jesuit Sacred Space as Enargetic Space«, in: Wietse de Boer, Karl A. E. Enenkel und Walter S. Melion (Hrsg.), *Jesuit Image Theory (Intersections. Interdisciplinary Studies in Early Modern Culture*, 45), Leiden und Boston 2016, S. 419–460.

Steffen Zierholz, »Landscapes and Visual Exegesis. Solitude in the Chapel of Fra Mariano Fetti in San Silvestro al Quirinale«, in: Karl A. E. Enenkel und Christine Göttler (Hrsg.), *Solitudo. Spaces, Places, and Times of Solitude in Late Medieval and Early Modern Cultures (Intersections. Interdisciplinary Studies in Early Modern Culture,* 56), Leiden und Boston 2018, S. 310–336.

Anmerkungen

1 Eine umfassende Studie fehlt bislang. Immer noch grundlegend Höger 1976, bes. S. 28–38.
2 Borromeo 1962, S. 1–113.
3 De Certeau 1988, S. 218.
4 Ebd., S. 238. Zur Kapelle als Instrument der sozialen Repräsentation siehe Schütze 2007; Dobler 2009.
5 Sabean / Stefanovska 2012, S. 4.
6 Reckwitz 2006, S. 26.
7 Höger 1976, S. 31.
8 Von Sales 2002, S. 72.
9 Rodriguez 1860, S. 204–205.
10 Foucault 1993, S. 26.
11 Lewine 1960, S. 82; Barry 1999, S. 198.
12 Roller 2014, S. 34.
13 Michels 1988, S. 129; Zitat: Paleotti 1961, S. 230.
14 Göttler 1996, S. 113; Bianchi 2008, S. 102–105.
15 Büttner 1998, S. 195–213.
16 Bonaventura 1868, LXXXII, S. 609–610.
17 Über das Verhältnis von inneren Seelenbewegungen und äußeren Körperbewegungen bereits Alberti 1973, 43.
18 Klebanoff 2000, S. 151; zum Sacro Monte di Varallo siehe Göttler 2013; speziell zur Grabkapelle siehe Lasansky 2010, S. 249–273.
19 Fanti 1989, S. 64.
20 Klebanoff 2000, S. 154–155.
21 Reckwitz 2012, S. 23–45.
22 Ravelli 1987.
23 Gnann 1997, S. 166–198; vgl. auch Zierholz 2018.
24 Von Capua 2004, Bd. 1, 183–184.
25 Witte 2008, S. 44; vgl. auch Witte 2018.
26 *Des. C. Plinius Cäcilius Secundus Briefe,* 1869, Bd. 2, VI, 13: »[…] denn keine wirkliche Landschaft, sondern daß herrlich gemalte Ideal einer solchen würdest du zu sehen glauben […].«
27 Von Capua 2004, Bd. 1, 49.
28 Rabbow 1954, S. 91.
29 Rupprecht 1966, S. 215; vgl. auch Enenkel 2018.
30 Petrarca 2005, S. 85.
31 Pfeiffer 1996, S. 13–32.
32 Von Loyola 1955, Doc. 23, 66: »In compositione loci homo constituit se quasi praesentem loco ubi res gesta fuit vel alibi, et oculis imaginationis videt omnia quae illic sunt, dicuntur et fiunt vel fieri creduntur, atque haec eadem ut praesentia sibi in loco ubi ipse est eodem modo considerare poterit, et hoc ultimum communiter fieri expedit.«
33 Van Eck 2007, S. 19.
34 Hibbard 1972, S. 37; vgl. hierzu ausführlich Zierholz 2016.
35 Von Loyola 1998, 124.
36 Preimesberger 1991, S. 459–489; für einen zusammenfassenden Überblick siehe Itzel 2005, S. 7–14.
37 Kummer 1993, S. 518.

LICHTRAUM

Die Inszenierung des Sakralen in der Moderne

↗ **Gesamtkunstwerk, Kapelle, Scena, Schwellenraum**

→ 1900–1920

→ Atmosphäre, Diskurs der »Ausdruckskunst«, Gemeinschaft, Imagination, Mittelalter-rezeption, Theaterreformbewegung, Transzendenz

1896 entwickelte der Schweizer Theaterreformer Adolphe Appia für ein *Parsifal*-Projekt die Idee, Räumlichkeit allein mit Hilfe der Bewegung des Lichts zu schaffen. In der Modellierung des Grals-waldes durch Licht- und Schattensäulen kündigte sich bereits eine auratische Aufladung des Gralstempels an, die an die erhabene Atmosphäre realer Sakralräume erinnerte. Mit diesem Konzept etablierte Appia die Bühnenbeleuchtung als zentrales Gestaltungselement, um neue szenische Räume hervorzubringen. Durch die Verbreitung des elektrischen Lichts in den Groß-städten und die zunehmende Popularität von Fotografie und Film erreichte das künstlerische Interesse am Verhältnis von Licht, Farbe, Bewegung und Raum zu Beginn des 20. Jahrhunderts eine neue Dimension. Künstler und Theatermacher bedienten sich nicht nur neuester technischer Innovationen, sondern erprobten vor allem die spezifische sinnliche Qualität des Lichts, sowohl den Sehsinn zu regulieren als auch auf den gesamten Körper des Menschen einzuwirken.[1] So symbolisierte die aufgehende Sonne für die Anhänger der Lebensreformbewegung die Kraft der Jugend. Angeregt durch die anthroposophischen Lehren Rudolf Steiners wurden Lichthütten und -bäder errichtet, von denen man sich körperliche Gesundheit und Vitalität versprach.[2]

Parallel zu jenen spirituell geprägten künstlerischen Tendenzen erfuhr auch das metapho-rische Potenzial des Lichts eine Neubewertung: Aufgrund seiner Immaterialität und seiner inten-siven Leuchtkraft gilt das natürliche Licht seit dem Mittelalter als Symbol des Göttlichen. Seine Kraft, eine Atmosphäre zu erzeugen, die weit über die rein sinnliche Wahrnehmung von Räum-lichkeit hinausreichen kann, rückte um 1900 in das Zentrum zahlreicher künstlerischer Produk-tionen. Bemerkenswerterweise keimte in den beiden Jahrzehnten um den Ersten Weltkrieg, der auch als »Lichtkrieg« in die Geschichtsbücher eingehen sollte, ein neues religiöses Bewusstsein in nahezu allen Kunstformen auf.[3] Diese Entwicklung wird häufig mit den gesellschaftlichen und politischen Erschütterungen der Moderne begründet – eine Erklärung, die jedoch aufgrund der Vielschichtigkeit des Phänomens zu kurz greift: Vielmehr muss die Rückbesinnung auf das Sa-krale vor dem Hintergrund einer neuen Kunstauffassung betrachtet werden.

In einer Zeit, die von Industrialisierung, Urbanisierung und Säkularisierung geprägt war, veröffentlichte Rudolf Otto seine programmatische Schrift *Das Heilige* (1917). Der evangelische Theologe fasst »das Heilige« als emotionale, rational nicht erklärbare Kategorie und führt als

Entsprechung den Begriff des »Numinosen« ein. Als »mysterium tremendum et fascinosum« sei das Numinose eine überwältigende Macht, die den Menschen gleichsam in Schrecken und Entzückung versetzen könne.[4] Um das Heilige ansatzweise fassbar werden zu lassen, bedürfe es sakraler Schematisierungen. Dies können Handlungen, Orte, Objekte oder Räume sein, an beziehungsweise in denen sich Heiligkeit manifestiert und wodurch diese als Spur für den Menschen erfahrbar und nachvollziehbar wird.[5] So nennt Otto die eigentümliche Lichtsituation in der gotischen Kathedrale als Beispiel für ein Ausdrucksmittel des Numinosen: »Das Halbdunkel [...], seltsam belebt und bewegt noch durch ein mysteriöses Spiel der halben Lichter, hat noch immer zum Gemüte gesprochen.«[6]

Der Begriff »Lichtraum« fasst die enge Wechselbeziehung von bildender Kunst, Theater und Religion im frühen 20. Jahrhundert. Exemplarisch wird der Fokus auf zwei innovative Raumkonzepte gerichtet, die dieses Verhältnis neu verhandelten: die Inszenierung von Émile Verhaerens *Le Cloître* am Werkbundtheater im Jahr 1914 und die Kapelle der »Brücke«-Künstler auf der Sonderbundausstellung von 1912. Diese Konzepte zielten nicht auf die künstlerische Gestaltung oder Nachbildung sakraler Räume. Als signifikante Metapher des Heiligen wurde das Licht ein zentrales Gestaltungselement, um Symbolräume zu konstituieren, die eine der Wirklichkeit entrückte Atmosphäre ausstrahlten.[7] Im Anschluss an Jan Assmann können sie als »heilige Szenen« begriffen werden (↗ Scena): Es »geht [...] um das Heilige, das sich ereignet. Das ist etwas anderes als das Heilige, das als Eigenschaft bestimmten Orten, Zeiten oder Personen zugeschrieben wird. Bei der heiligen Szene fallen Ort, Zeit und Person in eins zusammen«.[8] Erfahrungsmomente von Transzendenz werden in einem ereignishaften Prozess hervorgebracht, der einen performativen Handlungsvollzug von Akteuren voraussetzt. In diesem Transformationsprozess fungiert ein sakral aufgeladener Raum als Schwelle, mit deren Übertreten die alltägliche Lebenswelt ausgeblendet wird.[9] Solche Schwellenräume vermag insbesondere die Szenografie in ihrem Zusammenspiel von Raum- und Lichtinszenierung hervorzurufen (↗ Schwellenraum).

Inszenierung des Außeralltäglichen

1914 inszenierte Victor Barnowsky Émile Verhaerens *Le Cloître* am Werkbundtheater in Köln. Das Stück thematisiert den Gewissenskonflikt des Mönchs Balthasar, der um die Erlösung von seiner Sünde – der Ermordung seines Vaters – durch Bußetaten und die Notwendigkeit der öffentlichen Rechtsprechung ringt. Für das Bühnenbild zeichnete der Architekt Henry van de Velde verantwortlich. Im Szenenentwurf für den zweiten Akt ist der Kapitelsaal des Klosters mit wenigen Bühnenaufbauten ausschnitthaft angedeutet (Abb. 1). Das Bildzentrum markiert ein monumentales Kreuz mit dem Leichnam Christi, das von dem durch die Buntglasfenster einfallenden Scheinwerferlicht wie eine Mandorla umfangen wird. Gezielt setzt van de Velde eine dramatische Kontrastwirkung von Licht und Schatten ein, um die Grenze zwischen den Schauspielern und ihrer Umgebung in einem bewegten Spiel aus Farbe, Licht und Dunkelheit aufzuheben. Der Spielraum des Werkbundtheaters gliedert sich in eine breite Hauptbühne, von der die beiden

schmalen Seitenbühnen durch je zwei mobile Säulen abgegrenzt sind, wodurch rasche Szenen- und Ortswechsel möglich werden (Abb. 2).[10]

Im Verlauf der Handlung beichtet der Protagonist sein Verbrechen vor drei verschiedenen Instanzen: Von seinem Gewissen geplagt, legt der reumütige Sünder zunächst im Schutz des Klosters vor dem Prior und später vor den versammelten Mönchen die Beichte ab. Geläutert durch die Missbilligung seiner Brüder klagt er sich schließlich vor dem weltlichen Gericht selbst an. In ihrem Aufbau an ein Triptychon gemahnend, erfährt die Bühne als Schauplatz des klöster- lichen und weltlichen Gerichts eine sakrale Überhöhung. So hat etwa auch die Kunsthistorikerin Katherine M. Kuenzli das Theaterauditorium mit einem Kirchenschiff und die Bühne mit einem Altar verglichen.[11] Die spezifische Raumdisposition des Werkbundtheaters ermöglichte einen unmittelbaren Kontakt des Publikums zum Bühnengeschehen und verstärkte somit das Ineinan- dergreifen von der Realität der Zuschauer und jener der inszenierten Welt.

Erika Fischer-Lichte hat aufgezeigt, dass insbesondere das Theater Erfahrungen von Au- ßeralltäglichkeit freisetzen kann, in denen sich die Wahrnehmung des Wirklichen mit der des Imaginären überschneidet. Anknüpfend an Friedrich Nietzsches Ausführungen zum Prinzip des Dionysischen in *Die Geburt der Tragödie aus dem Geiste der Musik* attestiert Fischer-Lichte der Reformbewegung um 1900 ein neues, performativ geprägtes Theaterverständnis: Im Zusam- menwirken von Spielraumgestaltung und Bewegung der Akteure konnte eine Atmosphäre evo- ziert werden, die die Partizipierenden einer Aufführung in einen Zustand der Liminalität ver- setzte und sie zu einer temporären ästhetischen Gemeinschaft verschmelzen ließ. In diesem Vorgang übernahm die Beleuchtung die zentrale Funktion, energetisch-rhythmische Lichteffekte zu erzeugen, die unmittelbare körperliche wie auch emotionale Reaktionen der Schauspieler und Zuschauer auslösen konnten.[12]

Auf der Bühne des Werkbundtheaters war es die künstliche Beleuchtung, die einen sakral anmutenden Raum hervorbringen, diesen von der realen Lebenswelt abgrenzen und ein Erfah- rungsmoment von Transzendenz evozieren konnte. Ernst Cassirer schließt das Heilige in seine 1925 erstmals publizierten Überlegungen zum mythischen Denken ein. Darin bezeichnet er den Prozess der »Heiligung« als räumliche Sonderung, die eine bewusste Grenzziehung zwischen der heiligen und irdischen Sphäre bedeutet.[13] In der Folge der Forschungen des rumänischen Religions- philosophen Mircea Eliade, vor allem seines erstmals 1957 veröffentlichten Buches *Das Heilige und das Profane*, wurde das Heilige meist in Abgrenzung zum Profanen definiert. Eliade selbst versteht die Ordnung der Umgebung in profane und heilige Räume als einen Akt der Schöpfung: »Um in der Welt leben zu können, muß man sie gründen – und keine Welt entsteht im ›Chaos‹ der Homogenität und Relativität des profanen Raums. Die Entdeckung eines festen Punktes […], des ›Zentrums‹, kommt einer Weltschöpfung gleich.«[14] Dass heilige Räume das Zentrum der Welt des religiösen Menschen bilden, setzt seine aktive Konstruktionsleistung voraus: Erst durch die Zuschreibung erfahren Räume ihre sakrale Aufladung. Dadurch können sich sakrale Räume auch jenseits liturgischer Orte konstituieren.[15] Von einem besonderen Spannungsverhältnis zeugen schließlich jene räumlichen Phänomene, in denen sich die Sphären des Heiligen und des Profanen überlagern, wie etwa die Kapelle der Sonderbundausstellung.

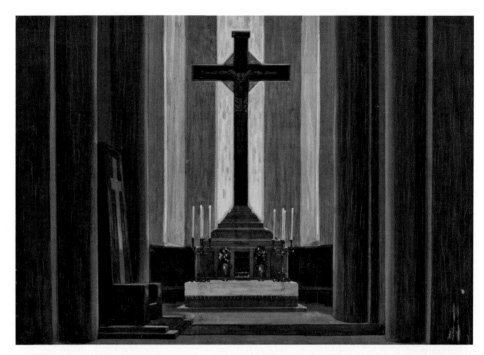

1 Henry van de Velde, Bühnenbildentwurf zu Viktor Barnowskys Inszenierung von Émile Verhaerens *Le Cloître,* Köln, Werkbundtheater, 1914, Gouache auf Karton, 50,5 × 35,2 cm, Theaterwissenschaftliche Sammlung der Universität zu Köln.

Entmaterialisierung des sakralen Raumes

Im Zentrum der *Internationalen Kunstausstellung des Sonderbunds,* die im Jahr 1912 in Köln aktuelle künstlerische Tendenzen Europas versammelte, befand sich eine singuläre Ausstellungsarchitektur: Inmitten lichtdurchfluteter Kabinette betraten die Besucher einen abgedunkelten Raum. Der apsidiale Grundriss, das Gewölbe sowie die spitzbogigen Blendarkaden erinnerten an eine gotische Kapelle (↗ Kapelle). Die Seitenwände waren vollständig mit textilen Behängen der »Brücke«-Künstler Erich Heckel und Ernst Ludwig Kirchner ausgekleidet. Das größte Aufsehen erregten jedoch die monumentalen Buntglasfenster mit Szenen aus dem Leben Christi, die Johan Thorn Prikker für die Dreikönigenkirche in Neuss entworfen hatte (Abb. 3).[16] Max Creutz beschreibt, dass jene neue Glasmosaiktechnik eine Lichtstimmung zu erzeugen vermochte, die jener der mittelalterlichen Kathedralen vergleichbar war: »Flammengarben lohten empor, dunkelgrün und rot, blau und gelb, wie dunkle Schwaden sich mit roten Gluten mischen, voll Widerstreit der Kräfte, aus Nacht und Dunkelheit zu Licht und Auferstehung.«[17] In dem farbenprächtigen Leuchten der Fenster erschien nicht nur das monumentale Marienbildnis Kirchners auf der

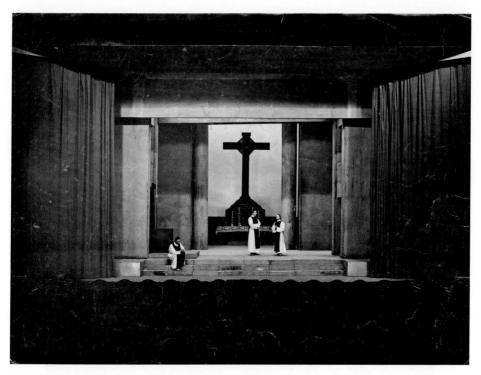

2 Szenenfotografie zu Viktor Barnowskys Inszenierung von Émile Verhaerens *Le Cloître,* Köln, Werkbundtheater, 1914, Theaterwissenschaftliche Sammlung der Universität zu Köln.

gegenüberlegenden Seite, sondern auch die übrige Raumstruktur wie entmaterialisiert. Im Sinne des von Richard Wagner geprägten Begriffs »Gesamtkunstwerk« verschmolzen Architektur, Glasmalerei, Textilkunst sowie Skulptur und Kunsthandwerk zu einer wirkungsvollen Einheit (↗ Gesamtkunstwerk). Mit dieser Durchdringung von Sakral- und Ausstellungsraum veränderte sich auch die Wahrnehmung der Kunst: Die Besucher begutachteten die Exponate nicht länger nach Kategorien des Wissens oder des Geschmacks, sondern tauchten in die erhabene Atmosphäre der Kapelle ein.

In dem mit einer Kapelle vergleichbaren abgedunkelten Raum verband sich – durch Architektur, Lichtsituation und Ausstattung – die Moderne mit der Sakralkunst des Mittelalters. Warum wurde dieser Kapelle eine solch prominente Position in einer Ausstellung zeitgenössischer Kunst zugewiesen? In seinen beiden Schriften *Abstraktion und Einfühlung* (1907) und *Formprobleme der Gotik* (1911) hatte sich der Kunsthistoriker Wilhelm Worringer mit dem Verhältnis von Figuration und Abstraktion in der zeitgenössischen Kunst auseinandergesetzt. Die dynamischen Stilelemente der Gotik, so Worringer, bewirkten eine Entmaterialisierung der Architektur, die in der Kathedrale ihren Höhepunkt fände.[18] Da er in der Auflösung des Gegenständlichen eindeu-

3 Johan Thorn Prikker (Entwurf), Gottfried Heinersdorff (Ausführung), *Ecce Homo* (Einzelscheibe aus dem mittleren Chorfenster), 1912, Glasmalerei, ca. 70 × 40 cm, Dreikönigenkirche, Neuss.

tige Parallelen zu den abstrakten Tendenzen der klassischen Moderne sah, nutzte Worringer die Errungenschaften der Gotik, um den zeitgenössischen Kunstströmungen den Status einer »wahren« Kunst zuzuordnen. Obwohl seine Schriften eine kontroverse Debatte um die »Ausdruckskunst« und die Wissenschaftlichkeit eines stilpsychologischen Ansatzes auslösten, bekräftigten sie gleichzeitig die Forderung nach einem deutschen Nationalstil. Im Anschluss an Worringer rief Karl Scheffler 1917 zu einer Wiederbelebung des »Geistes« der Gotik auf und zielte damit nicht auf die Nachahmung der gotischen Formen, sondern auf deren »unmittelbare Ausdruckskraft«.[19] Vor dem Hintergrund dieser Debatte müssen die Kapelle der Sonderbundausstellung wie auch das Werkbundtheater verstanden werden: Beide wurden in einem kurzen Zeitabstand im Rahmen von großangelegten Ausstellungen in Köln realisiert, um in einem der Zentren des christlichen Glaubens in Europa ein neues Kunstverständnis der Öffentlichkeit zu präsentieren.[20]

Die Künstlervereinigungen strebten nach einer neuen Kunstauffassung, die derjenigen der Institution Kirche widersprach. Der Werkbund lieferte neue Konzepte für den Kirchenbau, und Thorn Prikkers Fenster fanden erst 1919 in der Dreikönigenkirche – also an einem geweihten Ort – Aufstellung. Mit ihren Projekten knüpften die Künstler sowohl an Wagners Vorstellung von der Kunst als Ersatzreligion als auch an Nietzsches Nivellierung des Ordnungssystems Religion an. Doch ist bezeichnend, dass sie in ihrem Willen zur Reform dennoch immer wieder auf die kirchliche Tradition zurückgriffen. Die Referenzen auf die Sakralkunst des Mittelalters, die religiös aufgeladene Lichtinszenierung und die Überführung moderner Kunstwerke in einen religiös-liturgischen Kontext dienten explizit der Legitimation neuer künstlerischer Positionen in Deutschland. In dieser Wiederbelebung des Sakralen vereinte sich das dezidierte Autonomiebestreben der Künstler und Theatermacher mit zentralen ästhetischen Anliegen: Beide Konzepte zeugen von einer Neudefinition des Wahrnehmungsverhaltens der Rezipienten und somit einer Reaktion auf die neuen Sinneseindrücke ihrer Zeit. Darüber hinaus führten die Künstler Wagners Idee des Gesamtkunstwerks in der Einheit von Kunst und Leben fort. Sie übertrugen aus der alltäglichen Lebenswelt bekannte Formen der Lichtwahrnehmung – wie etwa den Einfall des Tageslichts durch Kirchenfenster – auf ästhetische Momente, um so die sinnliche Affizierung der Rezipienten zu steigern.

<div align="right">Sandra Bornemann-Quecke</div>

Literaturverzeichnis

Jan Assmann, »Heilige Szenen«, in: Cai Werntgen (Hrsg.), *Szenen des Heiligen. Vortragsreihe in der Hamburger Kunsthalle,* Berlin 2011, S. 16–38.

Nadine Christina Böhm, *Sakrales Sehen. Strategien der Sakralisierung im Kino der Jahrtausendwende,* Bielefeld 2009.

Gernot Böhme, »Licht und Raum. Zur Phänomenologie des Lichts«, in: *Logos,* 7, 2001/02, S. 448–463.

Ernst Cassirer, *Philosophie der symbolischen Form,* Bd. 2: *Das Mythische Denken,* Darmstadt 1958 (Originalausgabe: Berlin 1925).

Max Creutz, »Die neuen Glasmalereien von Johann Thorn-Prikker«, in: *Die Kunst,* 28, 1913, S. 219–227.

Max Eisler, »Das Werkbund-Theater Henry van de Veldes«, in: *Die Kunst,* 30, 1914, S. 558–565.

Mircea Eliade, *Das Heilige und das Profane. Vom Wesen des Religiösen (Rowohlts deutsche Enzyklopädie. Sachgebiet Religionswissenschaft,* 31), Neuaufl., Frankfurt am Main 1998.

Erika Fischer-Lichte, *Theatre, Sacrifice, Ritual. Exploring Forms of Political Theatre,* London 2005.

Renate Foitzik Kirchgraber, *Lebensreform und Künstlergruppierungen um 1900,* Diss. Basel 2003, online 2013, http://edoc.unibas.ch/671/1/DissB_6566.pdf.

Reinhold Heller, »›Pechstein, Heckel, Kirchner, etc. waren sehr zufrieden.‹ Die Mitglieder der Künstlergruppe Brücke auf der Kölner Sonderbundausstellung«, in: *1912. Mission Moderne. Die Jahrhundertschau des Sonderbundes,* hrsg. von Barbara Schaefer, Ausst.-Kat. Wallraf-Richartz-Museum Köln, Köln 2012, S. 217–233.

Anne Hoormann, *Lichtspiele. Zur Medienreflexion der Avantgarde in der Weimarer Republik,* München 2003.

Katherine M. Kuenzli, »Architecture, Individualism, and Nation. Henry van de Velde's 1914 Werkbund Theater Building«, in: *The Art Bulletin,* 94, 2, Juni 2012, S. 251–273.

Rudolf Otto, *Das Heilige. Über das Irrationale in der Idee des Göttlichen und sein Verhältnis zum Rationalen,* 4. Aufl., Breslau 1920.

Susanne Rau und Gerd Schwerhoff (Hrsg.), *Topographien des Sakralen. Religion und Raumordnung in der Vormoderne,* Tagungsband, München u. a. 2008.

Florian Rötzer, »… und wenn das Licht angeht, ist alles vorbei. Bemerkungen zur Imagination des Heiligen im Neigungswinkel des Realen und Imaginären«, in: Dietmar Kamper und Christoph Wulf (Hrsg.), *Das Heilige. Seine Spur in der Moderne (Die Weiße Reihe),* Tagungsband Max-Planck-Institut für Bildungsforschung, Berlin, Frankfurt am Main 1987, S. 368–386.

Karl Scheffler, *Der Geist der Gotik,* 3. Aufl., Leipzig 1922.

Wolfgang Schivelbusch, *Licht, Schein und Wahn. Auftritte der elektrischen Beleuchtung im 20. Jahrhundert,* Berlin 1992.

Sherwin Simmons, »›To stand and see within‹. Expressionist Space in Ernst Ludwig Kirchner's Rhine Bridge at Cologne«, in: *Art History,* 27, 2, April 2004, S. 250–281.

Paul Virilio, *Krieg und Kino. Logistik der Wahrnehmung (Fischer-Taschenbücher Sozialwissenschaft,* 6645), übers. von Frieda Grafe und Enno Patalas, 2. Aufl., Frankfurt am Main 1989 (franz. Originalausgabe: *Guerre et cinéma,* Bd. 1: *Logistique de la perception,* Paris 1984).

Wilhelm Worringer, *Formprobleme der Gotik,* 2. Aufl., München 1912.

Anmerkungen

1. Vgl. u. a. Hoormann 2003 und Schivelbusch 1992.
2. Als zentrales Symbol dieser »Lichtbewegung« gilt Fidus' Gemälde *Lichtgebet* aus dem Jahr 1894. Vgl. hierzu Foitzik Kirchgraber 2003, S. 36.
3. Zum Begriff des »Lichtkriegs« siehe Virilio 1989.
4. Vgl. Otto 1920, S. 5–49.
5. Vgl. Böhm 2009, S. 15.
6. Otto 1920, S. 84.
7. Zum Licht als Grundbedingung von Atmosphäre siehe Böhme 2001/02, S. 461–462.
8. Assmann 2011, S. 16.
9. Vgl. Rötzer 1987, S. 368–369.

10 Vgl. Eisler 1914, S. 558–565. Die Szenenfotografie lässt erkennen, dass letztlich statt feingliedriger Buntglasfenster ein helles Prospekt zum Einsatz kam.
11 Vgl. Kuenzli 2012, S. 259–261.
12 Vgl. Fischer-Lichte 2005, S. 17–26.
13 Cassirer 1958, S. 128.
14 Eliade 1998, S. 24.
15 Vgl. Rau / Schwerhoff 2008, S. 17.
16 Vgl. Heller 2012, S. 226–229.
17 Creutz 1913, S. 219.
18 Vgl. Worringer 1912, S. 103.
19 Scheffler 1922, S. 30.
20 Vgl. u. a. Simmons 2004, S. 259–267.

MEMBRAN

Die Welt zwischen Innen und Außen

↗ **Designing the Social, Gesamtkunstwerk, Lichtraum, Passagen, Schwellenraum**
→ 20. Jahrhundert
→ Fassade, Raumcharakter, Raumdiskurs

Der Raum in seiner Beschaffenheit, wie ihn Ernst Cassirer theoretisiert hat, »besitzt nicht eine schlechthin gegebene Struktur, sondern er gewinnt diese Struktur erst kraft des allgemeinen Sinnzusammenhanges, innerhalb dessen sein Aufbau sich vollzieht. Die Sinnfunktion ist das primär bestimmende, die Raumstruktur das sekundäre abhängige Moment«.[1] Insoweit entwickelte Cassirer Georg Simmels Überlegungen zum Raum und den räumlichen Ordnungen der Gesellschaft aus dem Jahre 1908 weiter, in denen Simmels Interesse in erster Linie »den besonderen Gestaltungen der Dinge gilt, nicht aber dem allgemeinen Raum und Räumlichkeit, die nur eine conditio sine qua non jener [der Dinge], aber weder ihr spezielles Wesen noch ihren erzeugenden Faktor ausmachen«.[2] Während Simmel den Raum als Hülle sah, die mit Inhalt gefüllt werden musste, war sich Cassirer der sich kontextuell ändernden Form des Raumes selbst bewusst.

Die Raumgrenze, das Verhältnis von Außen- und Innenraum, mehr noch die Thematisierung der Fassade als einer Repräsentation des Verhältnisses des Menschen zu seinem Umraum, war beiden kein explizites Thema, obschon hier eine lange Tradition des Diskurses seit der Mitte des 19. Jahrhunderts zu konstatieren ist.[3] Das im zweiten Drittel des 20. Jahrhunderts aufkommende Thema Membran, die Trennschicht bzw. Haut zwischen äußerer und innerer Welt, wurde sowohl architektonisch als auch philosophisch abgehandelt, obwohl von Beginn an beide Ebenen miteinander verschränkt waren. Membran im architektonischen Sinne beschreibt eine gegenüber der statischen Fassade veränderte Raumgrenze, die eine neue Interaktion zwischen Innen- und Außenraum ermöglicht. Sie bildet für die Architektur der letzten fünfzig Jahre mit ihren Glasbauten ein konstitutives Element.

Das Prinzip Membran ist im 20. Jahrhundert jedoch wesentlich als eine Organik im Sinne einer auf den Menschen bezogenen »biologischen Architektur« mit reformerischen oder gar utopischen Qualitäten verstanden worden.[4] Membran steht bautechnisch für eine Leichtbauweise (Schalen-, Netzkonstruktionen), die das traditionelle Verhältnis von Raum und Raumbegrenzung infrage stellt. Membranartige Zeltstrukturen stellen heute, ausgehend von expressio-

Pierre Koenig, *Stahl Residence (Case Study House No. 22)*, Ansicht des Wohnraums.

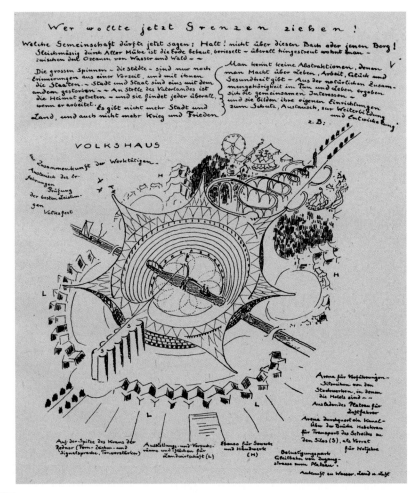

1 Bruno Taut, *Volkshaus,* 1920, Zeichnung aus Bruno Taut, *Die Auflösung der Städte,* Hagen 1920, Taf. 12, Universitätsbibliothek, Heidelberg, Sign. 74 C 685 RES.

nistischen Projekten, wie sie bereits Bruno Taut mit der »Alpinen Architektur« und »Auflösung der Städte« angedacht hatte, eine biomorphe Alternative zur Architektur als Box dar (Abb. 1). In besonderer Weise stehen dafür in der zweiten Hälfte des 20. Jahrhunderts, in der Verschränkung von innovativer Konstruktionstechnik und gesellschaftlichem Entwurf, die Positionen von Richard Buckminster Fuller und Frei Otto.

Einen frühen diskursiven Beitrag zum Thema Raumgrenze bietet Gottfried Semper, der in seinem Traktat *Die vier Elemente der Baukunst,* 1855, die Umfriedung und Wandgestaltung mit der Flechtwerkskunst früher Kulturen zusammenbringt und daraus weitreichende kulturhistorische Schlussfolgerungen ableitet. Noch die ornamentierte, verfestigte Wand sieht er dem texti-

len Ornament verpflichtet, wodurch das rein tektonische Element der Wandscheibe bis zur optischen Auflösung verändert wird.[5]

Beinahe zeitgleich wurde die Fassade bzw. das traditionelle Verhältnis von Wand und Öffnung (Fenster) durch die Glaswände der neuen Gewächshäuser und Ausstellungshallen revolutioniert. Der Wahrnehmungsschock, den der Crystal Palace als Riesenbau ganz aus Glas und Eisen anlässlich der Weltausstellung in London 1851 auslöste, führte zur Reflexion über den Charakter der Raumgrenze und die Beschaffenheit des Raumes (↗ Passagen). Der Berliner Architekt Richard Lucae führte diese Kategorie fast zwei Jahrzehnte später bewusst in die Debatte ein und sprach angesichts des nach Sydenham translozierten Crystal Palace von der Macht des Raumes in der Architektur:

>So besteht für uns der Zauber [des Kristallpalastes] von Sydenham darin, dass wir in einer künstlich geschaffenen Umgebung sind, die […] schon wieder aufgehört hat, Raum zu sein. Wie bei einem Krystall, so giebt es auch hier kein eigentliches Innen und Außen. Wir sind von der Natur getrennt, aber fühlen es kaum. Die Schranke, die sich zwischen uns und die Landschaft gestellt hat, ist eine fast wesenlose. Wenn wir uns denken, daß man die Luft gießen könnte wie eine Flüssigkeit, dann haben wir hier die Empfindung, als hätte die freie Luft eine feste Gestalt behalten, nachdem die Form, in die sie gegossen war, ihr wieder abgenommen wurde. Wir sind in einem Stück herausgeschnittener Atmosphäre.<[6]

Neben dem Wahrnehmungsproblem ergeben sich für Lucae auch signifikante Verschiebungen im Bereich der Form und des Maßstabes, gemessen an der traditionellen Entwurfslehre und der Architekturtheorie: Lucae betonte die Körperlosigkeit des Raumes, die es unmöglich machen würde, sich über den Maßstab des Baus Klarheit zu verschaffen (Abb. 2). Er konstatierte die neue riesenhafte, gleichzeitig nicht erschlagend wirkende Dimension der Struktur und kam nicht umhin, vom sublimen und märchenhaften Charakter des Glasbaus zu schwärmen.[7] Lucae, der hier an die empathische Charakterisierung des Kristallpalastes von Lothar Bucher anknüpft, ist einer der wenigen zeitgenössischen Architekten, die sich angesichts der neuen Baugattungen des 19. Jahrhunderts dezidiert wahrnehmungstheoretischen Fragen widmen.[8] Erst im 20. Jahrhundert werden sie von Walter Benjamin unter philosophischen und sozialkritischen Aspekten im Sinne einer Situierung des Individuums zwischen Innen und Außen wieder aufgenommen.[9]

Sydenham bedeutete für den Innenraum zweierlei: Einmal die Konstituierung eines veränderten Raumverständnisses mit einer neuen Definition von Innen und Außen, in dem die Glasmembran als übergangslose, transparente Außenhaut gleichsam eine »Vernichtung der Außenwand« nach sich zog.[10] Damit war der Weg vorgezeichnet zu einer Glasarchitektur des 20. Jahrhunderts, die wesentlich auf dem Curtain-Wall-Prinzip, der Vorhangfassade, basierte.[11] Darüber hinaus wird metaphorisch auf den Kristall Bezug genommen. Damit entstand jene Beziehung zur Utopie, die Benjamin so nachdrücklich betont hat.[12]

Benjamin insistiert auf der aus dem Glas-Eisenbau stammenden Tradition. Diese Architektur verändert die Wahrnehmung und dient zuerst vornehmlich neuen Bauaufgaben, Passagen,

2 Joseph Paxton, *Crystal Palace,* Sydenham, 1853/54 (1936 zerstört), Querhausgalerie, Fotografie von Philip Henry Delamotte, um 1854, British Library, London.

Bahnhöfen, Ausstellungshallen – »Bauten, die transitorischen Zwecken dienen. Gleichzeitig erweitert sich das architektonische Anwendungsgebiet des Glases«.[13] Noch bevor Glas in der Weimarer Republik und später noch stärker in der Bundesrepublik Deutschland als emanzipatorischer, demokratischer, weil transparenter Baustoff ideologisiert wird, besitzt das Glas in der romantischen Metapher des Kristalls utopische Qualitäten – für Benjamin eine Verbindung von gesellschaftlicher und baulicher Praxis; als solches wird sie von den architektonischen Expressionisten thematisiert, zu denen unter anderem Bruno Taut, Hans Scharoun, Hans und Wassili Luckardt, aber auch Walter Gropius mit dem frühen Bauhaus gehörten.[14]

Das anorganische Kristall war in diesem Kontext nicht nur abstrakte Form, sondern zugleich auch abstrakte, sublime Landschaft in der Nachfolge der Romantik.[15] Im dreidimensionalen Kristall gab es kein kategoriales Innen und Außen (↗ Lichtraum). Das Kristall oszillierte zwischen transluzider Höhle und skulpturalem Objekt. Eine parallele Entwicklung findet sich insbesondere in den kristallin-expressionistischen Werken des Blauen Reiters als Ausdruck einer neuen *autonomen Malerei.* Über deren Rezeption gelangte Taut schon vor dem Ersten Weltkrieg zur *autonomen Architektur,* die keinen anderen Zweck hatte »als schön zu sein« und nun ihrerseits Avantgardecharakter bekam. In seinem im *Sturm* 1914 publizierten Essay »Eine Not-

wendigkeit« beschwor Taut das Glashaus als eine Erneuerung des Gesamtkunstwerks im Zusammenspiel mit den Gattungen, das dann direkt in den Aufruf des Bauhauses 1919 mit einfloss (↗ Gesamtkunstwerk).[16]

Mit dem Glashaus war gleichzeitig die Tradition des Skelettbaus zugunsten einer innovativen Stahlbeton-Netzwerkkuppel in Form eines Rhomboeders, die Taut zufolge »an Cristallformen erinnert«, verlassen worden. Der Bau war gemäß dem Architekten als »Anregung« für »dauernde Architektur« gedacht. Es war eine erste kristalline Bauweise, die jenseits des Expressionistischen eine Allegorie auf die utopisch-märchenhaften Glasdichtungen Paul Scheerbarts war, in der der Kristall eine entscheidende Metapher für die Gesellschaft der Zukunft darstellte (↗ Designing the Social).[17] Im Glashaus kreuzten sich die Diskussionsstränge von expressionistischer Avantgarde und Reformansätzen des Werkbundes: Das Glashaus als Kultbau und öffentliches Monument, autonom und individualistisch zugleich.

Die Debatte um die Form des modernen Hauses und seine Raumhülle, mehr noch um das Wohnen für den modernen Menschen, erfuhr innerhalb der zwanziger Jahre einen ersten Höhepunkt. August Schmarsow hatte jedoch schon 1894 das Spannungsverhältnis zwischen Raum und Raumbegrenzung und den ihr innenwohnenden Menschen thematisiert: »Welche Grundgesetze der Raumkomposition sich aus unserm Princip, der Raumumschließung eines wirklichen oder idealen Subjekts, ergeben, ist Sache einer späteren Nutzanwendung.«[18] Das ideale Subjekt, der neue Mensch zum Bewohnen idealer Räume, sollte eine Stoßrichtung der Architektur der klassischen Moderne werden. Eine entscheidende Mittlerfunktion nahmen dabei die Raumentwürfe von Frank Lloyd Wright ein, die seit 1911 international mit der berühmten Wasmuth-Mappe seiner zahlreichen amerikanischen Entwürfe rezipiert wurden.[19] Adolf Behne führte Wright in den Diskurs des Neuen Bauens ein: »Die wirkliche Revolutionierung, aus dem Grundriss heraus in funktionale Lebenszusammenhänge hinein, kommt dem Pionier der Architektur zu: Frank Lloyd Wright.«[20] Die formalistische Starre der Symmetrie wird gebrochen, eine neue Auffassung von Raum aus dem »sich entfaltenden« Grundriss heraus verändert die Bedeutung von Fassade und Dach. »Alle sichtbaren Teile wirken durchaus als Funktion: das präzise Verhältnis der offenen und geschlossenen Teile ergibt das ›Haus‹.«[21] Dabei kam die grundsätzliche Frage auf, inwieweit »gewisse Differenzierungen des Wohnens aufgegeben sind, ohne die ein kultiviertes Wohnen auch heute schwerlich denkbar ist«, ein Aspekt, den Justus Bier in seiner luziden Kritik des Hauses Tugendhat entwickelte (↗ Gesamtkunstwerk).[22] Diese Ikone eines neuen »Wohnorganismus« von Ludwig Mies van der Rohe stellte in Nachfolge des spektakulären Barcelona-Pavillons von 1929 einen Raum ganz neuer Art dar. Es war ein Raum, der das Wohnen als Schaustück, wie es nach 1945 unter anderem Richard Neutra, John Lautner oder Pierre Koenig unter den klimatischen Bedingungen Kaliforniens zur Vollendung bringen sollte, modellhaft inszenierte. Als Ganzes weder ohne fassbare Grundform noch ohne »eine entschiedene Begrenzung«, übertrug die Villa Tugendhat Elemente des Ausstellungsbaus des 19. Jahrhunderts auf das Wohnen, im Sinne einer Entgrenzung des traditionellen Interieurs und mit Kategorien, die schon Lucae bemüht hatte. So charakterisierte Walter Riezler in seiner Eloge auf das Haus 1931: »Alles Statische, in sich Ruhende tritt zurück hinter der Dynamik dieser ineinander gleitenden Raumteile, deren Rhythmus seine

3 *Pierre Koenig, Stahl Residence (Case Study House No. 22), Los Angeles, 1960, Ansicht durch den Wohnraum auf Los Angeles, Fotografie von Julius Shulman, 1960, Getty Research Institute, Los Angeles, Julius Shulman Photography Archive, 1935–2009, Box 190.*

Lösung erst im Freien, im Einswerden mit dem Allraum der Natur findet.«[23] Die Rezeption dieses Wohn- und Raumkonzeptes fand durch die politischen Umstände der dreißiger Jahre bedingt nicht mehr in den deutschsprachigen Ländern statt, sondern transatlantisch in den USA und in Brasilien mit einem Reimport nach Deutschland und in die Schweiz in den fünfziger Jahren.

Auch in der bildenden Kunst finden diese Elemente Eingang. Richard Hamiltons Pre-Popart-Collage *Just what is it that makes today's homes so different, so appealing?* präsentiert nicht nur sportgestählte fitnessbegeisterte und latent erotisierte Menschen als Bewohner eines Charles und Ray Easmes-artigen teilmechanisierten Interieurs, sondern setzt diese durchaus iro-

4 Kevin Roche und John Dinkeloo, *Ford Foundation Building,* New York, 1963–1968, Glasfassade zum Gartenhof.

nisch inszenierten Subjekte in einen offenen Innenraum. Dieser öffnet sich nach außen auf die Straße der Großstadt und entwickelt damit ein Wechselspiel zwischen innerer und äußerer Welt bzw. deren Interdependenz.[24]

Julius Schulmann thematisierte das Verhältnis von Innen und Außen mit seinem ikonischen Schwarzweiß-Foto *Stahl Residence (Case Study House No. 22)* von Pierre Koenig 1960 in einem transparenten Außenblick durch das Haus »um zu zeigen, dass das Haus buchstäblich im Raum schwebt«.[25] Nicht nur das Haus wird enträumlicht, sondern die Bewohner selbst schweben raumschiffartig über der Ebene von Los Angeles (Abb. 3).

Das Verhältnis von öffentlichem, halböffentlichem und privatem Raum hat Jacques Tati in der berühmten Wohnzimmer-Szene von *Playtime* (1967) thematisiert, indem der Betrachter eine voyeuristische Stellung gegenüber mehreren exponierten pantomimisch überspitzten Wohnzimmer-Settings zu abendlicher Stunde einnimmt.[26] Ähnliches geschieht im Außenblick in die Lobby eines Verwaltungsbaus, wo mit Täuschungen über die Raumgrenze und Spiegelungen gearbeitet wird. Die transparente Raumhülle mit diaphanen Qualitäten, die seit den Zwanzigerjahren die beiden Gesichter einer reflektierenden Erscheinung am Tage und ihre Umkehrung als transluzide Struktur wie ein Fotonegativ in der Nachtansicht zeigte, wurde nun einer Kritik unterzogen, die wesentlich auf der Verunklärung der vertrauten Wahrnehmungsmuster des Menschen basierte. Die Interaktion von Innen- und Außenraum wird in den siebziger Jahren zu einem großen Thema und führte damit auch zu einer Neudefinition der Raumgrenze (↗ Schwellenraum). Konventionelle Glaswände wandeln sich zur semipermeablen Membran.

Die Ford Foundation in New York von Kevin Roche und John Dinkeloo (1963–1967) ist eines der ersten privaten Verwaltungsgebäude, das im Innern eine künstliche Umgebung schafft, mit dem Ziel der Identitätsstiftung und der Zusammengehörigkeit sowie einer Steigerung der Arbeitszufriedenheit (Abb. 4).[27] Es entstand eine zwölfgeschossige Lobby als atriumartiges Gewächshaus, zu der sich die Büro- und Gemeinschaftsräume öffnen. Damit war eine transparente Pufferzone geschaffen, die den Außenraum ins Innere hereinholt, jedoch einen halbprivaten-halböffentlichen und damit artifiziellen Charakter wie in den Passagen und Ausstellungshallen des 19. Jahrhunderts annimmt. Der in sich abgeschlossene Gegenentwurf zur enervierenden Großstadt sollte als Hightech-Architektur Schule machen. Das Atrium-Konzept wurde von John Portman and Ass. mit den frühen Hyatt Regency Hotels in Atlanta (1967) und San Francisco (1974) – »Karawansereien des Atomzeitalters« – zu einem veritablen, auf dem Patio-Typus beruhenden »Interior Urbanism« gesteigert.[28] Der Kontakt zum Umraum wird durch Lobbyzonen und Glasdecken hergestellt. Es ist die Geburtsstunde der nach innen orientierten Großstrukturen in Form von Malls, die heute einen Großteil der städtischen Architekturen auch bei anderen Bauaufgaben wie Flughäfen (↗ Passagen) ausmachen. Diese sind oftmals als Public-private-Partnership-Projekte wesentlich kommerziell orientiert und markieren damit den Anfang einer globalisierten Businessarchitektur.

Leichte Netzstrukturen als Raumhüllen entwarf Frei Otto nicht nur mit seinem spektakulären Entwurf für den deutschen Pavillon der Expo Montreal 1966, sondern parallel dazu mit seinem Institut für Leichte Flächentragwerke in Stuttgart (1965–1968), das werkstattartige Arbeitsstätte und gesellschaftliches Labor zugleich war.[29] Der Bau bricht mit traditionellen Wohnformen und stellt ein Raumkontinuum her, das durch die Membran organisch mit dem Außenraum verbunden wird. Seine Wohnhäuser in Warmbronn und Berlin haben dieses Konzept konsequent für den privaten Bereich weiterentwickelt, der nun als variables, nicht mehr statisches Gebilde aufgefasst ist. Von hier aus ist eine Vielzahl von Impulsen zu einer neuen Form der nachhaltigen Architektur ausgegangen, die schon jetzt die konzeptionellen Fragen einer künftigen Wohnarchitektur und ihres Innenraums mitbestimmen.

Bernd Nicolai

Literaturverzeichnis

Charles Robert Ashbee, *Frank Lloyd Wright (Architektur des 20. Jahrhundert, 8)*, Berlin 1911.

Adolf Behne, *Der moderne Zweckbau,* München 1926 (Reprint Berlin 1999).

Walter Benjamin, *Das Passagen-Werk (Gesammelte Schriften,* 5), 2 Bde., hrsg. von Rolf Tiedemann, Frankfurt am Main 1982.

Justus Bier, »Kann man im Haus Tugendhat wohnen?« in: *Die Form,* 6, 1931, S. 392–393.

Lothar Bucher, *Kulturhistorische Skizzen aus der Industrieausstellung aller Völker,* Frankfurt 1851.

Ernst Cassirer, »Mythischer, ästhetischer und theoretischer Raum (1932)«, in: Alexander Ritter (Hrsg.), *Landschaft und Raum in der Erzählkunst (Wege der Forschung, 418)*, Darmstadt 1975, S. 17–35.

Andreas Denk, u. a. (Hrsg.), *Architektur, Raum, Theorie. Eine kommentierte Anthologie,* Berlin und Tübingen 2016.

Yukio Futagawa (Hrsg.), *Kevin Roche, John Dinkeloo and Associates,* 2. Aufl., Fribourg 1981.

Georg Kohlmeier und Barner von Sartory, *Das Glashaus. Ein Bautyp des 19. Jahrhunderts (Studien zur Kunst des 19. Jahrhunderts, 43)*, 2. Aufl., München 1988.

Rem Koolhaas, *Wall* (a series of 15 books accompanying the exhibition elements of architecture at the 2014 Venice Architecture Biennale, Bd. 2), Venedig 2014.

Arthur Korn, *Glas im Bau und als Gebrauchsgegenstand,* Berlin 1929.

Richard Lucae, »Über die Macht des Raumes in der Baukunst«, in: *Zeitschrift für Bauwesen,* 19, 1869, Sp. 294–306.

Erwin Marx, »Glaswände«, in: Erwin Marx, *Wände und Wand-Oeffnungen (Handbuch der Architektur, 3. Teil, 2. Band, 1. Heft)*, Darmstadt 1891, S. 342–366.

Die Stadt des Monsieur Hulot. Jacques Tatis Blick auf die moderne Architektur, hrsg. von Winfried Nerdinger, Ausst.-Kat. Architekturmuseum der TU München, München 2004.

Frei Otto. Das Gesamtwerk. Leicht bauen, natürlich gestalten, hrsg. von Winfried Nerdinger, Ausst.-Kat. Architekturmuseum der TU München, Basel und München 2005.

Bernd Nicolai, »Kristallbau und kristalline Baukunst als Architekturkonzepte seit der Romantik«, in: Matthias Frehner und Daniel Spanke (Hrsg.), *Stein aus Licht, Kristallvisionen in der Kunst,* Berlin und Bielefeld 2015, S. 42–51.

Bernd Nicolai, »Glas und Moderne zwischen Utopie und Immanenz«, in: *Zerbrechliche Schönheit. Glas im Blick der Kunst,* hrsg. von Beat Wismer, Ausst.-Kat. Kunstpalast Düsseldorf, Ostfildern-Ruit 2008, S. 142–151.

Wolfgang Pehnt, *Das Ende der Zuversicht. Architektur in diesem Jahrhundert. Ideen – Bauten – Dokumente,* Berlin 1983.

Wolfgang Pehnt, *Die Architektur des Expressionismus,* Ostfildern-Ruit 1999.

Regine Prange, *Das Kristalline als Kunstsymbol,* Hildesheim 1991.

Mechthild Rausch: »Der Glaspapa. Paul Scheerbarts architektonische Phantasien im Hinblick auf das Werk Bruno Taut«, in: *Symposium Bruno Taut. Werk und Lebensstadien. Würdigung und kritische Betrachtung (Veröffentlichungen des Stadtplanungsamts,* 48, 1/2), Magdeburg 1995, S. 100–106.

Charles Rice, *Interior Urbanism. Architecture, John Portman and Downtown America,* London u. a. 2016.

Walter Riezler, »Das Haus Tugendhat in Brünn«, in: *Die Form,* 6, 1931, S. 321–332.

Walter Scheiffele, *Das leichte Haus. Utopie und Realität der Membranarchitektur (Edition Bauhaus 4)*, Leipzig 2015.

August Schmarsow, *Das Wesen der architektonischen Schöpfung,* Leipzig 1894.

Peter-Klaus Schuster, »Auf der Suche nach dem verlorenen Paradies. Runge – Marc – Beuys«, in: *Ernste Spiele. Der Geist der Romantik in der deutschen Kunst 1790–1990,* hrsg. von Christoph Vitali, Ausst.-Kat. Haus der Kunst München, Stuttgart 1995, S. 47–67.

John-Paul Stonard, »Pop in the Age of Boom. Richard Hamilton's ›Just what is it that makes today's homes so different, so appealing?‹« in: *The Burlington Magazine*, 1254, 149, 2007, S. 607–620.

Benedikt Taschen (Hrsg.), *Julius Shulman. Modernism Rediscovered,* Bd. 2, Hongkong u. a. 2007.

Bruno Taut, »Eine Notwendigkeit«, in: *Der Sturm,* 4, 1913/14, S. 174–175.

Frank Lloyd Wright, *Ausgeführte Bauten und Entwürfe von Frank Lloyd Wright*, Berlin 1910 (erweiterter Nachdruck, Tübingen 1998).

Alejandro Zaera-Polo, Stephan Trüby, Rem Koolhaas, *Façade,* (a series of 15 books accompanying the exhibition elements of architecture at the 2014 Venice Architecture Biennale, Bd. 7), Venedig 2014.

Anmerkungen

1 Cassirer 1975, S. 26.
2 Simmel 1908, S. 687.
3 Zaera-Polo, Trüby, Koolhaas 2014, S. 53.
4 Ebeling 1926, S. 21.
5 Semper 1851, S. 57 f.; Koolhaas 2014, S. 20 f.
6 Lucae 1869, Sp. 294–306.
7 Ibid.
8 Bucher 1851, S. 10 f., siehe auch Kohlmaier/Satory 1988, S. 424 f. So behandelt Erwin Marx 1891, S. 342 im Handbuch der Architektur Glaswände vor allem unter dem Aspekt der Durchlichtung. Er zählt die neuen Baugattungen auf, ohne die Konsequenzen für den Entwurf zu thematisieren: »Gewächshäuser, Bahnhofs-, Ausstellungs- und Markthallen, Wintergärten, Restaurants, Veranden, Photographen- und Künstler-Arbeitsstätten.« (S. 342); ebenso Zaera-Polo, Trüby, Koolhaas 2014, S. 40, 61 unter dem Schlagwort »Façades after the Façade«, wo Sydenham unter dem Aspekt der Vorfabrikation und des frühen Curtainwalls, der er nicht war, behandelt wird.
9 Benjamin 1982, S. 46.
10 Korn 1929, S. 5.
11 Zaera-Polo, Trüby, Koolhaas 2014, S. 40, 127.
12 Benjamin 1982, S. 146.
13 Ebd.
14 Nicolai 2015; Nicolai 2008.
15 Prange 1991, S. 9, 97. Zur Begriffswelt des Kristallinen zusammenfassend Pehnt 1999, S. 30–34.
16 Schuster 1995, S. 53–55; Taut 1913/14, S. 174.
17 Rausch 1995, S. 100–106.
18 Schmarsow 1894, Anm. 10.
19 Wright 1910; Ashbee 1911.
20 Behne 1926, S. 23.
21 Ibid.
22 Bier 1931, S. 392.
23 Riezler 1931, S. 328.

24 Stonard 2007.

25 Taschen 2007, S. 456–461, hier S. 457.

26 *Die Stadt des Monsieur Hulot* 2004.

27 Futagawa 1981, S. 57; Pehnt 1983, S. 266; eine vergleichbare innenorientierte Stadtlandschaft entstand mit dem Central Beheer Gebäude in Apeldoorn (1968–1972) von Hermann Hertzberger, »als individuelle Interpretationen einer kollektiven Struktur« beschrieben; vgl. Pehnt 1983, S. 279.

28 Pehnt 1983, S. 266 und Rice 2016, S. 1–8, 69–93.

29 *Frei Otto* 2005.

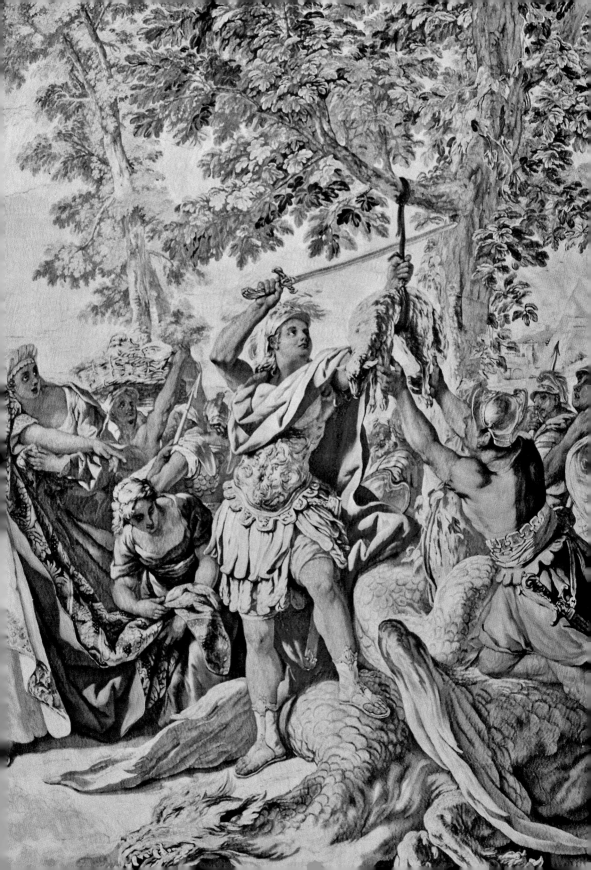

MOBILE RÄUME – MOBILE BILDER

Tapisserien als Medien der politischen Kommunikation

↗ **Designing the Social, Einrichten, Passagen, Realraum versus Illusionsraum**
→ 15.–18. Jahrhundert
→ Bildräume, Ereignisräume, Hof- und Residenzenforschung, Inner- und interhöfische Kommunikation, Medien dynastischer Repräsentation, Narrative Räume, Raumkonfigurationen, Tapisserien

Die Fest- und Ereignisräume des Mittelalters – gleich, ob es sich um solche in festen Gebäuden oder in ephemeren Konstruktionen wie etwa Zelten oder Pavillons handelte – wurden jeweils für den spezifischen Anlass, dem sie dienen sollten, errichtet. Wertvolle Möbel und wandfeste Ausstattungen gab es noch kaum; auch Tische, Bänke und Buffets für festliche Anlässe bestanden zumeist aus rohen Brettern und Leisten. Umso größere Bedeutung kam deshalb für die Konfiguration von Interieurs den textilen Ausstattungen zu: Kostbare Seidenstoffe, die vielseitig einsetzbar waren, bekleideten die Konstruktionen, die sie zugleich verbargen; Wappen und Embleme dienten der Identifikation wie der Auszeichnung. Stickereien und Tapisserien ließen Bildräume entstehen, in denen allegorische Figuren wie auch historische oder mythologische Helden den realen Akteuren zur Seite stehen konnten, dynastische Traditionen vergegenwärtigten oder Anweisungen für die Zukunft gaben. Sie entgrenzten damit den wirklichen Raum, öffneten ihn für andere Welten und andere Zeiten (↗ Designing the Social, Realraum versus Illusionsraum). Diese Praktiken der Raumkonfiguration, die an den europäischen Höfen des späten Mittelalters ausgeprägt wurden, blieben auch für die gesamte Frühe Neuzeit bezeichnend; sie sind selbst noch in Situationen zu beobachten, in denen Raumeinrichtungen für eine längere Dauer ausgestaltet wurden und mit den Prunkmöbeln, deren Erscheinung kostbare Materialien wie Silber, Schildpatt oder farbige Marketerien bestimmten, neue Medien höfischer Repräsentation entstanden.

Mit den Bilderzählungen, die vor allem in den – gelegentlich außerordentlich umfangreichen – Tapisserie-Serien Ausdruck fanden, wurden oft komplexe politische Botschaften übermittelt: Sie konnten Allianzen sichtbar machen, aber auch Distanzen markieren, historische Ansprüche untermauern oder Machtpositionen wirksam ins Bild setzen.[1] Die wandfüllenden Formate der Bildteppiche und deren kostbare Materialien wie Gold, Silber und Seide verstärkten dabei zuverlässig ihre Wirkung. Nach Ausweis der historischen Quellen gehörten die über Generationen angelegten Sammlungen von Tapisserien jeweils zu den wertvollsten Objektbeständen der Höfe. Mit entsprechender Sorgfalt wurden ihre Vererbungen geregelt, wenn sie nicht gleich zum unveräußerlichen dynastischen Gut erklärt wurden. Die generationenübergreifend praktizierte Verwendung der Tapisserien wiederum führte zu einer Akkumulation von Bedeutungsschichten:

Nicht allein die ikonografischen Referenzen, sondern die konkreten Einsätze der Tapisserien selbst bei bestimmten Ereignissen luden sie mit immer neuen Bedeutungen auf, die erst in der *longue durée* wirksam wurden. Mit anderen Worten: Gerade in einer Praxis, die sich in dynastischen Traditionen über Jahrhunderte hinweg manifestierte, wurden die Bildteppiche zu immer sprachmächtigeren und zugleich in ihrem Bedeutungsspektrum ausdifferenzierten Medien.

Da mit der Konfiguration solcher Bildräume immer auch Fragen der politischen Repräsentation und des diplomatischen Protokolls berührt wurden, unterlag die Auswahl von Tapisserien und ihre präzise Platzierung für ein Ereignis sorgfältiger Planung – und einer Entscheidung auf höchster Ebene (↗ Einrichten). Wenn nicht der Fürst selbst bestimmte, mit welchen Tapisserien der Bankettsaal, ein Audienzraum oder das Appartement eines ranghohen Gastes auszustatten sei, so konnte mit der korrekten und angemessenen Vorbereitung des Zeremoniells allenfalls eine Person beauftragt werden, die mit den anzusprechenden Bedeutungsebenen und -traditionen vollkommen vertraut war.

Im Folgenden sollen Bedeutungsakkumulationen und -transfers an einem konkreten Beispiel, den Gideon- beziehungsweise Jason-Tapisserien am burgundischen und am französischen Hof, vorgestellt werden: Den Auftakt dafür mögen die Feste des burgundischen Hofes markieren, für die nicht allein Innenräume – etwa Empfangsräume und Bankettsäle im Prinsenhof in Brügge – sondern auch Straßen und Plätze der Stadt mit Festarchitekturen, Tapisserien und *tableaux vivants* ausgestattet wurden; die mobilen Bilder schlossen Innen- und Außenraum mittels einer gemeinsamen visuellen Argumentation zusammen (↗ Passagen).[2] Seit der Gründung des Ordens vom Goldenen Vlies durch Herzog Philipp den Guten im Jahre 1430 gehörte die Präsentation der Gideon- oder Jason-Geschichte zum Programm der Bildräume, die für die Feste errichtet wurden.[3]

Die prominenteste Rolle spielte dabei eine große und außerordentlich kostbare Tapisserie-Serie, die Philipp der Gute 1448 mit einem detaillierten Programm zur Gideon-Geschichte in Auftrag gab; sie umfasste acht Bildteppiche und überspannte annähernd hundert Meter in der Länge.[4] Mit 8960 *écus d'or* war sie die kostspieligste Folge der damaligen Zeit; der Burgunderherzog erwarb (zu einem Preis von 300 *écus*) auch die Kartons, nach denen die Tapisserien gewirkt worden waren und sicherte sich damit deren Exklusivität. Bei der Ordensversammlung von 1456 in Den Haag wie bei allen nachfolgenden Ordensfesten war der jeweilige Festsaal mit der Serie ausgestattet; sie war von nun an unmittelbar mit dem Orden verbunden. Zugleich erschien sie aber auch bei den großen *Magnifizenzen* der Burgunderherzöge selbst, so zuerst bei der Taufe Marias von Burgund im Jahre 1457. In den folgenden Jahren avancierte sie geradezu zum Signet des Hauses Burgund: Im Jahr der Krönung des französischen Königs Ludwig XI. schmückte der als Gast geladene Philipp der Gute die Außenfassade des Hôtel d'Artois in Paris, in dem er logierte, mit den kostbaren Tapisserien – eine aufsehenerregende Demonstration herrscherlicher Repräsentation, die dem königlichen Gastgeber durchaus missfiel. Berichte von Botschaftern – so etwa der des Mailänders Prospero da Camogli aus dem Jahre 1461 – bezeugen, dass die außerordentliche Pracht dieser Bildteppiche in ganz Europa wahrgenommen wurde.

Immer wieder wurde die Präsentation der Tapisserie-Folge von Jason-Szenen als *tableaux vivants* an anderen Orten im Stadtraum begleitet. Bei der Hochzeit des letzten Burgunderher-

zogs Karl des Kühnen mit Margarete von York 1468 wurde die Braut bereits bei ihrer Ankunft in Sluis mit theatralen Inszenierungen, darunter einem Schaugerüst mit Jason, der das Goldene Vlies erringt, empfangen.[5] Der Große Festsaal des Prinsenhofs in Brügge war wiederum mit der Tapisseriefolge der »istoire de Jason, où estoit emprins l'advenement du mistaire de la Toison d'or« ausgestattet; der Orden, der natürlich auch durch die Ordensritter selbst vertreten wurde, gab damit den Rahmen für das gesamte Fest ab.

Mit der Präsentation der Tapisserien wurden immer zugleich Dynastie und Orden in Szene gesetzt. So geschah es auch beim Fürstentreffen des Jahres 1473 in Trier: Der Herzog und der Orden forderten gemeinsam die Erhöhung des Hauses Burgund zur Königswürde und damit zugleich die Rangerhöhung aller Ordensmitglieder.

Mit dem Tod des letzten Burgunderherzogs ging die Folge in den Besitz des Hauses Habsburg über; sie blieb in Brüssel, das heißt am Regierungssitz der Statthalter der spanischen Regierung in den Niederlanden, bis sie 1794 mit einem Transport, der sie vor den napoleonischen Truppen nach Wien retten sollte, unterging. Bis dahin inszenierte sich das Haus Habsburg auch durch die Präsentation des Zyklus als Erbe der burgundischen Herzöge, stellte es doch nun auch die Großmeister des Ordens vom Goldenen Vlies. So vollzog Karl V. im Jahre 1555 seine Abdankung in der durch die Tapisserien konfigurierten *Aula magna* auf dem Coudenberg in Brüssel; sein Sohn Philipp II. folgte ihm nicht allein in der spanischen Königswürde, sondern auch als Großmeister des Ordens vom Goldenen Vlies.

Eine neue Phase der Rezeption des Jason-Themas setzte in der ersten Hälfte des 18. Jahrhunderts am französischen Hof ein: Mit dem Ziel, die *Manufacture des Gobelins* mit neuen Themen zu verstärkter Produktion anzuregen, beauftragten die *directeurs généraux des Bâtiments du Roi,* Louis-Antoine Duc d'Antin (1708–1736) und Philibert Orry (1737–1745), den Maler Jean-François de Troy mit dem Entwurf zweier Serien.[6] De Troy wählte dafür die Esther- und die Jason-Geschichte, eben die Historien, die bei den Festen des burgundischen Hofes von herausragender Bedeutung gewesen waren. Seine aus sieben Teppichen bestehende Esther-Serie, die 1738 zum ersten Mal auf den Wirkstuhl gelegt wurde, erwies sich dabei als ebenso erfolgreich wie die Jason-Serie von gleichem Umfang: Bis zum Ende des 18. Jahrhunderts wurden insgesamt acht vollständige Esther-Folgen und elf Jason-Folgen gewirkt, dazu zahlreiche verkürzte Redaktionen sowie Einzelteppiche. Beide Serien wurden auch an prominenter Stelle in Versailles gehängt: Die *editio princeps* der Esther-Folge fand ihren Platz im Appartement der Dauphine Marie-Thérèse-Raphaëlle von Spanien, Gattin Prinz Louis-Ferdinands; die zweite Ausführung der Jason-Folge gehörte von 1763 bis zur Revolution zur Ausstattung der *Grands appartements du Roi,* nämlich der *Chambre du Roi* und des Thronsaals.

Die Rezeption dieser Jason-Folge ist nun noch einmal genauer in den Blick zu nehmen:

Am 7. Mai 1770 betrat die 14-jährige Marie-Antoinette nach einem offiziellen Akt der Übergabe als Braut des Dauphin französischen Boden. Aus zeitgenössischen Berichten von ihrem Empfang ist bekannt, dass für diesen Akt eine ephemere Architektur – eine Konstruktion, die Elemente eines hölzernen Pavillons mit solchen eines Zeltes verband – auf der kleinen Ile des Epis im Rhein nahe bei Straßburg errichtet worden war. Das Gebäude barg eine Raumfolge, die

_____ **1** *Jason erringt das Goldene Vlies,* 1762–1767, Tapisserie der Manufacture des Gobelins, Paris, 420 × 324 cm (Bordüren beschnitten), Schloss Mannheim, Inv.-Nr. G 7695.

die junge Fürstin als österreichische Erzherzogin betrat und in der sie gleichsam einer Transformation in eine französische Dauphine unterzogen wurde, bevor in einem repräsentativ ausgestatteten Saal die Hochzeitsverträge unterzeichnet werden konnten.

Dem Rang des Ereignisses entsprechend war das ephemere Gebäude mit Tapisserien ausgestattet worden. Für den Hauptsaal, in dem die Zeremonie der *remise,* der Übergabe der Braut, stattfand, hatte man aus dem *Mobilier royal* die *editio princeps* des in der *Manufacture des Gobelins* gewirkten Zyklus bereitgestellt, der in sieben großformatigen Teppichen die Geschichte von Jason und Medea darstellte. Die Abfolge der Bilder begann mit dem Treueschwur Jasons und erzählte dann von seinem Bestehen der gefahrvollen Proben, das ihm allein durch

2 *Medea erdolcht die Söhne Jasons und setzt Korinth in Brand,* 1762–1767, Tapisserie der Manufacture des Gobelins, Paris, 427,5 × 394 cm (Bordüren beschnitten), Schloss Mannheim, Inv.-Nr. G 7693.

die Hilfe Medeas gelingen konnte. Das Erringen des goldenen Widderfells (Abb. 1) stellt den Höhepunkt dieser Begebenheiten dar, markiert aber nicht den Abschluss der (Bild-)Erzählung: Dieser wurde erst durch die Untreue Jasons eingeleitet, der an Medeas Stelle die Tochter des Korintherkönigs, Creusa, zu seiner Frau bestimmte; Medea beantwortete den Verrat mit der Ermordung der gemeinsamen Söhne und der Zerstörung Korinths (Abb. 2).

Für Marie-Antoinette, deren Ahnenreihe ja auch die Burgunderherzöge einschloss, zu deren vornehmstem Erbe für das Haus Habsburg der Orden vom Goldenen Vlies gehörte, war der Verweis auf Jason und seine Eroberung des goldenen Widderfells unmittelbar als Reverenz vor der Tradition ihres Hauses lesbar. In Wien wurden die Aufnahmen neuer Ordensritter jeweils als

festliche Ereignisse begangen; zweifellos hatte Marie-Antoinette zwei Jahre vor ihrer Vermählung in Wien die Aufnahme ihres Bruders, des Erzherzogs Franz Joseph und späteren Kaisers Franz II. beziehungsweise Franz I. von Österreich, in den Orden miterlebt.

Über den Verweis auf die spezifische dynastische Tradition hinaus argumentiert die Tapisseriefolge aber auch in grundsätzlicher Weise für Loyalität und die Treue zum gegebenen Wort – und in diesem Sinne konnte sie programmatisch für den französischen Hof eingesetzt werden: Von Jean-François de Troy als »susceptible de noblesse et de magnificence« eingeführt, war die Folge 1749 zum ersten Mal auf den Wirkstuhl gelegt worden; bis zum Ende des 18. Jahrhunderts wurden elf vollständige Serien fertiggestellt, dazu mehrere verkürzte Redaktionen.[7] Die Szene, in der Jason das Goldene Vlies erringt, war am französischen Hof offenbar von untergeordneter Bedeutung; Jasons Treueschwur, der Tod Creusas und Medeas Rache an Jason aber gehörten zum unverzichtbaren Programm.

Als diplomatische Geschenke wurden die Jason-und-Medea-Serien aus der *Manufacture des Gobelins* an den Kronprinzen von Schweden, an Erzherzog Maximilian von Österreich, an den Fürstbischof von Straßburg, Kardinal de Rohan, sowie andere illustre Persönlichkeiten überreicht. In jedem Falle riefen sie ein Narrativ auf, das Loyalität als zentralen Wert ins Bild setzte. Zugleich verwiesen sie auf die Reihe der Ereignisse, die diese Bilder bereits einmal begleitet hatten – der Kardinal de Rohan, der den Empfang Marie-Antoinettes in Straßburg miterlebt hatte, wählte, als ihm eine Tapisseriefolge als Geschenk in Aussicht gestellt wurde, gerade diese, um damit an das für seinen erzbischöflichen Sitz bedeutende Ereignis zu erinnern.

Unter den Bildmedien, mit denen historische, aber auch mythologische Szenen für die Rahmung höfischer Feste vergegenwärtigt wurden, kam den Tapisserien stets ein herausragender Stellenwert zu. Ihre Materialität, aber auch die Tatsache, dass sie als Repräsentanten dynastischer Tradition Bedeutung akkumulieren konnten, erhöhte ihre Wirksamkeit in der *longue durée*. Als Agenten der Raumkonfiguration leisteten sie zugleich einen entscheidenden Beitrag zur Konstruktion der sozialen Realitäten, die in den mobilen Räumen des späten Mittelalters und der Frühen Neuzeit ausgehandelt wurden.

Birgitt Borkopp-Restle und Jonas Leysieffer

Literaturverzeichnis

Wolfgang Brassat, *Tapisserien und Politik. Funktionen, Kontexte und Rezeption eines repräsentativen Mediums,* Diss. Marburg 1989, Berlin 1992.

Dagmar H. Eichberger, »The Tableau Vivant. An Ephemeral Art Form in Burgundian Civic Festivities«, in: *Parergon,* 6a, 1988, S. 37–64.

Birgit Franke und Barbara Welzel (Hrsg.), *Die Kunst der burgundischen Niederlande. Eine Einführung,* Berlin 1997.

Les Gobelins au siècle des Lumières. Un âge d'or de la manufacture royale, hrsg. von Jean Vittet, Ausst.-Kat. Galerie des Gobelins Paris, Paris 2014.

Olivier de la Marche, *Mémoires d'Olivier de la Marche, maître d'hôtel et capitaine des grandes de Charles le Téméraire,* hrsg. von Jules d'Arbaumont und Henri Beaune, 4 Bde., Paris 1883–1888.

Jeffrey Chipps Smith, »Portable Propaganda. Tapestries as Princely Metaphors at the Courts of Philip the Good and Charles the Bold«, in: *Art Journal,* 48, 2, 1989, S. 123–129.

Anmerkungen

1 Dazu grundlegend Brassat 1992.
2 Einen Überblick über die Kunst am burgundischen Hof bieten Franke / Welzel 1997.
3 Der antike und der alttestamentarische Held, in deren Geschichten das Widderfell eine zentrale Rolle spielt, wurden offenbar in der Wahrnehmung der Zeitgenossen gleichgesetzt, so etwa bei Olivier de la Marche, der die Tapisseriefolge als »istoire de Jason« beschreibt: De la Marche 1883–1888, Bd. 3, S. 118.
4 Zur Funktion der Gideon-Tapisserien am burgundischen Hof: Smith 1989.
5 Eichberger 1988, S. 52.
6 Dazu zuletzt: *Les Gobelins au siècle des Lumières* 2014, S. 148–161 und S. 186–195 (Vittet).
7 Brief von de Troy an Philibert Orry, 9. 11. 1742, zit. nach *Les Gobelins au siècle des Lumières* 2014, S. 187.

OIKOS

Vorgeschichte des bürgerlichen Interieurs

↗ **Boudoir und Salon, Schwellenraum**
→ Antike / Renaissance
→ Konstruktion von Geschlechterrollen, Mikrokosmos / Makrokosmos, *studiolo*

Die Geschichte des Interieurs verfügt, nicht anders als die Geschichte des Porträts oder der Landschaft, über theoretische Grundlagen, die auf die Antike zurückgehen. Waren für die bildende Kunst Plinius d. Ä. oder Quintilian von grundlegender Bedeutung, so gebührt dies für das häusliche Zusammenleben dem *Oikonomikos* des griechischen Philosophen Xenophon.[1] Aristoteles hat den Text rezipiert und auf drei Bände erweitert.[2] In der römischen Welt gehen Vergil, Cicero, Varro, Palladius und Columnella auf Xenophon zurück. Den Bekanntheitsgrad der *Oekonomik* bis in die Gegenwart bezeugt eine Vielzahl von Ausgaben und Übersetzungen. Direkt weitergeführt wurden Xenophons Ratschläge in der christlichen Hausväterliteratur.[3]

Xenophons Schrift behandelt weniger das Haus als architektonischen Gegenstand denn die Führung des Hauses, den Haushalt und das soziale Gebilde der Familie und Sippe. Zentral ist die Trennung der Zuständigkeitsbereiche von Mann und Frau: »Denn für die Frau ist es besser, im Haus zu bleiben, als auf das Feld zu gehen, für den Mann dagegen ist im Haus zu bleiben schimpflicher, als sich um die Arbeiten draußen zu kümmern.«[4] In dieser Aufteilung der Geschlechterrollen (↗ Schwellenraum) spiegelt sich das Ideal der griechischen *paideia*.[5] Aristoteles vergleicht die Herrschaftsverhältnisse im Haus mit denen in der Polis: »Wie die Seele über den Leib, der Freie über Tiere und Sklaven, die Vernunft über die Leidenschaft, wie der Staatsmann über die Bürger, so auch herrscht der Mann über die Frau.«[6] Es ist sein Wirken für Staat und Gesellschaft, das den *oikodespotes* zur Herrschaft über Haus und Familie berechtigt. Diese Ratio legt auch die Anordnung des Hausgeräts nach Sachgebieten fest, damit alles seinen festen Platz hat: »Wie schön sieht es doch aus, wenn Schuhe der Reihe nach aufgestellt sind, welcher Art sie auch sein mögen, wie schön, Kleider an ihrem Platz zu sehen, welcher Art sie auch sein mögen, wie schön, Teppiche, wie schön, Kupfergeschirr, wie schön das, was zum Tisch gehört, wie schön auch, was von allem zwar nicht der Ernsthafte, wohl aber der Schöngeist am meisten verspotten dürfte, dass sogar Kochtöpfe eine Harmonie erkennen lassen, wenn sie wohlgeordnet hingestellt sind.«[7]

Während die Rangordnung des Außen vor dem Innen und die Hierarchie der Geschlechter allen Ökonomiken gleich bleiben, verändern sich die Zielsetzungen. Die Hausväterliteratur des Mittelalters und der Frühen Neuzeit richtet Führung und Ordnung des christlichen Haushalts an Gott aus.[8] Für das Behältnis des Wohnens und das Interieur sind diese Texte unergiebig, denn

solange das Leben einer Durchgangsstation auf dem Weg zu Gott glich, blieb auch die Frage nach der irdischen Heimstätte sekundär.[9] Diese Einstellung änderte sich erst in der Renaissance.

Im 15. Jahrhundert lagen in Italien Xenophon und Aristoteles in neuen Übersetzungen vor. Dies führte dazu, dass in den Städten des Humanismus die *Oekonomik* einen geeigneten Nährboden fand und selbstständig weiterentwickelt wurde. Die transformativen Energien, die diesen Prozess steuerten, sind im Kontext sozialer und politischer Umwälzungen zu deuten. Zwar waren die misogynen Theoreme der Kirchenväter nicht ganz verstummt, aber zweitrangig geworden, wie aus der *Opera a ben vivere* (1450) des Florentiner Erzbischofs Sant'Antonino hervorgeht. Denn für die fortschrittliche Bildungsklasse Italiens waren nicht die Konsequenzen relevant, die sich aus dem biblischen Sündenfall ergaben, sondern der Erhalt der gesellschaftlichen Eliten.

Matteo Palmieri gesteht in der *Vita civile* (um 1432–1436) dem *pater familias* die Herrschaft über die Frau zu, die ihn von allen häuslichen Pflichten befreit und dadurch erlaubt, sich auf seine staatlichen Pflichten zu konzentrieren.[10] Auch der Venezianer Francesco Barbaro klagt in seiner Schrift *De re uxoria* (1415) von den Frauen submissive Eigenschaften wie *modestia, mediocritas* und *taciturnitas* ein und beruft sich auf den römischen Philosophen Cato.[11] Ähnlich argumentiert auch Leon Battista Albertis *Della famiglia* (1432 in Rom begonnen), das in seinem Sprachgebrauch die Form des sokratischen Dialogs nachahmt. Das Primat des Forums als männliche Domäne steht auch für den italienischen Humanisten außer Frage: »Nicht innerhalb der privaten Muße, sondern der öffentlichen Erfahrungen wächst der Ruhm; auf den öffentlichen Plätzen entsteht die Ehre; inmitten der Völker erfährt das Lob Zuspruch durch die Stimme und den Zuspruch vieler ehrenwerter Männer. Es flieht der Ruhm jedwede Einsamkeit und den privaten Ort.«[12] Der moderne Hausherr weiß sich dem alten *pater familias* oder *oikosdespotes* darin verwandt, dass er die Frau zur Haushaltung erzieht. Wie bei Xenophon führt er seine Frau durch die häuslichen Besitztümer, erklärt ihr die Pflichten, die dem Besitz erwachsen, und ermahnt sie, die Muße zu fliehen.

Ein wesentlicher Unterschied zwischen Alberti und Xenophon liegt jedoch darin, dass Xenophon die Rollenteilung auf die physischen Unterschiede von Mann und Frau zurückführt, während Alberti das biblische Sündenfallparadigma argumentativ einsetzt: Die Frau im Haus stelle mit ihrer Sinnlichkeit eine Bedrohung des tugendhaften Mannes dar. Diese Polarität von *virtus* versus *sexus* geht auf Augustinus und Petrarca zurück.[13] Zwar verurteilt auch Xenophon Männer, die es sich am Kamin bequem machen und bei ihren Frauen bleiben; dabei bezieht er sich aber auf die Klasse der Neureichen, die der Leichtlebigkeit frönen. Erst aus christlicher Perspektive werden Eros und Interieur gleichgesetzt, wodurch die Scheidung von Außen und Innen eine dramatische Zuspitzung erfährt. Denn von nun an belasten Elemente von Angst und Gefahr das Innenleben, die der paganen Welt fremd waren.[14]

Die Trennung von Innen und Außen als genderbezogene Domänen beschäftigte im Zeitalter Albertis auch die bildenden Künste. In Fra Filippo Lippis *Brautwerbungsbild* um 1435 macht ein junger Mann einer Frau einen Antrag, wobei er außen steht und sie innen (Abb. 1). Wohl um die Ernsthaftigkeit seiner Absichten zu beweisen, händigt er der festlich gekleideten Braut, ge-

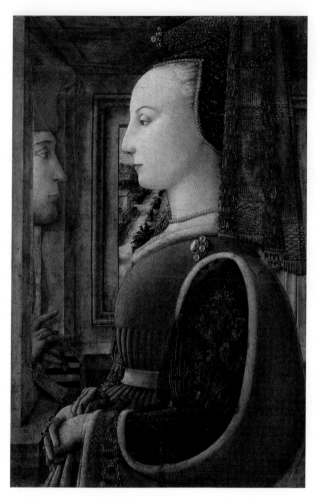

1 Filippo Lippi, *Der Antrag*, um 1440, Tempera auf Holz, 64,1 × 41,9 cm, The Metropolitan Museum of Art, New York, Marquand Collection, Gift of Henry G. Marquand, 1889, Inv.-Nr. 89.15.19.

stisch unterstützt, durch das geöffnete Fenster den Ehevertrag mit seinem Familienwappen aus. Man darf sich fragen, was Fra Filippo zu dieser auffälligen Raumtrennung geführt hat, wenn nicht der Wunsch des Bräutigams, mit allen üblichen Formalitäten auch die Zuständigkeitsbereiche beider Geschlechter gemäß Xenophon (VII, 30) ein für alle Mal festzuschreiben. Eine ähnliche Absicht lässt sich bei Jan van Eycks *Arnolfinihochzeit* von 1434 erkennen (Abb. 2). Hier handelt es sich um eine Eheschließung –diesmal aber mit dem Paar im Innenraum, während die Zeugen an der Türschwelle stehen. Die Dialektik von Innen und Außen und eine darauf gegründete Geschlechterkonstruktion im Geiste Xenophons entfallen. Dieses theoretischen Ballasts entledigt, konnte van Eyck das Thema ehelicher Konvivialität ungezwungener angehen als die Künstler im

2 Jan van Eyck, *Die Arnolfini-Hochzeit,* 1434, Öl auf Holz, 82,2 × 60 cm, The National Gallery, London, Inv.-Nr. NG186.

humanistisch geprägten Florenz. Auch das Schrifttum des Nordens belegt, dass ein grundlegender Unterschied in der Auffassung der Ehe und des Interieurs gegenüber dem Süden bestand. In klarer Abgrenzung vom xenophontischen Rollenverständnis der Geschlechter legt die um 1450 verfasste Ehelehre Dionysius' des Kartäusers »auf die Lebensgemeinschaft als gleichnotwendiger Intention neben der Geschlechtergemeinschaft gesteigerten Wert«.[15] Ebenso argumentiert Albert von Eyb 1472 in seinem bei Koberger im Druck erschienenen *Ehebüchlein.* Bei der Frage, »ob einem Manne sey zunemen ein eelich weyb oder nit«, kommt von Eyb aber zu vollkommen anderen Ergebnissen als seine italienischen Kollegen. Nicht die Entkoppelung der männlichen *virtus* vom weiblichen *sexus* garantiere das Bestehen der Familie und des Staates, entscheidend

3 Hanns Paur, *Vom Haushalten,* um 1475, kolorierter Holzschnitt, 25,5 × 36,6 cm (Blatt), Staatliche Graphische Sammlung München, Inv.-Nr. 118321D.

sei vielmehr eine harmonisch geführte Ehe: »Durch sie entstehen Länder, Städte und Häuser, entwickelt sich das Zusammenleben und wird der Friede erhalten.«[16] In direkter Umkehr des xenophontischen Paradigmas und der makrokosmischen Überlegenheit ist es nördlich der Alpen das geregelte Innenleben, von dem sich die Ordnung der Außenwelt herleitet.

Die Ideologie der Polis und des *bonum comune,* die im Süden die Dialektik von Innen und Außen und die der Geschlechterrollen festlegte, war dem Norden zunächst fremd geblieben. Daher fanden auch die Gegenstände des Haushalts eine andere Form der Aufmerksamkeit als im Süden. Fragen der Wohnungseinrichtung vom Bett bis zum Kochtopf, die die Italiener geflissentlich ausließen, beschäftigten die populären Spruchgedichte von Hans Folz (um 1480) und Hans Sachs (um 1540). Das Inventar des Haushalts wird Stück für Stück in über 300 Gegenständen aufgezählt.[17] Auf dem kolorierten Holzschnitt *Vom Haushalten* (um 1470) in Hanns Paurs *Bilderbogen* verteilen sich die Parafernalia des gemeinschaftlichen Haushaltens um ein zufrieden in der Mitte gelagertes Paar (Abb. 3). Auf der linken, männlichen Seite stehen Waffen, Reitzeug und Ackergerät, auf der rechten die weiblichen Gerätschaften der Küche, der Reinhaltung und

der Heimarbeit. Der Mann gebietet über das Bett und die wertvollen Güter wie das Prunkgeschirr; im Mittelfeld aber finden die Ergebnisse des gemeinsamen Wirtschaftens in Gestalt der gefüllten Weinfässer, Getreidesäcke und prallen Würste ihren Platz.[18] Von Paurs *Bilderbogen* zu Israhel van Meckenems Kupferstichfolge *Szenen aus dem Alltagsleben* (um 1500), die Paare im großbürgerlichen Interieur zeigt, ist es nur ein kleiner Schritt.[19]

Bei allem Respekt dem italienischen Humanismus gegenüber kommt man nicht umhin, Alberti eine gewisse Einseitigkeit zu attestieren. Seine Verpflichtung gegenüber den antiken Quellen einerseits und den christlichen Dogmen andererseits verleitete ihn zu einer unnötig strengen Trennung der Geschlechterrollen und Zuständigkeiten. Was Alberti aber vor den Mitstreitern jenseits der Alpen auszeichnet, ist sein neues Verständnis von Privatheit. Denn der vorbildliche Familienvater ist für ihn nicht nur – wie bei Xenophon – der General seines Haushalts, sondern verfügt auch über ein ausgeprägtes Bildungsinteresse, das ihn, nach Erledigung seiner öffentlichen Verpflichtungen, einen verborgenen Winkel innerhalb der eigenen vier Wände aufsuchen lässt, um dort seinen Studien zu frönen. So weit waren weder Dionysius der Kartäuser noch Albrecht von Eyb gegangen, bei denen die eheliche Harmonie jeden Wunsch nach Isolation unterbindet. Zwar möchte auch Alberti, »dass alle meine Lieben unter ein und demselben Dach wohnen, sich an ein und demselben Feuer wärmen, an ein und demselben Tisch Platz nehmen«.[20] Ebenso mächtig regte sich in ihm jedoch das Bedürfnis nach den *otii privati* – einem mußeerfüllten Dasein in elfenbeinturmartiger Abgeschiedenheit, wie es eine Generation später Ermolao Barbaro in seiner Schrift *De coelibatu* (1471) einfordern sollte.[21] Während Ermolao den persönlichen Rückzug und das Bedürfnis nach intellektueller Freiheit den Pflichten der Ehe und des Staates voranstellt, die er samt und sonders bei der Suche nach Wahrheit für hinderlich erachtet, bleiben nach Alberti Privates und Öffentliches verbunden – erst dadurch sei das Recht auf Abgeschiedenheit legitim: »Und ich versichere euch, dass der gute Bürger die Ruhe zu schätzen wissen wird, doch nicht nur die eigene, sondern auch die anderer guter Bürger; er wird der privaten Muße frönen, aber nicht minder die seiner Mitbürger lieben, er wird für sein eigenes Haus Harmonie, Stille, Frieden und Ruhe herbeiwünschen, aber noch viel mehr für sein Vaterland und die Republik.«[22] Um diesem Recht einen Raum zu verschaffen, muss das Haus über ein besonderes Zimmer verfügen, das Xenophon noch nicht kannte.

Das Privatissimum der Griechen und Römer war das Schlafzimmer des Mannes; hier wurden die Wertgegenstände aufbewahrt. Auch Alberti kannte diesen Raum: Bei der fiktiven Führung durch sein Haus sperrt der Ehegatte der Frau die Tür seines Schlafzimmers auf und zeigt ihr alle dort aufbewahrten Kostbarkeiten. Alberti legt Wert auf die Feststellung, nichts dürfe den Augen der Ehefrau verborgen bleiben. Als sie dann aber an die Tür seines Rückzugszimmers gelangen, des Raumes, in dem sich seine geistigen Besitztümer befinden, verweigert er ihr den Zutritt und erklärt, sie dürfe dieses Zimmer weder allein noch mit ihm zusammen jemals betreten (»in quale luogo mai diedi licenza alla donna mia né meco né sola v'intrasse«).[23] Damit wird eine Kategorie des Privaten eingeführt, die das Potenzial besaß, die alte Hierarchie des Außen über das Innen zu hinterfragen. Zwar steht bei Alberti das *studium* noch mit dem Wohlergehen des Staates in direkter Verbindung, doch schon für Niccolò Macchiavelli entwickelt sich das *studiolo*

zu einem persönlichen Fluchtraum, der dem Haushalt und der Außenwelt konträr ist. Hier werden die geistigen Gedanken geboren, die die Welt aus den Angeln heben, schreibt Machiavelli 1513 an Francesco Vettori.[24] Mehr noch: Auch sein ausgesuchter Dekor unterscheidet das *studiolo* von den anderen Räumen des Hauses.[25] Die Rollenzuweisung der Geschlechter gerät an diesem neuralgischen Punkt ins Wanken. Denn wenn Frauen auch ein öffentliches Mitwirken in der Politik verwehrt war, sprach doch nichts dagegen, dass sie ihre Macht im Bildungsbereich ausdehnten und sich ebenfalls ein *studiolo* einrichteten. Das geschah nicht im bürgerlichen Haus, von dem Albertis Schrift handelt, wohl aber im fürstlichen Palast. Die ersten weiblichen *studioli* wurden von Fürstinnen wie Isabella d'Este und Margarete von Österreich in Mantua beziehungsweise Mechelen eingerichtet.[26] Bis in derartigen Hochburgen weiblicher *virtus* auch dem *sexus* ein Daseinsrecht eingeräumt wurde, sollte es indes noch dauern (↗ Boudoir und Salon).

<div align="right">Norberto Gramaccini</div>

Literaturverzeichnis

Leon Battista Alberti, *Opere volgari,* Bd. 1: *Libri della famiglia (Scrittori d'Italia,* 218), hrsg. von Cecil Grayson, Bari 1960.

Aristoteles, *L'amministrazione della casa (Universale Laterza,* 763), hrsg. von Carlo Natali, Rom 1995.

Die Anfänge der europäischen Druckgraphik. Holzschnitte des 15. Jahrhunderts und ihr Gebrauch, hrsg. von Peter Parshall und Rainer Schoch, Ausst.-Kat. Germanisches Nationalmuseum; National Gallery of Art Washington, Nürnberg 2005.

Albrecht von Eyb, *Das Ehebüchlein. Nach dem Inkunabeldruck der Offizin Anton Koberger. Nürnberg 1472,* übers. und eingl. von Hiram Kümper, Stuttgart 2008.

Heinz Gottwald, *Vergleichende Studie zur Ökonomik des Aegidius Romanus und des Justus Menius. Ein Beitrag zum Verhältnis von Glaubenslehre einerseits und Wirtschaftsethik sowie dem Sozialgebilde »Familie« andererseits (Europäische Hochschulschriften,* 378), Diss. Frankfurt am Main 1988, Frankfurt am Main 1988.

Hans-Günter Gruber, *Christliches Eheverständnis im 15. Jahrhundert. Eine moralgeschichtliche Untersuchung zur Ehelehre Dionysius' des Kartäusers (Studien zur Geschichte der katholischen Moraltheologie,* 29), Diss. München 1988, Regensburg 1989.

Gedichte vom Hausrat aus dem XV. und XVI. Jahrhundert (Drucke und Holzschnitte des XV. und XVI. Jahrhunderts in getreuer Nachbildung, 2), eingl. von Theodor Hampe, Straßburg 1899.

Julius Hoffmann, *Die »Hausväterliteratur« und die »Predigten über den christlichen Hausstand«. Lehre vom Hause und Bildung für das häusliche Leben im 16., 17. und 18. Jahrhundert (Göttinger Studien zur Pädagogik,* 37), Diss. Göttingen 1959, Weinheim 1959.

Werner Jaeger, *Paideia. Die Formung des griechischen Menschen,* 3 Bde., Berlin 1934–1947.

Margaret Leah King, »Caldiera and the Barbaros on Marriage and the Family. Humanist Reflections of Venetian Realities«, in: *The Journal of Medieval and Renaissance Studies,* 6, 1976, S. 19–50.

Timothy Kircher, *Living Well in Renaissance Italy. The Virtues of Humanism and the Irony of Leon Battista Alberti (Medieval and Renaissance Texts and Studies,* 423), Tempe 2012.

Benjamin G. Kohl, »Francesco Barbaro on Wifely Duties«, in: Benjamin G. Kohl und Ronald G. Witt (Hrsg.), *The Earthly Republic. Italian Humanists on Government and Society,* Manchester und Philadelphia 1978.

Manfred Lentzen, »Frühhumanistische Auffassungen über Ehe und Familie. Francesco Barbaro, Matteo Palmieri, Leon Battista Alberti«, in: Ute Ecker und Clemens Zintzen (Hrsg.), *Saeculum tamquam aureum,* Tagungsband Akademie der Wissenschaften und der Literatur Mainz, Hildesheim 1997, S. 379–394.

Wolfgang Liebenwein, *Studiolo. Die Entstehung eines Raumtyps und seine Entwicklung bis um 1600 (Frankfurter Forschungen zur Kunst,* 6), Berlin 1977.

Brigitte Lymant, »Die sogenannte ›Folge aus dem Alltagsleben‹ von Israhel van Meckenem. Ein spätgotischer Kupferstichzyklus zu Liebe und Ehe«, in: *Wallraf-Richartz-Jahrbuch,* 53, 1992, S. 7–44.

Opere di Niccolò Macchiavelli, hrsg. von Ezio Raimondi, Mailand 1966.

Tiziana Romelli, *Bewegendes Sammeln. Das ›studiolo‹ von Isabella d'Este und das ›petit cabinet‹ von Margarete von Österreich im bildungstheoretischen Vergleich,* Diss. Berlin 2008, online 2008, http://edoc.hu-berlin.de/dissertationen/romelli-tiziana-2008-07-03/HTML/front.html.

Richard Sennett, *Fleisch und Stein. Der Körper und die Stadt in der westlichen Zivilisation,* übers. von Linda Meissner, 2. Aufl., Berlin 1996.

Xenophon, *Oeconomicus. A Social and Historical Commentary,* übers. von Sarah B. Pomeroy, New York und Oxford 1994.

Anmerkungen

1 Xenophon 1994.

2 Aristoteles 1995.

3 Hoffmann 1959.

4 Xenophon 1994, VII, 30.

5 Jaeger, Bd. 1, 1934/35.

6 Aristoteles, *Politik,* I, 7, 1253–1254.

7 Xenophon 1994, IX, 6–10.

8 Gottwald 1988.

9 Sennet 1996, S. 165.

10 Lentzen 1997, S. 380.

11 Cato, *De re uxoria,* II, zit. nach Kohl 1978, S. 204.

12 Alberti 1960, III, S. 183–184.

13 Kircher 2012.

14 Lentzen 1997.

15 Gruber 1989, S. 190.

16 Von Eyb 2008, S. 127.

17 *Gedichte vom Hausrat aus dem XV. und XVI. Jahrhundert,* 1899.

18 *Die Anfänge der europäischen Druckgraphik,* 2005, S. 214–215.

19 Lymant 1992.

20 Alberti 1960, III, S. 191.

21 King 1976, S. 35.

22 Alberti 1960, III, S. 183.

23 Alberti 1960, III, S. 219.

24 Brief vom 19. 12. 1513, in: *Opere di Niccolò Macchiavelli,* 1996.

25 Liebenwein 1977.

26 Romelli 2008.

PASSAGEN

Orte zum Verweilen

↗ **Eremitage / Einsiedelei, Schwellenraum**
→ 19.–21. Jahrhundert
→ Flanieren, Flughäfen, Konsumieren, Ortsidentifikation, Passagen, Shopping Malls

In Marc Augés Kulturkritik *Nicht-Orte* (1992) durchschreitet im Prolog der fiktive Geschäftsmann Pierre Dupont mehrere symbolische Passagen vom Pariser Zentrum bis zu seinem Business-Class-Sitz im wartenden Flugzeug am Flughafen Charles de Gaulle, wo er es sich mithilfe des Unterhaltungssystems an Bord für seinen Asienflug bequem macht.[1] »Passage« bedeutet in diesem Kontext, im Gegensatz zur klassischen Definition als überdeckte Ladenstraße, einen Durchgang (auch eine Textstelle), eine Durchfahrt, aber auch eine längere Reise (aus dem altfranzösischen *passage / passer* entlehnt).[2] Die symbolischen Passagen des Pierre Dupont sind laut Augé der Weg vom Büro zur Bank, die Fahrt auf der Autobahn, das Check-in am Flughafen, die Sicherheitskontrolle und der obligatorische Gang durch den Duty-Free-Bereich des Flughafenterminals.

Augé bezeichnet ferner »Nicht-Orte« als Räume, die in Bezug auf bestimmte Zwecke (Verkehr, Transit, Handel, Freizeit) konstituiert sind. Entscheidend für den Status dieser Räume sind ihre Perzeption und Aneignung durch das Individuum. Dupont »passiert« in diesem Sinne diverse Schranken des modernen Lebens, um an sein Ziel zu gelangen.[3] Komplementär hierzu stehen der transitorische Raum und seine Bedeutung. Herzuleiten aus dem lateinischen *transitorius* (vorübergehend oder übergangsweise) wird das Prozesshafte betont. Transitorische Räume formen aus kulturanthropologischer Sicht unser soziales Mit- und Nebeneinander – die Räume unserer mobilen Gesellschaft, in denen wir uns nur temporär aufhalten, aber die wir tagtäglich benutzen. Es handelt sich um vorübergehende Aufenthalts- und Durchgangsräume im urbanen Raumgefüge mit einem ständig sich verlagernden Netz von Verkehrs-, Bilder-, Menschen-, Informations- und Warenströmen.[4] Diesen nicht festen »Aggregatzustand« des Raumes thematisiert der Philosoph Michel de Certeau im Gegensatz zum Ort: »Ein Raum ist ein Ort, mit dem man etwas macht. Er ist ein Geflecht von beweglichen Elementen, ein Resultat von Aktivitäten. Im Gegensatz zum Ort fehlen dem Raum Eindeutigkeit, Stabilität und etwas Eigenes.«[5]

Der transitorische Raum gehört zu den Nicht-Orten der »Supermoderne«, denn wir verlieren dort unsere Identität, werden zu einem Massenphänomen und entgleiten in die Anonymität. Der transitorische Raum reduziert sich auf bestimmte Zwecke (Transportmittel, Verkehr, Transit, Handel, Freizeit); für seinen Benutzer entsteht Identität hauptsächlich an Kontrollstellen wie der Grenzkontrolle, Kasse oder Zahlstelle, also dort, wo er sich ausweisen oder zahlen soll.

Nicht umsonst lautet der Untertitel von Augés Buch *Vorüberlegungen zu einer Ethnologie der Einsamkeit.* Die Einsamkeit des Individuums ist in der Architektur der Moderne, insbesondere in ihren transitorischen Räumen, eine Thematik, die Kulturanthropologen und Soziologen wie Augé und Architekturtheoretiker seit mehr als drei Jahrzehnten beschäftigt (↗ Eremitage / Einsiedelei). Kenneth Frampton sieht die städtische Infrastruktur und ihren Bezug zum Ort durch Hochhäuser »vernarbt«[6], Rem Koolhaas spricht vom *junkspace*, ein Wortspiel auf Weltraummüll, wenn er den architektonischen *Fallout* der Modernisierung in den Städten beschreibt.[7] Die Stadt-Architektur der Moderne, vor allem in globalen Städten, signalisierte aus postmoderner Sicht den Verlust der historischen Stadt mit ihrer reichen Geschichte. Frampton sprach sich bereits 1983 für einen kritischen Regionalismus in der Architektur aus, ein Jahrzehnt später veröffentlichte Augé seine Thesen zu den Nicht-Orten und kreierte einen neuen Diskurs über diese transitorischen Räume. Beide Theoretiker fordern eine Architektur, die den anthropologischen Bezug zum Ort wiederherstellen soll, das heißt, die örtliche Kultur und Region architektonisch widerspiegelt oder respektiert. Die Nutzer und Bewohner dieser Architektur sollen sich wieder mit der Kulturgeschichte ebendieses Ortes identifizieren können. Der anthropologische Ort ist laut Augé derjenige Ort, den die Einheimischen / Eingeborenen einnehmen, wo sie ihre Zeit verbringen und ihr gesellschaftliches Leben führen.[8] Er verkörpert das Sinnprinzip dieser Menschen.

Phantasmagorie

Passagen sind ein Teil der städtischen Infrastruktur mit einer jahrhundertealten Genese. Die Passage als Bautyp des 19. Jahrhunderts ist verbunden mit dem Aufkommen des Flaneur-Begriffs, wie ihn Benjamin definiert – die Bourgeoise flaniert durch die Stadt, die sich architektonisch der Gesellschaft eröffnet.[9] In diesen neuen räumlichen Formationen spielt sich gesellschaftliches Leben ab. In ihnen identifiziert sich der Konsument und findet seine Selbstbestätigung im Kauf der dargebotenen Güter. In der Architektur der Postmoderne werden Passagen in Hotels, Malls und Flughafenterminals für ein mobiles Publikum der Globalisierung neu erschaffen. Sie bilden den Rahmen einer neuen Form der Eventarchitektur.

Der Charakter der Passagen als Orte des sozialen Mittelpunkts einer Gesellschaft lässt sich zwar bis auf die Agora des klassischen Altertums und weiter zurückverfolgen, findet jedoch in der Kulturkritik seit der Mitte des 19. Jahrhunderts seine volle Entfaltung. In der Industriegesellschaft einer nachaufklärerischen Moderne nutzt der Mensch als selbständiges Individuum immer öfter den halbprivaten und öffentlichen Raum zum Verweilen und Konsumieren. Dementsprechend wird dieser öffentliche Raum durch Architekten und Stadtplaner gestaltet, um die Menschen aus ihrer privaten Umgebung herauszulocken und zum Konsum zu verführen.[10] Diesem Phänomen der Räumlichkeit und seiner sozialen Analyse widmet sich Walter Benjamin in seinem *Passagen-Werk.* Benjamins Flaneur erfährt die Pariser Einkaufs- und Stadtpassagen als eine Art mondäne Reise durch den gesellschaftlichen Wandel, der sich in Konsumgütern und

1 Louis Haghe, *Königin Victoria eröffnet die Weltausstellung im Kristallpalast,* 1851, Farblithografie, Victoria & Albert Museum, London.

-tempeln widerspiegelt. In den Passagen und Glaspalästen von Paris vollzieht sich der Übergang vom (halb-)privaten in einen öffentlichen Raum, wie das Beispiel der Galerie d'Orléans zeigt (Abb. 1).

Benjamins Beobachtungen sind von wesentlicher Bedeutung für die Interieur-Forschung, denn sie zeigen die sozialen, kulturellen und psychologischen Vernetzungen zwischen Interieurs und ihren Bewohnern und Nutzern.[11] Sie veranschaulichen aber auch die Genese unseres Konsumverhaltens, das stark mit der Architektur sogenannter Konsumtempel verbunden ist.

Benjamins *Passagen-Werk,* entstanden zwischen 1927 und 1940 und erst posthum 1982 veröffentlicht, stellt eine Geschichtsphilosophie des kapitalistischen Zeitalters mit Fokus auf Paris, der »Hauptstadt des 19. Jahrhunderts«, dar: »Die Passagen sind somit ein Zentrum des Handels in Luxuswaren. Die Passagen, eine neuere Erfindung des industriellen Luxus, sind glasgedeckte, marmorgetäfelte Gänge durch ganze Häusermassen, deren Besitzer sich zu solchen Spekulationen vereinigt haben. Zu beiden Seiten dieser Gänge, die ihr Licht von oben erhalten, laufen die elegantesten Warenläden hin, so dass eine solche Passage eine Stadt, ja eine Welt im kleinen ist.«[12]

Die in den Passagen von Paris präsentierten Waren und Kulturgüter nannte Benjamin eine Phantasmagorie – ein Trugbild und Blendwerk, deren Gebrauchswert allein durch das äußere Erscheinungsbild definiert wird.[13] Dieses Trugbild mit Fetischcharakter wird in unserer Gegenwart in den Glitzerfassaden moderner Shoppingmalls fortgeführt. In diesem Sinne setzte bereits die 1981 erbaute West Edmonton Mall in Kanada Rekorde als größte Shopping-Mall der Welt, größter Indoor Amusement Park und größter Indoor Water Park. Sie bietet unter ihrer verglasten Passagenarchitektur Platz für 800 Geschäfte, elf Department Stores und ein Hotel mit 360 Zimmern für Gäste, deren Reisevergnügen lediglich aus der Wertform der gekauften Waren besteht. Eine Phantasmagorie und vielleicht sogar ein Albtraum, oder wie Margaret Crawford schreibt, eine »Utopie des Konsums«.[14]

Beachtenswert ist, dass die West Edmonton Mall von persischen Auswanderern gegründet wurde, die im Textilhandel tätig waren. Benjamin erwähnt im *Passagen-Werk,* dass die Hochkonjunktur des Textilhandels zu Beginn des 19. Jahrhunderts für das Aufkommen der Passagen in Paris ausschlaggebend war.[15] Eine weitere Bedingung für die Entstehung der Passagen waren die Anfänge des Eisenbaus sowie der künstlichen Beleuchtung durch Gas und nach 1900 durch Elektrizität: »Man vermeidet das Eisen bei Wohnbauten und verwendet es bei Passagen, Ausstellungshallen, Bahnhöfen – Bauten, die transitorischen Zwecken dienen. Gleichzeitig erweitert sich das architektonische Anwendungsgebiet des Glases.«[16]

Gallery Experience

Der Architekt Jean-François Fontaine verband in der Galerie d'Orléans, die zum Palais Royal gehörte (1829–1831), als einer der Ersten Gusseisenstützen mit einer segmentförmigen Glasdachhaut. Die Galerie d'Orléans unterschied sich durch diese Bau-Innovation von früheren Galerien wie der Royal Opera Arcade (1790) in London mit ihren verglasten, vertikalen Lichtöffnungen. Die Glas-Eisenüberwölbung der Galerie d'Orléans schuf die Illusion eines Aufenthalts im Freien und bot gleichzeitig Schutz vor den Elementen. Die Galerie d'Orléans lieferte den Maßstab für Passagen wie die Galleria Vittorio Emmanuele in Mailand aus dem Jahr 1867.[17] Ferner bot sie einen neuen architektonischen Rahmen für das Interchangieren zwischen privatem / halbprivatem und öffentlichem Raum, ein Wechselspiel, das mit dem Crystal Palace für die Weltausstellung von 1851 in London in eine gänzlich neue Bauform überführt wurde (↗ Schwellenraum) (Abb. 2).

Auch die Gattung der sogenannten Event-Architektur lässt sich auf den Crystal Palace zurückführen. Darunter werden seit den 1990er-Jahren inszenierte Ereignisse und Aufführungen im öffentlichen und halböffentlichen Raum betitelt.[18] Der Crystal Palace schuf das Paradigma für eine neue Form ökonomischer und letztlich auch gesellschaftlicher Repräsentation. Joseph Paxtons modularisierter Glas-Eisenbau bot Raum für Ausstellungen, Verkauf und Selbstdarstellung, indem er die mondialen Handelsgüter in gleichsam panoramatischer Weise präsentierte und die Warenwelt unserer frühen Konsumkultur verklärte.[19]

2 Murphy / Jahn Architects, *Suvarnabhumi Airport,* Bangkok, 2006 fertiggestellt, Passenger Terminal Complex, Passage zu den Flugsteigen.

Über diese »Gallery Experience« ab dem 19. Jahrhundert schreibt Charlotte Klonk, dass Sehen und Gesehenwerden sowie die Sehnsucht nach einer Identifikation an diesem halböffentlichen Ort primäre Faktoren eines Besuches sind. So ist das Aufblühen der Kunstmuseen, Galerien und Dioramen eng gekoppelt mit dem Entstehen von Warenhäusern und innerstädtischen Glasarkaden jener Zeit.[20]

Der Crystal Palace bestach in erster Linie durch die Erscheinung des Gebäudes selbst. Erst danach nahm der Besucher die unterschiedlichen Gestaltqualitäten im Innern wahr, die sich aus seiner Innenarchitektur, aus Ausstellungsständen, Großplastiken, Draperien und Brunnen ergaben. Der Crystal Palace demonstrierte erstmals die Vorteile der Nutzungsneutralität eines Riesenbaus mit seinen variablen Inhalten, die fortan die konzeptionelle Grundlage aller großen Hallenbauten darstellte (z. B. Glaspalast München, 1855, oder Galerie des Machines, Paris, 1889).[21] Die Grenze zwischen Innen und Außen wurde mit dem Crystal Palace neuartig definiert; das Interagieren beider Raumbereiche sollte konstitutiv für die weitere Moderne werden. Die Auflösung gewohnter Raumkategorien und der Wahrnehmungsschock der membranartigen Raumgrenze des Crystal Palace, die ihn als »zauberhafte poetische Luftgestalt« oder als »Stück ausgeschnit-

tener Atmosphäre« erscheinen ließ, förderten insbesondere im 20. Jahrhundert das Bauen als quasi grenzenlosen Raum.[22]

Passagen als Erlebnisraum in Flughäfen

Was leisten die Theorien Benjamins und Augés für unsere heutige Definition von Passagen und transitorischen Räumen? Museen, Ausstellungsbauten, Open-Air-Events, Shopping-Malls, Hotelatrien und nicht zuletzt der ultimative transitorische Raum – das Flughafenterminal – rekurrieren in Form und Funktion auf unterschiedliche Weise auf die frühen Ausstellungspaläste. Innen- und Außenraum, Menschen, Waren und Konsum verschmelzen zu einer Gesamtinszenierung unter einem Dach. Der passagen- und eventartige Charakter verbindet die verschiedenen transitorischen Räume. Beispielhaft dafür stehen die großen multifunktionalen Event- und Shopping-Areale von Jon Jerde (zum Beispiel Roppongi Hills, Tokio), aber auch andere Baugattungen wie das Museum oder der Flughafen werden gegenwärtig davon geprägt.

Angesichts dieser Theorien besticht das Perez Art Museum von Herzog & de Meuron in Miami (2013) durch seine offene Struktur des verglasten Museumstrakts in der Tradition der Bauten Ludwig Mies van der Rohes. Das Museum eröffnet sich dem Besucher im Sinne des Crystal Palace unter Einbezug von Grünflächen und Bäumen und lässt die Grenzen zwischen Innen und Außen bewusst unscharf werden. Als Besucher bemerkt man auf den ersten Blick nicht, ob man sich bereits im Inneren des Gebäudes befindet, so interchangierend und licht sind die Glasarchitektur und ihre Räumlichkeiten. Damit wurde ein transitorischer Raum geschaffen, der gleichzeitig hohe Verweilqualitäten anbietet. Andere Bauten, wie der Hong Kong International Airport Chek Lap Kok (1995–1997) von Norman Foster oder der 2006 fertiggestellte Suvarnabhumi Airport in Bangkok von Murphy / Jahn verweisen direkt auf die Passage beziehungsweise die Glas-Ausstellungshalle des 19. Jahrhunderts (Abb. 3). Ausgehend vom Hauptterminal enthält der passagenartige Raum Geschäfte aller Art, Restaurants, Cafés, Spa-Bereiche und thailändisch-hinduistische vergoldete und ornamentierte Skulpturen und Artefakte. Es entsteht der Eindruck eines futuristischen Crystal Palace, der einzig um Flugsteige erweitert wurde.

In diesen zeitgenössischen Passagen und transitorischen Räumen soll durch Architektur und Design der Ortsbezug betont werden, indem an einem künstlich generierten »anthropologischen Ort« Identität hergestellt und der Besucher zum Verweilen und Konsumieren verführt wird. Solche Beispiele finden sich vor allem in fernöstlichen und nicht-europäischen Flughäfen, wo das Interieur der Beduinenkultur (Flughafen Abu Dhabi), dem Hinduismus (Flughäfen Delhi und Bombay) und dem Zen-Buddhismus (Flughäfen Bangkok und Seoul) huldigt. Eine architektonische Phantasmagorie in diesen Flughäfen lässt den Passagier sich als Protagonisten in einem Diorama fühlen, als Flaneur in einer Miniaturausgabe des jeweiligen Landes, in dem der Flughafen steht.

In diesem Sinne bleibt Benjamin mit seinen Thesen über Konsum und Phantasmagorien weiterhin aktuell. Man kann abschließend die Gretchenfrage stellen, ob die anfangs erwähnte Einsamkeit des Individuums als Symptom der transitorischen Räume der Gegenwart durch die

3 Murphy / Jahn Architects, *Suvarnabhumi Airport,* Bangkok, 2006 fertiggestellt, Teil des Duty-Free-Bereichs im Passenger Terminal Complex.

Scheinwelt solcher Rauminszenierungen geheilt wird – oder lediglich künstlich verschleiert wird. Einzig die Erkenntnis, dass wir um dieses psychologische Spiel wissen, lässt uns an einen höheren ästhetischen Bedeutungssinn der Passagen glauben.

<div align="right">Lilia Mironov</div>

Literaturverzeichnis

Marc Augé, *Nicht-Orte (Beck'sche Reihe,* 1960), übers. von Michael Bischoff, 2. Aufl., München 2011 (franz. Originalausgabe: *Non-lieux. Introduction à une anthropologie de la supermodernité,* Paris 1992).

Walter Benjamin, *Das Passagen-Werk (Gesammelte Schriften,* 5), 2 Bde., hrsg. von Rolf Tiedemann, Frankfurt am Main 1982.

Michel de Certeau, »Praktiken im Raum (1980)«, in: Jörg Dünne und Stephan Günzel (Hrsg.), *Raumtheorie. Grundlagentexte aus Philosophie und Kulturwissenschaften (Suhrkamp-Taschenbuch Wissenschaft,* 1800), 4. Aufl., Frankfurt am Main 2008, S. 343–353.

Margaret Crawford, »The World in a Shopping Mall«, in: Michael Sorkin (Hrsg.), *Variations on a Theme Park. The New American City and the End of Public Space,* New York 1992, S. 3–30.

Michel Foucault, »Von anderen Räumen (1967)«, in: Jörg Dünne und Stephan Günzel (Hrsg.), *Raumtheorie. Grundlagentexte aus Philosophie und Kulturwissenschaften (Suhrkamp-Taschenbuch Wissenschaft,* 1800), 4. Aufl., Frankfurt am Main 2008, S. 317–329.

Kenneth Frampton, »Towards a Critical Regionalism. Six Points for an Architecture of Resistance«, in: Hal Foster (Hrsg.), *The Anti-Aesthetic. Essays on Postmodern Culture,* Port Townsend 1983, S. 16–30.

Chup Friemert, *Die gläserne Arche. Kristallpalast London 1851 und 1854,* München 1984.

Siegfried Giedion, *Space, Time and Architecture. The Growth of a New Tradition,* 5. Aufl., Cambridge, Mass. 1982.

Jon Adams Jerde, *The Jerde Partnership International. Visceral Reality,* Mailand 1998.

Petra Kempf, *(K)ein Ort Nirgends. Der Transitraum im urbanen Netzwerk,* Diss. Karlsruhe 2008, Karlsruhe 2010.

Charlotte Klonk, *Spaces of Experience. Art Gallery Interiors from 1800 to 2000,* London und New Haven 2009.

Rem Koolhaas, »Junkspace«, in: *October,* 100, 2002, S. 175–190.

Birgit Kröniger, *Der Freiraum als Bühne. Zur Transformation von Orten durch Events und Inszenierungen,* Diss. München 2005, München 2007.

Henri Lefebvre, »Die Produktion des Raums (1974)«, in: Jörg Dünne und Stephan Günzel (Hrsg.), *Raumtheorie. Grundlagentexte aus Philosophie und Kulturwissenschaften (Suhrkamp-Taschenbuch Wissenschaft,* 1800), 4. Aufl., Frankfurt am Main 2008, S. 330–342.

Richard Lucae, »Über die Macht des Raumes in der Baukunst«, in: *Zeitschrift für Bauwesen,* 19, 1869, S. 294–306.

Christian Schittich u. a., *Glasbau Atlas,* 2. Aufl., Berlin 2006.

Penny Sparke, »The Modern Interior. A Space, a Place or a Matter of Taste?«, in: *Interiors. Design, Architecture and Culture,* 1, 1–2, Juli 2010, S. 7–17.

Philip Ursprung, »Weisses Rauschen. Elisabeth Diller und Ricardo Scofidios Blur Building und die räumliche Logik der jüngsten Architektur«, in: *Kritische Berichte. Zeitschrift für Kunst- und Kulturwissenschaften,* 29, 3, 2001, S. 5–15.

Anmerkungen

1 Augé 2011, S. 11–15.
2 www.duden.de (15. Januar 2015).
3 Foucault 2008 und Lefebvre 2008: Jede Gesellschaft produziert ihren eigenen Raum mit ihrer eigenen Raumpraxis.
4 Kempf 2010, S. 123.
5 De Certeau 2008, S. 345.
6 Frampton 1983, S. 16.
7 Koolhaas 2002, S. 175–190.
8 Augé 2011, S. 58.
9 Benjamin 1982; Sparke 2010, S. 7–17.
10 Benjamin 1982, S. 26.
11 Sparke 2010, S. 21.
12 Benjamin1982, S. 45.
13 Ebd., S. 50.
14 Crawford 1992, S. 11.
15 Benjamin 1982, S. 43.
16 Ebd.
17 Giedion 1982, S. 179.
18 Kröniger 2007, S. 12. Jon Jerde, bekannt für seine »place-making«-Malls, schrieb 1998, S. 7: »The Communal experience is a designable event […]«.
19 Ursprung 2001, S. 13.
20 Klonk 2009, S. 3–9.
21 Friemert 1984, S. 39.
22 Zitate: Schittich u. a. 2006, S. 21, und Lucae 1869, S. 294–306.

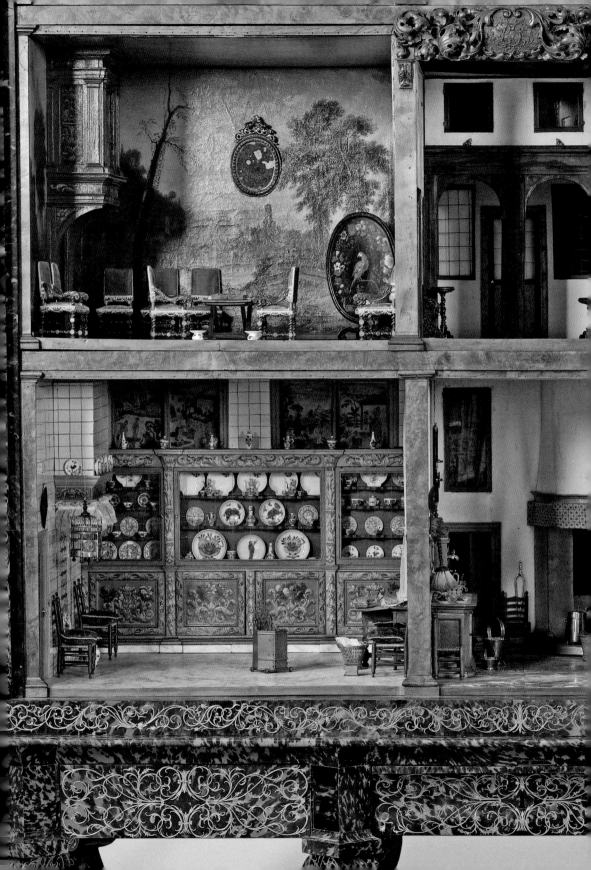

PUPPENHAUS

Das Interieur *en miniature* als kultureller Denkraum in der Frühen Neuzeit

↗ **Einrichten, Oikos, Scena**

→ 17.–18. Jahrhundert

→ Distinktion, Identität, Individualität, Materialität, Miniatur, Performativität

Im Sommer des Jahres 1718 bereiste der Frankfurter Patrizier Zacharias Konrad von Uffenbach mit seiner Familie die Niederlande und hielt seine Eindrücke in einem etwa 300 Seiten umfassenden Manuskript fest, das ein detailliertes Bild vom Verlauf der Reise und den dabei besuchten Bauten, Gärten und Sammlungen zeichnet.[1] Den Ausführungen ist zu entnehmen, dass unter den zahlreichen Aktivitäten die Besichtigung des Puppenhauses der Petronella Brandt-Oortman (Abb. 1) in Amsterdam ein besonderes ästhetisches Erlebnis darstellte:

> »Den 19te julii bekamen Wir durch h.Hahn [vermutlich der Amsterdamer Muschelsammler De Haan, Anm. AK] addresse ein artiges Poppen-Cabinet beij der Jungfer Brandin [die älteste Tochter der zu diesem Zeitpunkt bereits verstorbenen Besitzerin, Anm. AK] in der Warmer Straet […] zusehen. Es meritiret dieser Poppenschanck etwas weitläuffig beschrieben zuwerden, weil es wohl der kostbarste in Europa seijn mag in dem er 20000 bisz 30000 fln. holl. soll gekostet haben, und ist so considerabel, dasz selbst d Prinz Eugenius von Savoijen [Prinz Eugen von Savoyen (1663–1736), Anm. AK] solches zusehen verlanget […]«.[2]

Das heute im Amsterdamer Rijksmuseum aufbewahrte Puppeninterieur, das zwischen 1686 und 1710 entstand und im Folgenden im Zentrum der Ausführungen steht, befindet sich in einem beinah quadratischen, zweieinhalb Meter hohen Schrankkasten, dessen Außenflächen aufwendig mit Schildpatt-Zinn-Marketerie überzogen sind. Es umfasst in der Hauptansicht neun Zimmer, denen aufgrund der jeweiligen Gestaltung und Einrichtung vor dem Hintergrund zeitgenössischer Beschreibungen unterschiedliche Raumfunktionen zugewiesen werden können.[3] Um 1710 wurde der Amsterdamer Maler Jacob Appel beauftragt, das Puppenhaus auf eine geradezu dokumentarische Art und Weise in einem Gemälde zu erfassen, das heute ebenfalls im Rijksmuseum ausgestellt ist (Abb. 2). Sowohl die malerische Wiedergabe sowie die exorbitanten Anschaffungskosten dieses außergewöhnlichen Objektes, die etwa dem Preis eines Hauses an der Herrengracht entsprachen, als auch seine bis in höchste Adelskreise reichende Bekanntheit zeugen von der enormen Wertschätzung, die Uffenbach und seine Zeitgenossen den holländischen Puppenkabinetten des 17. und 18. Jahrhunderts als Kunstform entgegenbrachten.[4]

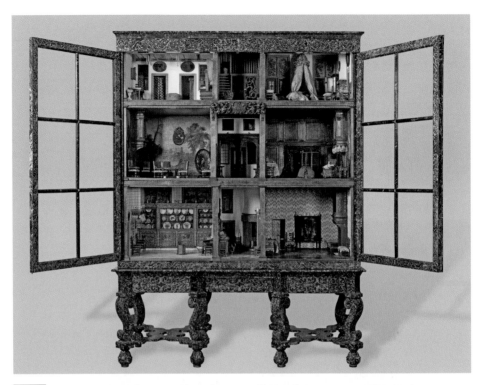

1 Unbekannte Künstler, *Puppenhaus der Petronella Brandt-Oortman,* um 1686–1710, 255 × 190 × 78 cm, Rijksmuseum, Amsterdam, Inv.-Nr. BK-NM-1010.

In der Kunstgeschichte erfuhren frühneuzeitliche Puppenhäuser bis ins 20. Jahrhundert hingegen nur wenig Aufmerksamkeit, da sie als Werke einer pluralen Autorschaft mit ihrer heterogenen Materialität kaum in eine am klassischen Kanon orientierte kunsthistorische Forschung zu integrieren waren. Ausgehend von der Annahme eines durchgehend weiblichen Auftraggeberinnenkreises und dessen spezifischen Bedürfnissen fokussierte die Mehrzahl der zwischen Geschichte, Volkskunde und Kunstgeschichte angesiedelten Untersuchungen im Wesentlichen drei Themenkomplexe, innerhalb derer das Puppenhaus entweder als Spielzeug respektive pädagogisches Instrument, als dokumentarisches Abbild der europäischen Wohnkultur der Frühen Neuzeit oder als über Jahrhunderte populärer Sammlungsgegenstand interpretiert wurde.[5] Erst in den vergangenen zwei Jahrzehnten ermöglichten sowohl die im Umkreis der bedeutenden musealen Sammlungen in Amsterdam, London und Nürnberg entstandenen wissenschaftlichen Studien als auch die methodischen Überlegungen im Rahmen der aktuellen Material Culture Studies eine erste historisch und theoretisch fundierte Auseinandersetzung mit der Objektgruppe.[6] Am Beispiel der Puppenstadt *Mon Plaisir* der Fürstin Auguste Dorothea von Schwarzburg konnte dabei unter anderem der Status des multifunktionalen Mediums als dreidi-

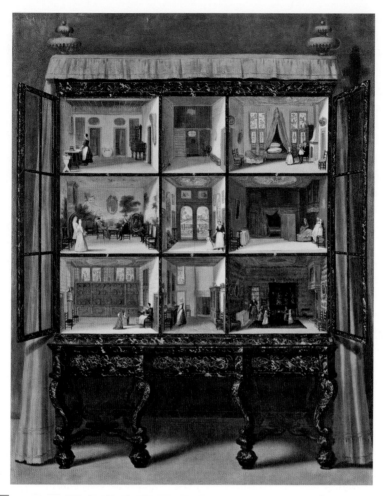

2 Jacob Appel, *Puppenhaus der Petronella Brandt-Oortman,* um 1710, Öl auf Pergament auf Holz, 87 × 69 cm, Rijksmuseum, Amsterdam, Inv.-Nr. SK-A-4245.

mensionales Selbstzeugnis, Fürstinnenspiegel und weibliche Kunstkammer herausgestellt werden (↗ Oikos).[7]

 Weit mehr als diese unter fürstlicher Anleitung und Mitwirkung hergestellte Puppenstadt sowie die zeitgleich entstandenen süddeutschen Puppenstuben und -küchen,[8] die in Nürnberg, Augsburg und Ulm produziert wurden, zeichneten sich die in den Niederlanden im Auftrag der vermögenden Bürgerschicht angefertigten Exemplare durch eine herausragende künstlerische Qualität aus. Diese basierte vor allem auf der technischen Virtuosität der Herstellung, den dabei verwendeten exklusiven Materialien und der einzigartigen Detailliertheit der Miniaturwelten. In frühneuzeitlichen Werbeanzeigen wurden sie deshalb auch als *Konstkabinet* oder *Koninglyk*

kabinet angeboten, was in zweifacher Hinsicht bemerkenswert ist:[9] Zum einen spiegelt die Bezeichnung sowohl die Form als auch die Funktion der niederländischen *poppenhuizen* wider, die sich in ihrer äußeren Erscheinung weniger an realen Häusern als an sogenannten Kabinettschränken orientierten. Ab der Mitte des 16. Jahrhunderts zunächst in Augsburg, sodann auch in Antwerpen produziert, dienten diese der Aufbewahrung kleiner, aber wertvoller Sammlungsgegenstände wie etwa Medaillen, Pretiosen und seltener Muscheln.[10] Zum anderen reflektiert der Terminus des Kunstkabinetts den sammlungshistorischen Ursprung der Puppenhäuser, die im 16. Jahrhundert ausschließlich in fürstlichen Kunstkammern nachweisbar sind, bevor sie im 17. Jahrhundert zu einem insbesondere von Frauen genutzten Medium bürgerlicher Selbstdarstellung avancierten.[11] Das hohe, durch die ästhetische Komplexität bedingte Repräsentationspotenzial der holländischen Puppenkabinette liegt nicht zuletzt in ihrer singulären Doppelfunktion als Interieur im Interieur begründet: Sie waren einerseits selbst ein bedeutender Ausstattungsgegenstand eines realen elitären Haushalts, den sie andererseits als Haushalt zweiter Ordnung und Aufbewahrungsort kostbarer miniaturisierter Gegenstände duplizierten und mitunter idealisierten. Die Puppenhäuser boten, gerade aufgrund der vielfältigen Möglichkeiten des aktiven Eingreifens der Besitzerinnen in den spiegelartigen bürgerlichen Mikrokosmos, den Zeitgenossen einen kulturellen Denkraum, in dem im Spannungsfeld von Realität und ihrem verkleinerten Abbild auf mehreren Sinnesebenen Fragen der Identität, Distinktion und Individualität innerhalb der niederländischen Gesellschaft verhandelt werden konnten.

Kunstdiskurse en miniature

>»6. Im untersten [Stockwerk, Anm. AK] die Et- oder Eszkamer (Bronck-Küchen) [Prunkküche, Anm. AK] [...]. Es gehen hinten in diese Kamer fenster mit gemahltem Atlas überzogen. Es war dabeij ein artiger Papegeij Kefig kleine löffeln und giebeln von Silber, das Spitzen küssen von schildkrott war sehr curieux. Vor allen aber ist zu mercken das fein Ost-Indische Porcellan, Welches expresse zu dieszem Cabinet in Ost-Indien nachdem die modell dahin geschickt worden) auf das Subtilste gemacht wordten. Unten stehen die gläszer-schancke undt sindt darzu allerleih Sorten gläszgen sehr nett geblaszen. Der boden undt neben seiten sindt von marmor eingeleget, die decke aber ist perspectivisch gemahlt.«[12]

Uffenbachs präzise Beschreibung der Schauküche (Abb. 3) aus dem Puppenhaus der Petronella Brandt-Oortman verdeutlicht exemplarisch nicht nur die außerordentliche Vielfalt an unterschiedlichen Materialien – Seide, Silber, Holz, Schildpatt, Porzellan, Glas, Marmor –, die für die künstlerische Gestaltung des Puppenkabinetts verwendet wurden, sondern offenbart auch das »period eye«, die bemerkenswerte sinnliche Sensibilität, mit der frühneuzeitliche Rezipienten der Stofflichkeit und »Gemachtheit« von Objekten begegneten.[13] Mühelos identifizierte der Besucher die ihm aus seiner eigenen Lebenswelt bekannten, durch den veränderten Maßstab jedoch verfremdeten Einrichtungsgegenstände wie die mit Chinoiserien bemalten Jalousien aus Atlas-

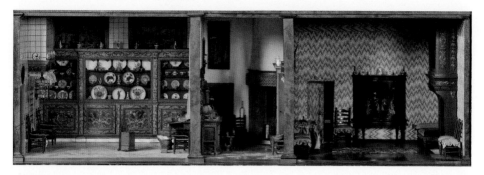

3 Unbekannte Künstler, *Detail des Puppenhauses der Petronella Brandt-Oortman mit Schauküche, Kochküche und Trauerzimmer,* um 1686–1710, 255 × 190 × 78 cm, Rijksmuseum, Amsterdam, Inv.-Nr. BK-NM-1010.

gewebe an der Rückwand der Küche, das Silberbesteck oder den weißen Marmorboden, fand allerdings auch Gefallen an jenen Miniaturen wie dem aus Schildpatt gefertigten Klöppelkissen, die mit ihrer Materialität der Beschaffenheit und Funktionalität des Originals eklatant widersprechen (↗ Einrichten).[14] Besondere Aufmerksamkeit erfuhr das in einem mit Glastüren versehenen Miniaturkabinett ausgestellte »ostindische« Porzellan, das in Japan und China bestellt und laut Quellen dort nach Modellen speziell für das Puppenhaus Oortmans angefertigt wurde.[15] Die Zusammenstellung der zahlreichen Teller, Tassen und Kannen scheint optisch homogen gewesen zu sein, da Uffenbach offenbar nicht bemerkte, dass sich neben dem asiatischen Porzellan auch holländische Nachahmungen desselben aus blauweißem Glas in der Vitrine befanden. Dass derartige Imitationen weniger aus Kostengründen, sondern vielmehr als amüsierende Augentäuschung eingesetzt wurden, belegt der Verweis auf die »perspectivisch« bemalte Decke des Miniaturraumes, welche eine achteckige, mit Fenstern versehene Lichtkuppel suggeriert.

Am Beispiel der Schauküche können im Wesentlichen drei verschiedene Facetten des Umgangs mit der Materialität der Miniaturen beobachtet werden, der das gesamte Puppenkabinett charakterisiert: Erstens die im Sinne der *imitatio* stattfindende programmatische Übertragung, bei der die Beschaffenheit und die Eigenschaften der realen Objekte in verkleinertem Maßstab dupliziert wurden. Zweitens ein der *aemulatio* entsprechender Vorgang, bei dem die Optik der realen Objekte zwar nachgeahmt, ihre materielle Beschaffenheit jedoch durch einen anderen Werkstoff substituiert wurde. Und drittens die in der Verkleinerung zur Schau gestellte Verkehrung der Materialität der Originale, welche deren ursprüngliche Funktion durch eine materielle Aufwertung infrage stellte und somit einer Form der *dissimulatio* entsprach.

In diesem Kontext bündeln sich in den holländischen Puppenhäusern wie in einem Brennglas unterschiedliche Diskurse innerhalb der niederländischen Kunst der Frühen Neuzeit: das starke Interesse für die Optik, Haptik und Materialität von Objekten, die zeitgleich in der Malerei intensiv reflektiert wird; die stetige visuelle Betonung und spielerische Infragestellung des Sehsinns durch Illusionen, welche die *Trompe-l'œils* der holländischen Stillleben genauso kennzeich-

nen wie die raffinierten Perspektivkästen eines Samuel van Hoogstraten; die insbesondere in der zeitgenössischen Genremalerei feststellbare Auseinandersetzung mit dem sozialen Alltag, bei der etwa Gebrauchsgegenstände durch einen künstlerischen Übersetzungsprozess in ein anderes Medium den Status eines Kunstwerks erhalten und nicht zuletzt die gattungsübergreifende Nachahmung außereuropäischer, durch die VOC importierter Produkte wie beispielsweise asiatisches Porzellan, das in der Delfter Keramik sein holländisches Pendant fand. Kurzum: In den aufwendig ausgestatteten Interieurs der Puppenkabinette spiegelt sich nicht nur die bürgerliche Lebenswelt Hollands im 17. Jahrhundert wider. Es kondensiert sich in ihnen die von Svetlana Alpers überzeugend herausgearbeitete paradigmatische Fixierung der niederländischen Kultur der Frühen Neuzeit auf die sichtbare, beschreibbare und erfahrbare Welt.[16] Die Puppenkabinette sind aus dieser Perspektive als materialisierte Zeugnisse einer spezifisch holländischen Weltneugier zu deuten: Sie repräsentieren das vertraute Eigene der niederländischen Gesellschaft in einer miniaturisierten Form, deren ästhetische Wirkmacht auf der konzeptionellen Evidenz mimetischer Referenzbezüge, aber auch auf deren bewusster Störung und Brechung basiert. Die im Maßstab verfremdete Lebensrealität wird so zum Reflexionsraum kultureller Identität.

Spiel der Distinktionen

> »Es ist sonsten überhaupt beij diesem cabinet zu observiren dasz alles nach dem leben gantz naturell gemacht, undt zwar auch so beij den Puppen, dasz man alle Kleider undt Schmuck an undt aus ziehen konnte […]. Es liesze sich die Jungfer Brandt das auff schreiben in meine schreibtaffel wohl gefallen, undt vermahnte darbeij […] zu desto genauerer besichtigung, […] und weill alles accurat seijn sollte, so wurdte auch mit permission der Jungfern NB ein Poppen schank der rock auff gehoben undt gezeiget, wie solche nach holländischer manier hosen an hätten.«[17]

Die kurze Episode aus Uffenbachs Beschreibung erlaubt einen bemerkenswerten Einblick in die vielfältigen Rezeptionsweisen holländischer Puppenkabinette, die – ähnlich den Kunstkammern – vor allem beim Besuch interessierter in- und ausländischer Gäste schrittweise im kommunikativen Austausch besichtigt wurden. Der performative Prozess der kollektiven Erkundung unterlag dabei einem bewusst inszenierten und sozial geregelten Spannungsbogen, der die anwesende Gesellschaft immer tiefer in die Miniaturwelt hineinführte: Wie die malerische Wiedergabe des Puppenhauses im Gemälde von Jacob Appel verdeutlicht (Abb. 2), war das Kabinett durch einen Vorhang zunächst gleichermaßen geschützt wie vor den Blicken verborgen. Die Entfernung des Textils in einem Akt der Enthüllung gestattete zwar einen ersten Einblick in den Puppenkosmos, offenbarte jedoch auch die beiden Glastüren des Kabinetts, welche eine eingehende Betrachtung und den haptischen Zugriff verhinderten. Erst das Öffnen des Schranks ermöglichte das visuelle »Betreten« der einzelnen Zimmer und das intensive Begutachten der darin ausgestellten Gegenstände und Figuren (↗ Scena). Bereits dieses sukzessive, von der Besitzerin gesteuerte und kommentierte Enthüllen der miniaturisierten Welt in ihren Einzelheiten erlaubte

ihr demnach, den Grad der Gewogenheit sowie die Nähe und Distanz zum jeweiligen Besucher distinktiv zum Ausdruck zu bringen. Der Grad an Verbundenheit zwischen der Dame des Hauses und ihren Gästen stieg zusammen mit dem zunehmenden Vordringen in die Welt des Puppenhauses im Zuge der Besichtigung, die jedoch potenziell zu jedem beliebigen Zeitpunkt gestoppt oder abgebrochen werden konnte. War das Interieur des Puppenkabinetts einmal zur Schau gestellt, spiegelten die kostbare Einrichtung des Kabinetts und die darin dargestellten sowie ausführlich erläuterten Szenen – wie etwa die noble Gesellschaft im Saal oder die zahlreichen, über das ganze Haus verteilten Dienerinnen und Diener[18] – nicht nur die gesellschaftliche Hierarchie der niederländischen Republik wider, sondern regten in ihrer ästhetischen Verdoppelung vor allem zu sozialen Vergleichen und Parallelisierungen mit dem realen Haushalt der Besitzerfamilie an.

Diese in erster Linie optische Ebene der Wahrnehmung konnte zudem durch eine haptische Rezeption immens gesteigert werden, indem Objekte oder Puppen versetzt, neu zugeordnet oder gar aus dem Kabinett herausgenommen wurden, um von der Scheinwelt in die reale Welt zu wechseln. Die Grenzen zwischen den Miniaturen und ihren realen Referenzobjekten scheinen sich paradigmatisch aufzulösen, wenn Uffenbach etwa bei der Beschreibung der *tapijtkamer* berichtet, dass die »Jungfer Brandt« aus der an den Raum angrenzenden Miniaturbibliothek ein winziges Gebetbuch hervorholte, dass sie ihm als Andenken überreichte.[19] Im sozialen Akt des Schenkens markierte sie damit nicht nur die gesellschaftliche Gleichrangigkeit zwischen ihrer eigenen Familie und derjenigen Uffenbachs, sondern stellte durch die Wahl des Buches dezidiert ihre Religiosität und Tugendhaftigkeit heraus.

Das bereits hier fassbare performative Handlungs- und Narrationspotenzial von Puppenhäusern manifestiert sich vollends, wenn im Beisein von Uffenbach einer der Puppen der Rock gehoben wird, um unter dem Vorwand »ethnographischen Interesses« mehr über die ungewöhnliche Unterwäsche holländischer Frauen in Erfahrung zu bringen. Der voyeuristische Akt ist dabei durch eine dezidiert spielerische Komponente gekennzeichnet, reflektiert er doch nicht nur eine spezifische Form der Welterfahrung und -aneignung, bei der das im Spiel erworbene Wissen auf die Lebensrealität übertragen werden konnte, sondern auch die dem Spiel per se inhärenten Möglichkeiten einer folgenlosen, weil dennoch innerhalb gesetzter Normen ablaufenden Grenzüberschreitung. Denn jene nur in der Scheinwelt ausführbare Handlung bedarf letztlich der »permission« der Tochter des Hauses, die damit nicht nur das repräsentative Puppenkabinett selbst, sondern gerade das daran vollzogene inszenierte Spiel, bei dem sie die Regeln vorgab, als wirksames Mittel der Distinktion einzusetzen wusste.

Auch wenn die *poppenhuizen* gerade aus diesem Grund keinesfalls als Spielzeug kategorisiert werden dürfen, lässt sie der spielerische Umgang mit ihnen zu einem programmatischen Kommunikationsmedium des *Homo ludens* avancieren, der sich mit Hilfe der Lebenssimulation im Puppenhaus in der realen Welt verortet. Die erstmals von Johan Huizinga formulierte These vom Spiel als sozialer Grundkategorie menschlichen Verhaltens, die als kulturbildender Faktor zahlreiche weitere kulturelle Systeme wie Politik, Wissenschaft, Religion oder Recht durchdringt, findet in den holländischen Puppenkabinetten und den differenzierten Rezeptionsweisen ihren geradezu paradigmatischen Ausdruck.[20]

Kontingenz und Providenz

> »9. Ist ferner noch in dem untersten stock die Seijkamer [Nebenzimmer, Anm. AK] oder brunck stube tapizirt, darinnen ein todt Kindt, so sehr naturel aussiehet, in einem Sarg stehet, welches fünf andere Kinder mit einer Frantz Madame [vermutlich eine Gouvernante, Anm. AK] zubegeichen komen. Unter den Kindern hat eines ein rubingen am finger, so wegen der kleningkeit zumercken. Ein anders hat ein artiges Kreutzgen an. Über dem camin steht wider ein feines gemähldt von Verhout gemahlt vorstellendt wie die Kindlein zum herrn Christo komen. Es steht in diezem zimer ein cabinetgen eine collection von den artigsten […] schnecken undt schulpen oder muscheln befindlich. Unter welchen sonderlich ein Stuck curieux, so das gesicht eines alten bärtigen Manns praesentieret, […].«[21]

Die heute aufgrund des Verlusts der Puppen nicht mehr zu rekonstruierende, jedoch im Gemälde von Appel noch sichtbare Inszenierung der *tapijtkamer* als Trauerzimmer (Abb. 2 und 3) verdeutlicht, inwiefern Puppenhäuser über den in der Einrichtung sich manifestierenden individuellen Geschmack der Besitzerin hinaus als Selbstzeugnis und Ego-Dokument interpretiert werden können.[22] Die eindringliche Szene, bei der ein verstorbenes Kleinkind von seinen fünf Geschwistern unterschiedlichen Alters und einer »Frantz Madame« betrauert wird, weist starke Parallelen zum Leben der Petronella Brandt-Oortman (1656–1716) auf, die nicht nur im Jahr 1685 bereits mit 29 Jahren Witwe wurde, sondern ein Jahr zuvor auch ihre zweijährige Tochter verloren hatte. Mit ihrem zweiten Ehemann, dem Seidenhändler Johannes Brandt, bekam sie zwischen 1691 und 1697 vier Kinder, von welchen der jüngste Sohn ebenfalls früh verstarb.[23] Diese einschneidenden Verlusterfahrungen finden in der Installation des Puppenzimmers ihren greifbaren Ausdruck. Die Trauer über den Tod der Kinder wird darin gleichsam als immerwährender, auf Dauer gestellter Zustand festgehalten, der jedoch gleichzeitig als beherrschbar gekennzeichnet ist. Durch die maßstäbliche Verfremdung und ästhetische Gestaltung des Raumes wurde eine Distanz zum eigenen Ich markiert, die der individuellen Trauerbewältigung genauso dienen konnte wie der Auseinandersetzung mit der Vergänglichkeit alles Irdischen: Verband sich mit der Darstellung der Kindersegnung Jesu (Mt 19,13–15; Mk 10,13–16; Lk 18,15–17) auf dem Kaminstück von Johannes Voorhout das Vertrauen in den göttlichen Heilsplan und die Hoffnung auf Erlösung, konnten die im Miniatur-Lackkabinett aufbewahrten Muschelarrangements, von denen ein Exemplar laut Uffenbach in seiner Gestaltung wie das Gesicht eines alten bärtigen Mannes aussah, als Vanitas-Symbole gedeutet werden, die im Sinne des *Memento mori* die eigene Sterblichkeit thematisierten.

Über die persönliche, im Interieur verdichtete Todesreflexion der Petronella Brandt-Oortman hinaus verweist das Trauerzimmer letztlich in signifikanter Weise auf das dem Puppenhaus a priori stets implizite Ausloten der Beziehung von Mikro- und Makrokosmos, von Innerweltlichem und Transzendentem, von Mensch und Gott. Das für die Kunst- und Wunderkammern der Frühen Neuzeit herausgestellte analogisierende Prinzip, in der enzyklopädischen Struktur einer Sammlung die harmonische Weltordnung Gottes zu erkennen, wird im Puppenhaus, welches

die Realität ästhetisch dupliziert, materiell wie performativ auf die Spitze getrieben:[24] materiell, weil hier die in der Frühen Neuzeit omnipräsente Idee des Menschen als zweitem *Deus artifex* nachdrücklich greifbar wird, der mit der Konzeption und Ausgestaltung des Puppenkosmos zum Schöpfer einer gleichermaßen vertrauten wie verfremdeten Welt avanciert; performativ insofern, als die Möglichkeit des Eingriffs in das fiktive Leben der Kabinettbewohner das Verhältnis von schicksalhafter Kontingenz und göttlicher Providenz reflektiert. Wie das normativ geregelte Spiel mit den Puppen verdeutlicht, waren diese dennoch keiner menschlichen Willkür unterworfen, da auch für die Miniaturwelt die insbesondere religiös motivierte Ethik der realen Welt offensichtlich maßgeblich war. Jene wurde wiederum dezidiert in den Gemälden zweier Puppenzimmer reflektiert, welche für Petronella Brandt-Oortmann besondere biographische Relevanz besaßen: Während die *Kindersegnung Jesu* im Trauerzimmer sowie die *Auffindung Mose* in der *kramkamer* das Selbstverständnis der Besitzerin als Mutter im Kontext der Trauer thematisieren, weist die ebenfalls malerische Darstellung Mose, der von Gott die Gesetzestafeln erhält, an der Decke der Wochenstube auf den universalen Handlungscodex des Christentums hin.[25] Diese signifikanten Ausstattungselemente belegen exemplarisch, dass die holländischen Puppenhäuser als individueller Kontingenzraum über die Reflexion kultureller Identität und gesellschaftlicher Distinktion hinaus letztlich auch der Festigung moralischer Werte sowie der Disziplinierung von Affekten angesichts der göttlichen Vorsehung dienten.

<div align="right">Ariane Koller</div>

Literaturverzeichnis

Dieter Alfter, *Die Geschichte des Augsburger Kabinettschranks,* Augsburg 1986.

Svetlana Alpers, *The Art of Describing. Dutch Art in the Seventeenth Century,* Chicago 1984.

Nadia Baadj, »Collaborative Craftsmanship and Chimeric Creation in Seventeenth-Century Antwerp Art Cabinets«, in: *Sites of Mediation. Connected Histories of Places, Processes, and Objects in Europe and Beyond, 1450–1650,* hrsg. von Susanna Burghartz u. a., Leiden/Boston 2016, S. 270–298.

Reinier Baarsen, *17th Century Cabinets,* Zwolle 2000.

Michael Baxandall, *Painting and Experience in Fifteenth-Century Italy. A Primer in the Social History of Pictorial Style,* Oxford 1972.

Michael Baxandall, *The Limewood Sculptors of Renaissance Germany,* New Haven und London 1980.

Annette C. Cremer, *Mon Plaisir. Die Puppenstadt der Auguste Dorothea von Schwarzburg (1666–1751),* Köln u. a. 2015.

Ria Fabri, *De 17de-eeuwse Antwerpse kunstkast,* 2 Bde., Brüssel 1991/1993.

Johan Huizinga, *Homo ludens. Versuch einer Bestimmung des Spielelements der Kultur,* Basel 1938.

Georg Laue (Hrsg.), *Möbel für die Kunstkammern Europas. Kabinettschränke und Prunkkassetten,* München 2008.

Maria-Theresia Leuker (Hrsg.), *Die sichtbare Welt. Visualität in der niederländischen Literatur und Kunst des 17. Jahrhundert*s, Münster 2012.

Heidi Müller, *Ein Idealhaushalt in Miniaturformat. Die Nürnberger Puppenhäuser des 17. Jahrhunderts,* Nürnberg 2006.

Halina Pasierbska, *Dolls' Houses from the V&A Museum of Childhood,* London 2008.

Jet Pijzel-Dommisse, *Het Hollandse pronkpoppenhuis. Interieur en huishouden in de 17de en 18de eeuw,* Zwolle 2000.

Johan Rein ter Molen, »Een bezichtiging van het poppenhuis van Petronella Brandt-Oortman in de zomer van 1718«, in: *Bulletin van het Rijksmuseum,* 42, 2, 1994, S. 120–136.

Johan Rein ter Molen, *Een plezierreis in de zomer van 1718. De familie Von Uffenbach in de Nederlanden,* Amersfoort 2017.

Anmerkungen

1 Ter Molen 2017.

2 Pijzel-Dommisse 2000, S. 247; Ter Molen 1994, S. 122.

3 Das Puppenkabinett umfasste im unteren Stockwerk eine Schauküche, eine Kochküche und ein Seidenzimmer, das Piano nobile bestand aus einem repräsentativen Saal, dem Vorhaus und einer Wochenstube. Im obersten Stock befanden sich die Wäsche- und Torfkammer sowie ein Kinderzimmer. Die Rückseite des Kabinetts war so konzipiert, dass die Zimmer der Frontseite um zusätzliche Räume, etwa einen Garten oder eine Bibliothek, erweitert werden konnten. Pijzel-Dommisse 2000, S. 247–345.

4 Neben dem Puppenkabinett der Petronella Brandt-Oortman sind noch weitere acht holländische Puppenhäuser erhalten. Pijzel-Dommisse 2000, S. 13, S. 385–387.

5 Vgl. Cremer 2015, S. 49–56.

6 Pijzel-Dommisse 2000; Müller 2006; Pasierbska 2008.

7 Cremer 2015.

8 Zu den Nürnberger Puppenhäusern siehe Müller 2006.

9 Pijzel-Dommisse 2000, S. 13.

10 Zu den Kunstschränken siehe u. a. Alfter 1986; Fabri 1991/1993; Baarsen 2000; Laue 2008; Baadj 2016.

11 Pijzel-Dommisse 2000, S. 13–15; Cremer 2015, S. 67–69.

12 Pijzel-Dommisse 2000, S. 308.

13 Zum Konzept des »period eye« siehe v. a. Baxandall 1972.

14 Drei der vier Motive gehen auf Kupferstiche aus Petrus Schencks *Picturae Sinicae ac Surattenae* von 1702 zurück. Ter Molen 1994, S. 130.

15 Pijzel-Dommisse 2000, S. 314 f.

16 Alpers 1983; siehe auch Leuker 2012.

17 Pijzel-Dommisse 2000, S. 247.

18 Pijzel-Dommisse 2000, S. 285–289.

19 Pijzel-Dommisse 2000, S. 329.

20 Huizinga 1938.

21 Pijzel-Dommisse 2000, S. 329.

22 Vgl. Cremer 2015.

23 Pijzel-Dommisse 2000, S. 251.

24 Vgl. Cremer 2015, S. 62–67.

25 Zu den Gemälden siehe Pijzel-Dommisse 2000, S. 298, S. 330.

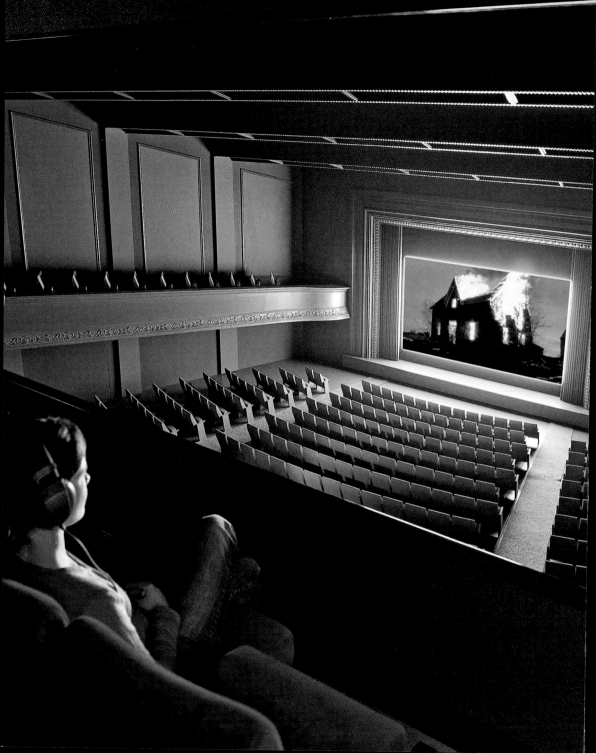

REALRAUM VERSUS ILLUSIONSRAUM

Neue Medien und die Rückkehr des realen Raumes

↗ **Dioramen, Geschichtsräume, Kapelle**
→ 1990 bis Gegenwart
→ Black Box und White Cube, Dialektik Innen / Außen, Genese der Installation,
 Immersion, Kollektiver Erfahrungsraum, Museologische Implikationen, Neue Medien,
 Raum als Interface

Die unter dem Begriffspaar evozierte Gegenüberstellung von Realraum versus Illusionsraum zeigt das Spannungsfeld an, in dem die Relevanz des Raumes für die »Neuen Medien« verhandelt wird.[1] Avancierte die *Black Box* als sich selbst negierender Raum zum standardisierten, dominanten kuratorischen Format für die Präsentation von Medienkunst im Ausstellungskontext, wurde der Rezeptionsraum gleichzeitig zum Gegenstand künstlerischer Experimente.[2] Seit den 1990er-Jahren rückte die Verschränkung von Realraum und Illusionsraum ins Zentrum des künstlerischen Interesses. Die Betonung des realen, haptischen Raumes als Ort der Wahrnehmung und der ästhetischen Erfahrung ermöglicht ein Nachdenken über die illusionistischen Strategien und den Anspruch der Immersion.[3] Den unterschiedlichen künstlerischen Strategien ist gemein, dass sie als differenzierte Arbeit am Raum im Sinne eines bedeutungsgenerierenden »Interface« gelesen werden können. Im Fokus stehen institutionalisierte Rezeptionsarchitekturen. Der Innenraum als Dispositiv wird in seiner konstitutiven Funktion für das vermittelte Bild der Welt in der Kunst erkannt und ästhetisch demonstriert.

Illusionsräume

Die Störung des immersiven Illusionsraumes durch die Betonung der realen Betrachtersituation führt zu einer Verschiebung der Parameter von Rezeptions- und Projektionsraum. Entgegen der Leitthese des dominanten Diskurses zu den »Neuen Medien«, deren Basis die Auflösung des Raumes bildete, ist in der Medienkunst seit den 1990er-Jahren folglich eine Rückkehr des Realraumes zu konstatieren.[4] Die konkrete Ausgestaltung als Interieur vermag gesellschaftliche und zeitgeschichtliche Regelwerke aufzurufen. In dieser Ausstattung wird die Abstraktion der Be-

Janet Cardiff and George Bures Miller, *The Paradise Institute*, 2001, Installation, Holz, Theatersitze, Videoprojektion, Kopfhörer und mixed media, 13 Minuten, National Gallery of Canada, Ottawa.

trachtungssituation ebenso überwunden wie das Konzept einer angedeuteten Kontinuität zwischen Illusions- und Rezeptionsraum (↗ Kapelle).

Von der *Camera obscura* über die Panoramen und Dioramen des ausgehenden 18. und 19. Jahrhunderts (↗ Dioramen) zum Kinosaal und der *Black Box* bis hin zur virtuellen Realität von Computeranimationen kann eine Ausdifferenzierung des Projektionsraums nachgezeichnet werden. Mit der *Camera obscura* werden Bedingungen geschaffen, durch die der Realraum mittels abgeschlossener, lichtdichter Wände komplett negiert wird.[5] Die reale, gezimmerte Wand des abgedunkelten Kastens wird zur reinen Projektionsfläche und zum Träger des Abbildes einer räumlich ausgeschlossenen Wirklichkeit. Der Raum wird somit zum Medium und zugleich zur Bedingung, ein Abbild der Welt sichtbar zu machen. Dabei übernimmt er eine doppelte Funktion: Er ist zugleich die Voraussetzung, Bilder zu erzeugen *und* wahrzunehmen. Der Mechanismus, welcher der *Camera obscura* zugrunde liegt, ist paradigmatisch für die sich später entwickelnden Innenraummodelle. Dem Ideal des distanzierten, objektivierten Blicks entsprechend wird die wahrnehmbare Umwelt zunächst räumlich exkludiert, um dann als Repräsentation – als Bild – betrachtet zu werden.[6] Es entsteht ein dialektisches Verhältnis von Innen und Außen.

Bestimmend für die darauf aufbauenden Modelle war aber ein Operieren mit illusionistischen, stark immersiven Strategien, die eine gesteigerte Simulation anstrebten.[7] Im Kontext der implizierten Paradigmen für die Kunstbetrachtung wurde die *Black Box* als räumliches Medium zur Aufhebung der reflektierenden Selbstwahrnehmung der Rezipierenden problematisiert.[8] Wie von Oliver Grau dargelegt, gilt das 1787 von Robert Baker patentierte Panorama als historisches Schlüsselmoment zur Ausformung des totalen Illusionsraumes: Verunklärung des Betrachterstandortes, Auflösung der Grenzen zwischen dreidimensionaler Realität (»Terrain Faux«) und zweidimensionalem Bild.[9] Die Funktionsbedingung der Immersion findet sich in der ganzheitlichen, räumlichen Abschottung des Subjekts von der Außenwelt, wie sie auch von Ilya Kabakov für das Konzept der »›totalen‹ Installation« formuliert wurde (↗ Geschichtsräume).[10]

Rezeptionsräume

Heute wird die Verschränkung der Raumkonstruktionen und damit der Lektüreangebote auf ihr »antiillusionistisches Potenzial« hin erprobt.[11] Die Konstruktion konkreter Interieurs bricht mit der »Überwältigungsästhetik« der im Dunkelraum projizierten Bilder und ermöglicht den Betrachtenden eine Reflexion über die eigene Wahrnehmung.[12] Verweise auf und Zitate von durch Konventionen bestimmte Rezeptionsräume(n) – wie beispielsweise das Kino, die Lounge oder das Wohnzimmer – werden von Künstlerinnen und Künstlern als szenografische Alternativen zum Schwarzraum aufgefasst.

Die verschiedenen Elemente des Innenraums als Wahrnehmungsdispositiv isolierte und analysierte Dan Graham in seinen Installationen ab den 1970er-Jahren in systematischer Konsequenz (Abb. 1). Das semireflektierende Glas der modernen Büroarchitektur weckte ebenso sein Interesse wie der Spiegel oder die *Closed-circuit*-Systeme mit Kamera und Monitor.[13] In seinen

1 Dan Graham, *Pavilion For Showing Rock Videos/Films (Design I)*, 2012, Installation, beidseitig verspiegeltes Glas und Edelstahl, 250 × 834 × 420 cm, Hauser & Wirth Zürich, Fotografie von Stefan Altenburger Photography, Zürich.

diversen verglasten Pavillon-Konstruktionen entwickelte er auch Modelle der Videopräsentation, die das selbstvergessene Eintauchen in die virtuellen Bildwelten verhindern: Die Benutzer können durch die transparenten wie reflexiven Eigenschaften des Materials sowohl sich selbst wie auch andere Besucher wahrnehmen. Als Betrachter wird er selbst zum Beobachteten. Der Betrachtungsraum wird in seinem gesellschaftlichen Vokabular ausdifferenziert, das heißt, auf seine Beziehung zu Typologien von Funktionsräumen wie Shopping-Mall, Flughafen und Büro hin ausgelotet.

Das Künstlerduo Janet Cardiff und George Bures Miller greift in der Arbeit *The Paradise Institute* (2001) Konventionen der Filmbetrachtung auf (Abb. 2). Sie nutzen die mediale Potenz der Immersion durch die Verschränkung von Bild und Ton, um die Bedingungen des Kinos offenzulegen: Das Publikum betritt über einen Treppenvorsatz die skulpturale Nachbildung eines Kinosaals. Der Blick öffnet sich in die verkleinerte Replik eines historischen Movie-Theaters, das durch die Schwarz-Weiß-Ästhetik als Täuschung zu erkennen ist. Innerhalb der Replik ist eine Leinwand integriert, auf der ein Film projiziert wird. Über Kopfhörer empfangen die Besucher vermeintlich die Audiospur. Die normalerweise störenden Elemente des Kinobesuchs wie Essgeräusche oder sprechende Zuschauer sind allerdings ebenfalls über Kopfhörer simuliert. In einem

2 Janet Cardiff and George Bures Miller, *The Paradise Institute,* 2001, Installation, Holz, Theater-sitze, Videoprojektion, Kopfhörer und mixed media, 13 Minuten, 299,72 × 1772,92 × 533,4 cm, Kanadi-scher Pavillon, Biennale Venedig.

umgekehrten Verfahren werden innere Bilder verstärkt und das vermeintlich Reale virtualisiert. Durch die Überlagerung von Realraum und Illusionsraum können die Rezipierenden die beiden Ebenen nicht mehr auseinanderhalten. Cardiff/Miller operieren mit Immersion, um diese zu bre-chen. Bereits die für die Besucher von außen wahrnehmbare Schwelle zwischen Innen- und Außenraum, die mittels einer kleinen Treppe überwunden werden muss, markiert einen Bruch mit der totalen Illusion und legt das räumliche Vereinnahmungspotenzial offen.

Wie kann nun das Regelwerk des Rezeptionsraumes als eine offene Prozessualität be-schrieben werden? Pierre Huyghe zeigt seine Videos in einer Weise, in der die Frage nach der Beziehung von gezeigter Narration und sozialen Prozessen der Betrachtung evident wird. Eine solche Relation zwischen Präsentation, Inhalt und Publikum manifestiert sich etwa in *Streamside Day Follies* (2003) (Abb. 3).[14] Zwei dokumentarische Filme mit dem Titel *A Score* und *A Celebra-tion* bilden die Grundlage für diese installative Video-Arbeit. *A Score* ist ein filmischer Essay über die Entstehung einer neuen Siedlung namens *Streamside Knolls* am Hudson River.[15] Huyghe organisierte eine Feier mit den Bewohnern der Siedlung, die *Streamside Day Celebration,* die er

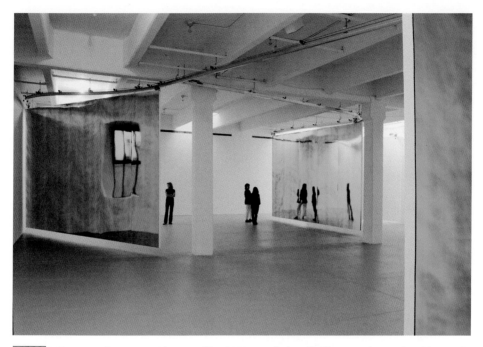

3 Pierre Huyghe, *Streamside Day Follies,* 2003, Installation, fünf bewegende Wände; Videoprojektion von Film und Videotransfer, 26 min, Dia Art Foundation, New York.

ebenfalls im Film *A Celebration* dokumentierte. Der Künstler thematisierte mit seinem Projekt die Konstruktion einer privaten Siedlung, die Bildung und Identifikation mit einer Gemeinschaft und den damit einhergehenden ständigen Wandel des Umraums.[16] Mit der Installationsweise in der Dia Art Foundation verhandelte Huyghe diesen Topos auf eine weitere Spielart. Der Betrachter, der zunächst einen *White Cube* betrat, wurde auf den Beginn der Projektion aufmerksam gemacht durch die plötzliche Veränderung der mobilen Wände zu einer temporären *Folly* in der Mitte des Galerieraumes, wo der zweiteilige Film projiziert wurde. Die Besucher bildeten somit ebenfalls eine temporäre Gemeinschaft, die sich in den neuen Raum begeben musste, um die Projektion zu erleben. Die Präsentation optimierte nicht nur die Aufmerksamkeit, sondern stellte einen wesentlichen inhaltlichen Bestandteil dar.[17] Das Potenzial des Innenraumes – nicht nur bei der Medienkunst – liegt in der Genese eines konkreten kollektiven Erfahrungsraumes.

In diesen Praktiken des Innenraumes zwischen Erkenntnis der Welt, Imagination und Repräsentation auf der einen Seite und Reflexion über die Kontrolle und die Bedingungen für das erfahrende Subjekt auf der anderen Seite entfaltet sich die politische Dimension der räumlichen Kontextualisierung der projizierten Bilder.

Die Hinwendung zum Realraum in der Kunst der Gegenwart kann als kritische Reflexion über die Produktion von Erfahrung durch die »Neuen Medien« verstanden werden. Die installa-

tiven Bearbeitungen des Erfahrungsraumes thematisieren Potenziale der Verortung. Diese Verortungen werden als gesellschaftliche Prozesse und Rituale sichtbar, in denen die Rezipienten ihre Handlungen bewusst situieren. Künstler wie John Bock oder Erik van Lieshout lösen dabei alle Gattungsgrenzen zwischen Videokunst, Performance und Installationskunst auf. Der Innenraum als Dispositiv erfährt eine jeweils wechselnde, präzise Ausstattung mit zeitgeschichtlichen geografischen und kulturgeschichtlichen indexikalischen Systemen.

<div align="right">Peter J. Schneemann und Barbara Biedermann</div>

Literaturverzeichnis

Katharina Ammann, *Video ausstellen. Potenziale der Präsentation (Kunstgeschichten der Gegenwart,* 9), Diss. Bern 2008, Bern 2009.

Amelia Barikin, *Parallel Presents. The Art of Pierre Huyghe,* Cambridge, Mass. 2012.

Black Box. Der Schwarzraum in der Kunst, hrsg. von Ralf Beil, Ausst.-Kat. Kunstmuseum Bern, Ostfildern-Ruit 2001.

Bice Curiger, »Der zeitgenössische Kunstraum als Augentäuschung«, in: *Täuschend echt. Illusion und Wirklichkeit in der Kunst,* hrsg. von Ortrud Westheider, Ausst.-Kat. Bucerius Kunst Forum Hamburg, München 2010, S. 60–63.

Jonathan Crary, »Die Camera obscura und ihr Subjekt«, in: ders., *Techniken des Betrachters. Sehen und Moderne im 19. Jahrhundert,* übers. von Anne Vonderstein, Dresden 1996, S. 37–74.

Rudolf Frieling, »Form Follows Format. Zum Spannungsverhältnis von Museum, Medientechnik und Medienkunst«, in: *Medien Kunst Netz,* online 2007, http://www.medienkunstnetz.de/themen/medienkunst_im_ueberblick/museum/.

Ursula Frohne, »Ausbruch aus der weißen Zelle. Die Freisetzung des Bildes in cinematisierten Räumen«, in: *Black Box. Der Schwarzraum in der Kunst,* hrsg. von Ralf Beil, Ausst.-Kat. Kunstmuseum Bern, Ostfildern-Ruit 2001, S. 51–64.

Ursula Frohne, »Moving Image Space. Konvergenzen innerer und äußerer Prozesse in kinematographischen Szenarien«, in: dies. und Lilian Haberer (Hrsg.), *Kinematographische Räume. Installationsästhetik in Film und Kunst,* München und Paderborn 2012, S. 447–496.

Oliver Grau, *Virtuelle Kunst in Geschichte und Gegenwart. Visuelle Strategien,* 2. Aufl., Diss. Berlin 1999, Berlin 2002.

Boris Groys, *Unter Verdacht. Eine Phänomenologie der Medien,* München 2000.

Ilja Kabakov, *Über die »totale« Installation. O »Total'noj« installjacii. On the »Total« Installation,* übers. ins Deutsche von Gabriele Leupold, Ostfildern 1995.

Annette Jael Lehmann, *Kunst und Neue Medien. Ästhetische Paradigmen seit den sechziger Jahren,* Tübingen 2008.

Friedemann Malsch, »Das Verschwinden des Künstlers? Überlegungen zum Verhältnis von Performance und Videoinstallation«, in: *Video-Skulptur. Retrospektiv und aktuell. 1963–1989,* hrsg. von Judith Decker und Wulf Herzogenrath, Ausst.-Kat. Kölnischer Kunstverein; Kongresshalle Berlin; Kunstmuseum Zürich, Köln 1989, S. 25–34.

Brian O'Doherty, *In der weißen Zelle. Inside the White Cube (Internationaler Merve-Diskurs,* 190), übers. von Ellen und Wolfgang Kemp, hrsg. von Wolfgang Kemp, Berlin 1996 (amerik. Originalausgabe: *Inside the White Cube. The Ideology of the Gallery Space,* Santa Monica und San Francisco 1976).

Juliane Rebentisch, *Ästhetik der Installation (Edition Suhrkamp,* 2318), 5. Aufl., Diss. Potsdam 2002, Frankfurt am Main 2013.

Peter Schneemann, »Black Box-Installationen. Isolationen von Werk und Betrachter«, in: *Black Box. Der Schwarzraum in der Kunst,* Ausst.-Kat. Kunstmuseum, hrsg. von Ralf Beil, Ostfildern-Ruit, 2001, S. 25–34.

Beate Söntgen, »Das Interieur als psychische Installation. Zur Einrichtung des Innenraums bei Teresa Hubbard / Alexander Birchler und Eija-Liisa Athila«, in: Ursula Frohne und Lilian Haberer (Hrsg.), *Kinematographische Räume. Installationsästhetik in Film und Kunst,* München und Paderborn 2012, S. 419–446.

Malcom Turvey u. a., »Round Table. The Projected Image in Contemporary Art«, in: *October,* 104, 2003, S. 71–96.

Anmerkungen

1 Der Begriff der »Neuen Medien« wird im Sinne Annette Jael Lehmanns verwendet. Die Autorin versteht als neue Medien »vor allem elektronische und digitale Medien wie Video und Computer […], die in unterschiedlichen künstlerischen Kontexten wie Performances, Installationen und Netzkunstprojekten verwendet werden.« Vgl. Lehmann 2008, S. 8. Im Gegensatz zu Lehmann, die das Verhältnis von Künsten und Neuen Medien seit den 1960er-Jahren untersucht, dient der Terminus »Neue Medien« in diesem Beitrag vor allem dem Zweck eines Sammelbegriffs für verschiedene technische Grundlagen des bewegten Bildes. Aufgrund des thematischen Fokus auf raumbezogene Strategien erscheint dies im vorliegenden Kontext legitim. Die Bedeutung des Raumes für die Präsentation von »Neuen Medien« betonen Autorinnen und Autoren wie beispielsweise Ammann 2009, Lehmann 2008 oder Rebentisch 2013. Lehmann zufolge ist Medienkunst immer auch Raumkunst. Lehmann 2008, S. 152.

2 Vgl. *Black Box* 2001, S. 7. Die Selbstverständlichkeit der *Black Box* im Ausstellungsraum beschreibt auch Rebentisch 2013, S. 179. Vgl. Lehmann 2008, S. 152 und Ammann 2009.

3 Vgl. Grau 2002.

4 Vgl. Virilio 1986; McLuhan 1995; Ammann 2009.

5 Vgl. *Black Box* 2001, S. 10.

6 Ebd., S. 11; Frohne 2012, S. 484–486. Frohne hält mit Verweis auf Jonathan Crary fest, »dass die Camera obscura nicht allein als ein technologisches Instrument zu begreifen ist, sondern ein kulturelles System darstellt, welches den Status des wahrnehmenden Subjekts gegenüber der Welt neu definiert«.

7 Vgl. Grau 2002.

8 Vgl. Ammann 2009; *Black Box* 2001; Schneemann 2001; Frieling 2007.

9 Vgl. Grau 2002, S. 18.

10 Vgl. Kabakov 1995.

11 Diese Überlegung schließt an die Ausführungen von Rebentisch zur kinematografischen Installation an. Vgl. Rebentisch 2013, S. 179–207, hier S. 206.

12 Peter Weibel in Ammann 2009, S. 16.

13 Vgl. Ammann 2009, S. 152.

14 Ebd., S. 129.

15 Vgl. Barikin 2012, S. 145.

16 Ammann 2009, S. 129.

17 Ebd., S. 129.

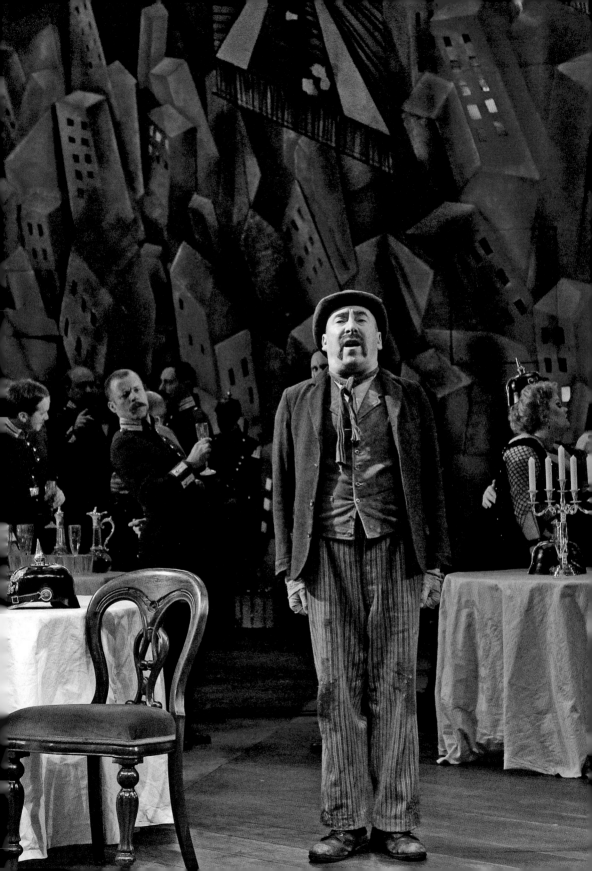

REPERTOIRE / FUNDUS

Die Wechselwirkungen von Requisiten und Erinnerungen
im Gegenwartstheater

↗ **Fragmentierungen, Scena**
→ Gegenwart
→ Archiv, Epistemologie, Erinnerung, Imagination, Nachleben der Objekte, Rezeption,
 Szenografie, Wissenstransfer

Im Sommer 2013 hatten die Besucher des National Theatre London (NT) die Gelegenheit, Bühnenbildteile und Requisiten nicht nur auf der Bühne zu erleben. Denn zwischen Mai und September konnten sie unter den Glühbirnen aus *Frankenstein* (2011, Regie: Danny Boyle) einen
Tee trinken oder beim Bier die Modelleisenbahn aus *The Curious Incident of the Dog in the
Night-Time* (2012, Regie: Marianne Elliott) von Nahem betrachten (Abb. 1). Die PopUp-Bar *Prop-
store* machte auf diese Weise einen Innenraum für Theaterbesucher erfahrbar, der normalerweise der Öffentlichkeit verschlossen bleibt: den Fundus.

Objekte in Bewegung: Der Fundus als Ort zwischen Repertoire und Archiv

Im Fundus lagert ein Theater Requisiten, Masken, Bühnenbildteile oder Kostüme aus vergangenen Inszenierungen, um sie für eine andere Inszenierung oder ein anderes Projekt – zum Beispiel
für den jährlichen Opernball, die Auktion zum Ende einer Intendanz oder das Studioprojekt des
Regieassistenten – zwischenzulagern. Hierbei hat er jedoch keine eigene Räumlichkeit, vielmehr
wird ein Ort zum Fundus, indem er als Fundus genutzt wird. Die Einrichtung des Fundus ist
maßgeblich an das Repertoire-System gebunden, bei dem zur gleichen Zeit mehrere Inszenierungen auf dem Spielplan stehen und sich allabendlich abwechseln. In den vergangenen Jahren
haben Theaterwissenschaft und Performance Studies den Repertoire-Begriff als theoretisches
Konzept entdeckt. Diana Taylor hat über das Repertoire in Abgrenzung zum Archiv in *The Ar-
chive and the Repertoire* (2003) geschrieben; 2009 hat Tracy C. Davis das Repertoire als Werkzeug für die Theaterhistoriografie theoretisiert.[1] Mit *The Stage Life of Props* (2003) hat Andrew
Sofer die erste ausführliche Studie zur Bedeutung von Requisiten im Theater vorgelegt.[2] Im
Folgenden dienen diese neueren Arbeiten zum Repertoire als Grundlage für eine Theoretisierung
des Fundus-Begriffs. Der Fundus wird dabei nicht als eigener Raumtypus verstanden, sondern
vielmehr als Konzept für ein neues Nachdenken über den Zusammenhang von Orten, Objekten
und Geschichte.

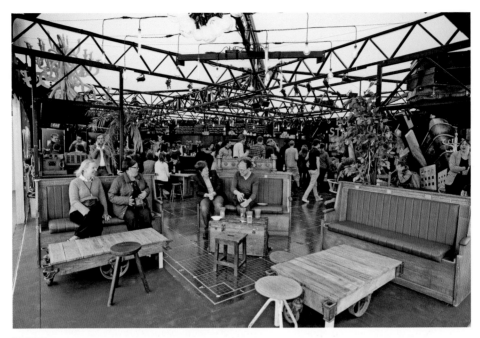

Diana Taylor fokussiert in ihrer Untersuchung des Repertoires auf verkörperte Verhaltens-praktiken, »embodied behaviors«, hispanischer und indigener Kulturen in Nord- und Südame-rika.[3] Dadurch eröffnen sich politische Perspektiven, die nationale sowie disziplinäre Grenzen ausloten und negieren. Außerdem geraten Praktiken der Wissensübertragung in den Blick, die aufgrund westlicher Ideen des Archivs verborgen blieben. Im Repertoire wird Wissen durch Transferprozesse übertragen, wobei Transfer zugleich auch Transformation bedeutet. Denn das Repertoire kennt kein ›richtiges‹ Wissen, da es auch kein fixiertes Wissen kennt. Hierin zeigt sich bei Taylor die Abgrenzung zum Archiv: Die Konzeption des Archivs ist zugleich die Konzeption eines beständigen Wissens, das Objekten fest eingeschrieben ist; diese Objekte wiederum wer-den gelagert, weil sie und ihre Bedeutung sich nicht verändern sollen. Das Archiv besitzt in die-sem Sinne eine gewisse Unabhängigkeit von Zeit und Raum, wohingegen das Repertoire Prä-senz erfordert: »[P]eople participate in the production and reproduction of knowledge by ›being there‹, being part of the transmission«.[4] Taylor zufolge findet das Repertoire über Generationen hinweg statt, es muss sich (wieder und wieder) ereignen und existiert nur im Prozess. Alle Teil-nehmer gestalten aktiv diesen Prozess der Produktion, Transmission und Rezeption von Wissen.

Auch Tracy C. Davis interessiert sich in ihren Arbeiten für den Wissenstransfer. Allerdings nutzt sie den Begriff des Repertoires vornehmlich als Werkzeug einer innovativen Theaterge-schichtsschreibung des 19. Jahrhunderts, indem sie das Repertoire als »a wider system of trans-

mission involving recognisability among audiences who make sense of performance« definiert.[5] Die Stücke und Produktionen im London des 19. Jahrhunderts stehen in einem engen Zusammenhang zueinander, da mit jedem Theaterbesuch Wissen angehäuft wird, das die Lesbarkeit (legibility) und Interpretation von Aufführungen beeinflusst. Vor allem Innovatives lässt sich so in Muster bisheriger Wahrnehmungen einordnen und interpretieren.[6]

Mit Objekten aus dem Fundus Räume bauen: *Propstore* (National Theatre, London)

Im Sommer 2013 wies eine Tafel vor dem NT auf die PopUp-Bar *Propstore* hin: »Propstore. The NT Café Bar built from the sets and props of our productions.«[7] Sollten Passanten sich über die ungewöhnliche Gestaltung der Bar gewundert haben, ersetzte diese Tafel das eventuell fehlende Wissen um das Repertoire des NT. Die Tafel richtete sich hierbei vor allem an jene zufällig über die South Bank spazierenden Touristen, die nicht allzu vertraut mit dem Spielplan des NT waren. Regelmäßige Theatergänger hingegen mögen die Pointe von *Propstore* sofort verstanden haben, da sie aufgrund ihres Wissens um die vergangenen Produktionen das Neue und Besondere der PopUp-Bar sogleich einordnen konnten.

 Propstore war eine temporäre Architektur, die in den Sommermonaten 2012 und 2013 errichtet wurde und an Bierzelte auf Volksfesten erinnerte. Allerdings wurde das unspektakuläre Äußere durch ein Gerüst von Requisiten und Kulissen verborgen. Die umlaufende Dachkonstruktion bildete ein schwarzer Holzbalken mit darin eingelassenen Kästen, in denen sich hinter Plexiglasscheiben diverse Requisiten befanden: Modelleisenbahnen, Puppen, Holzgänse. Darunter waren schematische Holzkonstruktionen aus *The Magistrate* (2012, Regie: Timothy Sheader) angebracht, die diverse Sehenswürdigkeiten und Gebäude Londons darstellten. Der Boden im Inneren der Bar stammte aus der Inszenierung von *The Curious Incident of the Dog in the Night-Time,* in der er an kariertes Papier erinnerte. An der Decke hingen Glühbirnen, die in *Frankenstein* eine beeindruckende Wolke über Zuschauerraum und Bühne gebildet hatten. Die Stühle und Tische stammten unter anderem aus *This House,* an den Seitenwänden waren die planen Häuserkulissen aus dem expressionistisch anmutenden Bühnenhintergrund von *The Captain of Kopenick* (Der Hauptmann von Köpenick, 2013, Regie: Adrian Noble) montiert, auf den Tischen fanden sich Reproduktionen von Bühnenbildentwürfen oder technischen Bühnenplänen; jede freie Ecke präsentierte diverse Kleinrequisiten (Abb. 2).[8]

 Propstore war eine Schatzkammer voller Erinnerungen (↗ Schatzkammer): »For any seasoned theatre-goer, playing ›spot the prop‹ at the National Theatre's new pop-up riverside bar should be a piece of cake.«[9] Die Metapher des »spot the prop«-Spiels illustriert den Umgang mit Erinnerungen im *Propstore*.[10] Denn die Requisiten sind nicht (nur) Teil einer interessanten oder hippen Dekoration; sie werden als Objekte präsentiert, die bereits benutzt und rezipiert wurden, die Bedeutungen und Erinnerungen mit sich tragen (↗ Fragmentierungen). Wie die Tafel vor der Bar ankündigt, bezieht sich *Propstore* auf die Vergangenheit, oder besser: auf das Repertoire des

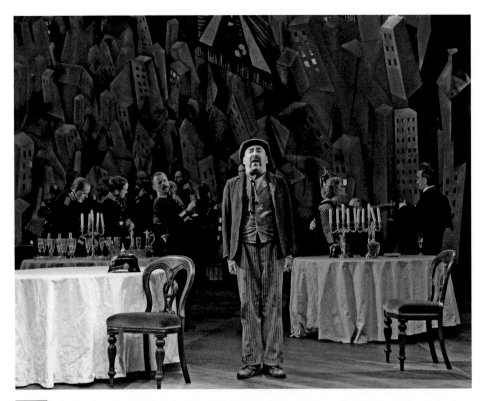

2 Carl Zuckmayer, *The Captain of Kopenick,* Regie: Adrian Noble, aufgeführt im National Theatre, London, Premiere: 30. Januar 2013.

NT. Die Bar partizipiert am Wissensnetzwerk des National-Theatre-Repertoires und ist trotzdem etwas anderes. Dass das »spot the prop«-Spiel überhaupt möglich ist, begründet sich durch die von Davis in ihrem Repertoire-Konzept bestimmte Lesbarkeit von Inszenierungen und theatralen Objekten eines bestimmten Theaters.

Zugleich findet im Transfer von Inszenierung zu Fundus zu *Propstore* und zurück in den Fundus eine Transformation statt. Denn schon die Szene ist eine andere: Die Objekte im *Propstore* stehen nicht mehr in einem narrativen Zusammenhang, denn sie sind nicht theatral ausgeleuchtet und vor allem die Nähe des Betrachters zum Objekt ist eine gänzlich andere (anstatt das Requisit aus dem zweiten Rang zu sehen, kann der Betrachter in der Bar auf wenige Zentimeter an das Objekt herantreten).[11] Des Weiteren werden einige Objekte nach Kategorien geordnet: Koffer, Lampen, Radios und Ähnliches. Diese Kategorisierung in der PopUp-Bar entspricht der Kategorisierung im Fundus, denn auch dort werden die Objekte nach ihren Funktionen oder Erscheinungsbildern sortiert, nicht aber nach narrativen Zusammenhängen. In diesem Sinne handelt es sich bei dem Material im Fundus um »object[s] that [go] on a journey«.[12]

Allerdings zeigt die Kategorisierung ebenso, dass diese Materialien nicht nur nach ihrer semiotischen Funktion beurteilt werden sollten. Der Blick in den Fundus motiviert dazu, Sofers Betrachtung von Requisiten zu erweitern. Denn bei Sofer stehen die Requisiten im Zentrum einer dramaturgischen Analyse; sie sind zwar auch von Erinnerungen verfolgt, allerdings viel mehr in ihrer narrativen als in ihrer materiellen Dimension.[13] So wäre der Schädel in Shakespeares *Hamlet* ein Requisit, das aufgrund seiner dramaturgischen Bedeutung in allen Inszenierungen des Dramas vorkommt und auf dessen Erscheinen der Zuschauer wartet.[14] Der Fundus jedoch richtet den Blick auf einen spezifischen Schädel aus einer spezifischen Inszenierung in einer spezifischen Materialität und fragt auch, wie und wo dieser gelagert beziehungsweise neu- und wiederverwendet wird. Dieses Potenzial der Umnutzung eines gelagerten Objekts unterscheidet den Fundus vom Archiv. Er unterscheidet sich gleichsam von Taylors Bestimmung des Repertoires, da es sich bei dem Fundus um einen »Ort der Pause« handelt. Während nach Taylor Wissen nur von einer Person zur nächsten im Vollzug und der kontinuierlichen Wiederholung der verkörperten Praktiken übertragen wird, kann ein Objekt im Fundus pausieren, bevor es wieder genutzt wird. In Anlehnung an die Forschung Aby Warburgs lässt sich der Fundus ebenso als eine auf die konkrete Materialität hin weitergedachte Art des Pathosformelkonzepts betrachten.

Die Analyse von *Propstore* im Zusammenspiel mit den Theorien Taylors, Davis' und Sofers führt zu folgender Arbeitsthese: Der Fundus ist ein Ort der Pause, in dem Materialien eines Theaters zwischengelagert werden, um entsprechend ihrer praktischen Funktion in einem neuen theatralen Zusammenhang wieder und anders genutzt zu werden, ohne dabei ihre eigene Geschichte im Repertoire vergessen zu machen. Diesen Materialien wird Sinn durch den Ort zugeschrieben, an dem sie erfahren, eingelagert und wieder genutzt werden.[15]

Erinnerungen an die 1930er-Jahre wecken: *Orpheus* (Little Bulb Theatre)

Auf fantasievolle Weise geht Little Bulb Theatre in seiner Produktion *Orpheus* (2013, Regie: Alexander Scott) mit der Idee des Fundus um. Bevor Zuschauer den Theatersaal des Battersea Arts Centre (BAC) in London betreten können, sind sie eingeladen, im Vorderhaus zu verweilen, Hot Jazz zu hören und französische Speisen zu sich zu nehmen. Hierfür werden bereits die Foyerräume in Szene gesetzt, wenn beispielsweise Schiefertafeln aufgestellt und Plakate aufgehängt wurden, um Django Reinhardt anzukündigen. Die Figur Reinhardt steht im Mittelpunkt der Inszenierung, die das Gefühl des Paris der 1930er-Jahre heraufbeschwören will (Abb. 3). Außerdem gibt es Grammofone, Bilderrahmen, alte Möbel und weitere Details zu betrachten.

Little Bulb Theatre spielt in diesem »Prolog« mit der Idee des Fundus auf zwei Arten: Zum einen wird er als fiktiver Fundus mit einem scheinbaren Bezug zu Objekten des Paris der 1930er-Jahre, zum anderen als realer Fundus (als konkrete Objekte aus dem Produktionsprozess) genutzt. Im fiktiven Fundus werden die Objekte im Rahmen der Erzählung verstanden,

3 Little Bulb Theatre, *Orpheus,* Regie: Alexander Scott, aufgeführt im Battersea Arts Centre, London, Premiere: 16. April 2013.

denn sie sollen im Zuschauer ein Gefühl der 1930er-Jahre wecken. Das Prinzip des Fundus wird hier genutzt, um die Objekte als historische Instanzen erscheinen zu lassen. In diesem Sinne sind die imaginierten Assoziationen des Publikums über die vorherigen Nutzungen der Objekte bedeutsamer als deren konkrete Vorgeschichten. Im Gegensatz zu *Propstore* spielt *Orpheus* nicht mit dem genauen Wissen über Produktionen eines bestimmten Theaters, sondern nutzt das kulturelle Gedächtnis. Im kulturellen Gedächtnis sind bestimmte Formen, Stile und Töne mit dem Paris der 1930er-Jahre verbunden, so wurde für das Londoner Publikum im Jahr 2013 das Grammofon schnell zu einem sinnlichen Verweis auf die vergangene Zeit. Des Weiteren handelt es sich bei den Requisiten auch um reale Objekte. Es ist anzunehmen, dass die Bilderrahmen nicht extra hergestellt, sondern eingekauft wurden. Die Objekte könnten vom Flohmarkt stammen oder auf dem Dachboden der Großeltern gelagert haben. Wenn der Fundus sich auf diese reale Perspektive konzentriert, vermag er beim Publikum Assoziationen auszulösen, die an eigene, ähnliche Objekte im persönlichen Gebrauch erinnern mögen (der Bilderrahmen der Urgroßmutter, der mit einem neuen Foto im Wohnzimmer steht, der alte Sekretär des Onkels).

Während der Fundus mit Blick auf *Propstore* das Spiel mit persönlichen Erinnerungen von Theatererlebnissen aufgezeigt hat, rückt in *Orpheus* das Spiel mit dem kulturellen Gedächtnis ins Zentrum, das wiederum persönliche Erinnerungen inspiriert. Hierbei sind die Räume des BAC,

einer ehemaligen Town Hall in einem abgelegenen Stadtteil Londons, von zentraler Bedeutung. Das Gebäude wurde 1893 eingeweiht und 1980 als Theater- und Kunstzentrum wiedereröffnet. Es ist in diesem Sinne nahezu selbst ein Material des Fundus. Schon immer wurde das Gebäude zur Präsentation theatraler Ereignisse genutzt, aber dennoch hat sich etwas verändert. Wo um 1900 große Bällen stattfanden, wird nun zeitgenössische Performancekunst gezeigt. Wo sich früher ein lokales Publikum traf, findet nun eine urbane und an Kunst interessierte Zielgruppe zueinander. Die Architektur ist im Originalzustand erhalten und nicht den besonderen Anforderungen eines Theaters angepasst worden, die Geschichte vorheriger Nutzungen bleibt konserviert. In den 1930er-Jahren hätte solch ein Hot-Jazz-Konzert in der Grand Hall mit vorgelagerter Restauration durchaus stattfinden können. Im Unterschied zu *Propstore,* wo der Transfer und die Transformation von Materialien konkret nachvollziehbar waren, spielt Little Bulb Theatre mit den Wirkungen und Erfahrungen des Fundus auf imaginäre und narrative Weise, insofern es Resonanzräume von Erinnerung und Geschichte gekonnt in Szene setzt. Hierfür macht es sich vor allem das kulturelle Gedächtnis zunutze, das den Materialien an diesem Ort auf besondere Weise Sinn verleiht. In *The Haunted Stage* führt Marvin Carlson die Idee des Recycling für die Theaterwissenschaft aus: Bereits bestehende kulturelle Bilder und Ideen werden für eine Inszenierung neu zusammengesetzt.[16] In diesem Sinne bildet das kulturelle Gedächtnis einen Fundus, dessen Ideen, Objekte und Geschichten auf der Szene des Theaters transformiert und angeeignet werden, wobei weniger die voraussehbaren als vielmehr die überraschenden Konstellationen das Interesse des Publikums erregen.

<div style="text-align: right;">Sascha Förster</div>

Literaturverzeichnis

Marvin Carlson, *The Haunted Stage. The Theatre as Memory Machine (Theatre. Theory, Text, Performance),* 2. Aufl., Ann Arbor 2003.

Tracy C. Davis, »Nineteenth-Century Repertoire«, in: *Nineteenth Century Theatre and Film,* 36, 2, Dezember 2009, S. 6–28.

Tracy C. Davis, »Introduction. Repertoire«, in: dies. (Hrsg.), *The Broadview Anthology of Nineteenth-Century British Performance,* Peterborough 2012, S. 13–26.

Georges Didi-Huberman, *Das Nachleben der Bilder. Kunstgeschichte und Phantomzeit nach Aby Warburg,* Berlin 2010.

Mechele Leon, *Molière, the French Revolution, and the Theatrical Afterlife (Studies in theatre history and culture),* Iowa City 2009.

Andrew Sofer, *The Stage Life of Props (Theatre. Theory, Text, Performance),* Ann Arbor 2003.

Diana Taylor, *The Archive and the Repertoire. Performing Cultural Memory in the Americas,* Durham und London 2003.

Time Out London Blog, »Prop Up the Bar at the National Theatre's Riverfront Pop-up«, online 2013, http://now-here-this.timeout.com/2013/05/03/propstore/.

James Andrew Wilson, »When Is a Performance? Temporality in the Social Turn«, in: *Performance Research,* 17, 5, 2012, S. 110–118.

Anmerkungen

1 Taylor 2003; Davis 2009. Davis hat eine veränderte Form dieses Aufsatzes als Einleitung der von ihr herausgegebenen *Broadview Anthology of Nineteenth Century British Performance* vorangestellt: Davis 2012.

2 Sofer 2003.

3 Taylor 2003, S. 2.

4 Ebd., S. 20.

5 Davis 2009, S. 8.

6 Für die Theaterhistoriografie zeigt sich hier jedoch das Problem der Selbstverständlichkeit, da Rezensionen sich beispielsweise auf das Neue konzentrieren und nicht auf das Alltägliche und Selbstverständliche eingehen.

7 Der Autor dieses Beitrags hat *Propstore* am 15. Mai 2013 besucht. Die Gestaltung von *Propstore* im Jahr 2012 war verschieden, allerdings verfolgten beide Versionen das gleiche Konzept. Die Projektverantwortlichen waren Mark Simpson, Head of Catering am National Theatre, und Emma Morris, Mitarbeiterin der Werkstätten.

8 Vgl. zur genauen Einordnung der Requisiten und Bühnenbildteile: »Lauren Laverne takes a sneak peek behind the scenes of the National Theatre's Propstore«, *BRANDatMHP*-Kanal auf *YouTube,* https://www.youtube.com/watch?v=XRZRuo2GOMU#t=156, abgerufen am 06. 12. 2014.

9 *Time Out London Blog* 2013.

10 Vgl. zum Spiel mit Erinnerungen im Theater Carlson 2003, S. 127–128.

11 Vgl. Sofer 2003, S. 3.

12 Ebd., S. 2.

13 Vgl. ebd., S. 27.

14 Vgl. ebd., S. 95–107.

15 Aktuelle Formen eines sozial engagierten Theaters ermöglichen einen weiteren Blick auf den Fundus. Wenn hier der Produktionsprozess ebenso wichtig wird wie die Aufführungen selbst, erhalten im Gesamtprozess genutzte Objekte neue Wertigkeiten. Außerdem finden hier temporal anders gelagerte Transferprozesse statt, die konkrete Auswirkungen auf die außertheatrale Lebenswelt der Teilnehmenden haben. Siehe u. a.: Wilson 2012.

16 Vgl. Carlson 2003, S. 165–166.

SCENA

Die Potenziale von Performanz und Narrativität

↗ **Gegen-Räume, Mobile Räume – Mobile Bilder, Realraum versus Illusionsraum, Repertoire / Fundus**
→ Frühe Neuzeit
→ Fiktion versus Realität, Imagination, Performativität, Theater und Raum

Obgleich der Begriff des *theatrum* in der Frühen Neuzeit durchaus gebräuchlich und weit verbreitet war, so zeigt ein näherer Blick doch deutlich, dass das Denotat des Begriffs, seine Referenz, mehr als unscharf blieb. So schreibt etwa Johann Jacob Grasser in seinen Reisebeschreibungen (1609) über *theatra,* die er in Rom gesehen habe, allerdings bezieht er sich einzig auf antike Amphitheater.[1] Auch die inzwischen sehr bekannten Illustrationen zu den Terenz-Ausgaben (1493 beziehungsweise 1496) zeigen zwar ein architektonisches Arrangement; die Forschung geht jedoch inzwischen davon aus, dass es sich eher um eine aus der literarischen Fiktion übernommene Imagination handelt als um die Abbildung eines real existierenden Gebäudes (Abb. 1). Dieser Befund deckt sich mit Nicola Roßbachs Argumentation, die anhand eines ausführlichen Korpus von rund 200 lateinischen und volkssprachlichen Werken nachweisen konnte, dass der populäre Buchtitel »Theatrum« keinen Bezug zum Theater im engeren Sinne aufweist.[2] Gleichzeitig gibt es im historischen Diskurs durchaus ein hohes Bewusstsein für theatrale Aktivitäten und Theaterspiele – wir sehen uns also mit der semantischen Herausforderung konfrontiert, dass historisch nachweisbar zwar ein Wissen und Bewusstsein um eine kulturelle und künstlerische Praxis von Theater existierte, für das allerdings alternative Ausdrücke wie »Comœdie«, »Schauspiel« etc. verwandt wurden; der gleichzeitig auffindbare Begriff »Theater« steht hingegen nur bedingt mit diesem Wissen beziehungsweise szenischen Praktiken in Verbindung.

In seiner ganzen Tragweite wird dieser Befund – vor allem mit einem Blick auf den deutschen Sprachraum – erkennbar, wenn man sich vor Augen führt, dass es erst ab der zweiten Hälfte des 16. Jahrhunderts eigenständige Bauten für das Theaterspiel gab. Diese Bauten waren teilweise durch die Lektüre Vitruvs inspiriert (Vicenza, Teatro Olimpico, Andrea Palladio, 1585), teilweise wurden sie durch eine reglementierende Theater-Gesetzgebung notwendig (London, Red Lion, 1567/68, beziehungsweise The Theatre, 1576), oder sie waren als Teil eines höfischen Bauprogramms mit eher beiläufigem Bezug zu einer tatsächlichen Spielpraxis konzipiert (Kassel, Ottoneum, 1603/04). Folgt man aber weiterhin der in der Forschung breit vertretenen Auffassung, dass Theater genuin eine Raumkunst sei, so scheint für eine historisch und kulturell vergleichende Forschung der Begriff »Theater« – vor allem zur Reflexion jenes inneren Zusammenhangs von theatralem Spiel und räumlicher Konstellation – problematisch bis ungeeignet.[3]

1 Unbekannter Künstler, Titelbild von Terenz, *Comoediae,* Lyon, Johann Trechsel 1493, Holzschnitt, 24,8 × 17 cm, Theaterwissenschaftliche Sammlung Universität zu Köln, Inv.-Nr. 31521.

Alternativ bietet sich hier der semantisch engere, aber dafür auch unmittelbar auf die Spielpraxis zielende Begriff der *scena* an.[4] Dieser Begriff, der – obgleich das Grimm'sche Wörterbuch ihn als spätes französisches Lehnwort einordnet – über das Lateinische schon 1536 bei Petrus Dasypodius als »hütte od. gemach / in welchen sich die Comedispyler uebeten« nachweisbar ist, hatte von Beginn an eine Doppeldeutigkeit, denn er verwies gleichermaßen auf die räumliche Situation wie auf das theatrale Spiel beziehungsweise Gebaren.[5] Es ist jedoch gerade diese Mehrdeutigkeit, die hier hilfreich ist, weil sie es erlaubt, die räumliche Bedingtheit von theatraler Praxis als konstitutives Moment mitzubedenken: Künstlerische beziehungsweise performative Praxis

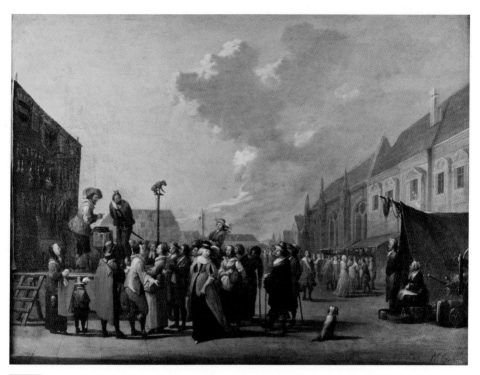

2 Norbert Joseph Karl Grund, *Wanderbühne mit Hanswurst,* um 1750, Öl auf Zink, 29,5 × 39,8 cm, Theaterwissenschaftliche Sammlung Universität zu Köln, Inv.-Nr. 20899.

und räumliche Konstellation fallen in einem Begriff zusammen (Abb. 2).[6] So ist die *scena* gleichermaßen als Ort wie auch als Bedingung theatraler Praxis zu definieren. Dabei verweisen umgangssprachliche Ausdrücke wie »eine Szene machen« (auch »make a scene« oder »set a scene«) auf die Tatsache, dass hier im abgezirkelten Bereich des Ästhetischen ein Verfahren, eine *techne,* eingeübt wird, die nicht auf diesen Bereich beschränkt bleibt (↗ Gegen-Räume).

Gleichzeitig impliziert die räumliche Bestimmung der *scena* mittelbar auch das Moment der Grenzziehung, der Definition eines Innen und Außen, das sich als Bedingung und Möglichkeit ästhetischer Fiktion entpuppt. Begrifflich wird dies durch eine Unterscheidung deutlich, die Wolfgang Iser in *Das Fiktive und das Imaginäre* (1991) vorgeschlagen hat: Iser regt an, die gängige Unterscheidung zwischen Realität und Fiktion durch eine Triade von Realem, Fiktivem und Imaginärem zu ersetzen. Besonders produktiv ist hier die Differenzierung zwischen dem Fiktiven und dem Imaginären: »Deshalb ist auch das Fingieren mit dem Imaginären nicht identisch. Da das Fingieren auf Zwecksetzung bezogen ist, müssen Zielvorstellungen durchgehalten werden, die dann die Bedingung dafür abgeben, Imaginäres in eine bestimmte Gestalt zu überführen, welche sich von den Phantasmen, Projektionen und Tagträumen unterscheidet, durch die das Imaginäre direkt in unsere Erfahrung tritt.«[7]

Isers Definition einer »Zielvorstellung« unterstreicht die Intention nicht im Sinne einer individuellen (genialischen) Künstlerpersönlichkeit, sondern als ein Merkmal des Gemachtseins, das die Voraussetzung für jene »bestimmte Gestalt« bildet, die das Fiktive vom rein Imaginären unterscheidet. Iser entwirft damit eine Demarkationslinie, die die Sphäre des Ästhetischen vom Imaginären in anderen Bereichen unterscheidet. Diese Definition lässt erahnen, dass die Szene eben nicht nur ein bloßer Handlungs-Ort ist, sondern dass sie durch das Moment der »Zielvorstellung« als konkreter Ort des Imaginären geprägt wird, ein wie auch immer zu fassender gestalterischer Wille (der keineswegs als individuelles Genie gedacht werden darf) ist also ein konstitutiver Bestandteil des Begriffs. Geht Iser von einer begrifflichen Trennung aus, findet sich ein äquivalenter Gedanke bei Johan Huizinga in *Homo Ludens* (1938), der diesmal allerdings aus der Praxis des Spiels entwickelt wird. Die »räumliche Begrenzung« des Spiels, so Huizinga, ist seine Grundbedingung, denn: »Innerhalb des Spielplatzes herrscht eine eigene und unbedingte Ordnung.«[8]

Das Moment der Grenzziehung wurde diskursiv immer wieder in Frage gestellt beziehungsweise programmatisch unterlaufen. Etwa in Peter Brooks legendärem ersten Satz von *The Empty Space* (1968): »I can take any empty space and call it a bare stage. A man walks across this empty space whilst someone else is watching him, and this is all that is needed for an act of theatre to be engaged.«[9] Brook suggeriert eine Unmittelbarkeit und Voraussetzungslosigkeit des theatralen Aktes – scheinbar bedürfe es nichts weiter als des einfachsten der Welt, nämlich einer beobachteten Bewegung durch den Raum, um das Moment von Theater zu stiften. Diese Vorstellung, die auf das Moment des Handelns fokussiert, findet sich auch in den gegenwärtigen Performativitätstheorien wieder. Paul Kottman hingegen hat sich in *A Politics of the Scene* (2008) vor allem für die Überschreitung dieser Alltäglichkeit stark gemacht:

> »Contemporary theories and practices of performance art and activist performance, by locating performance's resistance to repetition in the ontological given of corporeal existence or bodily mortality in general, risk missing the fact that the latent political sense offered by the unpredictable uniqueness of every scene lies not only in an affirmation of mourning but also in the unprecedented futurity of a relation brought into being by the scene of action itself, even when that action is a lamentation or public mourning.«[10]

Kottman verkehrt die Zeitebenen, indem er auf die Zukünftigkeit einer aus der Szene gestifteten Kommunität verweist.[11] Der performative Akt – gerahmt durch die *scena* – erschöpft sich eben nicht in seiner Augenblicklichkeit oder scheinbar natürlich gegebenen Bedingung, sondern er trägt in sich die Möglichkeit, ein zukünftiges und gemeinsames Erinnern zu begründen (↗ Repertoire / Fundus). Damit wird auch erkennbar, dass – entgegen der Rhetorik der klassischen Avantgarde, die für sich reklamierte, Kunst und Leben ineinander zu überführen – es gerade die Differenz zwischen Realem und Fiktivem ist, die das besondere Potenzial der *scena* begründet (↗ Realraum versus Illusionsraum). Gleichzeitig wird deutlich, dass diese Grenze nicht als eine absolute, sondern als jeweils kulturell und historisch spezifisch geprägte zu deuten ist: Es werden kontingente Strukturen bedeutsam, nicht absolute Kategorien.

3 Stephan Broelmann nach einem unbekannten Künstler, *Bühnenbild des Laurentiusspiel im Kölner Gymnasium Laurentianum (1581)*, 1823, Farbdruck, 13,7 × 22,2 cm, Kölnisches Stadtmuseum, Köln, Inv.-Nr. HM1924/3.

Aus dem Blickwinkel eines auf die Kontingenzen gerichteten Interesses sind es gerade Umbrüche und Wendepunkte, an denen diese Begrenztheiten sicht- und lesbar werden. So hat etwa Carl Niessen auf eine kleine Zeichnung verwiesen, die eine Aufführung des Laurentiusspiels an der Laurentianer Burse 1581 zeigt (Abb. 3). Die Aufführung ist einer jener seltenen Fälle, für die sich nicht nur schriftliche, sondern auch bildliche Quellen finden lassen.[12] Besonders interessant ist hierbei eine kleine Zeichnung, die den Blick auf die Bühne illustriert. Während wir die Köpfe des Publikums schemenhaft von hinten sehen, trifft der Blick zunächst einmal auf die eigentliche »Bühnenkonstruktion«, eine Plattform aus Brettern, die auf Fässern aufgelegt ist. Hier wird anschaulich, warum die zeitgenössischen Quellen diese Form der Holzkonstruktion hervorheben, wenn sie Termini wie »Schaugerüst« oder »Brücke« verwenden.[13]

Anders als in den mittelalterlichen Spielen, die oftmals zu ebener Erde stattfanden – Robert Stumpfl weist hierfür auch den eigenständigen Ausdruck »Plan« nach[14] –, bedeutet die Erhöhung bereits eine Differenzierung der Räumlichkeiten beziehungsweise eine Grenzziehung gegenüber der Lebenswelt der Zuschauer. Diese Grenzziehung wurde durch eine umlaufende grüne Stoffbespannung komplettiert (↗ Mobile Räume – Mobile Bilder).[15] Die einzelnen Spielorte sind durch Türen beziehungsweise Requisiten wie Baldachine oder Stühle angedeutet. Das insgesamt Innovative der Darstellung, so Niessens Lesart, ist die sich hier abzeichnende Verschiebung von der mittelalterlichen *Simultanbühne* hin zu einer *Sukzessionsbühne*.

Die mittelalterliche *Simultanbühne* schuf keinen einheitlichen Schauraum, sondern vielmehr eine Reihe von Stationen, die Positionen der heilsgeschichtlich organisierten Zeitenfolge abbildeten. Dabei entstand, wie man entsprechenden Spieltexten entnehmen kann, eine eigentümliche Form der Gleichzeitigkeit: So zeigt das *Redentiner Osterspiel* das als historisch markierte Geschehen des Leidens Christi, um dann etwa in den Szenen, die in der Hölle angesiedelt sind, Referenzen auf die unmittelbare Gegenwart der Zuschauer einzubauen – ganz so, wie im theologischen Diskurs auch die Heilsbotschaft der Auferstehung selbst sich unmittelbar auf die Gegenwart der Zuschauer beziehen lässt. Die *Sukzessionsbühne* hingegen, die ein neuzeitliches Raum-Zeit-Verhältnis voraussetzt, fixiert den Ort und fokussiert in ihrer ästhetischen Gestaltung auf den Ablauf der als linear definierten Zeit.

Niessen sieht in der Wahrung der Einheit des Ortes eine Veränderung gegenüber der Simultanbühne des Mittelalters – entscheidenden Anteil hat hieran die Lenkung des Zuschauerblicks durch die umlaufenden Behänge.[16] Eine vergleichbare Überlagerung bezeichnet die von Robert Weimann eingeführte Unterscheidung von *locus* und *platea,* bei der *locus* den fiktiven Ort und *platea* den Spielort zu ebener Erde bezeichnet.[17] Aus der Gleichzeitigkeit der beiden Orte, so Weimann, ergibt sich ein »dramatischer Anachronismus«, den er produktiv für das englische Drama und Theater des 16. Jahrhunderts beschreibt.[18]

Die Skizze des Kölner Laurentiusspiels hingegen kann, sofern die Dokumente hier überhaupt Aufschluss geben, einen solchen Anachronismus nicht produktiv machen, aber sie zeigt den Versuch – bezeichnenderweise mit den Mitteln der Grafik –, überhaupt eine deutlich getrennte *scena* zu etablieren, die als distinkt dem Betrachter gegenübertritt. Damit vollzieht sich hier ein Wandel des Raum-Zeit-Verhältnisses, der unmittelbar in der Vorstellung einer Abgrenzung von Innen versus Außen gründet: Während das mittelalterliche Spiel Ausdruck und performative Verankerung einer heilsgeschichtlichen Weltdeutung war, in der sich das Diesseits immer schon überformt und vorgedeutet fand – so wie dies die geistlichen Spiele in ihrem Nebeneinander unterschiedlicher Orte und Zeiten etablierten –, markiert der distinkte, klar abgegrenzte Raum der neuzeitlichen *scena* eine eigene Welt, in der auch die neuzeitliche Vorstellung eines linearen Zeitlaufs vorherrscht.

Die Bühne des Kölner Laurentiusspiels von 1581 steht genau zwischen diesen beiden Formen – auf der einen Seite sind die *mansiones,* die Orte der mittelalterlichen Bühne, noch erkennbar, aber sie sind schon in einen einheitlichen Rahmen gefasst: Der fingierte Ort Rom, an dem sich das Lebens- und Heilsgeschehen des Laurentius vollzieht, ist klar erkennbar *nicht* das Köln von 1581, in dem die Zuschauer leben. Die vormalige Durchlässigkeit in narrativer wie auch in visueller Hinsicht wird hier zugunsten einer perspektivischen Abgrenzung und Konzentration aufgegeben.

Diese »Aufgabe« ist aber nicht als Verlust oder als ein »Weniger« zu deuten, sondern stellt sich vielmehr als ein Möglichkeitsraum dar: In der dialektischen Spannung zwischen Nicht-Realität und Eigenständigkeit einerseits und einem Bezogensein auf den Zuschauer andererseits entfaltet sich hier die von Iser entworfene Trias von Realem, Fiktivem und Imaginärem. Indem der fiktive Raum als ein distinkter etabliert – und in der kollektiven Rezeption auch beglaubigt –

wird, entwickelt sich die Differenzierung von Realem und Imaginärem. Der Innenraum als Bedingung der Vorstellung ist der Katalysator für die Unterscheidung dieser beiden Sphären, nicht im Sinne einer Säkularisierung, wie die ältere Kulturgeschichte dies in evolutionärer Perspektive deuten wollte, sondern als ein Moment der Abstufung. Begrifflich wie kulturgeschichtlich lässt sich kein Indiz finden, dass das Laurentiusspiel von 1581 *nicht* im Kontext der theologischen Ausdeutung gelesen worden wäre, aber der neu geschaffene Innenraum der *scena* wird als Produkt einer Verschiebung erkennbar, die grundlegend die Wahrnehmungen und Konzepte von Wirklichkeit diskutierte.

<div align="right">Peter W. Marx</div>

Literaturverzeichnis

Peter Brook, *The Empty Space,* London 2008 (Originalausgabe: London 1968).

Petrus Dasypodius, »Scena«, in: ders., *Dictionarium Latinogermanicum,* eingl. von Gilbert de Smet, Hildesheim 1995, S. 443 (Originalausgabe: Strassburg 1536).

Deutsches Wörterbuch von Jacob Grimm und Wilhelm Grimm, »Szene«, online 2002, http://woerterbuchnetz.de/DWB (Originalausgabe: Leipzig 1854–1961).

Johann Jakob Grasser, *Newe vnd volkomne Italienische / Frantzösische / vnd Englische Schatzkamer. Das ist: Wahrhaffte vnd eigendtliche Beschreibung aller Stätten in Italia, Sicilia, Sardinia, Corsica, Franckreich, Engelland, vnd darumb liegenden Provintzen; wie auch der denckwürdigsten Sachen, so sich daselbsten jemahln zugetragen,* Basel 1609.

Max Herrmann, »Das theatralische Raumerlebnis«, in: *Zeitschrift für Ästhetik und allgemeine Kunstwissenschaft,* 25, Sonderausgabe, 1931, S. 152–163.

Johan Huizinga, *Homo Ludens. Vom Ursprung der Kultur im Spiel (rowohlts enzyklopädie, 55435),* 22. Aufl., Reinbek 2011 (niederl. Originalausgabe: *Homo ludens. Proeve eener bepaling van het spel-element der cultuur,* Haarlem 1938).

Wolfgang Iser, *Das Fiktive und das Imaginäre. Perspektiven literarischer Anthropologie (Suhrkamp-Taschenbuch Wissenschaft,* 1101), Frankfurt am Main 1991.

Paul A. Kottmann, *A Politics of the Scene,* Stanford 2008.

Peter W. Marx, »Scena Mundi. Prolegomena zu einer Anthropologie der Imagination«, in: *Raum-Maschine Theater. Szene und Architektur,* hrsg. von Petra Hesse und Peter W. Marx, Ausst.-Kat. Museum für Angewandte Kunst Köln, Köln 2012, S. 10–23.

Carl Niessen, *Dramatische Darstellungen in Köln von 1526–1700 (Veröffentlichungen des Kölnischen Geschichtsvereins,* 3), Köln 1917.

Carl Niessen, »La scène du ›Laurentius‹ à Cologne et le nouveau document sur le Heilsbrunner Hof à Nuremberg«, in: Jean Jacquot (Hrsg.), *Le lieu théâtral à la Renaissance,* Tagungsband Centre national de la recherche scientifique Royaumont, Paris 1964, S. 191–214.

Andreas Reyher, »Scena«, in: ders., *Gymnasii Gothani Rectoris quondam meritissimi, Theatrvm Latino-Germanico-Graecum, Sive Lexicon Lingvae Latinae. In quo Ordine nativo Vocabvlorum Latinorum Origines, Genera, Flexiones, Significationes variæ, & Adpellationes Germanicæ pariter Græcæque, Similiter Formulæ loquendi præstantiores, Sententiæ, Facultatum Scientiarumque Locutiones peculiares, & Proverbia, Cum Oratoribus … / Opvs … Cvm Indice Locvpletissimo, Ita nunc recognitum, emendatum, auc-*

tumque, … curante Christiano Ivnckero, Dresdense. Gymnasii Isenacensis Rectore, Frankfurt und Leipzig 1712, S. 2044.

Bruce R. Smith, »Scene«, in: Henry S. Turner (Hrsg.), *Early Modern Theatricality (Oxford Twenty-First Century Approaches to Literature),* Oxford 2013, S. 93–112.

Robert Stumpfl, »Die Bühnenmöglichkeiten im XVI. Jahrhundert. Bausteine zur deutschen Theatergeschichte (II)«, in: *Zeitschrift für deutsche Philologie,* 55, 1930, S. 49–78.

Robert Weimann, *Shakespeare und die Tradition des Volkstheaters. Soziologie, Dramaturgie, Gestaltung,* Berlin 1967.

Anmerkungen

1 Vgl. Grasser 1609, S. 378–380.
2 Vgl. hierzu die Darstellung des Gesamtprojekts unter www.theatra.de; das von der Deutschen Forschungsgemeinschaft geförderte Projekt wurde 2012 abgeschlossen.
3 Zum Theater als Raumkunst vgl. Herrmann 1931, S. 152–163.
4 Vgl. zum Begriff der *scena* auch Marx 2012.
5 *Deutsches Wörterbuch von Jacob und Wilhelm Grimm* (abgerufen am 26. 11. 2014); Dasypodius 1995, S. 443; Reyher 1712, S. 2044.
6 Vgl. Smith 2013.
7 Iser 1991, S. 21–22.
8 Huizinga 2011, S. 19
9 Brook 2008, S. 11.
10 Kottman 2008, S. 136–137.
11 Ebd., S. 138
12 Vgl. Niessen 1917, S. 23–38.
13 Vgl. hierzu ausführlich Stumpfl 1930, S. 67–71.
14 Ebd., S. 67
15 Vgl. Niessen 1917, S. 24.
16 Vgl. ebd., S. 36; Niessen 1964, S. 196.
17 Vgl. Weimann 1967, S. 121–139.
18 Ebd., S. 131.

SCHWELLENRAUM

Räumlich-zeitliche Übergänge in Herrscherinnenporträts

↗ **Boudoir und Salon, Oikos, Passagen, Realraum versus Illusionsraum**
→ 16.–18. Jahrhundert
→ Garten, Gender, Körper, Übergangsriten, weibliche Herrscherporträts

Die »Schwelle« bezeichnet in ihrer kultur- und sozialhistorischen Bedeutung sowohl räumliche als auch zeitliche Übergänge und verweist auf einen Zwischenzustand, der an rituelle Handlungen gebunden ist.[1] Gegenstand dieses Beitrags bilden Darstellungen von Herrscherinnen des 16. bis 18. Jahrhunderts, die sich in »Schwellenräumen« befinden: Ihre Protagonistinnen fungieren als Vermittlerinnen zwischen Innen und Außen beziehungsweise zwischen weiblich und männlich konnotierten Bereichen (↗ Boudoir und Salon, Oikos). Dabei soll die Schwelle als Metapher für deren ambivalente Positionierung in Räumen dienen. Als »Schwellenräume« werden jene Räume bezeichnet, die sich einer eindeutigen Zuordnung zu Innen- oder Außenraum, Stadt und Palast oder Natur und Garten entziehen. Im Gegensatz zu dem meist mit männlicher Herrschaft assoziierten Palast wird der Garten in der interdisziplinären Genderforschung oft als bevorzugter Ort der weiblichen Sphäre interpretiert, der Frauen gleichermaßen als Refugium und Stätte der Machtausübung diente.[2] Dieser Auffassung einer Trennung von Garten und Palast liegt die Idee einer Antinomie von »weiblicher Natur« und »männlicher Kultur« zugrunde. Anhand der hier verhandelten Beispiele soll jedoch von einer Einteilung in weibliche und männliche Bezugssysteme abgesehen werden. Innen- und Außenraum, Architektur und Natur werden weniger als Gegensatzpaare aufgefasst. Vielmehr verweisen die Schwellensituationen der Akteure auf soziale Übergänge.

Schwelle und (Übergangs-)Riten: Van Gennep, Benjamin, Turner und Bourdieu

Arnold van Gennep hat in *Les rites de passage* (1909) dargelegt, inwiefern die Schwelle die wechselseitige Beziehung zwischen Individuum und Gemeinschaft regelt. Im Rahmen seiner Untersuchung von Zeremonien bei der Integration von Fremden in ein Kollektiv stellte er fest, dass Gruppen und Individuen jeweils ähnliche Prozesse durchlaufen: Eine Schwelle wird überschritten, um die Verbindung mit einer »neuen Welt« zu besiegeln.[3] Van Gennep zufolge bezeichnet die Schwelle – im Gegensatz zur Grenze – eine räumlich-tektonische Sphäre, die durch Phänomene des Übergangs charakterisiert ist und für das Überschreiten von räumlichen und zeitlichen Determinanten steht.[4] Zwei Arten der Trennung seien dabei

für alle Gesellschaften charakteristisch, »die geschlechtliche Trennung zwischen Männern und Frauen und die magisch-religiöse Trennung zwischen dem Profanen und dem Sakralen«.[5] Van Gennep bezeichnet den »Übergang von einer magisch-religiösen oder sozialen Situation zur anderen« als »Schwellenphase«.[6] Innerhalb dieser befinde man sich »eine Zeitlang sowohl räumlich als auch magisch-religiös […] zwischen zwei Welten«, wobei dieser Zeitraum von Riten gekennzeichnet sei.[7] Diese könnten entweder einen zeitlichen Übergang oder einen Status-, Altersgruppen- oder Ortswechsel markieren. Van Gennep zufolge weisen alle Übergangsriten drei Phasen auf: eine Trennungs-, eine Schwellen- und eine Angliederungsphase.

In ähnlicher Weise setzte sich später Walter Benjamin in seinem *Passagen-Werk* mit dem Verhältnis von Raum und Identität auseinander, wobei er der Schwelle eine identitätsstiftende Funktion beimisst (↗ Passagen). Dies verdeutlicht er am Beispiel des römischen Triumphbogens, der den Krieger im Akt des Durchschreitens zum Triumphator mache.[8] Benjamin analysiert auch jene Zeremonien, die im Zuge von Ereignissen wie Geburt, Hochzeit oder Tod vollzogen werden. Dort trete ebenfalls die Ähnlichkeit von Passage und Schwelle zutage.[9]

In Anlehnung an van Gennep unterscheidet Victor Turner drei Phasen des Schwellenzustands: präliminal, liminal und postliminal. Für jene Phänomene und Veränderungen, die für Schwellen- bzw. Umwandlungsphasen charakteristisch sind, verwendet er den Begriff der »Liminalität« – jenen Zustand, in dem sich die »rituellen Subjekte« während der Schwellenphase von Ritualen befinden.[10] Dies betreffe sowohl einzelne Momente, längere Perioden oder ganze Epochen als auch Individuen, Gruppen oder ganze Gesellschaften.[11] Turner zufolge ist das »rituelle Subjekt (der ›Passierende‹) von Ambiguität gekennzeichnet; es durchschreitet einen kulturellen Bereich, der wenig oder keine Merkmale des vergangenen oder künftigen Zustands aufweist«.[12] Bei diesen »Übergangsriten« handle es sich um Rituale mit »Symbolcharakter«.[13]

In seiner Untersuchung des kabylischen Hauses nimmt Pierre Bourdieu eine Unterteilung in privat-weibliche und öffentlich-männliche Bereiche vor. Die »Schwelle« hat für ihn dabei einen zentralen Stellenwert, wenn er dieser die Funktion einer magischen Grenze zuschreibt, an der sich »die Welt in ihr Gegenteil verkehrt«.[14] In diesem Sinne zeigt die Frau für Bourdieu einen Doppelcharakter, einmal als Beschützerin des Innenraums und gleichzeitig als Verantwortliche für jene Aufgaben, die den Außenraum betreffen.[15]

Welche Rückschlüsse lassen sich anknüpfend an diese Ausführungen zur Schwelle als ein räumlich-zeitlich und metaphorisch verstandener Übergang auf die Verbindung zwischen Innen- und Außenraum beziehungsweise Palast und Garten sowie die Einteilung in weiblich und männlich konnotierte Bezugssysteme ziehen? Und wie können diese Theorien für frühneuzeitliche Herrscherinnenporträts fruchtbar gemacht werden?

Gottfried Boehm differenziert in seiner Untersuchung des Renaissance-Porträts zwischen vier unterschiedlichen Kategorien: Porträts mit diffusem Hintergrund, Bildnisse mit Landschaftshintergrund oder Elementen einer Landschaft, Bildnisse im Innenraum mit Durchblick auf einen Außenraum sowie Bildnisse im Innenraum.[16] Erweitert werden soll diese Einteilung durch den

Begriff des »Schwellenraums« als Definition für Darstellungen von Herrscherinnen, die nicht eindeutig einem Innen- oder Außenraum zugeordnet sind.

Der zeitliche Charakter der Schwelle: Regentschaft

In der Zeichnung *Die Petition* von Antoine Caron (um 1560) ist die antike Königin Artemisia, die als Vormund ihres Sohnes die Regierungsgeschäfte übernahm, von einer die gesamte linke Bildhälfte einnehmenden Palastarchitektur hinterfangen (Abb. 1). Das Blatt ist Teil einer insgesamt 59 Zeichnungen umfassenden Serie, die begleitend zu dem 1563 publizierten, vom Pariser Apotheker und Humanisten Nicolas Houel verfassten Traktat *Histoire de la Reine Arthémise* erschien. Houel setzte Katharina de' Medici, Königin von Frankreich, die ebenfalls als Witwe vertretungsweise für ihren minderjährigen Sohn regierte, mit Artemisia als dem Vorbild idealer, weiblicher Regentschaft gleich.[17] Carons Zeichnung ist eine Momentaufnahme einer politischen Handlung:

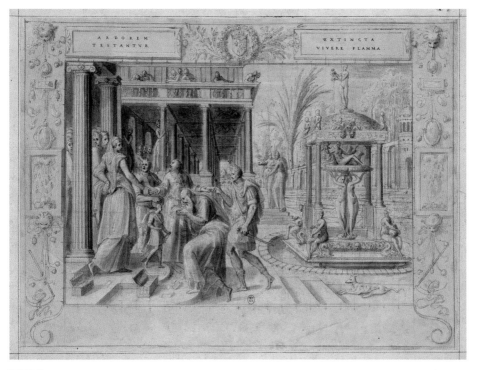

1 Antoine Caron, *L'Histoire de la reine Artémise: Les Placets ou la fontaine d'Anet [Die Petition]*, um 1563–1570, Tusche mit Weisshöhungen auf Papier, 44 × 55 cm, Bibliothèque Nationale de France, département des Estampes et de la photographie, Paris, Inv.-Nr. Ad 105, fol. 37.

Unter einer Portikusarchitektur, gerahmt von ionischen Säulen, überreicht Artemisia mit ausgestrecktem rechtem Arm einem Soldaten über eine Mittelsfrau Schriftstücke, während ihr minderjähriger Sohn vor ihr steht. Im Vordergrund der rechten Bildhälfte befindet sich ein von Arkaden umgrenzter Garten mit einem reich verzierten Brunnen.

Die Darstellung der antiken Königin Artemisia und ihre Parallelisierung mit der französischen Königin Katharina visualisiert jenen Prozess des Übergangs zwischen zwei Lebensphasen, den van Gennep als »Schwellenphase« bezeichnet: Die Königin gehört nicht mehr ausschließlich dem Status einer Mutter und Witwe an, sondern ist nun auch stellvertretende Regentin. Ihre Verortung in einem »Schwellenraum« – als Mittlerin zwischen Innen und Außen – verdeutlicht dies. Artemisia steht hier für eine weibliche Herrscherin, die sich in einer Übergangsphase befindet. Die Zeichnung visualisiert diese Verschiebung, der nach van Gennep eine »Trennungsphase« vorausgeht, in der sich die Person vom früheren Status löst und der eine »Angliederungsphase« folgt, in der die Person in die neue Gemeinschaft integriert wird.[18] Vor diesem Hintergrund sind Innen- und Außenraum, Architektur und Natur weniger als Gegensatzpaare wie männlich / weiblich aufzufassen, sondern verweisen auf Phänomene des Übergangs, wobei der Garten als erweiterter Handlungsraum der Herrscherin dient.

Der räumliche Charakter der Schwelle: Dichotomie von Innen und Außen

Im ausgehenden 17. Jahrhundert zeigt sich die Verschränkung von Architektur, Natur und weiblicher Herrschaft in dem von Antonio Franchi angefertigten Bildnis von Anna Maria Luisa de' Medici (Abb. 2). Diagonal zur Bildmitte thront die Dargestellte auf dem schwarz-weiß gefliesten Marmorboden eines Palastes. Im Hintergrund öffnet sich eine Landschaft, die gerahmt wird von einem roten Samtvorhang und dem Ausschnitt eines antikisierenden Tempels. Anna Maria Luisa de' Medici ist in einer ambivalenten Situation wiedergegeben, die sich einer eindeutigen räumlichen Zuordnung entzieht.

Ausgehend von Bourdieu könnte die im Porträt visualisierte Dichotomie von Innen und Außen auf Anna Maria Luisa de' Medici als Vermittlerin zwischen diesen beiden Bereichen verstanden werden. Dies verdeutlicht insbesondere der Gestus ihrer linken Hand, in der sie Blumen hält und mit dem sie in den Bereich der Natur überleitet. Auch das mit Blumengirlanden verzierte Kleid legt diese Verbindung nahe. Das Porträt wurde im Januar 1687 gemalt, vier Jahre vor Anna Maria Luisas Vermählung mit Johann Wilhelm von der Pfalz.[19] Das vermutlich als Hochzeitsbild angefertigte und ursprünglich für den Audienzsaal Ferdinandos de' Medici im Palazzo Pitti bestimmte Porträt visualisiert auch insofern einen Schwellenraum, als »Heiraten bedeutet, […], von der Gruppe der Kinder oder Jugendlichen zur Gruppe der Erwachsenen, von einem bestimmten Klan zu einem anderen, von einer Familie zur anderen […] überzuwechseln«.[20]

Schwellen stellen somit auch Einschnitte dar, die ein zeitliches oder räumliches Kontinuum unterbrechen und Übergangsriten erfordern, die in eine neue Raum-Zeit-Ebene überleiten.

2 Antonio Franchi, *Porträt Anna Maria Luisa de' Medici als Flora,* 1687, Öl auf Leinwand, 203 × 143 cm, Uffizien, Florenz, Inv.-Nr. 1890, 2740.

Der verweishafte Charakter der Schwelle: Bildraum – Realraum

Das um 1750 entstandene Staatsporträt der Maria Theresia von Österreich zeigt die ab 1740 mit den Regierungsgeschäften betraute Herrscherin in einem Raum, der eher metaphorisch als real zu verstehen ist (Abb. 3). Während die Wand im Hintergrund auf die Intimität eines Innenraums verweist, spielen Obelisk, Vorhang sowie die auf einem Tisch rechts neben Maria Theresia präsentierten Kronen auf die politische Funktion der Monarchin an und erweitern ihren Wirkungsbereich auf den Außenraum (↗ Realraum versus Illusionsraum).[21] Wie das Porträt Anna Maria Luisas de' Medici wurde auch dieses Gemälde in einem öffentlich-repräsentativen

3 Martin van Meytens d. J., *Maria Theresia im rosafarbenen Spitzenkleid,* um 1750, Öl auf Leinwand, 280 × 170 cm, Kunsthistorisches Museum, Wien, Inv.-Nr. GG 8762.

Raum zur Schau gestellt, in diesem Fall im Audienzsaal von Schloss Schönbrunn in Wien. Die Vereinigung von privaten und auf Außenwirkung abzielenden Elementen im Bild erzeugt eine Spannung, die auch die Darstellung des »politischen Körpers« Maria Theresias vermittelt. Die Kaiserin trägt ein kostbares Kleid mit Besatz aus belgischer Spitze, das mit einem Muster aus Blumen und Palmen verziert ist. Zusammen mit den auf dem Obelisken abgebildeten Elementen wie Federbusch – als Verweis auf ihren Status als Monarchin – und Füllhorn – als Zeichen von Fruchtbarkeit und Prosperität – stellt das Kleid einen Bezug zum Außenraum her und schafft eine Verbindung zum Garten von Schönbrunn. Dieser diente der Kaiserin als Ort der Rekreation, an dem sie gleichzeitig ihre Rolle als fürsorgende Landesmutter zur Schau stellen konnte. Die

Palmen auf dem Kleid der Herrscherin stellen ein Symbol des Sieges dar. Das Bildnis vereint somit traditionelle Machtinsignien mit jenen Attributen, an die sich Vorstellungen einer idealen weiblichen Herrschaft knüpfen lassen. Sie kennzeichnen Maria Theresia als »Schwellenfigur«, an der sich der Übergang von Kaisergemahlin zu (Landes-)Mutter und Erbin der Monarchie des Hauses Österreich im Jahr 1740 nachvollziehen lässt. Der auf Elemente der Architektur und Natur verweisende Bildraum symbolisiert einen Realraum, innerhalb dessen Machtanspruch und Repräsentationswille des Hauses Habsburg durch Raum, Körper, Architektur und Skulptur vermittelt werden.

Die von van Gennep beschriebene rituelle Schwellenerfahrung des Statuswechsels und von einem Lebensabschnitt in den nächsten lässt Parallelen zu jenen Übergängen deutlich werden, wie sie sich in den Herrscherinnenporträts manifestieren: der Wechsel von Mutter zu Regentin, von Adoleszenz zum Erwachsenenalter und von Kaisergemahlin zu Regentin. Der auf die Porträts angewandte Begriff des »Schwellenraums« weist den als zwischen Innen und Außen vermittelnden Personen eine gemeinschaftsstiftende Aufgabe zu, die von räumlichen, sozialen und zeitlichen Übergängen begleitet ist. Der Schwellencharakter lässt sich nicht nur an den dargestellten Räumen festmachen, sondern auch an den Gemälden selbst: Die Bildnisse der Anna Maria Luisa de' Medici und der Maria Theresia hingen jeweils im Audienzsaal, einem Übergangsraum, der selbst als »Schwellenraum« bezeichnet werden kann.

Die räumlich-zeitliche Dimension von Türschwellen, Türen, Toren sowie anderen Transitzonen bilden für van Gennep grundlegende Bestandteile bei der Herausbildung spezifischer kultureller Elemente. Sein Schema beansprucht eine universelle Anwendbarkeit. Alle Gesellschaften und soziale Gruppen verwenden Riten, um Übergänge und Wechsel zu markieren. Herrscherinnen sind – damals wie heute – eingegliedert in das Hofzeremoniell, innerhalb dessen sie eine Abfolge von Ritualen durchlaufen, die den Zusammenhalt einer Gemeinschaft kennzeichnen und gleichzeitig Statuswechsel einzelner Personen anzeigen. In diesem Sinne können auch die Regentinnen selbst als verkörperte Schwellen betrachtet werden. Sie definieren gleichsam eine Beziehung von Schwellenraum und Körper, die sich in der trennenden Verbindung von Innen- und Außenraum artikuliert.

<div align="right">Laura Windisch</div>

Literaturverzeichnis

Walter Benjamin, *Das Passagen-Werk (Gesammelte Schriften,* 5), 2 Bde., hrsg. von Rolf Tiedemann, Frankfurt am Main 1982.

Gottfried Boehm, *Bildnis und Individuum. Über den Ursprung der Porträtmalerei in der italienischen Renaissance,* München 1985.

Pierre Bourdieu, *Entwurf einer Theorie der Praxis auf der ethnologischen Grundlage der kabylischen Gesellschaft (Suhrkamp-Taschenbuch Wissenschaft,* 291), übers. von Cordula Pialoux und Bernd Schwibs, 4. Aufl., Frankfurt am Main 2015, (franz. Originalausgabe: *Esquisse d'une théorie de la pratique. Précédé de trois études d'éthnologie kabyle,* Genf 1972).

Christina von Braun im Gespräch mit Elke Beyer und Laurent Stalder, »Die Schwelle (1)«, in: *Arch+,* 191 / 192, 2009, S. 94–95.

Sheila Ffolliott, »Women in the Garden of Allegory. Catherine de Médicis and the Locus of Female Rule«, in: Mirka Beneš und Dianne Harris, *Villas and Gardens in Early Modern Italy and France (Cambridge Studies in New Art History and Criticism),* Cambridge und New York 2001, S. 207–224.

Sabine Frommel und Gerhard Wolf (Hrsg.), *Il mecenatismo di Caterina de' Medici. Poesia, feste, musica, pittura, scultura, architettura,* Venedig 2008.

Barbara Gaehtgens, »Regentin«, in: Uwe Fleckner u. a. (Hrsg.), *Handbuch der politischen Ikonographie,* Bd. 2, München 2011, S. 293–302.

Arnold van Gennep, *Übergangsriten,* übers. von Klaus Schomburg und Sylvia M. Schomburg-Scherff, Frankfurt am Main und New York 1986 (franz. Originalausgabe: *Les rites de passage. Étude systématique des rites,* Paris 1909).

Ilaria Hoppe, »Die Villa Poggio Imperiale in Florenz als Schwellenraum«, in: Anna Ananieva u. a. (Hrsg.), *Räume der Macht. Metamorphosen von Stadt und Garten im Europa der Frühen Neuzeit (Mainzer Historische Kulturwissenschaften,* 13), Bielefeld 2013, S. 65–90.

La principessa saggia. L'eredità di Anna Maria Luisa de' Medici Elettrice Palatina, hrsg. von Stefano Casciu, Ausst.-Kat. Palazzo Pitti Florenz, Florenz 2006.

Claudia Lazzaro, *The Italian Renaissance Garden. From the Conventions of Planting, Design, and Ornament to the Grand Gardens of Sixteenth-Century Central Italy,* London und New Haven 1990.

Winfried Menninghaus, *Schwellenkunde. Walter Benjamins Passage des Mythos,* Frankfurt am Main 1986.

Peter F. Saeverin, *Zum Begriff der Schwelle. Philosophische Untersuchung von Übergängen (Studien zur Soziologie- und Politikwissenschaft),* Oldenburg 2002.

Justin Stagl, »Übergangsriten und Statuspassagen. Überlegungen zu Arnold van Genneps ›Les Rites de Passage«, in: Karl Acham (Hrsg.), *Gesellschaftliche Prozesse. Beiträge zur historischen Soziologie und Gesellschaftsanalyse,* Graz 1983, S. 83–96.

Georges Teyssot, »A Topology of Thresholds«, in: *Home Cultures,* 2, 1, März 2005, S. 89–116.

Georges Teyssot, *A Topology of Everyday Constellations,* Cambridge, Mass. und London 2013.

Bjørn Thomassen, »Liminality«, in: Austin Harrington u. a. (Hrsg.), *Encyclopedia of Social Theory,* London 2006, S. 322–323.

Bjørn Thomassen, *Liminality and the Modern. Living Through the InBetween.* Farnham 2014.

Victor Turner, *Das Ritual. Struktur und Anti-Struktur,* übers. von Sylvia M. Schomburg-Scherff, Frankfurt am Main 2000 (engl. Originalausgabe: *The Ritual Process. Structure and Anti-Structure,* London 1969).

Michael Yonan, *Empress Maria Theresa and the Politics of Habsburg Imperial Art,* University Park, Pa. 2011.

Anmerkungen

1 Van Gennep 1986.
2 Lazzaro 1990; Ffolliott 2001.
3 Van Gennep 1986, S. 36; vgl. auch Teyssot 2005.
4 Vgl. auch engl. »liminality«: Thomassen 2006. Für eine kulturwissenschaftliche Betrachtung des Begriffs vgl. von Braun 2008.
5 Van Gennep 1986, S. 181.
6 Van Gennep 1986, S. 28.

7 Van Gennep 1986, S. 29.

8 Benjamin 1982, Bd. 1, S. 139.

9 Menninghaus 1986, S. 49.

10 Thomassen 2014, S. 89–90.

11 Turner 2000, S. 94–97.

12 Turner 2000, S. 94–95.

13 Stagl 1983, S. 84.

14 Bourdieu 2015, S. 63.

15 Bourdieu 2015, S. 61.

16 Boehm 1985, S. 101.

17 Gaehtgens 2011, S. 298–299; zu Katharina de' Medici als Regentin und Mäzenatin vgl. Frommel/Wolf 2008.

18 Saeverin 2002, S. 93.

19 *La principessa saggia,* 2006, S. 152.

20 Van Gennep 1986, S. 121.

21 Yonan 2011.

SPIEGELRÄUME

Die Verbreitung reflektierender Gläser in frühneuzeitlichen Interieurs

↗ **Boudoir und Salon, Passagen, Realraum versus Illusionsraum**
→ 17.–18. Jahrhundert
→ Distinktion, Fürstliche Repräsentation, Katoptrik, Parade- / Prunkappartement, Reflexion, Spiegelkabinett, Symbolik

Räume, deren Oberflächen dauerhaft mit Spiegeln verkleidet sind, gelten in ihren qualitativ anspruchsvollsten Manifestationsformen als ein Phänomen des 17. und 18. Jahrhunderts. Der Wunsch, einen Innenraum großflächig mit Spiegeln zu verkleiden, hat jedoch schon eine lange Geschichte: Als Topos bestehen Räume mit reflektierenden Oberflächen seit der Antike. In poetischen Erzählungen wurden Zimmer und Säle mit reflektierenden Wänden beschrieben – Kristallgemächer, Spiegelgrotten oder Räume, die mit poliertem Stein verkleidet sind.[1] Außerdem sind in Abhandlungen über Optik betretbare Spiegelräume beschrieben und zuweilen auch ins Bild gesetzt; dabei haben beide Darstellungsweisen den Charakter einer – wenn auch knapp gehaltenen – Konstruktionsanleitung. Parallel dazu zirkulierten seit der Antike verschiedenartige Kasten und Kisten, die inwendig mit Reflexionsflächen ausgekleidet waren. In diesen katoptrischen Vorrichtungen wurden in kleinem Maßstab die Möglichkeiten eines begehbaren architektonischen Raumes vorgeführt.[2]

Konstruktion und Konzeption

Indessen steht die reale Gestaltung von großflächig und dauerhaft verspiegelten Räumen in menschlichem Maßstab noch gegen 1600 vor großen Herausforderungen. Dafür gibt es hauptsächlich zwei Gründe: Erstens hatten Glasspiegel damals noch relativ kleine Formate. So dürfen Reflexionsflächen von 10 Zoll Höhe (ca. 25 cm) bereits als stattliche Formate gelten, während solche von 20 Zoll Höhe (ca. 50 cm) ungewöhnlich große Dimensionen hatten.[3] Zweitens waren Spiegel im 16. Jahrhundert äußerst kostspielig. Die Verspiegelung ganzer Wände drohte also sowohl angesichts der enormen Kosten zu scheitern wie auch der technische Aufwand damalige Grenzen sprengen musste. Hingegen hatte der Wandspiegel, ein vergleichsweise einfach und flexibel verwendbares Ausstattungsobjekt, eine zentrale Bedeutung in herrschaftlichen Interieurs der Frühen Neuzeit. In diesem Zeitraum ist die Anziehungskraft, die das Spiegelbild seit jeher auf den Menschen ausgeübt hatte, stark mit dem Prestige verbunden, das dem Spiegel als Prunkelement der Innenausstattung anhaftete.[4]

Nach heutigem Wissensstand sind früh gebaute Spiegelräume nur schriftlich überliefert. Dazu zählt beispielsweise das *cabinet des miroirs* der französischen Königin Caterina de' Medici (1519–1589), das in den 1580er Jahren in deren letzter Pariser Residenz, dem *Hôtel de la Reine*, entstanden war. Ein Inventar, das 1589 nach dem Tode Caterina de' Medicis aufgesetzt wurde, sowie mehrere rückblickend verfasste Darstellungen belegen, dass der Raum mit 119 Spiegeln geschmückt gewesen war.[5] Anhand der vorliegenden Dokumente ist allerdings nicht zu klären, welche Formate die Gläser hatten und auf welche Weise sie in die Wandflächen integriert waren. Da man Ende des 16. Jahrhunderts mit relativ kleinen Spiegelformaten rechnen muss, hatte die Holzvertäfelung der Wände wohl gegenüber den Reflexionsflächen dominiert. Es ist daher anzunehmen, dass in diesem Raum eher eine Atmosphäre von kostbarem Glanz und hellem Schimmern herrschte, als dass der Eindruck einer komplexen Raumerweiterung erweckt wurde.[6]

Über Frankreich hinaus liegen weitere Hinweise über sogenannte Spiegelräume des 16. und der ersten Hälfte des 17. Jahrhunderts vor. So soll im Heidelberger Schloss ein in den 1550er Jahren errichteter *Gläserner Saal* bestanden haben, der 1573 mit Spiegeln geschmückt und 1693 bereits zerstört war.[7] Allerdings gibt es keine genauen Aufschlüsse über das Ausmaß der Verspiegelung, so dass anhand der aktuellen Quellenlage nicht entschieden werden kann, ob es sich um einen Saal mit Spiegeln oder um einen eigentlichen Spiegelsaal gehandelt hat, was zum gegebenen Zeitpunkt mit enormem finanziellen und handwerklichen Aufwand verbunden gewesen wäre. Richarda Böhmker verweist in *Spiegel-Räume im Zeitalter Ludwigs XIV.* auf die »Spiegelstube« im 1533 bis 1545 erbauten Schloss Hartenfels in Torgau. Dabei handelte es sich um einen über dem Treppenturm befindlichen kleinen, möglicherweise runden Raum, dessen Wände mit drei Stahlspiegeln geschmückt waren. Dieses Beispiel zeigt meines Erachtens weniger, dass es sich um ein Spiegelkabinett im eigentlichen Sinne handelte, sondern verdeutlicht vielmehr den Eindruck, den Spiegel auf die damaligen Betrachter machten. Allein die Tatsache, dass im Turmzimmer drei Reflexionsflächen aufgehängt waren, schien offenbar sensationell genug, um diesen Raum entsprechend zu benennen.[8] Auch hatte im Madrider Alcazar ein *Salone de los espejos* bestanden, der in den Inventaren der Gemälde zur Zeit Philipps IV. von 1636 erstmals urkundlich erwähnt und in den *Dialogen* des spanischen Hofmalers Vicente Carducho aus dem Jahre 1633 als »kürzlich erbaut« bezeichnet wird. Das Erscheinungsbild ist bislang nicht rekonstruiert, so dass auch hier nicht gesagt werden kann, wie großflächig beziehungsweise wie dicht der Raum verspiegelt war.[9]

Den Anfang der Geschichte des betretbaren Spiegelraumes mit einem konkreten Beispiel zu bestimmen, wird grundsätzlich dadurch erschwert, dass die Grenzen zwischen einem Salon, der mit Spiegeln dekoriert wurde, und einem Spiegelsalon im eigentlichen Sinne durchaus fließend sind. Je nach ihrem (kultur-)historischen Kontext wurden diese Grenzen auch immer wieder anders gezogen (↗ Boudoir und Salon). Im Folgenden wird der Begriff des verspiegelten Raumes grundsätzlich auf Interieurs angewendet, deren raumdefinierende Flächen – Wände sowie allenfalls Decke – dauerhaft und dicht mit Reflexionsflächen besetzt sind.[10] Aktuell bestehen weitgehend gesicherte Kenntnisse über die Entstehungszeit und das Erscheinungsbild von

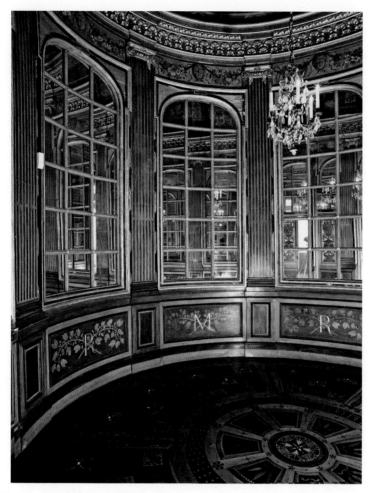

1 François Mansart, Michel Corneille I sowie weitere, unbekannte Kunsthandwerker, *Spiegelkabinett (cabinet aux miroirs)*, um 1650, Château de Maisons, Maisons-Laffitte bei Paris.

verspiegelten Räumen, die ab den 1650er Jahren in und um Paris eingerichtet wurden. Dazu zählt das *cabinet des glaces* im Schloss Maisons, das unter der Leitung von François Mansart für René de Longueil eingerichtet wurde (Abb. 1). Ebenso ließ Charles Chamois im Auftrag von Charles Gruyn des Bordes einen solchen Raum im Hôtel de Lauzun ausführen. Charles Le Brun gestaltete für Nicolas Fouquet im Schloss Vaux-le-Vicomte ein Kabinett mit großen Spiegelflächen.[11]

Kunst und Technik

In Frankreich hatte die stetig wachsende Begeisterung für Spiegel gegen Mitte des 17. Jahrhunderts zu einer hohen Zahl an Importen aus Venedig geführt, dessen Werkstätten auf Murano seit dem 14. Jahrhundert in der Produktion führend waren. Aufgrund der exorbitanten Summen, die dadurch aus Frankreich abflossen, begann Jean-Baptiste Colbert, die einheimischen Glasmanufakturen zu fördern.[12] 1665 wurden die königlichen Spiegelbläsereien in Paris gegründet, die ihrerseits Spiegel von höchster Qualität herzustellen suchten. Damit kam ein Produkt des Luxuskonsums unter die Kontrolle des Monarchen. Zugleich konnte so die stetige Nachfrage nach Spiegeln gedeckt werden, die im königlichen Haushalt insbesondere im Zusammenhang der großen Spiegelgalerie im Schloss Versailles (1678–1684) bestand.[13] Diese überaus prachtvolle, vom Architekten Jules Hardouin-Mansart und vom Künstler Le Brun konzipierte Galerie konnte aus finanziellen Gründen nur mit einer eigenen Werkstätte gebaut werden.[14] In der Folge wurde dieser »reflektierende« Raum nicht nur zu einem zentralen Repräsentationsort des »strahlenden« Sonnenkönigs, sondern war auch über Frankreich hinaus für die damalige Verbreitung verspiegelter Räume entscheidend (Abb. 2).[15]

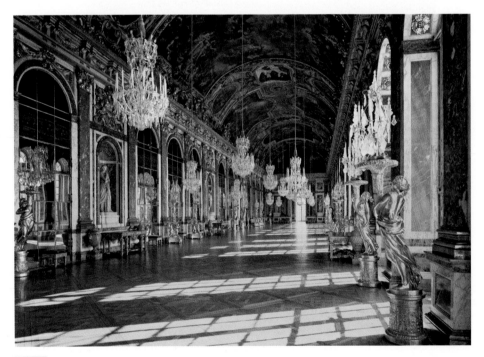

2 Jules Hardouin-Mansart und Charles Le Brun, *Spiegelgalerie,* 1678–1684, Schloss Versailles.

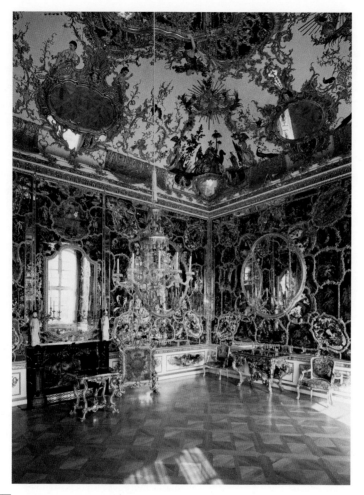

3 Balthasar Neumann, Johann Wolfgang von der Auwera, Antonio Bossi, Johann Baptist Talhofer, Anton Josef Högler, Georg Anton Urlaub, *Spiegelkabinett,* 1740–1745, Residenz, Würzburg.

Im Laufe der 1680er Jahre gelang es dem französischen Spiegelmacher Bernard Perrot, die herkömmliche Glasbläserei durch das Gussverfahren zu ersetzen, wodurch die Qualität, die Größe und die Stückzahl der fabrizierten Spiegel gesteigert werden konnten. Die Glasmeister Thévart und Lucas de Nehou entwickelten zwischen 1688 und 1702 ein kombiniertes Gieß- und Streckverfahren, um auf diese Weise deutlich größere Reflexionsflächen zu produzieren. Dennoch blieben die Preise für Spiegel aufgrund des schwierigen Herstellungsprozesses und der ungebrochen starken Nachfrage weiterhin sehr hoch.[16]

4 Unbekannter Künstler und Kunsthandwerker, *Chinesisches Spiegelkabinett,* um 1750, Eremitage bei Bayreuth.

Vor diesem Hintergrund wird deutlich, dass sich der verspiegelte Raum in der zweiten Hälfte des 17. Jahrhunderts in enger Abhängigkeit zu technologischen Innovationen entwickelte und sich als spezifischer Typus innerhalb der Repräsentationsräume von Residenzen, städtischen Palästen oder ländlichen Lustschlössern etablierte. Während im 17. Jahrhundert vermutlich nur eine begrenzte Anzahl solcher Räume eingerichtet wurde, können in Frankreich, aber auch im Europa des 18. Jahrhunderts deutlich mehr Beispiele nachgewiesen werden, so in Italien, Schweden, England, Spanien, Portugal oder Russland. Im Verlauf des 18. Jahrhunderts erlebte insbesondere das Spiegelkabinett eine qualitative und quantitative Blüte in Residenzen und Lustschlössern des deutschsprachigen Kulturraumes. Herausgegriffen seien hier der Spiegelsaal in der Amalienburg im Nymphenburger Park, den der Kurfürst Karl Albrecht seiner Gemahlin Maria Amalia zum Geschenk machte; des Weiteren der für den Fürstbischof Friedrich Carl von Schönborn eingerichtete Spiegelraum der Residenz Würzburg und das für die Markgräfin Wilhelmine gestaltete Spiegelkabinett der Eremitage in Bayreuth (Abb. 3 und 4). Diese Interieurs wiesen hinsichtlich ihrer Größe, ihrer Lage innerhalb des Baukörpers sowie ihrer formalen Ausstattung zuweilen starke Differenzen auf: Es scheint, als hätte sich gerade der verspiegelte Raum für entwerferische Experimente besonders gut geeignet, ja, als hätten die Unbeständigkeit des Spiegelbildes und die damit verbundenen kontinuierlichen Bildwechsel, welche die Reflexionsflächen dem Betrachter boten, den architektonischen Variantenreichtum angeregt (↗ Realraum versus Illusionsraum).[17]

Einschränkend muss hier festgehalten werden, dass sich diese Beobachtungen am aktuellen Wissensstand orientieren und dass dieser sich auch innerhalb europäischer Länder stark unterscheidet. Ein wünschenswerter Überblick über die globale Verbreitung des frühneuzeitlichen (europäischen) Spiegelraums wird durch den Verlust vieler Innenausstattungen erschwert, da diese nach Möglichkeit dem jeweils aktuellen Geschmack angepasst, also kontinuierlich erneuert wurden.[18]

Repräsentative Raumfolgen

Den Hintergrund dieser kostbar ausgestatteten Räume bilden mehrere miteinander verflochtene architektur-, kultur-, wirtschafts- und sozialgeschichtliche Komponenten. Bekanntlich ist der Zusammenhang zwischen italienischer Architektur und ihrer Weiterentwicklung in Frankreich evident. Italienische Architekten des 16. Jahrhunderts entwickelten mit ihren Bauten und Traktaten beispielhafte Raumfolgen für Wohnbauten, die eine klare Struktur und harmonische Proportionen aufweisen. Auf diesen Grundlagen begannen französische Architekten im 17. Jahrhundert, bei der Gestaltung eines Interieurs sämtliche Aspekte ihrer Kontrolle zu unterwerfen. Auch waren sie die Ersten, die es als absolut angemessen ansahen, für alle Bestandteile Entwürfe anzufertigen. Mittels dieser Vorgehensweise konnten sie sicherstellen, dass die verschiedenen Elemente eines Entwurfs sich zu einem einheitlichen Ganzen fügten.[19] Spätestens nachdem Le Brun mit seinen Interieurs im Hôtel Lambert, im Schloss Vaux-le-Vicomte und in den königlichen Schlössern vor Augen geführt hatte, wie überzeugend ein einheitliches Konzept wirkte, versuchten ambitionierte Architekten in ganz Europa, in vergleichbarer Weise Einfluss zu nehmen. Dies gelang im 17. Jahrhundert noch wenigen. Im 18. Jahrhundert konnten es führende Baukünstler bereits als notwendig – oder zumindest als wünschenswert – erachten, bei wichtigen Aufträgen die Programme der Innendekoration bis in die Details zu entwickeln.

Peter Thornton hebt in seinem Buch *Seventeenth-century Interior Decoration in England, France and Holland* die Bedeutung des im Laufe des 17. Jahrhunderts zunehmend gedeihenden Handels hervor, der gerade auch von Ludwig XIV. zur Festigung seiner Macht gefördert wurde und Geschäftsleuten großen Wohlstand bescherte. Eine Materialisierungsform dieses Wohlstands und des damit verbundenen – oder aspirierten – gesellschaftlichen Status bestand in einem repräsentativen Wohnsitz.[20] Doch waren diese Bauten nicht nur die Symbolträger von persönlicher Macht und gutem Geschmack. »[T]hey were also intended as a setting in which one could entertain one's equals or, if one were fortunate, one's superiors.«[21] Diesen Anspruch manifestierten exemplarisch die Spiegelräume, die ihrerseits in den Parade- oder Prunkappartements von Schlössern und Palästen ihren Ort hatten. Solche repräsentativen Raumfolgen wurden mit dem Anspruch erbaut, den jeweiligen Herrscher als Gast zu empfangen – oder aber den Herrschaftsanspruch des Hausherrn architektonisch zu inszenieren (↗ Passagen). Prunkappartemente sind in der Regel über einen großzügigen Saal erschlossen, dem zunächst ein Vorzimmer

(*antichambre*) folgte. Daran schloss der wichtigste Raum der Zimmerflucht an: das Paradeschlaf-
zimmer (*chambre*). Hinter dem *chambre*, der Wohn- und Empfangsraum war, lagen ein oder
mehrere Kabinette.[22] Das Spiegelkabinett bildete meist den Endpunkt der Raumfolge. Ein ver-
gleichsweise kleiner Raum mit anspruchsvollster Ausstattung: Reflexionsflächen bilden zusam-
men mit aufwendig geschnitzten Boiserien und kunstvollen Stuckaturen, mit Wandgemälden
und Böden aus Marketerieparkett ein exquisites und exklusives Ensemble.[23]

Distinktion und Reflexion

In diesem Zusammenhang sind Überlegungen des französischen Architekturtheoretikers Jac-
ques-François Blondel aufschlussreich, in denen materieller Wert und gesellschaftliche Distink-
tion in Zusammenhang mit dem Spiegel diskutiert werden. Blondel hat in seiner Schrift über die
Maisons de plaisance (1737/38) unterstrichen, dass Spiegel ausschließlich in Räumen verwen-
det werden sollen, die von Personen höchsten gesellschaftlichen Ranges (»les personnes les plus
distingués«) frequentiert werden.[24] Im einführenden Kapitel seines Buchs *L'Architecture françoise*
(1752–1756) vermerkt er, Spiegel seien nur für die repräsentativsten Bereiche eines Gebäudes
geeignet. Reflektierende Oberflächen sind also ein Zeichen des höchsten Prestiges, sie sind Me-
taphern für *distinction* und *magnificence*. Angesichts der vergleichsweise bescheidenen Dimen-
sionen eines Spiegelkabinetts muss bedacht werden, dass der Zugang zu diesem Raum einer
kleinen Gruppe vorbehalten war. Er war also ein Ort der Intimität, der sich in beträchtlichem
Kontrast zu den übrigen, großzügig dimensionierten Räumen des Paradeappartements befand.
Da es sich bei dieser kleinen Gruppe um eine vom Gastgeber ausgewählte Gesellschaft handelte,
sind Intimität und Distinktion in diesem Kontext aufs Engste verflochten. In architektonischer
Entsprechung ist das Kabinett mit Spiegeln dekoriert. Diese boten den auserlesenen Gästen die
vergewissernden Abbilder ihrer Zugehörigkeit zu einer sozialen Elite. Die Vielfalt der Spiegelbil-
der, die bewegt und flüchtig waren, hatte den Reiz, dass die Gesellschaft unter immer wieder
anderen Blickwinkeln zu sehen war. So entstand auf den Reflexionsflächen eine Mannigfaltigkeit
der Posen und Gesten, des Betrachtens und Beachtens. Die Wenigen wurden an diesem Ort zu
Vielen und blieben doch immer dieselben bevorzugten Gäste, die hier gänzlich abgegrenzt unter
sich waren.[25]

<div align="right">Marie Theres Stauffer</div>

Literaturverzeichnis

Panagiotis A. Agapitos, »The Erotic Bath in the Byzantine Vernacular Romance Kallimachos and Chrysorrhoe«,
in: *Classica et mediaevalia*, 41, 1990, S. 258–273.
Association internationale des études françaises (Hrsg.), *Le thème du miroir dans la littérature française*
(*Cahiers de l'Association internationale des études françaises*, 11), Paris 1959.

Béatrice de Andia und Nicolas Courtin (Hrsg.), *L'île Saint-Louis (Collection Paris et son patrimoine)*, Paris 1997.

Jean-Pierre Babelon, *Demeures parisiennes sous Henri IV et Louis XIII*, Paris 1991.

Jurgis Baltrusaitis, *Le miroir. Essaie sur une legende scientifique. Révélations, science-fictions et fallacies*, Paris 1978.

Cornelia Bauer, *Der Spiegelsaal der Amalienburg im Nymphenburger Schlosspark*, lic. phil. Zürich 1985.

Sandra Bazin-Henry, *›Tromper les yeux‹. Les miroirs dans le grand décor en Europe (XVIIe-XVIIIe siècles)*, Diss. Paris 2016.

Jacques-François Blondel, *De la distribution des maisons de plaisance, et de la décoration des édifices en general*, 2 Bde., Paris 1737–1738.

Jacques-François Blondel, *Architecture françoise ou recueil des plans*, 4 Bde., Paris 1752–1756.

Cyril Bordier, *Vaux-le-Vicomte. Genèse d'un chef-d'oeuvre*, Triel-sur-Seine 2013.

Richarda Böhmker, *Spiegelräume im Zeitalter Ludwigs XIV. Ein Beitrag zur Entwicklung und Bedeutung des Spiegels im Barock*, Diss. Wien 1946.

Edmond Bonnaffé, *L'inventaire des meubles de Catherine de Médicis*, Paris 1874.

Raymond Boulhares und Marc Soléranski, *L'hôtel de Lauzun. Trésor de l'Île Saint-Louis*, Paris 2015.

Patricia Brattig, *Das Schloss von Vaux-le-Vicomte*, Diss. Köln 1998.

Vincencio Carducho, *Dialogos de la pintura*, Madrid 1633.

Fremy Elphège, *Histoire de la manufacture royale des glaces au 17e et 18e siècle*, Paris 1909.

Jean Feray, *Architecture Intérieure et Décoration en France. Des Origines à 1875*, Paris 1988.

Julien Eymard, *Le thème du miroir dans la poésie française (1540–1815)*, Diss. Lille 1975.

Henry Havard, *Dictionnaire de l'Ameublement et de la décoration. Depuis le XIIIe siècle jusqu'à nos jours*, Bd. 3, 4 Bde., Paris 1889.

Stefan Hoppe, »Appartement«, in: Werner Paravicini (Hrsg.), *Höfe und Residenzen im spätmittelalterlichen Reich. Bilder und Begriffe*, Bd. 1.2 *(Residenzenforschung*, 15), 4 Bde., Ostfildern 2005, S. 413–417.

Bettina Köhler, »Flüchtig glanzvoll. Raum, Enfilade und Gesellschaft des französischen ›Rokoko‹ im Spiegelbild«, in: *Georges-Bloch-Jahrbuch des Kunsthistorischen Instituts der Universität Zürich*, 8, 2001, S. 171–185.

Heinrich Kreisel, *Deutsche Spiegelkabinette (Wohnkunst und Hausrat, einst und jetzt*, 1), Darmstadt 1953.

La galerie des glaces. Charles le Brun maître d'oeuvre, hrsg. von Nicolas Milovanovic und Alexandre Maral, Ausst.-Kat. Château de Versailles, Paris 2007.

Hans-Dieter Lohneis, *Die deutschen Spiegelkabinette. Studien zu den Räumen des späten 17. und des frühen 18. Jahrhunderts*, München 1985.

Gustav Ludwig, »Restello, Spiegel und Toilettenutensilien in Venedig zur Zeit der Renaissance«, in: *Italienische Forschungen*, 1, 1906, S. 181–360.

Sabine Melchior-Bonnet, »Miroir et identité à la Renaissance«, in: *Miroirs. Jeux et reflets depuis l'Antiquité*, hrsg. von Geneviève Sennequier u. a., Ausst.-Kat. Musée départemental des Antiquités de Rouen; Château-Musée de Dieppe, Dieppe, Paris 2000, S. 135–148.

Sabine Melchior-Bonnet, *Histoire du miroir*, Paris 1994.

Alain Mérot, *Retraites mondaines. Aspects de la décoration intérieure à Paris, au XVIIe siècle*, Paris 1990.

Kerrie Rue Michahelles, »Catherine de Medici's 1589 Inventory at the Hôtel de la Reine in Paris«, in: *Furniture history*, 38, 2002 S. 1–39.

Claude Mignot, *Le château de Maisons*, Paris 1998.

Serge Roche, *Spiegel. Spiegelgalerien, Spiegelkabinette, Hand- und Wandspiegel*, Tübingen 1985.

Adolf von Oechelhäuser, *Das Heidelberger Schloss*, Heidelberg 1986.

Andronikos Palailogos, *Kallimachos und Chrysorrhoe,* hrsg. und übers. von Michel Pichard, Paris 1956.

Jean-Marie Pérouse de Montclos, *Le château de Vaux-le-Vicomte,* Paris 2016.

Gaius Plinius Secundus, *Caii Plinii secundi naturalis historiae libri XXXVII,* Leipzig 1882.

Wolfram Prinz, *Das französische Schloss der Renaissance. Form und Bedeutung der Architektur, ihre ge-schichtlichen und gesellschaftlichen Grundlagen (Frankfurter Forschungen zur Kunst,* 12), Berlin 1985.

Claude Pris, »La glace en Franc au XVIIe et XVIIIe siècles. Monopole et liberté d'entreprises dans une indus-trie de pointe sous l'ancien-régime«, in: *Revue d'histoire économique et sociale,* 55, 1–2, 1977, S. 5–23.

Béatrix Saule, »La galerie au temps de Louis XIV. De l'ordinaire à l'extraordinaire«, in: *La galerie des glaces. Histoire & restauration,* Dijon 2007, S. 54–73.

Marie Theres Stauffer, »Raum – Bewegung – Spiegel. Zum Verhältnis von katoptrischen Kisten und Kabinet-ten um 1600«, in: Barbara Lange (Hrsg.), *Reflex. Tübinger Kunstgeschichte zum Bildwissen,* online 2016, http://dx.doi.org/10.15496/publikation-10866.

Marie Theres Stauffer, »Spiegelkünste. Katoptrische Maschinen in Büchern, Sammlungen und Experimen-ten«, in: Angela Oster (Hrsg.), *Kunst und/oder Technik. Funktion und Neupositionierung eines Dialogs in den Literaturen und Wissenskulturen der Frühen Neuzeit,* Berlin 2015, S. 159–186.

Marie Theres Stauffer, »Glanzvolle Raumfolgen. Die Rolle des Spiegels in französischen Interieurs des 17. und 18. Jahrhunderts«, in: *Lob des Dekors. Kunst + Architektur in der Schweiz,* 1, 2013, S. 36–41.

Marie Theres Stauffer, *Spiegelung und Raum. Semantische Perspektiven,* unveröffentlichte Habil. Bern 2008.

Marie Theres Stauffer, »›Nihil tam obvium, quam specula; nihil tam prodigiosum, quam speculorum phas-mata‹. Zur Visualisierung von katoptrischen Experimenten des späten 16. und 17. Jahrhunderts«, in: Sebastian Schütze (Hrsg.), *Kunstwerke und ihre Betrachter in der Frühen Neuzeit. Ansichten – Stand-punkte – Perspektiven,* Berlin 2005, S. 251–290.

Peter Thornton, *Seventeenth-Century Interior Decoration in England, France and Holland,* New Haven 1979.

Béatrice Vivien, »Le cabinet aux miroirs«, in: *Bulletin de la Société des Amis du Château de Maisons,* 1, 2006, S. 73–84.

Chantal Turbide, »Catherine de Médicis, mécène d'art contemporain. L'hôtel de la Reine et ses collections«, in: Kathleen Wilson-Chevalier (Hrsg.), *Patronnes et mécènes en France à la Renaissance,* Saint-Etienne 2007, S. 511–526.

Anmerkungen

1 Agapitos 1990, S. 258–273; Eymard 1975; Association internationale des études françaises 1959; *C. Plinii Secundi naturalis historiae* 1882, Buch 33, § 45. Siehe auch Böhmker 1946, S. 20 oder Bauer 1985, S. 22.

2 Stauffer 2016; Stauffer 2015; Stauffer 2002; Baltrusaitis 1978.

3 Diese Formate basieren auf der Auswertung von Inventaren venezianischer Spiegelmacher im 16. Jahrhundert, die Richarda Böhmker vorgelegt hat. Siehe Böhmker 1946, S. 16; sie stützt sich auf Ludwig 1906, S. 181–360. Siehe auch Melchior-Bonnet 2000, S. 135.

4 Mérot 1990, Thornton 1979.

5 Siehe Bonnaffé 2002, S. 1–39; Turbide 2007, S. 511–526; Havard 1889, S. 51.

6 Siehe Stauffer 2016, S. 11–22.

7 Hinweis von Hanns Hubach, siehe auch von Oechelhäuser 1986, S. 48–53.

8 Siehe Stauffer 2008, S. 95; Böhmker 1946, S. 21–23.

9 Siehe Stauffer 2008, S. 95; Böhmker 1946, S. 29, diese stützt sich auf Carducho 1633.

10 Siehe Stauffer 2008.

11 Siehe etwa Vivien 2006, S. 73–84; Köhler 2001, S. 171–185; Pérouse de Montclos 2016, S. 124–172; Bordier 2013, S. 131–162; Boulhares und Soléranski 2015, S. 132–138.

12 Siehe Melchior-Bonnet 1994, S. 34–41.

13 In Versailles entstanden zwischen den 1660er und den 1780er Jahren über ein Dutzend großzügig verspiegelte Räume. Siehe Stauffer 2008, S. 90–92; Saule 2007, S. 54.

14 Siehe Melchior-Bonnet 1994, S. 49–79; Pris 1977, S. 5–23.

15 Stauffer 2008, S. 116–165.

16 Melchior-Bonnet 1994, S. 49–79; Pris 1977, S. 5–23.

17 Stauffer 2008, S. 187–192.

18 Bazin-Henry 2016; Stauffer 2008; Lohneis 1985; Roche 1985; Kreisel 1953.

19 Thornton 1979, S. 10; Mérot 1990 S. 8.

20 Thornton 1979, S. 1–3.

21 Thornton 1979, S. 2.

22 Hoppe 2005, S. 213; Prinz 1985, S. 130.

23 Stauffer 2013, S. 40–41; Mérot 1990, S. 11–13; Thornton 1979, S. 57.

24 Blondel 1737–38, S. 24.

25 Stauffer 2013, S. 40–41; Stauffer 2008, S. 158, 213.

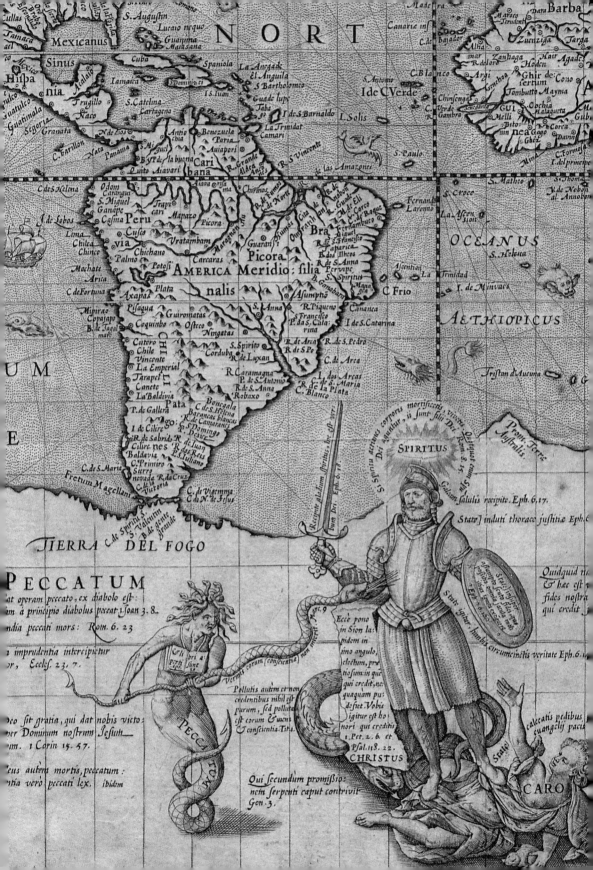

TERRA INCOGNITA

Das Unbekannte zwischen Imagination und Empirie

↗ **Gegen-Räume, Höhle / Welt, Oikos**
→ 15.–17. Jahrhundert
→ Heterotopie, Imagination, Topos

»Der Mensch beurteilt die Dinge lange nicht so sehr nach dem, was sie wirklich sind, als nach der Art, wie er sie sich denkt und sie in seinen Ideengang einpasst.«[1] Diese von Wilhelm von Humboldt konstatierte Persistenz der menschlichen Weltvorstellung gegenüber der Wirklichkeit trifft im besonderen Maße auf den über Jahrhunderte auf Weltkarten tradierten räumlichen Topos der *Terra incognita* zu. Der von dem griechischen Geografen Ptolemäus in seinem Hauptwerk *Geographike hyphegesis* im 2. Jahrhundert n. Chr. eingeführte Terminus, mit dem er einen hypothetischen Südkontinent bezeichnete, welcher den Indischen Ozean begrenze und mit Afrika verbunden sei, besaß in der Frühen Neuzeit eine polyvalente Semantik:[2] Er konnte sich sowohl auf noch weitestgehend unentdeckte respektive unerforschte Landmassen und Gebiete (etwa den amerikanischen Kontinent) als auch auf jene geografischen Räume beziehen, deren Existenz seit der Antike zwar angenommen wurde, jedoch empirisch nicht erwiesen war. Alfred Hiatt hielt diesbezüglich 2008 zutreffend fest: »*Terra incognita* was land unknown but not unthought.«[3] In dieser konzeptuellen Ambivalenz lag (und liegt bis heute) das erkenntnisstiftende Potenzial des Begriffes, nicht nur die sich beständig verschiebenden Grenzen der Welterforschung zu konturieren, sondern gerade diese mittels geografischer Hypothesen zu überschreiten, um der Frage nach der korrekten Form und Größe der Erde nachzugehen.

Konfigurationen des Unbekannten

Seit der ersten Hälfte des 16. Jahrhunderts reflektierten insbesondere nordalpine Kartografen und Verleger verstärkt über die komplexe Dialektik von Außen- und Innenraum, indem sie vor allem eine signifikante Funktion ihrer Werke betonten: Das intensive Studium von Karten, Globen und Atlanten barg die Möglichkeit, die Welt in ihrer Ganzheit zu entdecken und zwar – im Sinne der allgegenwärtigen Metapher des Reisens im Lehnstuhl – ohne das eigene Studierzimmer verlassen zu müssen (↗ Höhle / Welt, Oikos).[4] »Damit nun mancher Mensch, dem nicht müglich ist diß oder jenes Land an ihm selbst zu beschawen, und doch gern wüßt der Länder gelegenheit, seines fürnemmens nicht gar beraubt werde: hab ich mir fürgenommen, allen liebhabern der freyen Künsten für Augen zu stellen, gelegenheit unnd form des gantzen er-

drichs, und seiner theilen«, schreibt Sebastian Münster in seiner erstmals 1544 publizierten *Cosmographia*.[5] Die Vorzüge, welche derartige imaginäre Reisen boten, sowie vor allem ihre Gefahrlosigkeit und Friedfertigkeit veranlassten die humanistisch gebildeten Kreise Europas ab der Mitte des 16. Jahrhunderts, »mit dem Finger auf der Landkarte zu reisen« und »daheim […] die gestalt der gantzen Erden« zu erforschen.[6] Auch der Antwerpener Kartograf Abraham Ortelius spielt in der Vorrede seines 1570 publizierten *Theatrum orbis terrarum*, des ersten Atlasses im modernen Sinn, auf das Reisemotiv an, wenn er schreibt, dass man nach dem Betrachten seiner Kartensammlung, »wie ein reisender Mann, der die gantze Welt zu beschawen, von Landt zu Landt […] gezogen, letztlich gesundt und glücklich wieder zu Hause« ankommt.[7]

Insbesondere das Postulat einer umfassenden Welterfahrung mittels Karten lässt die *Terra incognita* als eine visuelle Paradoxie erscheinen, verlieh doch gerade ihre kartografische Erfassung der in vielen Bereichen fragmentarischen Kenntnis des Erdballs eine sinnfällige Evidenz. Mit anderen Worten: Indem Karten des 15. bis 17. Jahrhunderts, die mit zunehmender Exaktheit die Welt zu beschreiben suchten, zugleich Gebiete erfassten, deren geografische Ausdehnung sich weder auf empirische Vermessung stützen noch überhaupt belegt werden konnte, trat die Diskrepanz zwischen dem fundierten Wissen der Zeit und ihrem Wissensanspruch bildlich umso eklatanter hervor. Doch genau darin offenbart sich die epistemische Eigenart der frühneuzeitlichen Kartografie, welche durch differenzierte künstlerische Konfigurationen des Unbekannten, das sich jenseits des Erfahrungshorizonts befand, das Ideal einer vollständigen Beschreibung der Welt, einer *Descriptio orbis* bildlich umzusetzen und zu konstituieren suchte. Die *Terra incognita* bot als Diskursträger den zeitgenössischen Produzenten wie Rezipienten der Karten einen weiten Imaginationsraum, welcher der Reflexion über die Möglichkeiten sowie Grenzen der Welterfahrung und -beherrschung durch den Menschen diente. Aus dieser Perspektive kann die *Terra incognita* nach Michel Foucault als eine Heterotopie begriffen werden, mit der er die Gleichzeitigkeit von unterschiedlichen Gebrauchsformen desselben geografischen Ortes beschreiben konnte, konkurrierende Räume, die ohne Ort nicht existent sind, aber durch ihn nicht eindeutig definiert werden.[8] Bildliche Erfassungen und Gestaltungen der *Terra incognita* waren in der Frühen Neuzeit ein Experimentierfeld geografischer und ästhetischer Praxis, in dem sich beständig kulturelle Aushandlungsprozesse der Zeit widerspiegelten. Das Unbekannte und seine ästhetischen Fiktionen avancierten im 16. und 17. Jahrhundert zu einer räumlichen Denkfigur, welche, sich paradigmatisch an der Schnittstelle zwischen Realität und Imagination bewegend, weit mehr vermochte, als die geografische Angst vor der *Tabula rasa* zu bannen.

Mit der sogenannten Wiederentdeckung der Geografie des Ptolemäus zu Beginn des 15. Jahrhunderts in Europa, die bis in die Gegenwart als ein kartografischer Paradigmenwechsel »from subjective and vitalistic to objective and mathematical«[9] charakterisiert wird, hielt auch die Vorstellung der *Terra incognita* Einzug in die stetig zunehmende Produktion von Weltkarten. Dabei blieb die ptolemäische Hypothese eines riesigen Südkontinents von Beginn an nicht unbestritten: Bereits Fra Mauro bezweifelte in seiner Weltkarte von 1459 die Existenz eines indischen Binnenmeeres und auch Martin Waldseemüllers Weltkarte aus dem Jahr 1507 zeigt signifikanterweise keine Landmasse südlich von Afrika. Dennoch sorgte die ab 1477 einsetzende, vor

allem bildliche Verbreitung in Holzschnitten und Kupferstichen in Verbindung mit der antiken Autorität des Geografen für eine bemerkenswerte Konsolidierung des Topos im darauffolgenden Jahrhundert.

Kartografische Denkräume

Ein bis ins 18. Jahrhundert gültiges Erscheinungsbild erlangte die *Terra incognita* durch ihre kartografische Visualisierung auf Gerard Mercators Wand-Weltkarte mit dem Titel *Nova et aucta orbis terrae descriptio ad usum navigantium emendate accomodata* (1569), da diese aufgrund ihrer innovativen winkeltreuen Projektion (sog. Mercator-Projektion) eine reale Gebrauchsfunktion (*ad usum navigantium*) und damit eine größtmögliche Exaktheit implizierte (Abb. 1).[10] Das komplette untere Viertel der Karte einnehmend, bot die derart geschaffene Fläche einen idealen Raum für weiterführende Informationen, die im Falle Mercators bezeichnenderweise jedoch nur marginal die *Terra incognita* selbst betrafen. Vielmehr informierte der Kartograf in umfassenden Textpassagen und Diagrammen zum einen über historisch relevante Ereignisse wie die päpstliche Bulle *Inter caetera* vom 4. Mai 1493, welche eine Trennungslinie zwischen dem spanischen und dem portugiesischen Machtbereich festlegte, Vasco da Gamas Umsegelung des Kaps der Guten Hoffnung 1497 oder die erste Weltumsegelung 1519–1522 unter der Leitung Ferdinand Magellans. Zum anderen thematisierte er ausführlich komplexe kartografische Methoden wie die projektionstechnisch erforderliche Verwendung des *Organum directorium* oder die zur Distanzmessung notwendige Unterscheidung zwischen Orthodromen und Loxodromen sowie geografische Fragestellungen, etwa zur korrekten Lage des Ganges und der Malaiischen Halbinsel.[11] Die enorme Fülle an Angaben ist für den Kartenbetrachter nur im Falle einer sehr nahsichtigen Auseinandersetzung vollständig erfassbar, eine Rezeptionssituation, die bei einer Wand-Weltkarte mit den Maßen 202 × 124 cm den Blick auf den »Rest der Welt« allerdings verhindert.

Angesichts der Diskrepanz zwischen der äußeren Form der *Terra incognita* und den sie füllenden kartografischen Inhalten, die das Unbekannte gerade nicht näher charakterisieren, fokussierte Mercator anscheinend ganz dezidiert auf den auch aus der Distanz wahrnehmbaren, rein optischen Eindruck, den die zahlreichen Kartuschen, Diagramme und Textblöcke vermitteln: Diese verschleiern, ja verdecken die Leerstellen im frühneuzeitlichen Weltbild, die im unbekannten Südkontinent eine präsente bildliche Gestalt angenommen haben, und belegen zugleich allein durch ihre Anwesenheit auf der Karte den Fortschritt der Wissenschaft. Oszillierend zwischen Antikenrezeption und zeitgenössischer Empirie, zwischen vergangenen und gegenwärtigen Forschungsdiskursen, zeigt die *Terra incognita* Mercators – die Hiatt als »triumph of meta-cartography«[12] bezeichnet – damit weniger eine topische Erfassung des immer schon Unverfügbaren. Sie fungiert vielmehr als eine buchstäbliche Topografie, eine von ihm vollzogene *Orts*beschreibung des prospektiv unweigerlich zu Entdeckenden. Dieser Gedanke, den auch Abraham Ortelius in seiner Weltkarte von 1570 durch die alternative Bezeichnung »Terra Australis

1 Gerard Mercator, *Nova et aucta orbis terrae descriptio ad usum navigantium emendate acco-modata,* 1569, Kupferstich, 202 × 124 cm, Basel, Universitätsbibliothek, Kartensammlung, AA 3-5.

Nondum Cognita« formulierte, fand in der Weltkarte *Nova Totius Orbis Mappa, Ex Optimis Auctoribus Desumta* des Pieter van den Keere von 1611 einen besonderen künstlerischen Ausdruck (Abb. 2).[13]

In singulärer Weise thematisiert van den Keeres Werk auf zwei ästhetischen Ebenen den programmatischen Zusammenhang zwischen der Gewinnung, Erfassung sowie Konsolidierung geografischen Wissens und der *Terra incognita* als kartografischem Denkraum. Im unteren Innenzwickel der in zwei Hemisphären eingeschriebenen Weltkarte werden die vier europäischen Weltumsegler Ferdinand Magellan, Francis Drake, Thomas Cavendish und Olivier van Noort sowie eine Gruppe von Forschern von der überlebensgroßen Personifikation des Südkontinents *Magallanica* in Empfang genommen. Eine Kartusche links der Szene in der westlichen Hemisphäre beschreibt zusätzlich die genaue Dauer und den Verlauf der Expeditionen, um diese als besondere Leistung zu würdigen. Die Stilisierung der genannten Weltumsegler zu Entdeckern der hypothetischen *Magallanica*, von denen einer (wohl van Noort) die Verkörperung des Kontinents in einer Geste der Inbesitznahme sogar berührt, ist insofern bezeichnend, als gerade ihre Fahrten wesentlich dazu beitrugen, dass die Existenz der gesuchten südlichen Landmasse zunehmend kritisch hinterfragt wurde. In der bildimpliziten Rhetorik der Karte spiegelt sich damit das spannungsreiche Verhältnis zwischen dem Topos der *Terra incognita* in seiner bildlichen Wirkungsmacht und den zeitgenössischen geografischen Entdeckungen, welche diese tradierte Valenz relativierten und empirisch zunehmend infrage stellten. Die imaginäre Begegnung mit dem personifizierten Unbekannten ist daher nicht als Schilderung eines realen Erfolgs der Geografie zu verstehen, sondern wurde vielmehr als Visualisierung des europäischen Forscher- und Kolonialisierungsdranges, gleichsam als ein Sinnbild der notwendigen Suche nach wissenschaftlicher Korrektheit im spezifischen geopolitischen Kontext der Zeit konzipiert. Komplementär wird diese Aussage durch eine Szene in der östlichen Hemisphäre ergänzt: der Darstellung einer *Academia*, welche bedeutende Astronomen, Geografen sowie Mathematiker der Antike, des Mittelalters und der Frühen Neuzeit in einer Art überzeitlicher Gelehrtengemeinschaft versammelt.[14] Das Bild des einträchtig forschenden Kollektivs besetzt mit seiner bemerkenswerten Größe und ikonografischen Komplexität just jenen geografischen Raum, der bereits im Innenzwickel mit der Figur der *Magallanica* erfasst wurde. Die kartografischen Konturen der vermuteten Landmasse sind dabei nur an wenigen Stellen angedeutet; die geografische Abstraktion des Unentdeckten wird von der künstlerischen Figuration, welche die Welterfassung als gemeinschaftliche Forschungsleistung feiert, überblendet. Dieser programmatischen Platzierung der Gelehrtenakademie auf dem hypothetischen Südkontinent ist darüber hinaus eine dezidierte Selbstreflexion Pieter van den Keeres über die eigene Tätigkeit inhärent: Er setzte sein Verlagszeichen unmittelbar neben die *Academia* und stellt die Karte damit explizit als Beitrag zur korrekten Welterfassung und -beschreibung heraus.

Anders als in der Weltkarte von Mercator wird hier der geforderte wissenschaftliche Fortschritt nicht in erster Linie anhand von Texten und Diagrammen veranschaulicht, welche das Unbekannte optisch ausfüllen, sondern mittels umfassender figurativer Darstellungen, welche die *Terra incognita* als Ort diskursiv gewonnener Erkenntnis und ihrer teleologisch gedachten

2 Pieter van den Keere, *Nova Totius Orbis Mappa, Ex Optimis Auctoribus Desumta,* 1611, Kupferstich, 126 × 197 cm, California State Library, Sacramento, G3200 1611.K43.

Generierung charakterisieren. Ein künstlerisch derart konfigurierter fiktiver Wissensraum erlaubte es van den Keere, sich wörtlich und metaphorisch innerhalb einer Gelehrten-Genealogie zu positionieren, die in ihrer generationenübergreifenden bildlichen Präsenz genauso imaginär war wie der kartografische Topos, auf dem sie erscheint.

Weltblick und innere Schau

Das Konzept der *Nova Totius Orbis Mappa, Ex Optimis Auctoribus Desumta* verdeutlicht, wie die *Terra incognita* von einer ptolemäischen Hypothese zu einem kognitiv besetzten Imaginationsraum avancierte, der sich um 1600 einer Disziplinierung durch die Präzisierung des geografischen Wissens der Zeit konsequent zu widersetzen scheint. Auf der Suche nach der ontologischen Bestimmung des Unbekannten changiert dieses in den einzelnen Weltkarten zwischen dem (noch) Unentdeckten und dem Unverfügbaren im Sinne des sich der Empirie a priori Entziehenden. Welche Valenz gerade Letzteres für die Gestaltung frühneuzeitlicher Topografien vor allem im religiösen Kontext besaß, soll abschließend die um 1597 herausgegebene Weltkarte von Jodocus Hondius verdeutlichen.[15]

Mehr als ein Drittel der *Typus Totius Orbis Terrarum In Quo Et Christiani militis certamen super terram (in pietatis studiosi gratiam) graphicè designatur* nimmt die Darstellung der *Terra*

3 Jodocus Hondius, *Typus Totius Orbis Terrarum In Quo Et Christiani militis certamen super terram (in pietatis studiosi gratiam) graphicè designatur,* um 1597, Kupferstich, 37 × 48 cm, Stadt-Bibliothek, Brügge, HF 558.

incognita ein, die nur durch eine Meeresenge vom südamerikanischen Kontinent getrennt ist (Abb. 3). Die im Vergleich zu weiteren Weltkarten des 16. Jahrhunderts immense Größe der Landmasse macht sie zum beherrschenden Element der Topografie und zieht durch ihre ungewöhnliche Gestaltung die Aufmerksamkeit des Betrachters auf sich. Innerhalb des riesigen Gebietes sind konträr zu den anderen Kontinenten auf der Karte keine Orte, Gewässer oder Gebirge verzeichnet, welche die Landmasse näher charakterisieren und eine Einschätzung ihrer tatsächlichen räumlichen Dimensionen erlauben. Obwohl die Küstenlinie genau eingezeichnet ist, erweckt das Fehlen weiterer kartografischer Angaben zunächst den visuellen Eindruck, bei Hondius' *Terra incognita* handele es sich um eine geografische *Tabula rasa*, die im Sinne des *Descriptio*-Begriffes noch beschrieben werden müsse. Doch das vermeintliche Nirgendwo offenbart sich sogleich als bühnenartiger Schauplatz einer allegorischen Auseinandersetzung, bei der sich der exakt auf der vertikalen Mittelachse der Karte positionierte christliche Streiter (*Miles christianus*) gegen die Anfechtungen des Fleisches (*Caro*), des Teufels (*Diabolus*), des Todes

(*Mors*), der Sünde (*Peccatum*) und nicht zuletzt der Welt (*Mundus*) behaupten muss. Die an die Tradition des *Enchiridion militis Christiani* (1503) Erasmus von Rotterdams angelehnte Darstellung, die mit zahlreichen Bibelzitaten operiert, fungiert als bildliche Aufforderung zur inneren Schau und Selbsterkenntnis in einer Welt des Scheins.

Der mit der im Epheser-Brief (6,14–18) beschriebenen geistlichen Waffenrüstung gewappnete christliche Streiter kann nur mit Hilfe seines Glaubens den irdischen Versuchungen sowie Anfeindungen trotzen und in der Erkenntnis des Göttlichen die Erlösung finden. Diese eschatologische Dimension der Allegorie wird vor allem durch die Personifikationen des Todes und der Welt konstituiert, die, als Pendants konzipiert, rechts und links den christlichen Streiter bedrohen. Insbesondere die Verkörperung von *Mundus* als weibliche Figur der Verführung, deren Attribute sie als babylonische Hure aus der Offenbarung des Johannes erscheinen lassen, wird in Verbindung mit den dazugehörigen Bibelzitaten zu einem unmissverständlichen Postulat, durch die geistige Abwendung von der als pejorativ gekennzeichneten äußeren Welt zu universellen Glaubenswahrheiten zu gelangen. Im Zentrum der bildlichen Kritik steht hier die bereits von Augustinus als Begierde der Augenlust beschriebene Sünde des gleichermaßen nichtigen wie schwer kontrollierbaren Verlangens nach sinnlicher Erfahrung. Der Kirchenvater stützt sich in den *Confessiones* bei seiner Warnung vor der *Concupiscentia oculorum* auf dasjenige Zitat aus dem 1. Johannes-Brief (2,15–16), mit dem auch Hondius auf seiner Karte *Mundus* kennzeichnet: »Liebt nicht die Welt und was in der Welt ist! Wer die Welt liebt, hat die Liebe zum Vater nicht. Denn alles, was in der Welt ist, die Begierde des Fleisches, die Begierde der Augen und das Prahlen mit dem Besitz, ist nicht vom Vater, sondern von der Welt.«

Die *Terra incognita* wird damit zum Träger einer eindeutigen religiös-moralischen Botschaft, welche paradoxerweise für die Überwindung nicht nur dessen plädiert, was die eigentliche Karte darstellt, sondern auch, wozu sie überhaupt konzipiert wurde: nämlich durch die intensive Betrachtung der Welt das Wissen über sie zu erlangen und sich daran zu erfreuen (*delectare*). Sprach Abraham Ortelius wiederholt von den Vorzügen der Kartenbetrachtung und der mit den metaphorischen Reisen im Lehnstuhl verbundenen Gefahrlosigkeit, scheint Jodocus Hondius genau diese Vorstellung der friedvollen Welterkundung subversiv zu hinterfragen. Die Radikalität dieses Konzeptes mag daran ermessen werden, dass der Kartograf, der in intensivem Kontakt mit führenden Naturwissenschaftlern seiner Zeit stand, die wissenschaftliche Aktualität und Elaboriertheit seiner Karte dazu nutzt, um bewusst die forschende Augenlust bei den Rezipienten zu stimulieren. Wenden sich diese der *Terra incognita* als paradigmatischer Leerstelle der Kartografie in der möglichen Erwartung neuer Erkenntnisse zu, wird diese Neugier nicht nur enttäuscht, sondern als moralisch verwerflich angeprangert.

In der bewussten visuellen Konfrontation der akkuraten Weltkarte mit der Allegorie des von der eigenen Sinneslust versuchten und bedrohten *Miles christianus* wird die vormoderne Vorstellung des dilemmatischen Verhältnisses des Menschen zur Welt als Schöpfung Gottes manifest: Ihre eingehende Betrachtung sollte keiner Befriedigung der menschlichen Wissbegier als Selbstzweck, sondern im Einklang mit der Heiligen Schrift dem Erkennen der göttlichen Perfektion dienen. Das kontemplative Schauen der Welt respektive Natur ermöglicht, wie es etwa

Paulus in seinen Briefen formulierte, das unsichtbare Wesen Gottes und dessen Omnipotenz an seinen Werken zu begreifen. In diesem Kontext fordert Hondius' Darstellung ihren Betrachter zu einem gleichsam transzendierenden Blick auf, der aus dem realen Raum des Rezipienten durch die kartografisch abstrahierte Welt des Sichtbaren zur *Terra incognita* als einem Ort der geistigen Auseinandersetzung mit der eigenen Sündhaftigkeit führt. Das Betrachten der Topografie aus der semantisch aufgeladenen Perspektive des übergeordneten *Spectator,* dessen »fliegendes Auge« die Welt – dem Schöpfer ähnlich – im Ganzen überschauen kann, wird von Hondius letztlich als ein »ikarischer Blick«, als eine religiöse Gefahr thematisiert, der mit Standhaftigkeit im Glauben zu begegnen ist.[16]

In dieser moralischen Dialektik von äußerem Sehen und innerem Erkennen kommt gerade der *Terra incognita* eine komplexe visuelle Funktion zu; sie ist jener geografisch definierte Raum der Immanenz auf der Karte, an dem die Grenzen zwischen kartografisch messbarer Realität und religiöser Imagination aufgehoben sind. Als unbekannte Landmasse, die außerhalb der sensuellen Wirklichkeitserfahrung liegt, ist die *Terra incognita* einerseits prädestiniert, als Träger der Allegorie zu fungieren und verleiht ihr in diesem Zusammenhang den Charakter eines entrückten Jenseitigen. Andererseits verweisen ihre kartografisch scheinbar genauestens erfassten Grenzen auf ein tatsächliches geografisches Vorhandensein, womit sie als Teil der gezeigten Welt auch das Gefecht des *Miles christianus* als eine im Erfahrungsraum des Betrachters stattfindende Auseinandersetzung kennzeichnet. Die gezielt gesetzte Signatur von Hondius auf der Landmasse macht den niederländischen Kartografen in diesem Zusammenhang nicht nur zum metaphorischen Augenzeugen des mentalen Kampfgeschehens, sondern auch zum wissenschaftlichen Garanten der Existenz der *Terra incognita*, die er nicht nur im klassischen Sinne mit der allegorischen Darstellung beschreibt, sondern in die er sich buchstäblich einschreibt.

Es handelt sich dabei um einen symbolischen Akt der Besetzung des hypothetischen respektive fiktionalen Raumes, bei dem die künstlerische Imagination eines Ortes zwischen Diesseits und Jenseits das topisch gewordene Unbekannte visuell bewältigt (↗ Gegen-Räume). Jenes zu besetzen, das hinter dem letzten Horizont als mythischer Rand der Welt fungiert, beschreibt Hans Blumenberg treffend als »Vorgriff auf die Ursprünge und Ausartungen des Unvertrauten«, denn »[d]er homo pictor ist nicht nur der Erzeuger von Höhlenbildern für magische Jagdpraktiken, sondern das mit der Projektion von Bildern den Verlässlichkeitsmangel seiner Welt überspielende Wesen. Der geschlossene Raum«, so Blumenberg weiter, »erlaubt, was der offene verwehrt: die Herrschaft des Wunsches, der Magie, der Illusion, die Vorbereitung der Wirkung durch den Gedanken«.[17]

Auf diese Art beherrschte der Rezipient aus seinem frühneuzeitlichen Studierzimmer heraus zwar nicht den geografischen Raum, der durch seine Unzugänglichkeit das »Angstmachende« darstellte, doch er konsolidierte und tradierte mit seiner Betrachtung den kartografischen Mythos, dessen auratische Wirkungsmacht bis heute in der omnipräsenten Metapher der *Terra incognita* greifbar bleibt.

<div style="text-align: right">Ariane Koller</div>

Literaturverzeichnis

Hans Blumenberg, *Arbeit am Mythos,* Frankfurt am Main 1979.

Georg Braun und Franz Hogenberg, *Civitates Orbis Terrarum*, Bd. 3, Köln 1593.

Christine Buci-Glucksman, *Vom Kartographischen Blick zum Virtuellen*, online 2004, http://www.medienkunstnetz.de/themen/mapping_und_text/der-kartografische-blick/ (Abgerufen am 10. 11. 2016).

Nils Büttner, *Die Erfindung der Landschaft. Kosmographie und Landschaftskunst im Zeitalter Bruegels,* Göttingen 2000.

Michel Foucault, »Von anderen Räumen (1967)«, in: Jörg Dünne und Stephan Günzel (Hrsg.), *Raumtheorie. Grundlagentexte aus Philosophie und Kulturwissenschaften,* Frankfurt am Main 2006, S. 317–329 (franz. Originalausgabe »Des espaces autres, Hétérotopie (1967)«, in: Daniel Defert und François Ewald (Hrsg.), *Dits et écrits,* Bd. 4, Paris 1984, S. 752–762).

Michel Foucault, *Die Heterotopien. Les hétérotopies. Die utopischen Körper. Les corps utopique. Zwei Radiovorträge. Zweisprachige Ausgabe (Suhrkamp-Taschenbuch Wissenschaft,* 2071), übers. von Michael Bischoff, Frankfurt am Main 2013 (franz. Originalausgabe CD: *Utopies et Hétérotopies,* Paris 2004).

Alfred Hiatt, *Terra Incognita. Mapping the Antipodes Before 1600,* London 2008.

Wilhelm von Humboldt, *Briefe an eine Freundin,* Leipzig 1853.

Ariane Koller, *Weltbilder und die Ästhetik der Geographie. Die Offizin Blaeu und die niederländische Kartographie der Frühen Neuzeit,* Affalterbach 2014.

Sebastian Münster, *Cosmographia. Das ist: Beschreibung der gantzen Welt,* Bd. 1, Basel 1628 (Erstausgabe 1544).

Carl Murray, »Mapping Terra Incognita«, in: *Polar Record,* 41, 217, 2005, S. 103–112.

Abraham Ortelius, *Theatrum Orbis Terrarum*, Antwerpen 1602.

Anmerkungen

1 Von Humboldt 1853, S. 185.

2 Als alternative Bezeichnungen tauchen auf frühneuzeitlichen Karten auf: Terra australis, Terra australis incognita, Terra australis nondum cognita, Magallanica/Magellanica.

3 Hiatt 2008, S. 11.

4 Vgl. dazu Büttner 2000, S. 166–172 und Koller 2014, S. 94 f.

5 Münster 1628, fol. 5r.

6 Braun / Hogenberg 1593, fol. 3r.

7 Ortelius 1602, fol. 3r.

8 Foucault 2006, S. 317–329 und Foucault 2013.

9 Murray 2005, S. 104.

10 Hiatt 2008, S. 225–236.

11 Die Orthodrome ist die kürzeste Verbindung zwischen zwei Punkten auf einer Kugeloberfläche. Die Loxodrome ist eine Kurve auf einer Kugeloberfläche, welche die Meridiane im geografischen Koordinatensystem immer unter dem gleichen Winkel schneidet.

12 Ebd., S. 225.

13 Koller 2014, S. 128–137.

14 Bei den Gelehrten handelt es sich um Gerard Mercator, Euklid, Alfons X. von Kastilien, Archimedes, Ptolemäus, Proklos, Abraham Ortelius und Tycho Brahe.

15 Hiatt 2008, S. 244–246.

16 Buci-Glucksman 2004.

17 Blumenberg 1979, S. 14.

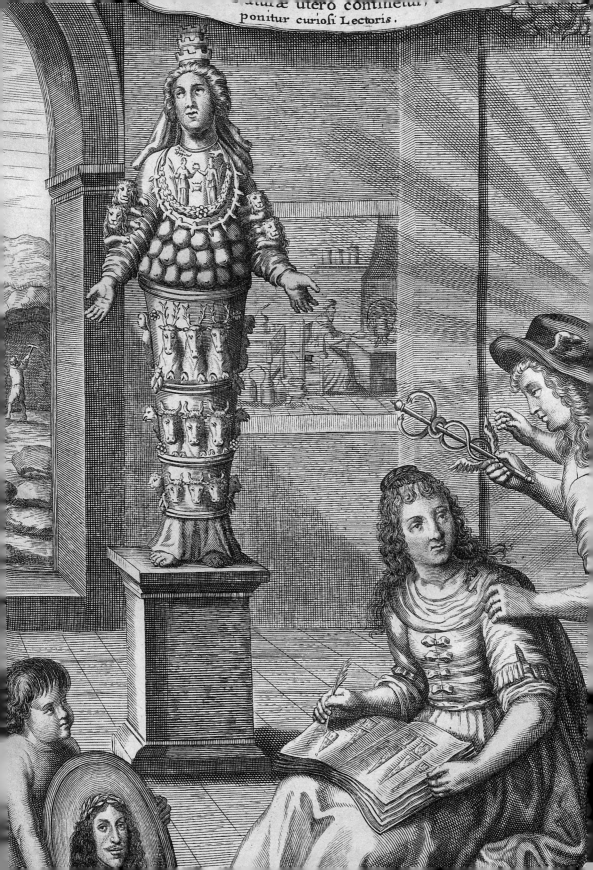

UNTERWELT

Architekturen des Erdinnenraums zwischen Heterotopie, Dystopie und Utopie

↗ **Gegen-Räume, Höhle / Welt, Zeugen und Erzeugen**
→ 1550–1900
→ Anders-Räume / Gegenorte, Imagination, Licht und Schatten, Natur und Kunst, Utopie

In der Vormoderne bezeichnete »Unterwelt« die gesamte unter dem Mond gelegene irdische Welt (*mundus sublunaris*), zu der auch die sich unterhalb der Erdoberfläche ausbreitenden Regionen (*mundus subterraneus*) gehörten.[1] Die von Dämonen bevölkerte unterirdische Sphäre, in deren Mitte man das Höllenfeuer vermutete, galt als die dunkle und grobmaterielle Gegenwelt zur hellen, subtilen, überirdischen oder himmlischen Sphäre, in der sich unkörperliche Engel und Intelligenzen aufhielten. Als extreme Innen- und Außenwelten blieben der Kosmos und das Erdinnere gleichermaßen dem menschlichen Zugriff entzogen (↗ Höhle / Welt).[2] Darüber hinaus stellte die seit dem 17. Jahrhundert heftig geführte Debatte, ob das Universum endlich oder unendlich, offen oder geschlossen sei, tradierte Raumbegriffe sowie die gängige Unterscheidung zwischen Innen und Außen in Frage.[3] Die europäische Expansion, die auf Welten jenseits der Säulen des Herkules und der Weiten des Atlantischen Ozeans zielte, ging einher mit einem wachsenden Interesse an den Tiefen der Erde und den in ihr verborgenen Steinen, Mineralien und Metallen.

Im Zentrum dieses Beitrags stehen zwei gigantische Raumimaginationen, die sich beide auf das Erdinnere, dessen Architektur und generative Kraft beziehen. Dabei ist es durchaus möglich, dass Athanasius Kirchers Vision einer von der göttlichen Weisheit angelegten unterirdischen Architektur die von Étienne-Louis Boullée geplanten gigantischen Strukturen angeregt hat, der sich bei seinem Entwurf des Spiralturms von Babel an Kircher orientiert hat.

Kirchers Innenarchitektur des Geokosmos

Eine umfassende Untersuchung des unterirdischen Raumes wurde 1665 vom damals 63-jährigen Athanasius Kircher vorgelegt. *Mundus subterraneus* war das erste Werk des profilierten Jesuiten, das im international vernetzten Verlag des Johannes Janssonius van Waesberghe in der expandierenden Buchmetropole Amsterdam erschien.[4] Die aufwendig gestaltete und mit mehreren doppelseitigen Illustrationen versehene Publikation war zugleich Kirchers grundlegender Beitrag zur Naturphilosophie und Physik, mit dem er sich engagiert in aktuelle Kontroversen,

etwa zur Herkunft der Fossilien und den Möglichkeiten und Grenzen der Alchemie, einbrachte. Kircher hatte zu dem Zeitpunkt schon rund dreißig Jahre am Collegium Romanum Mathematik, aristotelische Physik und orientalische Sprachen gelehrt. *Mundus subterraneus* steht in einem engen Zusammenhang mit Kirchers zuerst 1656 und 1657 erschienenen *Ekstatischen Reisen*, welche unter den Titeln *Ekstatische Himmelsreise* (*Iter extaticum coeleste*) und *Ekstastische Erdreise* (*Iter extaticum terrestre*) bekannt wurden.[5] Beide Reisen werden aus der fiktiven Innenperspektive des Gottesschülers Theodidactus erzählt, der sich, begleitet vom Engel Cosmiel, in den äußersten Weltraum und den innersten Raum der Erde begibt.

In der als Traumerlebnis vorgestellten *Himmelsreise* verteidigt Kircher in Übereinstimmung mit der Position Roms Tycho Brahes Vorstellung einer unbewegten, im Zentrum des Universums ruhenden Erde; die sich um die Erde drehenden Himmelskörper werden, so Kircher, von Engeln angetrieben. Gleichzeitig entwickelte Kircher neue, durch Brahe und Giordano Bruno vermittelte kosmologische Theorien weiter. So postulierte er etwa einen veränderlichen Himmel von nahezu grenzenlosen Weiten und Tiefen, die auch die aristotelische Unterscheidung zwischen sublunarer und supralunarer Sphäre hinfällig machte.[6] Die *Ekstatische Erdreise* führte Theodidactus und Cosmiel in die unterirdische Welt, die im Gegensatz zur »Flüssigkeit« des Himmels aus schwerem, dichtem und undurchdringlichem Material besteht und nur mit großen Mühen durchschritten werden kann. Kircher fügte der *Ekstatischen Erdreise* eine detaillierte Synopsis des schon in Planung befindlichen *Mundus subterraneus* an, wie er insgesamt seine Publikationen mit großem Geschick innerhalb der Gelehrtenrepublik vermarktete und positionierte.[7] Auch für den *Mundus subterraneus* nutzte Kircher die weitgespannten Netzwerke der Jesuiten und Habsburger für seine Recherchen und zirkulierte Fragebögen, um mehr über lokale geologische Vorkommnisse zu erfahren.

Wie Thomas Leinkauf eindrücklich gezeigt hat, identifiziert Kircher die Erdmitte mit dem Weltzentrum, das er als »Quelle jeder Ordnung, jedes Zusammenhanges, jeder Prozessualität« versteht.[8] Mit seiner Hinwendung zu Erde und Lehm als niedrig bewerteten Stoffen, aus denen jedoch auch Prometheus, Vulkan und der christliche Gott lebendige Wesen geschaffen hatten (↗ Zeugen und Erzeugen), kehrte Kircher zudem die traditionelle Hierarchie der Materialien um, die Helles und Feinstoffliches höher als Dunkles und Grobstoffliches bewertete.[9] Im Vorwort des Papst Alexander VII. gewidmeten ersten Bands begründet Kircher sein Vorhaben, »in die inneren Gemächer und verborgenen Verstecke der geokosmischen Monarchie« hinabzusteigen.[10] Die ewige Weisheit Gottes habe, als »sie die Fundamente des Erdkreises anlegte, mit unaussprechlicher Kunstfertigkeit gespielt«, diese »entsprechend der architektonischen Richtschnur regelgerecht angeordnet sowie unzählige Behältnisse für die Elemente zum notwendigen Gebrauch der Natur geschaffen«.[11] Kircher vergleicht die Innenarchitektur des Geokosmos mit dem Bau des menschlichen Körpers, der wie der Erdkörper innere Werkstätten aufweise. Der Verkoppelung des letztlich aus »Staub« (*Genesis* 3, 19) bestehenden Menschenkörpers mit dem Leib der Erde hat eine bis in die Gegenwart fortdauernde Tradition.[12]

Zwei doppelseitige Kupferstiche oder *schemae* (Figuren) verleihen Kirchers Vorstellung eines von Wasser- und Feuerkanälen netzwerkartig durchzogenen Erdinneren – Phänomenen,

die dem Augenschein notwendigerweise entzogen bleiben – sinnliche Präsenz. Welcher Mensch, so fragt Kircher in der Unterschrift zu der den Feuerkammern zugeordneten Figur, ist jemals bis dahin vorgedrungen (Abb. 1)? Kircher beruft sich auf ältere Traditionen, wenn er die fortwährende Bewegung der Elementarstoffe beschreibt, wobei Wasser von außen nach innen, Feuer von innen nach außen dränge. Die Feuer- und Wasserkanäle harmonisieren die Temperatur der Erde und versorgen sie mit Wärme und Feuchtigkeit, der Grundlage allen Wachstums und aller Fruchtbarkeit. Während in die hoch über dem Meeresspiegel in Bergen gelegenen Wasserkammern (*hydrophylacia*) täglich Meerwasser emporgepumpt werde, werden die Feuerkammern (*pyrophylacia*) von einem zentralen Feuer (*ignis centralis*) genährt. Vulkanausbrüche entstehen, wenn die Kraft des Feuers (*ignei spiritus*) durch Erdspalten (*fissurae terrae*) entweicht. Thermalquellen zeigen die Nähe von Wasser- und Feuerkanälen an. Wie in einem Alembik oder Destillierapparat werden im Erdinneren mit der Hilfe von Dämpfen und Ausdünstungen Feuer und Wasser, die wirkungskräftigsten Elementarstoffe, in unterirdische Höhlungen geleitet.[13] Traditionell verstand man die Destillation als Imitation natürlicher Prozesse.[14]

Die Erde als Destillierofen

Der zweite, Kaiser Leopold I. gewidmete Band stellt, wie im Titel dargelegt, »dem neugierigen Leser alles Seltene, Unvertraute und Gewaltige, das die Natur in ihrem fruchtbaren Schoß enthält«, vor.[15] Zu den Früchten der Erde zählt Kircher neben den Steinen auch die Mineralien und Metalle. Wie sein Vater Ferdinand III. setzte auch Leopold I. seine Hoffnungen sowohl auf die transmutatorische Alchemie als auch auf die Erze und Salze, die im Bergbau, vor allem in Oberungarn, gewonnen wurden (↗ Zeugen und Erzeugen).[16] Der Titelkupferstich stellt die schaffende und formgebende Kraft der Natur anschaulich vor Augen (Abb. 2). Die Natur oder Erde ist in Form einer »Isis Multimammea« wiedergegeben, die Kircher im *Oedipus Aegyptiacus* (1652) als »griechische Cybele« und »große Göttermutter« interpretiert, wie sie »in verschiedenen fürstlichen Museen und Gärten« zu sehen sei.[17] Hinter der Multimammea öffnet sich wie durch ein Fenster der Blick in ein alchemistisches Labor, während im Hintergrund eine Höhle den Eingang zu einem Bergwerk markiert, die Wirkungsstätten der Kunst und Natur, die Kircher im zweiten Band ausführlich behandelt. Ein Putto weist das Porträt von Leopold I. vor; die Inschrift unten zitiert die orphische Hymne auf den Erdgott und Stammvater Kronos / Saturn, der alles zerstört, aber auch alles erneuert.[18] Von rechts nahen der geflügelte Merkur und der mit Lorbeer bekränzte Sonnengott Apoll und weisen die sitzende Frau, die Obelisken und geometrische Figuren entwirft, auf die Statue der Multimammea hin. Bruno Reudenbach hat die drei Gestalten auf die drei paracelsischen Grundkräfte von Mercurius-Sulfur-Sal bezogen, die Kircher trotz seiner Vorbehalte gegenüber Paracelsus übernimmt.[19] Steht Mercurius für Feuchtigkeit und Wasser, Sulfur für Wärme und Feuer, so entspricht Sal dem dynamischen Prinzip, das in Verbindung mit Mercurius und Sulfur eine *vis plastica* oder formbildende Kraft entfaltet.[20]

1 *Systema Ideale Pyrophylaciorum,* in: Athanasius Kircher, *Mundus subterraneus,* Bd. 1, Amsterdam 1665, nach Seite 180, Kupferstich, 44,5 × 40 cm, ETH-Bibliothek, Zürich.

Im letzten Buch des *Mundus subterraneus* zur Panspermie oder der Vorstellung eines von Gott aus dem Chaos geformten Samens oder einer gestalterischen Kraft ruft Kircher den unterirdischen Destillierofen nochmals auf, um zu beweisen, dass die »Kunst der Destillation die Natur in ihrer unterirdischen Werkstatt« nachahme; er fasst damit auch das zentrale Argument des *Mundus subterraneus* zusammen.[21]

»Wenn wir die Tätigkeit der wirkenden Natur genauer prüfen, werden wir finden, dass sie nicht nur innerhalb, in ihrem unterirdischen Schoß, sondern auch außerhalb der Erde im sublunarischen Megakosmos, ja selbst im Mikrokosmos, dem Menschen, und in den übrigen Lebewesen alles mit Hilfe der Destillation vollbringt; der Geokosmos hat nämlich seine inneren Laboratorien und vulkanischen Werkstätten, die von der ›All-Saat‹ (›Panspermie‹) der Dinge so

2 Frontispiz von Athanasius Kircher, *Mundus subterraneus,* Bd. 2, Amsterdam 1665, Kupferstich, 22 × 40 cm, ETH-Bibliothek, Zürich.

angefüllt sind, dass aus deren Sublimation alles, was bisher in den vorhergehenden Büchern gesagt worden ist, seinen Ursprung bezogen zu haben scheint.«[22]

Während Kircher im vorhergehenden, elften Buch polemisch gegen diejenigen Alchemisten Stellung bezieht, die meinen, gewöhnliche Metalle in Gold verwandeln zu können, preist er hier die alchemistischen Praktiken der Natur, die in ihrem unterirdischen Laboratorium die kontinuierliche Fortsetzung allen Lebens garantiert.[23]

Der gebaute Untergrund um 1800

Die jahrhundertelange Faszination für den im Wesentlichen unerforschten, doch wertvolle Schätze hortenden Untergrund basierte auf dessen Imagination als Gegen-Raum zur sichtbaren Umwelt. Dieser Gegensatz erhielt im Zeitalter der Aufklärung und dessen Betonung der menschlichen Vernunft eine besondere Ausprägung, wie das Beispiel einer visionären Zeichnung von Étienne-Louis Boullée wohl aus dem Jahr 1793 veranschaulicht (Abb. 3). Boullée wie auch sein etwas jüngerer Landsmann Claude-Nicolas Ledoux haben sich intensiv mit Kirchers geologischen Theorien auseinandergesetzt.[24] Wie beim *Kenotaph für Newton* (1784) bildet auch in Boullées Zeichnung eine monumentale, nur im Inneren beziehungsweise im Schnitt erkennbare Kugel die Grundform des Gebäudes, dessen Zweck unklar bleibt und dessen Ausführbarkeit stark angezweifelt werden darf.[25] Anders als beim *Kenotaph für Newton* ist die Kugel im späteren Projekt teilweise in den Boden versenkt und bezieht dadurch den unterirdischen Bereich mit ein. Dies geschieht mit einem künstlich angelegten, im Wetteifer mit der Natur geschaffenen Felsental, das durch zwei niedrige Tunnel zugänglich ist. Die vielbrüstige Skulptur über der tiefen Felsspalte steht in Anlehnung an die Muttergottheit Artemis Ephesia (Kirchers »griechische Cybele«) für die schaffende Natur oder *natura naturans*, an der sich Boullée beim Entwurf des Felsentals orientierte.[26] Mit der Überlagerung von gebauter und schaffender Natur folgt der Architekt, dessen gestalterische Ausgangspunkte und visuelle Vorbilder ebenfalls in den Gesetzmäßigkeiten der Natur zu finden sind, den Prinzipien der im damaligen Frankreich durch Paul-Henri Thiry d'Holbach geprägten Naturphilosophie.[27]

Die künstliche Felsgrotte wird durch eine etwas größere Halbkugel komplettiert, deren präzise geometrische Form das Himmelsgewölbe symbolisiert und dem zeitgenössischen Ideal des Erhabenen Ausdruck verleiht.[28] Trotz der klaren Unterscheidung der beiden Halbkugeln in Boullées Entwurf sind sie untrennbar miteinander verbunden. Dies zeigt sich nicht nur in der Gestaltung und Lichtregie, sondern auch auf ideeller Ebene: Mit der Symbolik von Kugel und Felsgrotte vereint die Zeichnung die beiden Grundpfeiler der damaligen »Vernunftreligion«, das Rationale einerseits und die im deistischen Verständnis dem Rationalen zugrunde liegende Natur andererseits.[29] Das Gedankengut der »Vernunftreligion«, bezeichnenderweise auch »Natürliche Religion« genannt, prägt zudem Boullées *Essai sur l'art*, der zwischen 1781 und 1793 entstand.[30] Aufgrund jener Formensprache ist der durch Boullée selbst nicht betitelte Entwurf in der Forschung gleichermaßen als *Tempel der Vernunft* wie als *Tempel der Natur* benannt worden.[31] Auf eine Funktion als Tempel der »Vernunftreligion« weist in erster Linie die Artemis-Statue hin; sie kann als Personifikation der Natur als Göttin jenes neuen Kults der Natur und der Vernunft betrachtet werden. Dabei ist bezeichnend, dass in der Zeit der Französischen Revolution verschiedene Kirchen im Land zu »Tempeln der Vernunft« umgewandelt wurden, indem man in ihnen künstliche Berge anlegte.[32]

Boullées Einbeziehung des Untergrundes muss folglich im größeren Kontext von gerade auch durch Athanasius Kircher vermittelten geologischen und philosophischen Traditionen interpretiert werden. Darüber hinaus lässt sich für Paris seit jeher eine städtebauliche Auseinandersetzung mit dem Subterranen nachzeichnen, die sich zu Boullées Zeit intensivierte: Zwischen

3 Etienne-Louis Boullée, *Tempel der Natur / Tempel der Vernunft,* um 1793, Feder und graue Lavierung auf Papier, auf Karton geklebt, 43 × 90 cm, Uffizien, Florenz, Sammlung Martelli.

1785 und der Mitte des 19. Jahrhunderts wurden über sechs Millionen Skelette aus Pariser Friedhöfen in den Untergrund der *Rive Gauche* gebracht. Dadurch wurde ein Teil der ehemaligen Steinbrüche, deren Korridore sich in bis zu 40 Metern Tiefe über insgesamt 300 Kilometer erstrecken, in ein unterirdisches Beinhaus verwandelt.[33] Ab 1809 wurden die Knochen auf Anlass des neuen Generalinspekteurs Louis-Étienne Héricart de Thury dekorativ aufgeschichtet und so zur Attraktion erhoben.[34] Zugleich wurde in den Katakomben das *Cabinet minéralogique et pathologique*, eine Art Wunderkammer mit Fossilien und verformten Knochen, eingerichtet.[35] Obwohl diese Ausstellung wegen Diebstählen bald geschlossen werden musste, verdeutlicht sie das wissenschaftliche Interesse am Pariser Untergrund. Bereits im 17. Jahrhundert hatten die Korridore unter dem Observatorium Ludwigs XIV. für unterschiedlichste Messungen, Fallexperimente und die Himmelsbeobachtung gedient.[36] Noch 1896/97 benutzte der frühe Höhlenforscher Armand Viré die Gänge unter dem *Jardin des Plantes* als Labor zur Beobachtung von Höhlentieren.[37]

 Parallel dazu bot das versteckte Labyrinth unter Paris über Jahrhunderte Zuflucht für Verfolgte, Obdachlose und Kriminelle.[38] Der aus der Erde aufsteigende Rauch von Lagerfeuern sowie der an mehreren Stellen nachgebende Boden schürten die schon immer existenten Assoziationen mit der Hölle. Diese Ängste machten sich gewinnorientierte Zeitgenossen zunutze, indem sie gegen Bezahlung und Schweigegelübde Teufelserscheinungen inszenierten.[39] Die unterirdischen Gänge, wie Straßen mit Namen versehen, bildeten ein »Gegen-Paris«.[40] Einen ähnlichen Vergleich zogen bereits Altertumsforscher des 17. Jahrhunderts hinsichtlich ihrer Erkundungen der Katakomben in Rom. So wies Antonio Bosio in seinem Werk *Roma sotteranea* (1632), das 1659 in lateinischer Übersetzung in Paris erschien, darauf hin, dass »Rom unter Rom zu suchen« sei.[41]

Der Untergrund als Gegen-Welt

Die Unterwelt ist immer eine Gegen-Welt, die allerdings – im Sinne einer Heterotopie – mit der oberirdischen Welt in vielfacher Weise verknüpft ist (↗ Gegen-Räume).[42] Der gebaute Untergrund von Paris ermöglicht zugleich einen Blick auf dessen durch zunehmende Platznot motivierte industrielle Nutzung: Neben den mittelalterlichen Steinbrüchen und den Katakomben aus dem späten 18. Jahrhundert zeugt die 1900 eröffnete Métro von der fortschreitenden Industrialisierung.

Auf das mannigfaltige »Höhlensystem«[43] unter Paris spielt Walter Benjamin in seinem *Passagen-Werk* an:

> »Aber ein anderes System von Galerien, die unterirdisch durch Paris sich hinziehen: die Métro, wo am Abend rot die Lichter aufglühen, die den Weg in den Hades der Namen zeigen. Combat – Elysée – Georges V – Étienne Marcel – Solférino – Invalides – Vaugirard haben die schmachvollen Ketten der rue, der place von sich abgeworfen, sind hier im blitzdurchzuckten, pfiffdurchgellten Dunkel zu ungestalten Kloakengöttern, Katakombenfeen geworden.«[44]

In diesem Zitat wird bereits deutlich, was Foucault später im Zusammenhang mit seinen Überlegungen zur Heterotopie formulieren sollte: Durch die Befreiung der Stationsnamen von ihren räumlichen Spezifika – *place*, *rue* – stehen diese Orte zwar in untrennbarer Verbindung mit den damit bezeichneten Plätzen und Straßen in Paris, existieren jedoch gleichzeitig als »Gegenorte« unter dem Boden. Diese Orientierung mittels eines subterranen »Straßennetzes« spitzte sich im Laufe des 20. und 21. Jahrhunderts zu, so dass der Untergrund heute in den Metropolen der Welt mehr denn je als »Gegenort« der gebauten Stadt fungiert.

<div align="right">Christine Göttler und Tabea Schindler</div>

Literaturverzeichnis

Jan A. Aertsen und Andreas Speer (Hrsg.), *Raum und Raumvorstellungen im Mittelalter,* Berlin 1998.

Tina Asmussen, »›Ein grausamer Alchymisten Feind‹. Athanasius Kircher als Akteur und Figur gelehrter Polemik im 17. Jahrhundert«, in: Tina Asmussen und Hole Rößler (Hrsg.), *Scharlatan! Eine Figur der Relegation in der frühneuzeitlichen Gelehrtenkultur (Zeitsprünge,* 17), Frankfurt am Main 2013, S. 215–244.

Gerhard Auer, »Bauen als Versenken«, in: *Daidalos,* 48, Juni 1993, S. 23–33.

Martha Baldwin, »Alchemy and the Society of Jesus in the Seventeenth Century. Strange Bedfellows«, in: *Ambix,* 40 (1993), S. 41–64.

Paul Begheyn, S. J., *Jesuit Books in the Dutch Republic and its Generality Lands, 1567–1773. A Bibliography,* Leiden und Boston 2014.

Walter Benjamin, *Das Passagen-Werk (Gesammelte Schriften,* 5), 2 Bde., hrsg. von Rolf Tiedemann, Frankfurt 1982.

Hans Blumenberg, *Die Legitimität der Neuzeit,* Frankfurt am Main 1966.

Hartmut Böhme, »Geheime Macht im Schoß der Erde. Das Symbolfeld des Bergbaus zwischen Sozial-geschichte und Psychohistorie«, in: Ders., *Natur und Subjekt,* Frankfurt am Main 1988, S. 67–144.

Antonio Bosio und Paolo Aringhi, *Abgebildetes unterirdisches Rom,* Arnheim 1668.

Étienne-Louis Boullée, *Architektur. Abhandlung über die Kunst,* hrsg. v. Beat Wyss, Zürich 1987.

Horst Bredekamp, »Die Erde als Lebewesen«, in: *Kritische Berichte,* 9, 4/5, 1981, S. 5–38.

Felicia Englmann, *Sphärenharmonie und Mikrokosmos. Das politische Denken des Athanasius Kircher (1602–1680),* Köln und Weimar 2006.

Anne Eusterschulte, »Naturwunder aus dem Inneren der Erde. Athanasius Kirchers ›Mundus Subterraneus‹ und die Etablierung einer geokosmischen Wissenschaft«, in: Natascha Adamowsky, Harmut Böhme und Robert Felfe (Hrsg.), *Ludi naturae. Spiele der Natur in Kunst und Wissenschaft,* München 2011, S. 177–217.

Susanne von Falkenhausen, *KugelbauVisionen. Kulturgeschichte einer Bauform von der Französischen Revolution bis zum Medienzeitalter,* Bielefeld 2008.

Michel Foucault, »Von anderen Räumen (1967)«, in: Jörg Dünne und Stephan Günzel (Hrsg.), *Raumtheorie. Grundlagentexte aus Philosophie und Kulturwissenschaften,* Frankfurt am Main 2006, S. 317–329 (franz. Originalausgabe »Des espaces autres, Hétérotopie (1967)«, in: Daniel Defert und François Ewald (Hrsg.), *Dits et écrits,* Bd. 4, Paris 1984, S. 752–762).

Arnaud François, *Enquêtes sur l'imagination architecturale. De l'opéra au cinéma sonore,* Paris 2017.

Émile Gérards, *Paris souterrain. Formation et composition du sol de Paris, les eaux souterraines, carrières et catacombes, les égouts, voies ferrées souterraines, métropolitain municipal, chemin de fer électrique nord-sud, souterrains divers, faune et flore souterraines de Paris,* Paris 1909.

Christine Göttler, »Fegefeuer als ›unterirdischer Ort‹«, in: *Daidalos,* 48, Juni 1993, S. 104–113.

Lilius Gregorius Giraldus, *De deis gentium libri sive syntagmata XVII,* Lyon 1565.

Jacob Grimm und Wilhelm Grimm, *Deutsches Wörterbuch,* Bd. 24, Leipzig 1936.

Michael Kempe, »Die Anwesenheit der Abwesenheit. Katakomben, Mumien, Urnen. Die Erforschung des Unterirdischen als Archiv der Geschichte«, in: *Zeitschrift für historische Forschung,* 41, 3, September 2014, S. 423–447.

Athanasius Kircher, *Mundus subterraneus,* 2 Bde., Amsterdam 1665.

Farkas Gábor Kiss, »Alchemy and the Jesuits. Communication Patterns between Hungary and Rome in the International Intellectual Community of the Seventeenth Century«, in: Gábor Almási u. a. (Hrsg.), *A Divided Hungary in Europe. Exchanges, Networks and Representations, 1541–1699,* Bd. 1: *Study Tours and Intellectual-Religious Relationships,* Cambridge, UK, 2014, S. 157–182.

Ursula Klein, *Verbindung und Affinität. Die Grundlegung der neuzeitlichen Chemie an der Wende vom 17. zum 18. Jahrhundert (Science Networks,* 14), Basel u. a. 1994.

Klaus Lankheit, *Der Tempel der Vernunft. Unveröffentlichte Zeichnungen von Étienne-Louis Boullée,* Basel 1968.

Thomas Leinkauf, *Mundus combinatus. Studien zur Struktur der barocken Universalwissenschaft am Beispiel Athanasius Kirchers SJ (1602–1680),* Berlin 1993.

Thomas Leinkauf, »Die Centrosophia des Athanasius Kircher. Geometrisches Paradigma und geozentrisches Interesse«, in: *Berichte zur Wissenschaftsgeschichte,* 14 (1991), S. 217–229.

Günter Liehr und Olivier Faÿ, *Der Untergrund von Paris. Ort der Schmuggler, Revolutionäre, Kataphilen,* Berlin 2000.

Matthias C. Müller, *Raum und Selbst. Eine raumtheoretische Grundlegung der Subjektivität,* Bielefeld 2017.

Tara Nummedal, »Kircher's Subterranean World and the Dignity of Geocosm«, in: Daniel Stolzenberg (Hrsg.), *The Great Art of Knowing. The Baroque Encyclopedia of Athanasius Kircher,* Stanford, CA 2001, S. 37–47.

Werner Oechslin, »Athanasius Kirchers ›Mundus Subterraneus‹. Ein Modell zur Erklärung des Weltbaus der Erde«, in: *Daidalos*, 48, Juni 1993, S. 87–99.

Orpheus, *Altgriechische Mysterien. Aus dem Urtext übertragen und erläutert von Joseph Otto Plassmann*, 2. Aufl., München 1992.

Jean-Marie Pérouse de Montclos, *Étienne-Louis Boullée (1728–1799). De l'architecture classique à l'architecture révolutionnaire*, Paris 1969.

Jean-Marie Pérouse de Montclos, *Étienne-Louis Boullée*, Paris 1994.

Bruno Reudenbach, »Natur und Geschichte bei Ledoux und Boullée«, in: *Idea. Werke, Theorien, Dokumente. Jahrbuch der Hamburger Kunsthalle*, 8, 1989, S. 31–56.

Ingrid D. Rowland, »Athansius Kircher, Giordano Bruno, and the *Panspermia* of the Infinite Universe», in: Paula Findlen (Hrsg.), *Athanasius Kircher. The Last Man Who Knew Everything*, New York und London, 2004, S. 191–206.

Harald Siebert, *Die große kosmologische Kontroverse. Rekonstruktionsversuche anhand des Itinerarium exstaticum von Athanasius Kircher SJ (1602–1680)* (*Boethius*, 55), Stuttgart 2006.

Michael Weichenhan, »*Ergo perit coelum …*«. *Die Supernova des Jahres 1572 und die Überwindung der aristotelischen Kosmologie*, München 2004.

Elisabeth Staehelin, »Alma Mater Isis«, in: Elisabeth Staehelin und Bertrand Jaeger (Hrsg.), *Ägypten-Bilder. Akten des »Symposiums zur Ägypten-Rezeption«*, Göttingen 1993, S. 103–142.

René Suttel, *Catacombes et carrières de Paris. Promenade sous la Capitale*, Paris 1986.

Louis-Étienne Héricart de Thury, *Description des catacombes de Paris, précédée d'un précis historique sur les catacombes de tous les peuples de l'ancien et du nouveau continent*, Paris 1815.

Gundolf Winter, *Bilderräume. Schriften zu Skulptur und Architektur*, hrsg. v. Martina Dobbe und Christian Spies, Paderborn 2014.

Anmerkungen

1 Grimm 1936, Sp. 1897–1906.
2 Blumenberg 1966, S. 168–169.
3 Müller 2017; Aertsen / Speer 1998.
4 Zum Verlag: Begheyn 2014, S. 49–51. Unter der reichen Literatur zu Kirchers *Mundus subterraneus* wurden unter anderem folgende Studien berücksichtigt: Leinkauf 1991; Oechslin 1993; Leinkauf 1993; Nummedal 2001; Asmussen 2013; Kiss 2014 .
5 Siebert 2006, S. 222.
6 Ebd., S. 295–312; vgl. auch Weichenhan 2004, bes. S. 295–362.
7 Kiss 2014, S. 165.
8 Leinkauf 1993, S. 227.
9 Ebd., S. 228.
10 Kircher 1665, Bd. 1, Fol. **1r (Praefatio, Caput I).
11 Ebd., Fol. **6r, Praefatio: »[…] utpote in qua aeterna Dei sapientia, cum fundamenta poneret Orbis Terrarum, in ea mira arte elaboranda, & iuxta architectonicam amussim in ea rite disponenda, nec non ad necessarios totius Naturae usus in innumera elementorum receptacula disponenda cum ineffabili quadam industria luserit […].«
12 Bredekamp 1981; Böhme 1988.

13 Kircher 1665, Fol. 14. Vgl. Eusterschulte 2011, S. 204–205.

14 Klein 1994.

15 Kircher 1665, Bd. 2, Frontispiz: »Quibus mundi subterranei fructus exponuntur, et quidquid tandem rarum, insolitum, et portentosum in foecundo Naturae utero continetur, ante oculos ponitur curiosi Lectoris.«

16 Kiss 2014.

17 Staehelin 1993, S. 127–128.

18 Kirchers Quelle ist Lilio Gregorio Giraldis *De deis gentium historia* (1548). Vgl. Giraldus 1565, S. 121, 38–41 (Syntagma IIII): »Omnes qui partes habitas, mundique Genarcha / Absumis qui cuncta eadem, qui rursus adauges.« Vgl. die Übersetzung von Joseph Otto Plassmann in Orpheus 1992, S. 41: »Aller Zeugung Beherrscher, du wohnst über des Weltalls Teile dahin […]. Alles verschlingst du, um selbst es zu mehren.«

19 Reudenbach 1989, S. 39–40.

20 Leinkauf 1993, S. 92–110.

21 Ebd., S. 32; Englmann 2006, S. 72–73; Rowland 2004.

22 Kircher 1665, Bd. 2, S. 390 (Liber 12, Sectio IV: De Arte Stalactica, sive Distillatoria. Praefatio): »Artem Distillatoriam esse imitatricem Naturae in subterranea officina seu Ergasterio omnia per distillationem efficientis. Si operantis Naturae industriam penitius introspiciamus, eam non duntaxat intra in subterraneo suo utero, sed & extra terram in Sublunari Megacosmo, quin vel in ipso Microcosmo homine, caeterisque animalibus ope distillationis reperiemus, peragere omnia; habet enim Geocosmus interiora sua ergasteria, Vulcaniasque officinas, panspermia rerum ita refertas, ut ex earum sublimatione quicquid hucusque in praecedentibus Libris dictum fuit, originem suam traxisse videatur.«

23 Vgl. Baldwin 1993, S. 46–54.

24 Reudenbach 1989.

25 Gemäß Lankheit 1968, S. 27, wäre der Entwurf zu Boullées Zeit nicht ausführbar gewesen.

26 Ebd.; Pérouse de Montclos 1994, S. 266; Falkenhausen, von 2008, S. 18.

27 Vgl. auch Lankheit 1968, S. 34; Pérouse de Montclos 1969, S. 197–206; Falkenhausen, von 2008, S. 65; Winter 2014, S. 225–226; François 2017, S. 40–45. Paul-Henry Thiry d'Holbach hatte 1770 in Paris sein Werk *Système de la nature ou des loix du monde physique et du monde moral* veröffentlicht, das mit dem Verständnis der Natur als Grundlage der Vernunft deistisches Gedankengut nach Frankreich brachte.

28 Lankheit 1968, S. 27; Boullée 1987, S. 56–57; Auer 1993, S. 25–26; Falkenhausen, von 2008, S. 19.

29 Vgl. auch Lankheit 1968, S. 34–36.

30 Das Manuskript erschien 1953 erstmals im Druck. Lankheit 1968, S. 36–38; Boullée 1987; Falkenhausen, von 2008, S. 8.

31 Falkenhausen, von 2008, S. 17.

32 Lankheit 1968, S. 36–38; Falkenhausen, von 2008, S. 56.

33 Gérards 1909, S. 402–403, 441–447; Liehr / Faÿ 2000, S. 10, 27–30, 70–71.

34 Gérards 1909, S. 323–327, 460; Liehr / Faÿ 2000, S. 78–79.

35 Héricart de Thury 1815, S. 276–283; Gérards 1909, S. 476.

36 Gérards 1909, S. 343–344; Suttel 1986, S. 100; Liehr / Faÿ 2000, S. 43–44.

37 Gérards 1909, S. 525.

38 Ebd., S. 376–384; Liehr / Faÿ 2000, S. 35, 52, 74–75, 91–93.

39 Gérards 1909, S. 380–381; Benjamin 1982, S. 137, C 2, 1; Suttel 1986, S. 108–110; Liehr / Faÿ 2000, S. 36.

40 Liehr / Faÿ 2000, S. 7.
41 Bosio / Aringhi 1668, S. 341; vgl. zu Bosio auch Kempe 2014.
42 Zu heterotopen Räumen als »Gegenorte«: Foucault 2006, S. 320.
43 Benjamin 1982, S. 137, C 2, 1.
44 Ebd., S. 135–136, C 1 a, 2.

VERORTUNG UND TRANSFER

Der Raum als geografisches Referenzsystem

↗ **Gegen-Räume, Geschichtsräume, Mobile Räume – Mobile Bilder, Passagen**
→ 1960 bis Gegenwart
→ Betrachtungsorte, Dislokation, Ortsbezüge, Site-Specificity, Space as Site

Zur melancholischen Adaption von Bobby Bares *Detroit City* verfolgt man die Reise eines kleinbürgerlichen amerikanischen Hauses, das auf einem Sattelschlepper aus Detroits Vorstadt Westland ins Zentrum der alten Industriemetropole transportiert wird.[1] Es handelt sich um eine Replik, die Mike Kelley im Rahmen seines Projektes *Mobile Homestead* von den Räumen der Frontseite seines Elternhauses aus den 1950er-Jahren fertigen ließ und die er von der weißen Community der Vorstadt aus auf Reisen durch Detroit schickte (Abb. 1). Drei verschiedene Videoarbeiten dokumentieren den festlichen Auftakt des Projektes mit einer »Taufzeremonie« des Gebäudes und den Transport in beide Richtungen, Zentrum – Vorstadt – Zentrum. Die »Rückführung« greift die Stadtflucht der weißen Mittelschicht nach den Revolten von 1967 als historischen Bezugspunkt auf. Entlang der Route werden die unterschiedlichen Communities dokumentiert und Bewohner interviewt, die den Wandel ihrer jeweiligen Nachbarschaft beschreiben. In dem über mehrere Jahre verfolgten Konzept sah Kelley eine Nutzung der kompletten Kopie, inklusive des mobilen Teils, durch verschiedene Community-Projekte vor. Nach seinem Tod 2012 fand die Maquette ihren Standort neben dem Museum of Contemporary Art Detroit und wird durch diese Institution genutzt.

Anagrammatische Räume der zeitgenössischen Kunst müssen als Teil der theoretischen und künstlerischen Tradition gesehen werden, die seit den 1960er-Jahren das Konzept des Ortes befragt. Die Qualitäten einer Rauminstallation stehen in einem komplexen Verhältnis zum Interesse an Verortungen des Kunstwerkes, wie sie im Diskurs um *Site* und *Site-Specificity* artikuliert wurden.[2] Einmaligkeit, Unwiederholbarkeit und Immobilität als Konzept der Verortung werden durch eine Phänomenologie der Diskontinuität von Raum und Umraum, von Verdoppelungen und Verweisen, Techniken der Mobilität und des Transfers erweitert (↗ Mobile Räume – Mobile Bilder).

Künstlerische Strategien können dabei sowohl auf eine Einheit von Ort und Raum zielen wie auch die Potenziale zweier divergierender Referenzsysteme gegeneinanderstellen. Über die

Mike Kelley, *The Mobile Homestead in front of the Museum of Contemporary Art Detroit* (Detail), 2010, Museum of Contemporary Art, Detroit.

1 Mike Kelley, *The Mobile Homestead in front of the Henry Ford Museum, Dearborn, Michigan,* 2010, Filmstill, Museum of Contemporary Art, Detroit.

Gestaltung eines Raumes vermag ein spezifischer geografischer Ort aufgerufen zu werden, der abweicht von der realen Lokalisierung des Raumes. Das topologische Verweispotenzial des Innenraumes ergänzt sein Vermögen, historische Distanzen zu verhandeln (↗ Geschichtsräume).

Für die kuratorische Praxis gewinnt die Raumkonstruktion als Kontextualisierungsmoment vor allem in der Positionierung gegenüber einer globalisierten Kunstwelt erneut an Bedeutung. Auch wenn Dispositive der Weltausstellungen in der symbolischen Demonstration eines problematischen Konzepts der Verfügbarkeit der Welt erkennbar bleiben, so geht es vermehrt doch um eine Auflösung des Konzepts vom homogenen Gefüge von Ort und Raum, von singulären, einheitlichen Verortungen, in denen der Raum und sein Kontext in einer natürlichen Kontinuität stehen würden. Der installative Innenraum vermag temporäre und labile Verortungspraktiken anzuzeigen. Die Mobilität von Räumen bedingt die physische und damit auch die semantische Verschiebung von Räumen und schafft eine Spannung zwischen »hier« und »dort«, »Ort« und »Nicht-Ort«, »Ort« und »Raum«.[3] Das Interieur erweist sich als Interface, das in der Dialektik von Raum und Ort neue Verweis- und Vermittlungspotenzen entwickelt.

Das dialektische Verhältnis vom Raum der Rezeption, der Verhandlung der Welt und einem realen Ort, von dem Berichte und Bilder übermittelt werden, wurde höchst programmatisch von Robert Smithson seit den späten 1960er-Jahren diskutiert. In einem Aufsatz zu seinem Werk *Spiral Jetty* entwickelte er 1972 eine Dialektik zwischen *Site* und *Nonsite* (Abb. 2). Jeweils zehn konzeptuelle Begriffe sind der *Site* und der *Non-site* zugeordnet, wobei der Ausstellungsraum als *Non-site* »Closed Limits« aufweist entgegen den »Open Limits«. »No Place (abstract)«, steht »Some Place (physical)« gegenüber. Dieses Referenzsystem, das im Sinne eines Index auf

```
1. Dialectic of Site and Nonsite
   Site                         Nonsite
   1. Open Limits              Closed Limits
   2. A Series of Points       An Array of Matter
   3. Outer Coordinates        Inner Coordinates
   4. Subtraction              Addition
   5. Indeterminate            Determinate
      Certainty                   Uncertainty
   6. Scattered                Contained
      Information                 Information
   7. Reflection               Mirror
   8. Edge                     Center
   9. Some Place               No Place
      (physical)                  (abstract)
   10. Many                    One
```

2 Robert Smithson, *Dialectic of Site and Nonsite („The Spiral Jetty", 1972),* aus: Robert Smithson, *The Writings of Robert Smithson. Essays with Illustrations,* hrsg. von Nancy Holt, New York: New York University Press, 1979.

ein abwesendes Werk verweist, ist zunächst vor allem im Kontext der Land Art relevant.[4]

Erweiterte Werkbegriffe, die auf dynamische Prozesse, auf Austausch, Kommunikation und Bewegung ausgerichtet sind, setzen den Innenraum zunehmend in Bezug zu Fragen der Mobilität, der konstruierten Identität, der fiktiven Beheimatung und des Nomadentums.

Vito Acconci ließ in seiner Aktion *Room Piece* 1970 an verschiedenen Wochenenden alle mobilen Gegenstände jeweils eines Zimmers seines Apartments in eine Galerie transferieren (Abb. 3). Der Galerieraum als Aufführungsort von Kunst und die Typologie der privaten Wohnräume (Küche, Schlafzimmer, Arbeitszimmer) wurden zueinander in Beziehung gesetzt, indem ihre Regelwerke ineinander verschränkt wurden.

Es mag kein Zufall sein, dass in den konkreten Raumtypologien, die in der Kunst der Gegenwart aufscheinen, das Wohnmobil (Rirkrit Tiravanija), die temporäre Schutzkonstruktion, die reduzierte, oft mobile Zelle (Oscar Tuazon, Andrea Zittel, Eric Hattan, Krzysztof Wodiczkos *Homeless Vehicle Project*) oder das Modell des Hotels prominent vertreten sind. Die Qualität des verbindlichen, dauerhaften Ortes wird hier zur transitorischen Konstruktion von Heimat auf Zeit. Die Mobilität impliziert ebenso eine Reduktion auf die Grundbedürfnisse, die eine Behausung erfüllen sollte, wie sie gleichzeitig die kompensatorischen Indikatoren von Vertrautheit offenlegt.

Die Orte, die das Leben der globalen Nomaden bestimmen, zeichnen sich als Transferräume aus. Ganz im Sinne von Marc Augé können sie als »non-lieux« (»Nicht-Orte«) beschrieben werden, die ausschließlich einer Infrastruktur der Bewegung, nämlich dem Reisen verpflichtet sind.[5] Nicht zufällig wurde bereits von Michel de Certeau der Begriff des »Nichtraumes« unter der Gesetzmäßigkeit der Dynamik aufgegriffen (↗ Gegen-Räume, Passagen).[6]

3 Vito Acconci, *Room Piece,* 1970, Silbergelatineabzüge, jeweils ca. 12,2 × 12,2 cm, Museum of Modern Art, New York.

Auf der Biennale von Venedig 2005 verwandelte Antoni Muntadas den Hauptsaal des spanischen Pavillons in ein Flughafengate.[7] Jeder Besucher und jede Besucherin der internationalen Kunstausstellung erkannte unmittelbar das Regelwerk der Globalität, das mit grauem Teppichboden, Mülleimern, disziplinierenden Wartesesseln und Bildschirm keine Identifikation eines spezifischen Ortes zuließ. Muntadas installierte also einen Transfer des »Nichtortes« Warteraum in den Pavillonkontext der Biennale und nutzte ihn als Informationsraum über die Geschichte der nationalen Präsentationen.

Man mag auch von einem performativen Raumbegriff sprechen, in dem Prozesse des Transportes, der Verlagerung, des Auf- und Abbaus mit dem Verortungspotenzial des Hauses verschränkt werden. Die gemeinschaftsbildende Aktivität von Theaster Gates auf der internationalen Großausstellung documenta 13 verweist mittels eines höchst aufwendigen Materialtransfers auf eine Art von Ursprungsprojekt in Chicago. Ab 2009 verfolgte der Künstler mit den *Dorchester Projects,* benannt nach der Anschrift des ersten vom Künstler bearbeiteten Hauses an der Dorchester Avenue in Chicago South, längerfristige gemeinschaftsbildende Initiativen.[8]

Gesten der Verlagerung und des Transfers befragen auf der einen Seite die Statik und Beständigkeit des Hauses, betonen aber gleichzeitig die latente Präsenz von Spuren und die Implikationen physischer Evidenz. Gregor Schneiders kontinuierliche Umgestaltung seines Elternhauses, die aufwendigen Transporte von Raumfragmenten und ihre anschließende Neuverbauung und Einbauten in Deutschlands Biennale-Pavillon 2001 in Venedig demonstrieren in diesem Sinne den Status der Materialität und den Aufwand der Geste der Verlagerung. Transfertechniken ergänzen damit die Gesten von Kopie und Rekonstruktion (↗ Geschichtsräume).

In höchst poetischer Form hat Simon Starling diese Kulturtechnik der Verlagerung 2005 mit seiner Arbeit *Shedboatshed (Mobile Architecture No 2)* demonstriert (Abb. 4a–c). Er fand eine alte Grenzhütte an der Schweizer Grenze, baute aus dem Holz der Hütte ein Boot, einen Weidling, fuhr den Rhein hinunter und baute im Museum für Gegenwartskunst Basel aus dem Boot wiederum die Hütte auf. Eine ausführliche Publikation dokumentiert die Prozesse der Wandlung von verortetem Raum (einer Grenze zugeordnet) in ein Transportmittel und schließ-

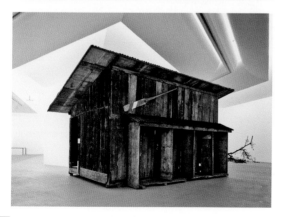

4a–c Simon Starling, *Shedboatshed (Mobile Architecture No. 2)*, 2005, Installationsansicht, wieder-aufgebaute Holzhütte, Paddel, 390 × 600 × 340 cm, Museum für Gegenwartskunst, Basel.

lich in eine rekonstruierende, raumbildende Installation.[9] Starling wurde 2005 mit dem Turner Prize ausgezeichnet und zeigte die Grenzhütte auch in der Tate Gallery London. Für die Institutionen der Gegenwartskunst, die international in meist austauschbaren Räumlichkeiten eine globale Kunstproduktion ausstellen und den Anspruch erheben, Fragen der Konstruktion von Identität zu verhandeln, eröffnen solche Projekte neue Perspektiven.

Der Raum erlaubt es, den Rezeptionsvorgang an einen Ort zu binden, zu kontextualisieren, der different zum Umraum des Displays sein kann. Der translozierte und rekonstruierte Raum kann mit kuratorischen Strategien wie dem *Para-Pavillon* in Verbindung gebracht werden.[10] Durch die neuen Praktiken der Inszenierung von Rezeptionsräumen wird der Kontext ein temporärer, ein räumlicher Wechsel zieht semantische Verschiebungen oder Umdeutungen nach sich.[11] Die Techniken des dynamischen Raumkonzepts können mit diesem Befund in die Tradition der Weltausstellungen und der in ihnen enthaltenen Konstruktion von Differenz in Kulturräumen gestellt werden.

Diese Funktion des installativen, verlagerten Raumes bezieht sich auch auf partizipative Ambitionen. Ob documenta oder Globalisierungsausstellungen wie *Nothing to Declare*[12] – sie operieren mit aufwendigen Zelten und Hütten, um die globale Kunst artifiziell und dynamisch zu verorten und auf spezifische geografische Kulturräume zu referieren. Die temporären Konstruktionen vermögen damit Orte anzuzeigen, die sich der Selbstverständlichkeit der Verfügbarkeit und Vereinnahmung entziehen. Veranstaltungen, die gleichzeitig an verschiedenen Orten stattfinden, korrespondieren mit diesem Konzept der »Plattformen«, welches die Grenzen der Mobilität als Machtgestus impliziert und etwa 2002 von Okwui Enwezor für die documenta 11 fruchtbar gemacht wurde.

<div align="right">Peter J. Schneemann</div>

Literaturverzeichnis

Marc Augé, *Nicht-Orte* (1960), übers. von Michael Bischoff, 2. Aufl., München 2011 (franz. Originalausgabe: *Non-lieux. Introduction à une anthropologie de la supermodernité,* Paris 1992).

Michel de Certeau, *Kunst des Handelns*, übers. von Ronald Voullié, Berlin 1988 (franz. Originalausgabe: *L'invention du quotidien*, Bd. 1: *Arts de faire*, Paris 1980).

Nick Kaye, *Site-specific Art. Performance, Place and Documentation,* London 2000.

Miwon Kwon, *One Place after Another. Site-specific Art and Locational Identity,* Massachusetts 2002.

Miwon Kwon, »One Place after Another. Notes on Site-Specificity«, in: *October,* 80, 1997, S. 85–110.

James Meyer, »The Functional Site; or, The Transformation of Site Specificity«, in: Erika Suderburg (Hrsg.), *Space, Site, Intervention. Situating Installation Art,* Minneapolis 2002, S. 23–37.

Mike Kelley. Retrospective, hrsg. von Ann Goldstein u. a., Ausst.-Kat. Stedelijk-Museum Amsterdam, Amsterdam 2012.

Nina Möntmann, *Kunst als sozialer Raum. Andrea Fraser, Martha Rosler, Rirkrit Tiravanija, Renée Green,* Köln 2002.

Muntadas. On Translation, hrsg. von Octavi Rofes u. a., Ausst.-Kat. Museu d'Art Contemporani de Barcelona, Barcelona 2002.

Peter J. Schneemann, »Zu Gast im fremden Raum. Das Interieur als Vermittlungsmoment des Nomadischen«, in: *Chambre de luxe. Künstler als Hoteliers und Gäste,* hrsg. vom Kunstmuseum Thun, Ausst.-Kat. Kunstmuseum Thun, Nürnberg 2014, S. 24–33.

Simon Starling. Cuttings, hrsg. von Simon Starling und Philipp Kaiser, Ausst.-Kat. Museum für Gegenwartskunst Basel; The Power Plant Contemporary Art Gallery Toronto, Ostfildern 2005.

Erika Suderburg (Hrsg.), *Space, Site, Intervention. Situating Installation Art,* Minneapolis 2000.

Twelve Ballads for Huguenot House, hrsg. von Matthew Jesse Jackson u. a., Ausst.-Kat. Museum of Contemporary Art Chicago, Köln 2012.

Philip Ursprung, *Grenzen der Kunst. Allan Kaprow und das Happening. Robert Smithson und die Land Art,* München 2003.

Peter Weibel (Hrsg.), *Kontext Kunst,* Ausst.-Kat., Neue Galerie am Landesmuseum Joanneum, Steirischer Herbst 1993 in Graz, Köln 1994.

Anmerkungen

1 Kelley 2012.
2 Kaye 2000; Kwon 2002.
3 Suderburg 2000.
4 Kaye 2000, S. 95.
5 Augé 2011.
6 De Certeau 1980.
7 Antoni Muntadas, *On Translation,* Installation im spanischen Pavillon auf der Biennale von Venedig 2005; vgl. auch Rofes u. a. 2002.
8 *Twelve Ballads for Huguenot House 2012.*
9 Starling / Kaiser 2005.
10 Schneemann 2014.
11 Weibel 1994.
12 *Nothing to Declare? Weltkarten der Kunst nach '89,* Akademie der Künste Berlin, 1.2.–26.5. 2013 und ZKM Karlsruhe 1.2.–24.3. 2013.

ZEUGEN UND ERZEUGEN

Chthonische Räume im Florenz der Medici

↗ **Atelier, Höhle / Welt, Unterwelt**
→ 15.–17. Jahrhundert
→ Alchemie, Feuer, Metamorphose, Natur, Schöpfungs- und Zeugungstheorien

Schöpfungsmythen und -theorien waren ein zentraler Bezugspunkt der sich neu formierenden Wissenschaften und Künste der Frühen Neuzeit. Das wachsende Interesse an der Erneuerungs- und Verwandlungskraft der Natur und an der Nachahmung natürlicher Prozesse durch die neuen Technologien und Künste (↗ Unterwelt) zeigte sich auch in den zahlreichen, oft aufwendig illustrierten Ausgaben von Ovids *Metamorphosen*, die sowohl von kosmologischen Wandlungen als auch individuellen Gestaltveränderungen handeln. Im 36. Buch der *Naturalis historia* (*Naturkunde*) über die Steine pries Plinius der Ältere das Feuer als die Grundlage nahezu aller Künste.[1] Entsprechend kam den mit Feuer verbundenen Göttern ein besonderer Stellenwert zu: Während der Götterschmied Hephaistos/Vulkan die hervorbringenden und belebenden Kräfte des Feuers verkörperte, verstand man den Titanen Prometheus, der das Feuer den Göttern entwendet hatte, als Wohltäter der Menschen, der ihnen die Künste und Technologien ermöglichte. Darüber hinaus hielten sich beide in Höhlen auf (↗ Höhle / Welt): Vulkans Schmiede wurde in der Regel im oder unter dem Ätna vermutet. Prometheus verbüßte die ihm als Folge des Feuerraubs auferlegte Strafe an einem entlegenen Felsen im Kaukasus. Die Nähe zwischen Prometheus und Vulkan zeigte sich auch darin, dass ihnen in der athenischen Akademie ein gemeinsamer Altar gewidmet war.[2] Dieser Beitrag beschäftigt sich mit der frühneuzeitlichen Inszenierung und Repräsentation unterirdischer und verborgener Räume, die man als privilegierte Orte schöpferischer Prozesse verstand (↗ Atelier). Wie gezeigt werden soll, wirkten diese wechselweise als Werkstätten, Zeugungsstätten und Geburtsstätten dienenden Räume gleichermaßen auf die politische und künstlerische Fantasie.

Verfertigen und Verlebendigen: Prometheus und Vulkan

In der Florentiner Kunst und Kunstliteratur seit dem 15. Jahrhundert geriet zunehmend die in Giovanni Boccaccios *Genealogia deorum gentilium* (*Genealogie heidnischer Götter*) überlieferte Geschichte in den Blick, nach der Prometheus Menschen aus Lehm formte und diese mit dem gestohlenen Himmelsfeuer belebte. In der Folge wurde der Feuerbringer und Menschenschöpfer zur Identifikationsfigur eines Künstlers, der lebendige oder lebensähnliche Werke schuf.[3] Im

1 Robinet Testard oder Schule (zugeschrieben), *Natura schmiedet Tiere und Vögel,* Ende 15. Jh. Pergament, 34,2 × 23 cm, Miniatur in einem Manuskript des Rosenromans im Besitz von Luise von Savoyen, Herzogin von Angoulême, Bodleian Library, Oxford, MS. Douce 195.

zentralen Deckengemälde des Studiolo von Francesco I. de' Medici im Palazzo Vecchio ist Prometheus zudem als »erster Erfinder der Edelsteine und der Ringe« wiedergegeben, wie ihn Vincenzo Borghini, der gelehrte Entwerfer des ungewöhnlichen Programms, nennt.[4] Der an eine Felswand gekettete Prometheus empfängt von der vielbrüstigen Natur einen rohen, mit Bergkristallen versetzten Erdklumpen, den er in mühevoller Anstrengung weiter verarbeitet. Der mit Boccaccio befreundete Francesco Petrarca zählt Prometheus zu jenen Philosophen und Dichtern, die »auf der Suche nach der Wahrheit lange, gefährliche und mühevolle Wanderungen in einsamen Gegenden auf sich nahmen«. Er habe die Einöde des kaukasischen Gebirges gesucht, weil diese sein Ingenium in besonderer Weise anregte.[5] Der Geier oder Adler, der sich auf Jupiters Befehl an Prometheus' Leber nährte, verweise auf dessen unermüdlichen Drang, verborgene Dinge zu erforschen, der zweifellos an seinen Kräften zehrte.

In durchaus vergleichbarer Weise stand die Schmiede Vulkans in der Mitte des 16. Jahrhunderts paradigmatisch für mit höchster Kunstfertigkeit geschaffene Objekte. Vincenzo Cartari versteht in seinem weit verbreiteten Handbuch *Le imagini con la spositione de i dei de gli antichi* (*Die Bilder mit der Erklärung der Götter der Alten*) von 1556 das Schmiedefeuer des Vulkan als die »natürliche und hervorbringende Wärme« (»calore naturale & generativo«), die Grundlage allen Lebens und jeglicher Kunst.[6] Von besonders kunstvollen Dingen sage man, dass sie in der

Schmiede des Vulkan hergestellt worden seien.[7] Vulkans Schmiedefeuer wies man folglich dieselben generativen Kräfte zu wie dem von Prometheus gestohlenen Himmelsfeuer. Karel van Mander hebt in seiner 1604 veröffentlichten *Wtlegghingh op den Metamorphosis Pub. Ovidii Nasonis* (*Auslegung der Metamorphosen des Ovid*) hervor, dass die »Hitze« von Vulkans Feuer »Urheberin und Erfinderin aller Künste und Handwerke« sei; diejenigen, die »eine feurige Kraft in sich haben«, besäßen »in Bezug auf künstlerische Erfindung und Übung einen lebhaften, schnellen Geist und einen guten Verstand«.[8] Im *Roman de la Rose* von Jean de Meune fungiert die Schmiede ebenfalls als Wirkungsstätte der Natur, welche die vom »neidischen Tod« vernichteten »Einzelwesen durch neue Erzeugung« fortwährend erneuert.[9] Illustrationen zeigen die unablässig neue Wesen hervorbringende Natur, wie sie an einem Amboss Menschen, Tiere und oft auch nur einzelne Gliedmaßen hämmert und schmiedet (Abb. 1).

Zeugen und Gebären: Demogorgon

Nun schenkte man im Florenz der Medici auch einer relativ jungen Schöpferfigur neue Aufmerksamkeit. Erneut war es der Florentiner Boccaccio, der in der *Genealogia* den der Antike unbekannten Demogorgon als »Vater aller heidnischen Götter« (»deorum omnium gentilium pater«) ins Leben rief.[10] Das strukturierende Element des in zahlreichen Handschriften und Drucken überlieferten Werkes ist die vielgliedrige Geschlechterlinie, wie denn auch dreizehn von insgesamt fünfzehn Büchern jeweils Stammbäume vorangestellt sind.[11] Im dritten und letzten Vorwort der *Genealogia* erwähnt Boccaccio, wie sich ihm Demogorgon in den Gedärmen der Erde offenbart habe, eingehüllt in Dunkelheit und umgeben von Nebel und Rauch. Um Demogorgons Einsamkeit in seiner tief unter der Erde gelegenen Behausung zu mildern, habe man ihm, so Boccaccio, zwei Gefährtinnen, Ewigkeit und Chaos, zur Seite gestellt.[12] Im Unterschied zu Prometheus und Vulkan zeichnet sich Demogorgon nicht durch Schaffenskraft als vielmehr eine unbändige Zeugungskraft aus, die den Kosmos mit allen Göttern und somit auch Boccaccios eigenes Werk entstehen ließ.

 Das von van Mander selbst entworfene Titelblatt der *Wtlegghingh* und der dazu gehörende Kommentar orientieren sich eng an Boccaccios *Genealogia* (Abb. 2). Demogorgon soll als »blasser, runzliger, grauhaariger, bärtiger alter Mann« dargestellt werden, der überwachsen »mit grünem Moos« und eingehüllt von »feuchten Nebelwolken« sei; er liege träge im vorderen Teil einer zweiteiligen Höhle.[13] Das Titelblatt zeigt ihn im unteren Teil der Titelkartusche als bärtigen Greis mit Zepter, der Rauch aus seinem Mund ausstößt: das sich zu einem »verworrenen und ungeordneten Haufen« zusammenballende Chaos, aus dem die von Demogorgon regierten Elemente hervorgingen.[14] In der oberen architektonisch geordneten Sektion sind die Personifikationen der Ewigkeit mit dem Ouroboros, der sich selbst verzehrenden Schlange, und der hervorbringenden Natur mit dem Füllhorn zu sehen. Van Mander kontrastiert Demogorgons dunkle, enge und feuchte Höhle mit Apollos lichten Gefilden, die der Maler auf dem steilen Weg zum Erfolg zu erklimmen hat.

2 Jacob Matham nach Karel van Mander, Titelblatt für Karel van Manders *Wtlegghingh op den Metamorphosis Pub. Ovidii Nasonis,* Haarlem 1604, Kupferstich, 17,5 × 12,6 cm, Koninklijke Bibliotheek, Den Haag.

Van Manders Figuren der Ewigkeit und der Natur beziehen sich nun auf einen anderen, ebenfalls höhlenartigen Raum, den sowohl Boccaccio als auch Cartari erwähnen: die vom römischen Hofdichter Claudian erstmals beschriebene »Höhle der Ewigkeit« (*immensi spelunca evi*), die sich »weit in der Ferne, an unbekanntem Ort« befinde und dem menschlichen Denken »unerreichbar« sei.[15] Ein »ehrwürdiger Greis« (»senex verendus«), der den Lauf der Gestirne und das Schicksal der Menschen bestimme, hause in dieser von einer Schlange umfangenen und der Natur bewachten Höhle. Ein Holzschnitt der 1571 in Venedig erschienenen Ausgabe von Carta-

ris Handbuch zeigt diese »Höhle oder Grotte« (»antro, o spelonca«) als rustikalen Bau mit aus aufeinandergeschichteten Steinblöcken gebildeten Wänden.[16]

Der Raum der Nacht

In der wohl frühesten und eindrücklichsten Inszenierung Demogorgons ist dessen feuchte und dunkle Behausung mit der von Claudian beschriebenen »Höhle der Ewigkeit« identifiziert. In der Nacht vom 21. Februar 1566, dem Berlingaccio oder letzten Donnerstag vor Beginn der Fastenzeit, wurde in Florenz eine *Mascherata della genealogia degl'iddei de' gentili* (*Maskerade der Genealogie der heidnischen Götter*) aufgeführt. Sie markierte den Abschluss der seit Mitte Dezember des Vorjahres andauernden, von Cosimo I. veranstalteten Feierlichkeiten zu Ehren der Hochzeit seines Sohnes Francesco I. de' Medici mit Johanna von Österreich.[17] Die Wirkung der sich durch das nächtliche Florenz bewegenden theatralischen *tableaux* muss überwältigend gewesen sein. Die ephemeren Dekorationen verwandelten den Raum der Stadt in eine nächtliche Heterotopie, die Boccaccios *Genealogia* auf die dynastischen Machtfantasien der Medici hin neu interpretierte.

Agostino Lapini, ein Priester, vermerkt unter dem Datum, dass der Großherzog in jener Nacht, erhellt vom Licht von tausend Fackeln, einundzwanzig »sehr schöne«, von unterschiedlichen vierfüßigen und geflügelten Tieren gezogene Festwagen durch die Straßen der Stadt habe fahren lassen.[18] Die Kosten des Umzugs, für den rund fünfhundert Kostüme hergestellt wurden, beliefen sich auf die enorme Summe von 30 000 Scudi. Kaum einen Monat nach dem Ereignis veröffentlichte Baccio Baldini – der Leibarzt von Cosimo I., von dem wohl auch das Konzept für den Festumzug stammte – bei Giunti in Florenz einen »Discorso« mit einer ausführlichen Interpretation sämtlicher Festwagen.[19] Auch Giorgio Vasari fügte der zweiten Auflage seiner ebenfalls bei Giunti erschienenen *Viten* 1568 eine ausführliche Beschreibung sämtlicher Umzüge der Festlichkeiten hinzu, die allerdings nicht von ihm, sondern von Giovanni Battista Cini stammt, dessen Namen Vasari jedoch nicht nennt.[20]

Nun haben sich von der Maskerade der Göttergenealogie zwei Bände mit Zeichnungen der Kostüme und Festdekorationen erhalten, die mit einiger Wahrscheinlichkeit Alessandro Allori zugeschrieben werden können; Allori hat diese wohl für Cosimo I. als Erinnerung an das denkwürdige Ereignis angefertigt.[21] Eine dieser Zeichnungen stellt den von zwei geflügelten Drachen gezogenen Wagen des Demogorgon dar, der die Maskerade anführt (Abb. 3).[22] Die erstaunliche Ikonografie verdeutlicht das Bemühen der Künstler und Literaten im Umkreis des Medici-Hofes, der vom Florentiner Boccaccio erfundenen Figur zu neuem Ansehen und einem neuen mythologischen Narrativ zu verhelfen. Ein von Wolken umhüllter, zum Teil bewachsener Berg öffnet sich nach vorne zu einer Höhle, um die sich eine mächtige Schlange legt.

Die in der Felsenöffnung dicht aneinanderdrängenden Gestalten können mit Hilfe von Baldinis *Discorso* identifiziert werden.[23] Bei der thronenden Figur handelt es sich um Eternità; sie stützt sich mit ihrer Linken auf einen Stab, während sie mit ihrer Rechten die Figur eines Genius

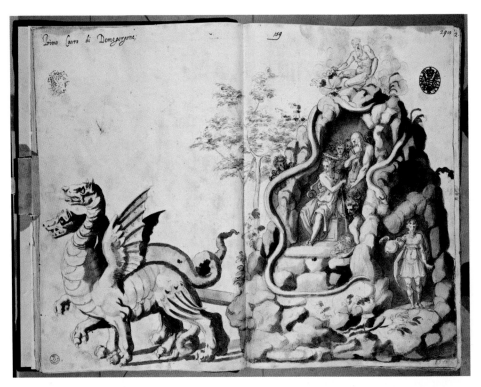

3 Alessandro Allori (zugeschrieben), *Der Wagen des Demogorgon,* 1566, Schwarze Kreide und Wasserfarbe auf weißem Papier, 43 × 55 cm, Gabinetto dei Disegni e delle Stampe degli Uffizi, Florenz, Inv.-Nr. 2672 F.

in die Höhe hält. Der aufrecht stehende bärtige Mann mit dem Zirkel kann als Claudians »ehrwürdiger Greis« gedeutet werden. Gleich hinter Eternità ist Chaos zu sehen, während es sich bei der kauernden Figur mit dem Kopfschmuck aus Blättern um Terra handelt, dem achten Kind des Demogorgon und der Mutter von Notte und Herebus (Finsternis). Während Herebus kaum erkennbar in der kleineren Nebenhöhle rechts lagert, sind die Köpfe von Notte und ihrer zweier Kinder – dem Schlaf und dem Tod – links am Rand der Höhle zu sehen. Die rechts unter Herebus sichtbare jugendliche Figur mit der geflügelten Kugel kann als Ethere (Äther) identifiziert werden, der (wie Schlaf und Tod) der inzestuösen Verbindung von Notte und Herebus entsprang. Bemerkenswerterweise erscheint Demogorgon nicht im Gedränge der Höhle, sondern oben über dem Felsen. Dem höchsten aller Götter vergleichbar lenkt er die Geschicke des mediceischen Kosmos und der mediceischen Welt.

Die Medici, vor allem aber die Großherzöge Francesco I. und Ferdinando I., bezogen sich häufig auf Schöpfungs- und Zeugungsmythen, um ihre ordnende und regierende Handelsmacht zu artikulieren.[24] 1586, kurz vor seinem Tod, gab Francesco I. den Auftrag, Werkstätten am

4 Jacopo Zucchi, *Demogorgon, Chaos, Natura und Ewigkeit,* um 1574, Deckenfresko, Palazzo di Firenze, Sala degli Elementi, Rom.

Hof einzurichten; sein Bruder und Nachfolger Ferdinando I. führte die Pläne weiter aus.[25] Mit dem neuen Interesse an den Werkstätten und Laboratorien der Künstler gerieten auch jene, in der Regel unterirdischen Behausungen neu in den Blick, in denen die frühen Welten-, Werk- und Menschenschöpfer ihre Arbeiten verrichteten. Die in den Jahren 1574/75 von Jacopo Zucchi freskierte Sala degli Elementi des Palazzo Firenze in Rom, der damals dem jungen Kardinal Ferdinando I. de' Medici als Wohnsitz diente, zeigt als Deckenfresko den Moment, als Demogorgon Litigium, seinen ersten Sohn, aus dem Bauch von Chaos befreit; Natur und Ewigkeit lagern zu Seiten des Eingangs zur Höhle.[26] Die Szene passt vorzüglich zu einem Zyklus der Elemente, da nach Boccaccio Litigiums Entschwinden es Demogorgon erst ermöglichte, die ungestalte Materie in die einzelnen Elemente zu trennen (Abb. 4).

(Un)Kontrollierte Imagination?

Nun hatte Francesco I. für die Festlichkeiten selbst eine Maskerade entworfen, nämlich den *Trionfo de' Sogni*. Dieser fand nicht zufälligerweise am Fest von Mariä Lichtmess statt, das tra-

ditionell mit einer Lichterprozession begangen wurde.[27] Blickpunkt dieses Trionfo war der letzte, von sechs zotteligen, mohnbekränzten Bären gezogene Festwagen, der die Form eines großen Elefantenkopfs hatte und eine »capricciosa spelonca« enthielt, die dem »großen Vater Schlaf« als Haus diente.[28] Der Festwagen des Urenkels von Demogorgon folgte auf die durch die Gefolgsleute der fünf stärksten menschlichen Begierden gebildeten Gruppen: der Liebe, der Schönheit, des Ruhms, des Reichtums, der Kriegslust und des Wahnsinns. Der entspannt in seiner Höhle liegende Schlafgott war umgeben von seinen zahllosen Söhnen in »extravaganten und bizarren Gestalten« (»in stravaganti e diverse e bizarre forme figurati«). Auch dieser Festwagen war von Boccaccios *Genealogia* angeregt worden, die sich wiederum an Ovids berühmter Beschreibung des »wolkenverhüllten Hauses« des Schlafgottes im elften Buch der *Metamorphosen* orientiert.[29] Ovid lokalisiert dieses Haus im äußersten Westen gelegenen cimmerischen Land, das in ewiger Dunkelheit liegt. Wie Ovid berichtet auch Boccaccio von Somnus' tausend Söhnen, die durch ihre Verwandlungskunst den Schlafenden Scheinwelten vorgaukeln. Im Unterschied zur Höhle des Demogorgon als Ort der Hervorbringung der stofflichen Welt, dient die Höhle des Schlafgottes Somnus der Schöpfung fiktiver, flüchtiger und sich verändernder Gebilde. Das frühneuzeitliche Interesse an diesen mythischen Orten stofflicher und feinstofflicher Transformation verwies auch auf ein neues räumliches, materielles und alchemistisches Verständnis von Prozessen der Imagination und Transformation.

Christine Göttler

Literaturverzeichnis

Maria Giulia Aurigemma, *Introduzione a Palazzo Firenze,* Rom 2012.

[Baccio Baldini], *Discorso sopra la mascherata della geneologia [sic!] degl'iddei de' gentili,* Florenz 1565.

Alessandra Baroni, »I disegni per la mascherata della ›Geneologia degl'Iddei‹ del 1566«, in: Luca Degl'Innocenti, Elisa Martini und Laura Riccò (Hrsg.), *La mascherata della genealogia degli dei (Firenze, Carnevale 1566) (Studi italiani,* 25), Florenz 2013, S. 29–45.

Marco Barsacchi, *Il mito di Demogorgone. Origine e metamorfosi di una divinità ›oscura‹,* Venedig 2014.

Giovanni Boccaccio, *Genealogy of the Pagan Gods,* hrsg. und übers. von Jon Solomon, Bd. 1: *Books I–V,* London 2011.

Gernot Böhme und Hartmut Böhme, *Feuer, Wasser, Erde, Luft. Eine Kulturgeschichte der Elemente,* München 1996.

Vincenzo Cartari, *Le imagini con la spositione de i dei de gli antichi,* Venedig 1556.

Vincenzo Cartari, *Le imagini de i dei de gli antichi,* Venedig 1571.

Gregorio Comanini, »Il Figino overo del fine della pittura« [1591], in: Paola Barocchi (Hrsg.), *Trattati d'arte del Cinquecento. Fra Manierismo e Controriforma,* Bd. 3, Bari 1962, S. 237–379.

Valentina Conticelli, »Prometeo, natura e il genio sulla volta dello Stanzino die Francesco I. Fonti letterarie, iconografiche e alchemiche«, in: *Mitteilungen des Kunsthistorischen Institutes in Florenz,* 46, 2004, S. 321–356.

Diario Fiorentino di Agostino Lapini dal 252 al 1596, hrsg. von Odoardo Corazzini, Florenz 1900.

Luca Degl'Innocenti, Elisa Martini und Laura Riccò (Hrsg.), *La mascherata della genealogia degli dei (Firenze, Carnevale 1566) (Studi italiani,* 25), Florenz 2013.

DNP-Gruppe Kiel, »Prometheus«, in: Hubert Cancik und Helmuth Schneider (Hrsg.), *Der Neue Pauly. Enzyklopädie der Antike,* Bd. 10, Stuttgart und Weimar 2001, S. 401–406.

Wolfgang Fauth, *Demogorgon. Wanderungen und Wandlungen eines Deus Maximus Magorum in der abendländischen Literatur,* Göttingen 1987.

Sabine Feser, »Geschmiedete Kunst. Vasaris selbsternanntes Erstlingswerk ›Venus mit den drei Grazien‹ im Kontext seiner Autobiographie«, in: Katja Burzer, Charles Davis, Sabine Feser und Alessandro Nova (Hrsg.), *Le Vite del Vasari (Collana del Kunsthistorisches Institut in Florenz, Max-Planck-Institut,* 14), Venedig 2010, S. 53–66.

Dorothee Gall, »Rekonstruktion und Neuerschaffung. Boccaccios Werkmetaphorik«, in: Ursula Rombach und Peter Seiler (Hrsg.), *›Imitatio‹ als Transformation. Theorie und Praxis der Antikennachahmung in der Frühen Neuzeit,* Petersberg 2012a, S. 25–37.

Dorothee Gall, »Zur Rezeption der paganen Götter bei Boccaccio und Ficino«, in: Ludger Grenzmann, Thomas Haye, Nikolaus Henkel und Thomas Kaufmann (Hrsg.), *Wechselseitige Wahrnehmung der Religionen im Spätmittelalter und in der Frühen Neuzeit,* Teil 2: *Kulturelle Konkretionen (Literatur, Mythographie, Wissenschaft und Kunst),* Berlin 2012b, S. 59–82.

Horst Albert Glaser, »Prometheus als Erfinder des Menschen«, in: Richard van Dülmen (Hrsg.), *Erfindung des Menschen. Schöpfungsträume und Körperbilder 1500–2000,* Wien 1998, S. 25–37.

Christine Göttler, »Allegorien des Feuers«, in: *Kunst und Alchemie. Das Geheimnis der Verwandlung,* Ausst.-Kat. Stiftung Museum Kunstpalast, Düsseldorf, hrsg. von Sven Dupré, Dedo von Kerssenbrock-Krosigk und Beat Wismer, München 2014, S. 134–142.

Christine Göttler, »Vulcan's Forge. The Sphere of Art in Early Modern Antwerp«, in: Sven Dupré und Christine Göttler (Hrsg.), *Knowledge and Discernment in the Early Modern Arts,* London und New York 2017, S. 52–87.

Christine Göttler, »Imagination in the Chamber of Sleep. Karel van Mander on Somnus and Morpheus«, in: Christoph Lüthy, Claudia Swan, Paul Bakker und Claus Zittel (Hrsg.), *Image, Imagination, and Cognition. Medieval and Early Modern Theory and Practice (Intersections. Interdisciplinary Studies in Early Modern Culture,* 55), Leiden und Boston 2018, S. 147–176.

Harvey Hamburgh, »Naldini's Allegory of Dreams in the Studiolo of Francesco de' Medici«, in: *Sixteenth Century Journal,* 27, 1996, S. 679–704.

Wolfgang Kemp, »Die Höhle der Ewigkeit«, in: *Zeitschrift für Kunstgeschichte,* 32, 1969, S. 133–152.

Fanny Kieffer, »The Laboratories of Art and Alchemy at the Uffizi Gallery in Renaissance Florence. Some Material Aspects«, in: Sven Dupré (Hrsg.), *Laboratories of Art. Alchemy and Art Technology from Antiquity to the Eighteenth Century,* Cham 2014, S. 105–127.

Nicoletta Lepri, *Le feste medicee del 1565–1566. Riuso dell'antico e nuova tradizione figurativa,* 2 Bde. (*Lo stato dell'arte,* 12), Vicchio 2017.

Anthony A. Long (Hrsg.), *Handbuch Frühe Griechische Philosophie. Von Thales bis zu den Sophisten,* übers. von Karlheinz Hülser, Stuttgart und Weimar 2001.

Peter Lüdemann, »Vom Ursprung der Menschheit ins Florenz der Medici. Piero di Cosimos Prometheus-Tafeln in München und Straßburg«, in: *Marburger Jahrbuch für Kunstwissenschaft,* 37, 2010, S. 121–149.

Elisa Martini »I simboli del potere nella ›mascherata‹ del 1566. L'alchimia del comando«, in: Luca Degl'Innocenti, Elisa Martini und Laura Riccò (Hrsg.), *La mascherata della genealogia degli dei (Firenze, Carnevale 1566) (Studi italiani,* 25), Florenz 2013, S. 143–188.

Sylvain Matton, »La figure de Démogorgon dans la littérature alchimique«, in: Didier Kahn und Sylvain Matton (Hrsg.), *Alchimie. Art, histoire et mythes,* Paris 1995, S. 265–346.

Gabriele Mino, »Demogòrgone. Il nome e l'immagine«, in: Antonio Ferracin und Matteo Venier (Hrsg.), *Giovanni Boccaccio. Tradizione, interpretazione e fortuna* (*Libri e biblioteche*, 33), Udine 2014, S. 45–73.

Mechthild Modersohn, *Natura als Göttin im Mittelalter. Ikonographische Studien zu Darstellungen der personifizierten Natur,* Berlin 1997.

Philippe Morel, »Chaos et Démogorgon. Une peinture énigmatique de Jacopo Zucchi au Palazzo Firenze«, in: *Revue de l'art,* 88, 1990, S. 64–69.

Alois M. Nagler, *Theatre Festivals of the Medici, 1539–1637,* New Haven 1964.

Publius Ovidius Naso, *Metamorphosen,* hrsg. von Gerhard Fink, Berlin 2004.

Francesco Petrarca, *Über das Leben in Abgeschiedenheit; Mein Geheimnis,* hrsg. von Franz Josef Wetz, übers. von Friederike Hausmann, 2. Aufl., Stuttgart 2005.

Mostra di disegni vasariani. Carri trionfali e costumi per la Genealogia degli Dei (1565), hrsg. von Anna Maria Petrioli, Ausst.-Kat. Gabinetto Disegni e Stampe degli Uffizi, Florenz 1966.

Stefano Pierguidi, »Baccio Baldini e la ›mascherata della genealogia degli dei‹«, in: *Zeitschrift für Kunstgeschichte,* 70, 2007, S. 347–364.

Gaius Plinius Secundus, *Naturkunde,* Buch 37: *Edelsteine, Gemmen, Bernstein*, hrsg. und übersetzt von Roderich König in Zusammenarbeit mit Joachim Hopp, 2. Aufl., Düsseldorf 2013.

Evelyn Reitz, »Die Schmiede des Vulkan als Spiegel des Selbst. Amalgamierung eines antiken Bildthemas durch Adriaen de Vries in Prag«, in: Uwe Fleckner (Hrsg.), *Der Künstler in der Fremde. Migration, Reise, Exil* (*Mnemosyne,* 3) Berlin 2015, S. 27–45.

Peter Roland Schwertsik, *Die Erschaffung des heidnischen Götterhimmels durch Boccaccio. Die Quellen der ›Genealogia Deorum Gentilium‹ in Neapel,* Paderborn 2014.

Jon Solomon, »Introduction«, in: Giovanni Boccaccio, *Genealogy of the Pagan Gods,* hrsg. und übers. von Jon Solomon, Bd. 1: *Books I–V,* London 2011, S. vii–xxxii.

Jon Solomon, »Boccaccio and the Ineffable, Aniconic God Demogorgon«, in: *International Journal of the Classical Tradition,* 19, 2012, S. 31–62.

Reinhard Alois Steiner, *Prometheus. Ikonologische und anthropologische Aspekte der bildenden Kunst vom 14. bis zum 17. Jahrhundert* (*Reihe Forschungen,* 2), München 1991.

Karel van Mander, *Wtlegghingh op den Metamorphosis Pub. Ovidij Nasonis,* Haarlem 1604.

Karel van Mander, *Wtbeeldinge der Figueren: Waer in te sien is / hoe d'Heydenen hun Goden uytghebeeldt / en onderscheyden hebben,* Haarlem 1604.

Giorgio Vasari, *Le vite de' più eccellenti pittori, scultori e architettori nelle redazioni del 1550 e 1568,* hrsg. von Rosanna Bettarini und Paola Barocchi, Bd. 6, Florenz 1987.

Anmerkungen

1 Göttler 2014. Vgl. Plinius, *Naturalis historia,* 36, S. 200–203.

2 DNP-Gruppe Kiel 2001.

3 Boccaccio 2011, S. 528–545 (Buch IV, Kapitel 44). Allg. zu Visualisierungen des Mythos: Lüdemann 2010; Steiner 1991; Glaser 1998.

4 Zit. nach Conticelli 2004, S. 321: »[…] il primo inventore delle pietre preziose et degl'anelli, come testimonia Plinio, et che per ciò dette occasione alla favola dell'essere stato legato nel monte Caucaso mentre che vi si affatica grandemente intorno con infinita industria per cavarne i diamanti et

altre gioie«. Die Stelle bei Plinius (37, 2) lautet: »Fabulae primordium a rupe Caucasi tradunt, Promethei vinculorum interpretatione fatali, primumque saxi eius fragmentum inclusum ferro ac digito circumdatum: hoc fuisse annulum et hoc gemmam« (»Die Sagen verlegen den Anfang an einen Felsen des Kaukasus, mit einer verhängnisvollen Deutung der Fesseln des Prometheus, wonach damals zuerst ein Stück von jenem Felsen in Eisen gefaßt und um den Finger gelegt worden sei: das Eisen sei der Ring gewesen und der Felsen der Edelstein«), Plinius 2013, S. 1–2.

5 Petrarca 2005, S. 200 (Buch II, Kap. 12).

6 Cartari 1556, S. 31: »Volcano [significa] quell calore naturale che in esso da vita alle cose.«

7 Cartari 1556, S. 78.

8 Van Mander, *Wtlegghingh,* 1604, Fol. 15v (»Van Vulcanus«): »[…] dewijle sy doch alle Consten en hantwercken oorsaeckster en vindtster is: en dat om dieswille dat de ghene / die in sich hebben een vyerighe cracht / suyver van bloedt / en ranck van lichaem zijn / hebben ghemeenlijck tot alle Const-vindinge en oeffeningen eenen levenden snellen geest / en bequame goede herssenen.« Van Manders *Wtlegghingh* ist das fünfte Buch des insgesamt sechs Bücher umfassenden *Schilder-Boeck (Maler-Buches).*

9 Modersohn 1997, S. 126–158, hier S. 127.

10 Boccaccio 2011, S. 30–39 (Buch I, Vorwort 2 und Vorwort 3). Zu Demogorgon vgl. Solomon 2012; Gall 2012b; Barsacchi 2014; Mino 2014; Fauth 1987; Matton 1995.

11 Solomon 2011, S. viii–xiii; Schwertsik 2014, S. 39–42; Gall 2012a.

12 Boccaccio 2011, S. 38–39: »Huic preterea ne tedio solitudinis angeretur […] socios dedit Eternitatem atque Chaos, et inde filiorum agmen egregium.«

13 Van Mander, *Wtbeeldinge,* 1604, Fol. 124v: »Den eersten Vader van allen / noemt den Hetrusschen Poeet Boccatius, en ander / Demogorgon. Desen was gheschildert als een bleeck / berimpelt / graeuw-hayrigh / en baerdigh oudt Man / met groen mosch becleedt / en beschaduwt met vochtighe mist-wolcken / ligghende luylijck in 't voorste deel van een dobbel Spelonc oft kuyl.« Bei der *Wtbeeldinge* handelt es sich um das sechste und letzte Buch des *Schilder-Boeck,* das in Ergänzung zur *Wtlegghingh* verfasst wurde. Göttler 2018; Becker 1984.

14 Boccaccio 2011, S. 44–45: »Chaos, ut Ovidius in principio maioris sui voluminis asserit, fuit quedam omnium rerum creandarum inmixta et confusa materia.« Zum Chaos: Böhme / Böhme 1996, S. 41–44 und passim.

15 Boccaccio 2011, S. 40–43. Zit. nach Kemp 1969, S. 135–136.

16 Cartari 1571, S. 29–36, 39 (Illustration).

17 Lepri 2017, Bd. 1, S. 240–270; Degl'Innocenti / Martini / Riccò 2013; Nagler 1964, S. 24–34.

18 Corazzini 1900, S. 151.

19 Baldini 1565. Vgl. auch Pierguidi 2007.

20 Vasari 1987, S. 332–367.

21 Baroni 2013, S. 33–34. Die zwei Bände befinden sich heute im im Gabinetto Disegni e Stampe der Uffizien.

22 Petrioli 1966, S. 21–22, Kat. 1.

23 Baldini 1565, S. 8–10. Im Folgenden verwende ich die von Baldini zitierten Namen.

24 Martini 2013.

25 Kieffer 2014, S. 106–106.

26 Aurigemma 2012, S. 31–34; Morel 1990.

27 Lepri 2017, Bd. 1, S. 226–240; Hamburgh 1996, S. 685–690; Nagler 1964, S. 21–24.

28 Vasari 1987, S. 328.

29 Boccaccio 2011, S. 150–163 (Book I, Chapter 31).

Verzeichnis der Autorinnen und Autoren

Herausgeberinnen und Herausgeber

Christine Göttler

Christine Göttler, Professorin emerita der Universität Bern, war bis 2018 Ordinaria am Institut für Kunstgeschichte der Universität Bern und Direktorin der Abteilung für Kunstgeschichte der Neuzeit. Sie war Hauptantragstellerin des SNF Sinergia-Projekts »The Interior. Art, Space, and Performance (Early Modern to Postmodern)« (2012–2016) und Leiterin des Subprojekts »The Art and Visual Culture of Solitude: Interiority and Interior Spaces in Post-Tridentine Europe«. Ihre Forschungsschwerpunkte umfassen die Neubewertung von Bildern und Artefakten an den Schnittstellen von Globalisierung und Reform, die Interdependenz von ästhetischen, wissenschaftlichen und religiösen Perspektiven und die Zusammenhänge zwischen Innenraum, Innerlichkeit und Identität. Für 2018/19 erhielt sie ein Andrew W. Mellon Foundation Fellowship an der Newberry Library, Chicago.

Peter J. Schneemann

Peter J. Schneemann ist Ordinarius am Institut für Kunstgeschichte der Universität Bern und Direktor der Abteilung für Kunstgeschichte der Moderne und der Gegenwart. Er war Mitantragsteller des SNF Sinergia-Projekts »The Interior. Art, Space, and Performance (Early Modern to Postmodern)« (2012–2016) und Leiter des Subprojekts »Anagrammatic Spaces: Interiors in Contemporary Art«. Er ist gewähltes Mitglied der Academia Scientiarum et Artium Europaea Salzburg und der Academia Europaea London. Seit 2016 ist er Co-Leiter des SNF Sinergia-Projekts »Swiss Graphic Design and Typography Revisited«. Seine Forschungsschwerpunkte umfassen: Amerikanische Kunstgeschichte, Diskursanalyse, Paradigmen der Kunstbetrachtung, Kunstausbildung, Archivprozesse, Display und Museologie.

Birgitt Borkopp-Restle

Birgitt Borkopp-Restle ist Ordinaria am Institut für Kunstgeschichte der Universität Bern und Direktorin der Abteilung für Geschichte der Textilen Künste. Sie war Mitantragstellerin des SNF Sinergia-Projekts »The Interior. Art, Space, and Performance (Early Modern to Postmodern)« (2012–2016) und Leiterin des Subprojekts »»Mit köstlichen tapetzereyen und anderer herrlicher zier‹ – Interiors for Court Festivals and Ceremonies«. Ihre Forschungsschwerpunkte umfassen ne-

ben den textilen Künsten auch andere Gattungen des Kunsthandwerks wie etwa Möbel und Raum-kunst, Glas, Porzellan, Keramik und die Goldschmiedekunst.

Norberto Gramaccini

Norberto Gramaccini, Professor emeritus der Universität Bern, war von 1992 bis 2017 Ordinarius am Institut für Kunstgeschichte der Universität Bern und Direktor der Abteilung für Ältere Kunstge-schichte. Er war Mitantragsteller des SNF Sinergia-Projekts »The Interior. Art, Space, and Perfor-mance (Early Modern to Postmodern)« (2012–2016) und Leiter des Subprojekts »Constructions of the Feminine Interior«. Seine Forschungsschwerpunkte umfassen die Kunstgeschichte der Renais-sance in Italien, reproduzierende Medien, die Geschichte des Interieurs und Arts & Crafts.

Peter W. Marx

Peter W. Marx ist Ordinarius für Theater- und Medienwissenschaft am Institut für Medienkultur und Theater sowie Direktor der Theaterwissenschaftlichen Sammlung der Universität zu Köln. Von 2009 bis 2011 war er außerordentlicher Professor für Theaterwissenschaft an der Universität Bern. Er war Mitantragsteller des SNF Sinergia-Projekts »The Interior. Art, Space, and Performance (Early Modern to Postmodern)« (2012–2016) und Leiter des Subprojekts »The Stage as *scena mundi*: Narration, Performance and Imagination«. Seine Forschungsschwerpunkte umfassen das Gegen-wartstheater, die Geschichte des Theaters in der Frühen Neuzeit, interkulturelle Studien, Shakes-peare in Performance sowie die metropolitane Kultur.

Bernd Nicolai

Bernd Nicolai ist Direktor der Abteilung für Architekturgeschichte und Denkmalpflege am Kunsthis-torischen Institut der Universität Bern. Er war Mitantragsteller des SNF Sinergia-Projekts »The Inte-rior. Art, Space, and Performance (Early Modern to Postmodern)« (2012–2016) und Leiter des Subprojekts »Heterotopian Spaces: Public, Semi-public and Non-public Interiors in Contemporary Architecture, 1970–2010«. Seine Forschungsschwerpunkte umfassen die mittelalterliche Architek-tur und Architekturdiskurse der Moderne seit der Aufklärung sowie Aspekte von Exil, Transfer und Globalisierung. 2019 erscheint »Globalized Architecture – a Critical History«.

Autorinnen und Autoren

Sandra Bornemann-Quecke

Sandra Bornemann-Quecke war von 2012 bis 2016 assoziiertes Mitglied des SNF Sinergia-Projekts »The Interior. Art, Space, and Performance (Early Modern to Postmodern)«. Von 2012 bis 2013 erhielt sie ein Stipendium für angehende Forschende des Schweizerischen Nationalfonds. Von 2013 bis 2014 war sie wissenschaftliche Assistentin am Institut für Medienkultur und Theater der Universität zu Köln, von 10/2015 bis 12/2015 wissenschaftliche Hilfskraft im »Grimme-Forschungs-kolleg – Medien und Gesellschaft im digitalen Zeitalter« am Institut für Medienkultur und Theater, Universität zu Köln. Sie promovierte 2016 mit einer Arbeit zu »Heilige Szenen. Räume und Strate-

gien des Sakralen im Theater der Moderne«. Derzeit ist sie Kuratorin und Sammlungskonservatorin am Institut Mathildenhöhe Darmstadt.

Barbara Biedermann

Barbara Biedermann ist seit Herbst 2016 Doktorandin der Kunstgeschichte an der Universität Bern. Sie arbeitete als wissenschaftliche Assistentin von Professor Peter J. Schneemann im SNF Sinergia-Projekt »The Interior. Art, Space, and Performance (Early Modern to Postmodern)«.

Noémie Étienne

Noémie Étienne promovierte 2011 mit einer Arbeit zu »The Restoration of Paintings in Paris (1750–1815)« an den Universitäten Genf und Paris 1 Panthéon-Sorbonne. Von 2013 bis 2015 war sie Andrew W. Mellon Postdoctoral Fellow am Institute of Fine Arts der New York University, New York. Von 2015 bis 2016 war sie Postdoctoral Fellow am Getty Research Institute, Los Angeles. Seit 2016 ist sie Förderungsprofessorin des Schweizerischen Nationalfonds (SNF) am Institut für Kunstgeschichte der Universität Bern. 2017 habilitierte sie mit einer Arbeit zu »The Art of Diorama (1400–2000)«, die bei Getty Research Institute Publications erscheinen wird. Sie ist Privatdozentin am Institut für Kunstgeschichte der Universität Bern.

Sascha Förster

Sascha Förster war von 2012 bis 2016 Doktorand und Forschungsassistent im SNF Sinergia-Projekt »The Interior. Art, Space, and Performance (Early Modern to Postmodern)«. Von September 2014 bis März 2015 war er Visiting Predoctoral Fellow am Theatre Department der Northwestern University, Evanston (USA). Seit März 2016 ist er wissenschaftlicher Mitarbeiter am Institut für Medienkultur und Theater der Universität zu Köln.

Ariane Koller

Ariane Koller promovierte 2011 mit der Arbeit »Weltbilder und die Ästhetik der Geographie. Die Offizin Blaeu und die niederländische Kartographie der Frühen Neuzeit« an der Universität Augsburg. Von 2010 bis 2017 war sie wissenschaftliche Assistentin der Abteilung für Geschichte der Textilen Künste des Instituts für Kunstgeschichte der Universität Bern. Seit Februar 2017 ist sie Research Fellow (SNF Ambizione) an der Abteilung für Geschichte der Textilen Künste des Instituts für Kunstgeschichte der Universität Bern.

Jonas Leysieffer

Jonas Leysieffer war von 2012 bis 2016 Doktorand und Forschungsassistent im SNF Sinergia-Projekt »The Interior. Art, Space, and Performance (Early Modern to Postmodern)«. Er promovierte 2018 mit der Arbeit »Reputation und Affection. Tapisserien als Teil der politischen Kultur der frühen Neuzeit, Die Tapisseriesammlung von Albrecht V., Wilhelm V. und Maximilian I. von Bayern« an der Abteilung für Geschichte der Textilen Künste des Instituts für Kunstgeschichte der Universität Bern. Seit 2018 ist er Dozent an der Fachhochschule Luzern.

Lilia Mironov

Lilia Mironov war von 2012 bis 2016 Doktorandin und Forschungsassistentin im SNF Sinergia-Projekt »The Interior. Art, Space, and Performance (Early Modern to Postmodern)«. Sie promovierte

2017 mit einer Arbeit zu »Airport Aura – A Spatial History of Airport Infrastructure« an der Universität Bern.

Simone Neuhauser

Simone Neuhauser war von 2012 bis 2015 Doktorandin und Forschungsassistentin im SNF Sinergia-Projekt »The Interior. Art, Space, and Performance (Early Modern to Postmodern)«.

Tabea Schindler

Tabea Schindler promovierte 2011 mit der Arbeit »Arachnes Kunst. Textilhandwerk, Textilien und die Inszenierung des Alltags in der holländischen Malerei des 17. Jahrhunderts« an der Universität Zürich. Von 2012 bis 2015 war sie wissenschaftliche Assistentin und Koordinatorin des SNF Sinergia-Projekts »The Interior. Art, Space, and Performance (Early Modern to Postmodern)«. Von 2015 bis 2018 hatte sie ein »Advanced Postdoc.Mobility«-Stipendium des Schweizerischen Nationalfonds inne. 2017 erfolgte die Habilitation mit der Arbeit »Bertel Thorvaldsen, *celebrity*. Visualisierungen eines Künstlerkults im frühen 19. Jahrhundert« an der Universität Bern. Sie ist Privatdozentin am Institut für Kunstgeschichte der Universität Bern.

Marie Theres Stauffer

Marie Theres Stauffer ist Professorin für Architekturgeschichte an der Unité d'histoire de l'art der Université de Genève. An dieser Institution war sie von 2010 bis 2016 auch Förderungsprofessorin des Schweizerischen Nationalfonds (SNF). Sie unterrichtete an den Universitäten Konstanz, Bern und Zürich sowie an der ETH Zürich. Ihre Forschungsgebiete umfassen die Architektur vom 17. Jahrhundert bis in die Gegenwart, die Ästhetik baulicher Oberflächen, die Rolle des Spiegels in Interieurs des 17. und 18. Jahrhunderts, die Geschichte der Architekturutopie sowie Optik und Wahrnehmung in der Frühen Neuzeit.

Laura Windisch

Laura Windisch war von 2012 bis 2015 assoziiertes Mitglied des SNF Sinergia-Projekts »The Interior. Art, Space, and Performance (Early Modern to Postmodern)«. Von 2012 bis 2016 arbeitete sie als Wissenschaftliche Mitarbeiterin am Institut für Kunst- und Bildgeschichte der Humboldt Universität zu Berlin. Von April bis Juni 2013 war sie Stipendiatin des Samuel Freeman charitable trust des Medici Archive Projects in Florenz. 2016 promovierte sie mit der Arbeit »Kunst. Macht. Image. Anna de' Medici (1667–1743) im Spiegel ihrer Bildnisse und Herrschaftsräume«. Seit 2016 ist sie Wissenschaftliche Mitarbeiterin am Humboldt Forum im Berliner Schloss.

Steffen Zierholz

Steffen Zierholz war von 2012 bis 2016 Doktorand und Forschungsassistent im SNF Sinergia-Projekt »The Interior. Art, Space, and Performance (Early Modern to Postmodern)«. 2016 promovierte er mit der Arbeit »Raum und Selbst. Kunst und Spiritualität in der Gesellschaft Jesu (1580–1700)« an der Universität Bern. 2015 wurde er mit dem Förderpreis Kunstwissenschaft des VKKS ausgezeichnet. Von 2016 bis 2018 war er wissenschaftlicher Assistent der Abteilung Kunstgeschichte der Neuzeit, Universität Bern. Seit Februar 2018 ist er Postdoc-Stipendiat an der Bibliotheca Hertziana, Max-Planck-Institut für Kunstgeschichte, Rom.

Bildnachweise

Vorwort
1 Fotografie von Quirin Leppert, © 2018, ProLitteris, Zürich; 2 © Rijksmuseum, Amsterdam.

Atelier
1 © Museo Civico, Udine; 2 © SMK Foto; 3 © Thorvaldsens Museum, Kopenhagen.

Boudoir und Salon
1 © BNF, Paris; 2 © Private Collection / Bridgeman Images; 3 © Museo Thyssen-Bornemisza, Madrid.

Designing the Social
Auftaktbild Fotografie von Maurizio Elia © Courtesy of the artist; 1 © Courtesy of and Copyright by the artist; 2 © Courtesy of the artist; 3 © Theaster Gates. Foto © Mira Starke Courtesy of documenta 13, Kassel.

Dioramen
1–3 © Noémie Étienne.

Einrichten
1, 2 © Tate, London 2015.

Eremitage / Einsiedelei
1 © Landesmedienzentrum Baden-Württemberg; 2 © akg-images; 3 © Trustees of Sir John Soane's Museum, London.

Fragmentierungen
Auftaktbild, 3 Fotografie von PCR Studio, © PCR Studio; 1 Fotografie von Sheldon Collins, © Oscar Tuazon; 2 © Courtesy of the artist and Regen Projects, Los Angeles.

Gegen-Räume
Auftaktbild © bpk | Sprengel Museum Hannover | Michael Herling | Aline Gwose, 2018, ProLitteris, Zürich; 2 Fotografie von Jans Windszus, © Sprengel Museum, Hannover; 3 © The British Library Board, London.

Gesamtkunstwerk

Auftaktbild Fotografie von Bernd Nicolai, © Bernd Nicolai; 2 Fotografie von Roland Dressler, © Klassik Stiftung Weimar; 3 Fotograf unbekannt, © alamy stock photo; 4 Fotografie von Bernd Nicolai, © Bernd Nicolai.

Geschichtsräume / narrative Räume

Auftaktbild, 1 Fotografie von Tom Bisig, Basel, © Tom Bisig; 2 Fotografie von Benoit Pailley, © New Museum of Contemporary Art, New York; 3 © Christoph Büchel; Courtesy of the artist and Hauser & Wirth.

Höhle / Welt

1 © Rijksmuseum, Amsterdam; 2, 3 © TWS, Köln.

Kapelle

1 © akg-images / De Agostini Picture Library; 2 © Bibliotheca Hertziana, Rom; 3 © Steffen Zierholz.

Lichtraum

1 © 2018, ProLitteris, Zürich; 2 © TWS, Köln; 3 Fotografie von Stefan Johnen, © Stefan Johnen, Glottertal.

Membran

Auftaktbild Fotografie von Julius Shulman, 1960, © J. Paul Getty Trust. Getty Research Institute, Los Angeles (2004.R.10); 1 © Universitätsbibliothek, Heidelberg; 2 © The British Library Board, London; 3 © J. Paul Getty Trust, Julius Shulman Photography Archive, Getty Research Institute, Los Angeles (2004.R.10); 4 Fotografie von Yukio Futagawa, 1967, © Y. Futagawa & Associated Photographers.

Mobile Räume – Mobile Bilder

1, 2 © Staatliche Schlösser und Gärten Baden-Württemberg, Bruchsal.

Oikos

1 © The Metropolitan Museum of Art, New York; 2 © The National Gallery, London; 3 © SGS, München.

Passagen

1 © V&A Images / Alamy Stock Photo; 2, 3 Fotografie von Mironov Lilia, © Lilia Mironov.

Puppenhaus

1–3 © Rijksmuseum, Amsterdam.

Realraum versus Illusionsraum

Auftaktbild, 2 Fotografie von Markus Tretter, © Janet Cardiff and George Bures Miller; Courtesy of the artists and Luhring Augustine, New York; 1 © Dan Graham; Courtesy of the artist und Hauser & Wirth; 3 Fotografie von Ken Tannenbaum, © 2016, ProLitteris, Zürich.